L 45/50.

LES MONUMENTS

DE

L'HISTOIRE DE FRANCE

PARIS. — IMPRIMERIE DE CH. LAHURE ET Cie
Rues de Fleurus, 9, et de l'Ouest, 21

LES MONUMENTS

DE

L'HISTOIRE DE FRANCE

CATALOGUE

DES PRODUCTIONS DE LA SCULPTURE, DE LA PEINTURE
ET DE LA GRAVURE

RELATIVES A L'HISTOIRE DE LA FRANCE ET DES FRANÇAIS

PAR M. HENNIN

TOME SEPTIÈME

1483—1515

PARIS

J. F. DELION, LIBRAIRE, SUCCESSEUR DE R. MERLIN
QUAI DES AUGUSTINS, 47

1862

SUITE DE LA

TROISIÈME RACE.

CHARLES VIII.

1483.

Avant la fin du quinzième siècle, l'imprimerie, dans le peu d'années écoulées depuis sa découverte, avait déjà produit un grand nombre de livres. Le mouvement intellectuel qui avait suivi cette grande découverte s'était rapidement développé.

J'ai donné, dans le tome premier de cet ouvrage (p. 72 et suiv.) quelques détails sur ce point, qu'il est à propos de reproduire ici, au moins brièvement, pour ce qui se rapporte à ce dont il va être question.

Les premières publications d'ouvrages imprimés furent principalement composées de livres de piété. Des ouvrages sur diverses matières, des chroniques et pièces historiques, de nombreux romans de chevalerie furent également imprimés dans ce temps.

L'habitude généralement contractée depuis longtemps de lire, et particulièrement les ouvrages de piété, dans des manuscrits décorés de miniatures eût été un obstacle à la prompte propagation des livres imprimés, malgré l'avantage que ceux-ci offraient sous le rapport de leurs prix, comparés à ceux des manuscrits. Les imprimeurs, les libraires, qui publièrent ces premiers livres conçurent donc bientôt la pensée d'orner leurs publications d'œuvres de la gravure sur bois, dont la découverte avait précédé celle de l'imprimerie en caractères mobiles. Une grande partie des livres imprimés à cette époque furent

en conséquence ornés de figures de cette nature. En même temps, la pratique des arts d'imitation, tels qu'ils étaient conçus alors, fit que les compositions des artistes, quoique ayant pour but des représentations relatives à des temps anciens, furent presque constamment disposées de manière à offrir des images des temps où ces publications avaient lieu, sous les rapports des vêtements, des ameublements, des usages et enfin de tout ce qui compose les habitudes de la vie.

Il résulte évidemment de ces faits que les productions artistiques figurées de ces temps ont un intérêt historique très-réel, mais seulement pour les époques où furent publiés les ouvrages qui les contiennent. Il faut ajouter que les notions qui résultent de ces examens, déjà en petit nombre par leur nature, sont très-fréquemment les mêmes dans les publications de ces temps.

Il faut mentionner aussi une observation importante qui résulte de la matérialité même des estampes sur bois dont il s'agit. Les éditeurs des ouvrages ainsi ornés, conservaient ces planches gravées, et les plaçaient parfois dans des livres pour lesquels ces planches n'avaient pas été faites, et dans des ouvrages publiés à des époques relativement éloignées de leur premier emploi.

Toutes ces planches gravées doivent donc être examinées et appréciées avec critique.

Il faut reconnaître d'après ces diverses notions et les considérations qui en résultent, qu'une nomenclature nombreuse, plus ou moins complète et exacte, des livres à figures gravées sur bois de cette époque n'offrirait que peu d'intérêt sous le rapport monumental historique. Le nombre des publications de volumes de cette nature et de ces époques qui offrent un intérêt bien réel sous le rapport historique est suffisant pour que l'on y puisse trouver tout ce qu'il y a de véritablement intéressant sur cette matière.

Conséquemment à ces données, j'ai dû renoncer à donner dans mon travail les indications d'un grand nombre de livres imprimés à cette époque contenant des figures sur bois. Je me suis donc limité à mentionner les livres imprimés avec figures qui ont un intérêt historique bien précis, comme récits

d'événements spéciaux, entrées de princes dans les villes, portraits, etc.

1483.

Il faut ajouter maintenant ici que le mouvement intellectuel qui se développa après l'invention de l'imprimerie fut accompagné d'autres circonstances, qui amenèrent des changements importants dans ce qui compose l'ensemble des documents figurés, offrant un intérêt historique sur ces époques, à partir du commencement du seizième siècle.

Un des principaux résultats de l'invention de l'imprimerie et de la multiplication des livres à figures gravées sur bois, fut la diminution successive, rapide, bientôt presque totale, des manuscrits à miniatures, et conséquemment des miniatures elles-mêmes.

Par suite de ce qui avait lieu précédemment, on continua bien, pendant quelque temps, à orner les livres imprimés de miniatures, soit peintes sur les estampes mêmes, soit composées séparément comme antérieurement. On tira aussi de certains ouvrages quelques exemplaires en peau de vélin, que l'on ornait également de semblables miniatures. Mais ces habitudes eurent peu de durée, et l'on en rencontre un petit nombre d'exemples.

L'usage des tombeaux ornés de sculptures diminua successivement et fut bientôt réduit à un petit nombre de monuments de cette nature dans chaque époque.

La numismatique se trouva beaucoup réduite par la suppression du droit de monnayage, qui fut successivement ôté à la presque totalité des princes, des seigneurs qui en jouissaient, et conservé seulement aux chefs des grands États.

Il résulta de ces importants changements dans les habitudes, les usages et les droits, que les monuments présentant un intérêt historique se trouvèrent depuis lors composés presque entièrement de tableaux et d'estampes.

Les productions de l'art de la gravure principalement, dans les divers systèmes et procédés de cet art successivement découverts et pratiqués, furent donc destinées par leur nature à représenter les monuments de tous les temps précédents, et à être elles-mêmes des monuments de l'époque de leur publication. Les estampes se trouvèrent ainsi composer le plus nom-

1483. breux, le plus instructif et le plus complet assemblage des productions des beaux-arts destinés à l'instruction historique.

Décembre 1. Portrait en pied de Charlotte de Savoye, fille puinée de Louis, duc de Savoye et d'Anne de Chypre, seconde femme de Louis XI, d'après un vitrail derrière le grand autel de l'église des religieuses de l'Ave-Maria, à Paris. Miniature in-fol. en haut. Gaignières, t. VII, 4. = Partie d'une pl. in-fol. en haut. Montfaucon, t. III, pl. 62, n° 3. = Pl. petit in-fol. en haut. Au-dessous, en caractères imprimés, un quatrain : AMOUR *ne garda pas*, etc. Mézeray, Histoire de France, t. II, p. 202, dans le texte.

Portrait de la même. Partie d'un tableau contemporain provenant du château de Bourbon-l'Archambault. Pl. in-4 en haut. Lacroix, le Moyen âge et la Renaissance, t. V, peinture, pl. 7.

1483. Monnaie de Catherine de Foix, vicomtesse de Béarn, reine de Navarre, frappée entre son avénement le 30 juin 1483, et son mariage, qui eut lieu le 14 juin 1484. Petite pl. grav. sur bois. Revue numismatique, 1840. Lecointre-Dupont, p. 266, dans le texte. = Petite pl. grav. sur bois. Idem, A. Duchalais, p. 269, dans le texte.

Cette princesse mourut le 17 juin 1516. Voir à cette date.

Sceau de Charles de France, fils ainé de Louis XI et de Charlotte de Savoie, dauphin de Viennois, qui succéda en 1483 à son père, sous le nom de Charles VIII. Partie d'une pl. in-fol. en haut. Trésor de numismatique et de glyptique. Sceaux des grands feudataires de la couronne de France, pl. 32, n° 7.

Tombeau d'Iolande d'Anjou, fille du roi René, femme de Ferry de Lorraine, comte de Vaudemont, mort le 1470, dans le chœur de l'église collégiale de Joinville. Pl. in-4 en larg. Baleicourt, Traité de la maison de Lorraine, à la p. 190. = Partie d'une pl. in-fol. en haut. Calmet, Histoire de Lorraine, t. III, pl. 4. 1483.

Portrait de la même, à genoux. Vitrail de la chapelle de Saint-Bonnaventure, à droite du chœur de l'église des Cordeliers d'Angers. Dessin colorié in-fol. en haut. Gaignières, t. XI, 23. = Partie d'une pl. in-fol. en larg. Montfaucon, t. III, pl. 63, n° 2.

> Son testament est du 22 février 1483. Elle mourut peu après, et, suivant quelques indications, le 21 février 1484.

Tombe de Johannes 17, abbas, au milieu de la nef vis-à-vis de la porte du chœur, dans l'église de l'abbaye de Champagne, au Maine. Dessin grand in-8. Recueil Gaignières, à Oxford, t. VIII, f. 85.

Officiers de l'Université de Paris, procureur de la nation, bedeau, messager, d'après une miniature d'un registre manuscrit des archives de l'Université. Pl. grav. sur bois. Lacroix, le Moyen âge et la Renaissance, t. I, Université, 5.

> Les Annalles de Foix, joinctz a ycelles les cas et faictz dignes de perpetuelle recordation aduenuz tant aulx pays de Béarn, Commynge, Bigorre, Armygnac, Nauarre q̄ lieulx circoumuoysins despuis le premier comte de Foix Bernard iusques a tres illustre et puissant prince, Hēry, a present cōte de Foix et roy de Nauarre. Par maistre Guillaume de la Perriere, licentie es droictz,

citoyen de Tholose. Nicolas Vieillard, 1539. Petit in-4. fig. Ce volume contient :

L'auteur écrivant dans son cabinet. Pl. in-16 carrée, grav. sur bois. En tête de la dédicace, répétée au fol. 1, recto.

Dix-huit portraits en buste des comtes de Foix, depuis Arnaud, comte de Carcassone et Bernard I du nom, premier comte de Foix, jusqu'à François Phebus, roi de Navarre et comte de Foix, mort en 1483. Petits médaillons ronds, grav. sur bois, dans le texte. Ces planches sont souvent les mêmes.

Ces portraits sont presque entièrement imaginaires.

Fil. Joseph. Les Anciennetés des Juifs. Manuscrit sur vélin du quinzième siècle. In-fol. maximo, maroquin rouge. Six volumes Bibliothèque impériale, manuscrits, ancien fonds français, n°s 6706 à 6711. Ce manuscrit contient :

Vingt-six miniatures représentant des sujets divers relatifs à l'ouvrage, scènes d'intérieurs, repas, audiences, mariages, combats, prises de villes, massacres, marches de troupes. In-4 en larg. Ces peintures sont entourées de belles bordures d'ornements, composés de fleurs, fruits, animaux, etc. On y remarque les armes de L. de la Gruthuyse recouvertes de celles de France. Ces miniatures sont placées au commencement de chaque livre. Celle du livre 15° est in-fol. en haut., remplit toute la page, et offre plusieurs sujets; dans celui du milieu est un bain, dans lequel sont plusieurs personnages.

Ces miniatures, d'une très-belle exécution, offrent beau-

coup de particularités à remarquer pour les costumes, les armures et pour des détails d'intérieurs et d'usages. C'est un très-beau manuscrit dont la conservation est fort belle.

1483.

Ce manuscrit a été exécuté pour Louis de Bruges, seigneur de la Gruthuyse, par deux artistes, l'un de Gand, l'autre de Bruges, qui terminèrent leurs travaux, le premier en 1480, le second en 1483.

Poeme moral, en strophes, dedie à madame d'Angoulesme par Ymbert Chandelier, en 1483. Manuscrit sur vélin du quinzième siècle. Petit in-4 maroquin citron. Bibliothèque impériale, manuscrits, ancien fonds français, n° 7659. Ce volume contient :

Miniature représentant madame d'Angoulesme, debout, avec une suivante qui porte la queue de sa robe, et à laquelle l'auteur, un genou en terre, offre son livre. Pièce in-12 en haut., cintrée par le haut. En tête du texte. En bas de la page, les armes de France et Au feuillet 1, recto.

Miniature, d'un travail fin, intéressante pour les vêtements. La conservation est belle.

1484.

Cest lordre tenu et garde en la notable et quasi divine assemblee des troys estalz representans tout le royaulme de France, conuoquez en la ville de Tours, par le feu roy Charles VIII, etc. Paris, Galliot du Pre, privilege de 1518. Petit in-4 gothique. Ce volume contient :

Janvier 14.

Ecusson des armoiries de France soutenu par deux anges. Petite pl. carrée, grav. sur bois sur le titre, répétée au même feuillet, verso.

Écusson des armoiries de France, soutenu par deux

1484.
Janvier 14.
salamandres. Pl. in-12 en haut., grav. sur bois, au feuillet dernier, verso.

Août 13. Monnaie de Sixte IV, pape, frappée à Avignon. Partie d'une pl. in-4 en haut. Poey d'Avant, pl. 19, n° 3, p. 276.

Août 30. Sceau de Louis de Bourbon, presvot de Bruge et de Lille, évêque de Liége. Pl. in-fol. en haut. Wree, la Genealogie des comtes de Flandre, p. 123, 6; Preuves, 2, p. 359.

Décemb. 19. Tombeau de Guy de Laval, chevalier S. de Loué et de Bernays, conseiller et premier chamberlain du roy de Sicile, gouverneur et sénéchal d'Anjou, mort le 19 décembre 1484, et de Charlotte de Saincte-More, dame de Loué, sa femme, morte le 31 août 1485, en pierre, au milieu de la chapelle Saint-Jacques, à côté droit du chœur de l'église..... d'Angers. Dessin in-fol. en haut. Bibliothèque impériale, manuscrits, boîtes de l'ordre du Saint-Esprit, Laval.

> Les Vigilles de la mort de feu roy Charles septiesme a neuf pseaulmes et neuf leçons. Acheuees a Chailliau, pres Paris la Vigille Saint-Michel mil quatre cens quatre vingtz quatre. Excusez lacteur qui est nouueau, Marcial de Paris. En vers. Manuscrit sur vélin du quinzième siècle. Petit in-fol. maroquin rouge. Bibliothèque impériale, manuscrits, ancien fonds français, n° 9677. Ce volume contient :

Miniature représentant l'écusson de France; on lit au bas : Karolus Octavus. La bordure est formée de chiffres 8. Petit in-fol. en haut., au feuillet 1, verso.

Un grand nombre de miniatures représentant des faits

relatifs aux récits de ce poëme; l'enterrement du roi, 1484.
baptême, combats, siéges, exécutions, cérémonies
religieuses, mariages, réunions, faits militaires, en-
terrements; l'auteur à genoux offrant son livre au
roi..... assis sur son trône et entouré de nombreux
personnages, etc. Il s'y trouve une figure de Jeanne
d'Arc (Voir à l'année 1431). Pièces in-12 en larg.,
dans le texte.

> Ces miniatures sont d'une exécution fine et bien sentie. Elles offrent une grande quantité de détails intéressants sous le rapport des vêtements, armures, accessoires, arrangements intérieurs. C'est un manuscrit très-remarquable et curieux. La conservation est belle.

Figure d'après une miniature de ce manuscrit. Pl. in-fol.
en haut. Silvestre, Paléographie universelle, t. III,
n° 215.

Traite de penitence appelle le Petit medicinal. A tres hault, 1484?
tres puissant, illustre et tres victorieux prince Jehan, se-
cond duc de Bourbon et Dauuergne, conte de Clere-
mont, etc., par frere Toussains, evesque de Cauailhon.
Manuscrit sur vélin du quinzième siècle. In-12 maroquin
rouge. Bibliothèque impériale, manuscrits, ancien fonds
français, n° 8184. Ce volume contient:

Miniature représentant Jean, second duc de Bourbon,
avec deux autres personnages, auquel l'auteur, un
genou en terre, offre son livre. Petite pièce en haut.,
cintrée par le haut. Au-dessous, le commencement du
texte. Le tout dans une bordure d'ornements in-12
en haut. Au feuillet 1, recto.

> Miniature d'un travail ordinaire, intéressante pour les vêtements. La conservation est bonne.

1485.

Février 23. Tombe de Johannes de Tusseyo, abbas, en pierre, à droite en entrant, sous un banc dans la chapelle de Notre-Dame, dans l'église de l'abbaye de la Couture, au Mans. Dessin grand in-8. Recueil Gaignières, à Oxford, t. VIII, f. 28.

Mars 22. Tombe de Inguerrandus Signart, en pierre, sous la chaire du prédicateur, à droite, dans la nef de l'église des Jacobins de Paris. Dessin in-fol. Recueil Gaignières, à Oxford, t. XI, f. 37.

Juin 13. Figure de Gilles de Fay, chevalier seigneur de Richemont de Farcourt et de Châsteaurouge, conseiller et chambellan du Roi, en relief sur son tombeau en pierre autour du chœur de l'église de Cauvigny en Beauvoisis. Dessin in-fol. en haut. Gaignières, t. VII, 69. = Partie d'une pl. in-fol. en larg. Montfaucon, t. III, pl. 69, n° 6.

Tombeau de Gilles de Fay, mort le 13 juin 1485; Jehane de Lannoy, sa femme, morte en 1480, en pierre, à gauche, dans le chœur de Cauvigny en Beauvoisis. Dessin in-4. Recueil Gaignières, à Oxford, t. XIV, f. 33.

Août 8. Tombe de Théodoricus, 17e abbas, en pierre, à droite du sanctuaire, dans le chœur de l'église de l'abbaye de Saint-Georges, près d'Angers. Dessin in-fol. Recueil Gaignières, à Oxford, t. VII, f. 7.

Août 22 Cinq monnaies de Richard III, roi d'Angleterre et de

France. Partie d'une pl. in-fol. en haut. Snelling, 1485.
A. View, etc., 1762, pl. 2, n°ˢ 40 à 44. Août 22.

Deux monnaies du même. Partie d'une pl. in-fol. en haut. Snelling, A. View, etc., 1763, pl. 1. n°ˢ 24, 25.

Sceau et contre-sceau du même. Partie d'une pl. in-fol. en haut. Trésor de numismatique et de glyptique. Sceaux des rois et reines d'Angleterre, pl. 12, n° 2.

Tombe de Hugues le Coq, l'aisné, en pierre, contre les Septemb. 26.
marches du sanctuaire et le pulpitre, dans le chœur de l'église des Chartreux de Paris. Dessin grand in-8. Recueil Gaignières, à Oxford, t. XI, f. 94.

Tombeau d'Emart Bouton, conseiller et chambellan des Novemb. 3.
ducs Philippe et Charles de Bourgogne, dans l'église des Cordeliers de Seliers en Bourgogne. Pl. in-fol. en haut., gravé sur bois. Palliot; Histoire généalogique des Comtes de Chamilly, de la maison de Bouton; p. 126, dans le texte.

Portrait de Françoise d'Amboise, duchesse de Bretagne, Novemb. 4.
femme de Pierre II, duc de Bretagne, et depuis religieuse carmélite aux Coets, d'après un original existant au couvent des religieuses de Sainte-Claire de Nantes. *Dessiné par Fr.-Jean Chaperon, N, Pitau sculp.* Pl. in-fol. en haut. Lobineau; Histoire de Bretagne; t. 1, p. 678.

Pierre II, duc de Bretagne, était mort le 22 septembre 1457.

Figure à genoux de la même, sur un vitrail, vis-à-vis de son mari, derrière le grand autel de l'église de Notre-Dame de Nantes. Dessin colorié in-fol. en

1485.
Novemb. 4.
haut; Gaignières, t. VI, 46. = Dessin in-fol. en haut. Gaignières, t. VI, 47. = Partie d'une pl. in-fol. en larg. Mantfaucon, t. III, pl. 51, n° 9. = Partie d'une pl. in-fol. en haut. Beaunier et Rathier, pl. 184, n° 2.

1485.
Portrait du maréchal de Rieux, tuteur d'Anne de Bretagne, dessiné d'après une ancienne estampe. Partie d'une pl. in-fol. en larg. Beaunier et Rathier, pl. 195.

<small>On trouve aussi dans l'Histoire de Bretagne, 2e vol., ce portrait, dont la ressemblance est incertaine.</small>

Médaille d'Aimar de Prie, seigneur de Montpoupon, grand-maître des arbalestriers de France, qui mourut vers l'an 1527. Partie d'une pl. in-fol. en hauteur. Trésor de numismatique et de glyptique. Médailles françaises, première partie, pl. 55, n° 1.

Pontificale. Manuscrit sur vélin du quinzième siècle. Petit in-fol., 2 volumes, velours rouge. Bibliothèque impériale. Manuscrits, ancien fonds latin, n° 1226-1226². Ces deux volumes contiennent :

Quatre miniatures représentant le portail d'une église et trois cérémonies du culte. Pièces petit in-fol. en haut. dans le texte. Lettres initiales peintes, armoiries de l'évêque pour lequel ce pontifical a été exécuté. Musique notée.

<small>Ces miniatures sont du plus beau travail, et expriment admirablement les cérémonies qu'elles représentent; elles offrent beaucoup d'intérêt pour des détails de costumes ecclésiastiques du temps. La conservation est parfaite. C'est un très-beau manuscrit.</small>

<small>Une indication fixe l'exécution de ce pontifical à l'année 1485.</small>

Le Liure intitule les douze Perilz d'enfer et la Passion N̄re 1485.
Seigneur Ih̄ū C̄ht faicte et composee par maistre Jehā
Jarson (Gerson), docteur de la ville de Paris ; faicte et
escripte par Jehan Leger, par le cōmandement de mon-
seigneur de Chastellus et de Croz, gouūneur de Cartades,
et fut acheue le xxvij jour de nōuembre lan mil ccccii̇i̇**
et cinq. Manuscrit sur vélin du quinzième siècle. Petit
in-fol. maroquin rouge. Bibliothèque impériale. Manu-
scrits, ancien fonds français, n° 7036. Ce volume con-
tient :

Miniature représentant Marie d'Anjou, femme de Char-
les VII, assise sous un dais, entourée de dames et de
seigneurs, à laquelle l'auteur, à genou, offre son
livre. Pièce in-8 en larg., cintrée par le haut. Au-
dessous, le commencement du texte. Le tout dans
une bordure d'ornements avec écusson d'armoiries.
Petit in-fol. en hauteur, au feuillet 1, recto.

Quelques miniatures représentant des sujets relatifs à
l'ouvrage, prédication, scènes de l'enfer, Adam et
Ève chassés du paradis, réceptions, scènes d'inté-
rieur. Pièces in-12 carrés dans le texte.

<small>Miniatures d'un bon travail ; elles sont intéressantes pour
des détails de vêtements, ameublements et accessoires. La con-
servation est bonne.

Ce manuscrit a appartenu à François Foucault. Il provient
de Fontainebleau, n° 1000, ancien catalogue n° 676.</small>

Claudii Ptolemæi Cosmographia latinè a Jacobo Angelo.
Très-grand in-fol. ; magnifique manuscrit sur vélin, pro-
venant de Louis de la Gruthuyse. Bibliothèque du roi,
n° 4804 des manuscrits latins. Ce manuscrit contient :

Une belle miniature représentant Louis de la Gruthuyse

1485.	dans son oratoire, à genoux sur un prie-dieu, avec deux personnages de sa suite debout. Ce manuscrit a été altéré en plusieurs endroits, après être entré dans la bibliothèque de Louis XII. La tête du roi a été peinte à la place de celle du seigneur de la Gruthuyse. Les armoiries de celui-ci ont été couvertes, comme sur tous les manuscrits de sa bibliothèque.

Une autre miniature représentant probablement le château d'Ostcamp, appartenant au seigneur de la Gruthuyse, des bordures, armoiries, etc. (Van Praet) Recherches sur Louis de Bruges, p. 200.

<blockquote>Je n'ai pas pu avoir communication de ce manuscrit. L'indication du numéro donnée par Van Praet n'est pas exacte, ou bien il y a eu confusion dans les catalogues.</blockquote>

La Danse macabre. Paris, Guy Marchant, 1485. Petit in-fol. gothique. Ce volume contient :

Dix-sept figures représentant la danse des morts des hommes. Pl. gravées sur bois.

<blockquote>Cette édition est la première qui ait été imprimée en français de cet ouvrage, dont les réimpressions ont été depuis si nombreuses. L'importance que l'on donna, dans ce temps, à ce livre, me porte à placer ici cette indication. Voir Langlois. Essai — sur les danses des morts, t. 1, p. 334.

Voir aussi l'article placé au commencement du présent t. VII.</blockquote>

1485?	Toiles peintes représentant des scènes du Mystère de Vespasien ou de la Vengeance de Jésus-Christ, et probablement d'après les représentations qui en furent données à Reims de 1450 à 1490, conservées à Reims. Sept pl. in-fol. m° en haut. Louis Paris. —

Toiles peintes et tapisseries de la ville de Reims. In- 1485? troduction et atlas.

> Ces toiles peintes étaient probablement des cartons ou modèles pour des tapisseries exécutées dans ce temps. Elles offrent des détails curieux sur les costumes de l'époque à laquelle elles ont été peintes.
>
> Les détails contenus dans l'ouvrage de M. L. Paris sont intéressants pour ce qui a rapport à ces toiles peintes, et aussi à l'abandon et aux dégâts auxquels elles ont été exposées depuis l'année 1792.

Le Champion des dames. A tres puissant et tres excellent prince Philippe, duc de Bourgongne, de Lohier, de Brabā et de Lembourg, etc. Martin Frāc (Franc) idigne secretaire de nostre tressaīct pere le pape Felix ciquieme, en vers, sans lieu ni nom d'imprimeur ni date (Lyon, Guillaume le Roy, 1485 ?). In-fol. gothique, fig. *Très-rare*. Ce volume contient :

Figure représentant Philippe le Bon, duc de Bourgogne, sur son trône, auquel Martin Franc, un genou en terre, offre son livre. Pl. petit in-4 en larg.; grav. sur bois, au commencement du texte, feuillet aii.

Figure représentant le siége du Chasteaulx d'amours; pl. in-fol. en haut., au feuillet aiiii, verso.

Soixante et une figures représentant diverses compositions relatives au sujet de l'ouvrage, dont plusieurs sont répétées. L'une d'elles représente la papesse Jeanne et Calpurnie, qui a retroussé ses vêtements par derrière et fait ainsi voir son dos nu à un juge assis (feuillet S. 8). Pl. in-12 carrées, gravées sur bois, dans le texte.

1486.

Juin 15. Figure de Guy de Beaumanoir, baron de Lavardin, seigneur d'Assé le Riboulle, sur sa tombe, dans le sanctuaire de l'abbaye de Champaigne au Maine. Dessin in-fol. en haut. Gaignières, t. VII, 71. = Partie d'une pl. in-fol. en haut. Montfaucon, t. IV, pl. 7, n° 3. = Dessin in-fol. en haut. Bibliothèque impériale, manuscrits, boîtes de l'ordre du Saint-Esprit, Beaumanoir.

Août 8. Tombeau de Marie de Sordeac, femme de Regné d'Aubigny, en pierre, au milieu du chœur de la paroisse du Plessis-lès-Tours. Dessin in-fol. en haut. Bibliothèque impériale, manuscrits, boîtes de l'ordre du Saint-Esprit, d'Aubigny.

Octobre 19. Figure de Mathieu de Beauvarlet, clerc, notaire et secretaire du Roi et de la maison de France, tresorier general des finances du Roi Charles VII, maître en la chambre des comptes, seigneur d'Esternay, sur sa tombe, dans la nef de l'ancienne église des Blancs-Manteaux à Paris. Dessin in-fol. en haut. Gaignières, t. VII, 79. = Partie d'une pl. in-4 en haut. Millin, Antiquités nationales, t. IV, n° XLVII, pl. 4, n° 4.

1486. Le Livre du Jennencel, compilé par ung discret et honnourable chevallier pour introduire et donner couraige et hardement a tous jênes hommes qui ont desir et voullente de sieunyr le noble stille et exercice des armes, etc. Ecrit pour tres noble et tres puissant seigneur, mons. Philippe de Cleves, par Jehan de Kriekenborch, 1486. Manuscrit sur parchemin in-fol. de 201 feuillets. Biblio-

thèque royale de Munich. Codices gallici, in-fol., n° 9. 1486.
Ce manuscrit contient :

Neuf miniatures représentant les divers événements de la vie d'un chevalier, combats, scènes familières et d'intérieur. Elles sont in-4, placées chacune au haut d'un feuillet et entourées de riches bordures représentant des figures, fleurs, animaux et armoiries.

<small>Miniatures curieuses sous le rapport des costumes, armes et usages de la fin du quinzième siècle. Elles sont exécutées avec finesse, et ce volume est d'une bonne conservation. Cet ouvrage a été imprimé : à Paris, par Ant. Verard en 1493, et par Phil. Le Noir en 1529.</small>

Hore intemerate Virginis Marie secundum usum Romane curie (à la fin). *Ces présentes heures à lusaige de Rome furent acheuees par Philippe Pigouchet le cinquiesme jour de januier.... mil quattre centz quatre vingtz et vi, pour Simon Vostre, libraire, demeurant à Paris.....* Gr. in-8 goth. de 78 ff. à 2 col., sign. A.-K., fig. Ce volume contient :

Des planches représentant des sujets et des ornements gravés sur bois.

<small>Ce livre d'heures avec des figures gravées sur bois, imprimé en 1486 par Simon Vostre, est la première édition de cette nature de productions de l'imprimerie qui ait paru avec date certaine.

Une édition antérieure, qui aurait été imprimée en 1484, a été mentionnée, mais seulement dans le catalogue Capponi, et l'existence réelle de cette édition est douteuse.

J'ai donné des détails à ce sujet dans le tome I de cet ouvrage (p. 72 et suiv.). Voir aussi l'article placé au commencement du présent tome VII.

Le grand nombre des éditions des Heures ainsi imprimées avec des figures en bois, et les importantes remarques que l'on</small>

1486. peut faire sur les planches de ces volumes me portent à mentionner ici cette première édition de cette nature de publications de l'imprimerie.

1487.

Janvier 14. Tombe de Annette de la Chaussée, 14 janvier 1487, et Françoise de Brizay, 21 février 1507, en pierre, sur laquelle est une seule figure, à gauche, vers le milieu de la chapelle de la Vierge, dans le couvent de l'abbaye de Sainte-Croix de Poitiers. Dessin in-8. Recueil Gaignières, à Oxford, t. VII, f. 130.

Mars 15. Tombe de Jean de Bar, évêque de Beauvais, en cuivre, à la 2ᵉ rangée, du costé de l'évangile, dans le chœur de l'église cathédrale de Beauvais. Dessin grand in-8. Recueil Gaignières, à Oxford, t. XIV, f. 8.

Le dessin porte 1485, par erreur.

Mai 15. Figure de Marguerite de Foix, seconde femme de François II, duc de Bretagne, à côté de son mari, sur leur tombeau, dans le chœur de l'église des Carmes de Nantes. *Dessiné par Fr. Jean Chaperon, gravé par N. Pitau.* Deux pl. in-fol. en larg. Lobineau. Histoire de Bretagne, t. I, à la p. 800. = Dessin in-fol. en haut. Gaignières, t. VII, 64 bis. = Partie d'une pl. in-fol. en larg. Montfaucon, t. III, pl. 66, n° 4. = Pl. in-4. Tombeau de François II, etc., par Th. L. = Moulage en plâtre, Musée de Versailles, n° 1300.

François II, duc de Bretagne, mourut le 9 septembre 1488. Voir à cette date.

1487. Tombe de Hugo de Dieu, chanoine, en pierre, devant

le 8ᵉ pilier à droite, dans la nef de l'église de Notre-Dame de Paris. Dessin grand in-8. Recueil Gaignières, à Oxford, t. IX, f. 9.

1487.

Armoiries de Nicolas de Montfort, comte de Campobasso, seigneur de Commercy, et monnaie au nom du même. Pl. in-8 en haut., lithog. Dumont. Histoire — de Commercy, t. I, à la p. 311.

Monnaie de Philippe le Beau, duc de Brabant, frappée avant sa majorité. Partie d'une pl. in-8 en haut., lithog. Den Duyts, n° 95, pl. 13, n° 88, p. 31, 32.

Veprecularia, ou la Solennité des festes des nobles Roys de l'Espinette de Lille, tenue depuis l'an 1283 jusqu'à l'an 1487. Manuscrit petit in-fol. Bibliothèque de M. C. Leber, n° 5903. Ce volume contient :

Un grand nombre de peintures représentant les principales circonstances des fêtes de l'Épinette ou Tournois de la haute bourgeoisie, depuis leur origine jusqu'à leur extinction, à la fin du quinzième siècle. C'est une copie faite en 1668, sur un manuscrit plus ancien. Catalogue de la bibliothèque de M. C. Leber, t. III, p. 184.

> Une notice de Moreau de Mautour contient une description d'un manuscrit qui paraît être l'original d'après lequel avait été faite cette copie. Histoire de l'Académie des inscriptions et belles-lettres, t. VII, Histoire, p. 287.

Figure d'après une miniature de ce manuscrit, savoir : « Entrée du roi de l'Espinette. » Il est à cheval, suivi de deux hallebardiers et d'une troupe de cavaliers. Pl. in-fol. en larg. Catalogue de la bibliothèque de M. C. Leber, t. III, à la p. 184.

1488.

Avril 1. Six monnaies de Jean II, dit le Bon, duc de Bourbon et prince de Dombes, pair et connétable de France. Partie d'une pl. in-4 en haut. Tobiesen Duby. Monnoies des barons, pl. 43, n°ˢ 5 à 10.

Deux médailles et quatre monnaies du même, frappées à Trévoux. Pl. et partie d'une in-8 en haut. Mantellier. Notice sur les monnaies de Trévoux et de Dombes, pl. 1, 2, n°ˢ 1 à 5.

Juillet 28. Album du département du Loiret, par C. F. Vergnaud-Romagnesi, pour le texte, et Nᵉˢˢᵉ Romagnesi et C. Pensée, pour les lithographies. Orléans, Guyot aîné. Paris, Sennefelder. In-fol., fig. Ce volume, parmi plusieurs planches qui n'ont pas d'intérêt historique, contient :

Figure représentant un combat, bas-relief en bois trouvé à Sulli-sur-Loire. Pl. lithog. in-fol. en larg., à la fin du volume. Supplément.

<blockquote>On croit que ce bas-relief représente la bataille de Saint-Aubin du Cormier, qui eut lieu le 28 juillet 1488, dans laquelle le duc d'Orléans, depuis Louis XII, fut fait prisonnier, ainsi que le prince d'Orange.</blockquote>

Septemb. 9. Tombeau de François II, duc de Bretagne, et de Marguerite de Foix, sa seconde femme, dans le chœur de l'église des Carmes de Nantes. *Dessiné par Fr. Jean Chaperon, gravé par N. Pitau.* Deux pl. in-fol. en larg. Lobineau. Histoire de Bretagne, t. I, à la p. 800. = Dessin in-fol. en haut. Gaignières, t. VII, 63. = Quatre dessins gr. in-4 et oblongs. Recueil

Gaignières, à Oxford, t. I, f. 105 à 108. == Partie d'une pl. in-fol. en larg. Montfaucon, t. III, pl. 66, n° 3. = Pl. lithog, in-fol. en larg. Taylor, etc. Voyages pittoresques et romantiques dans l'ancienne France, Bretagne, 1 vol., n° 8. = Partie d'une pl. lithog. in-fol. m° en haut. Du Sommerard. Les Arts au moyen âge, atlas, chap. 5, pl. 9. = Moulage en plâtre, Musée de Versailles, n° 1299.

1488.
Septemb. 9.

Marguerite de Foix était morte le 15 mai 1487.

Tombeau de François II, dernier duc de Bretagne, et de Marguerite de Foix, par Michel Columb, 1507, placé dans l'église cathédrale de Nantes, par Th. L. Nantes, Prosper Sebire. Sans date. In-4 de quatre feuillets, fig. Cet opuscule contient :

Treize figures représentant ce tombeau et ses détails. La première porte : *Hersart du Buron del. Normand fils sc.* Pl. in-4 en larg. et en haut.

Voir : Ouverture et description du tombeau de François II, duc de Bretagne, dans l'église des PP. Carmes de Nantes, faite en vertu des ordres du roy, etc., 16 et 17 octobre 1727. Brochure de 19 pages. V. Mercure de France, 1728, février, à la p. 255.

Figure à genoux de François II° du nom, duc de Bretagne, vitrail de l'église des Cordeliers de Nantes. Dessin colorié in-fol. en haut. Gaignières, t. VII, 62. = Partie d'une pl. in-fol. en larg. Montfaucon, t. III, pl. 66, n° 1.

Monnaie de François II, duc de Bretagne. Petite pl. en larg. Köhler, t. XX, p. 377, dans le texte.

1488.
Septemb. 9.
Onze monnaies du même. Pl. et partie d'une. In-4 en haut. Tobiesen Duby. Monnaies des barons, pl. 65, n° 10. Pl. 66, n°ˢ 1 à 10.

Monnaie du même. Partie d'une pl. in-4 en haut. Poey d'Avant; pl. 5, n° 12, p. 69.

Septemb. 13. Portrait de Charles II de Bourbon, duc de Bourbon et d'Auvergne, archevêque de Lyon, cardinal, en buste, tourné à droite. En bas : CAROLUS CARD. BORBONIUS. *Creat. An°* 1476, *mort* 1488. B. F. Estampe in-8 en haut.

Sceau du même. Partie d'une pl. in-fol. en haut. Trésor de numismatique et de glyptique. Sceaux des communes, communautés, évêques, abbés et barons. Pl. 15, n° 8.

Médaille du même. Partie d'une pl. in-fol. en haut. Trésor de numismatique et de glyptique. Médailles françaises, première partie, pl. 41, n° 3.

Trois médailles du même. Idem. Pl. 50, n°ˢ 2, 3, 4.

Décemb. 25. Figure d'Antoine de Chabannes, chevalier de l'ordre du Roi, comte de Dampmartin, baron de Toucy et de Tour en Champagne, etc., grand maître d'hôtel de France, sur son tombeau, au milieu du chœur de l'église de Notre-Dame de Dammartin. Dessin in-fol. en haut. Gaignières, t. VII, 66. = Partie d'une pl. in-fol. en larg. Montfaucon, t. III, pl. 69, n° 1. = Dessin in-fol. en haut. Bibliothèque impériale, manuscrits, boîtes de l'ordre du Saint-Esprit, Chabannes. = Pl. in-fol. en larg. Fichot. Les Monu-

ments de Seine-et-Marne, p. 184. = Moulage en plâtre, musée de Versailles, n° 1289.

1488.

Vitre représentant Jehan Pinart à genoux et saint Jacques; on y lit : « vi⁰ daoust jour certain mil quatre cens octante et huit, Jehan Pinart abbe de ceans, cet ymage cy metre fit. » A gauche, dans la nef de l'église de l'abbaye de Saint-Père de Chartres. Dessin in-16. Recueil Gaignières, à Oxford, t. XIV, f. 57.

Translation des Commentaires Iulius Cesar — faicte et mise en francoys et presentee au roy Charles huitiesme de France, par frere Robert Gaguin, l'an 1488. Paris, Anthoine Verard, petit in-fol. gothique, fig. Ce volume contient :

L'auteur à genoux, offrant son livre à Charles VIII, assis sur son trône ; quelques autres personnages sont dans la salle. Pl. petit in-4 en haut., grav. sur bois, au feuillet 2, recto, dans le texte.

Quelques figures représentant des faits relatifs à l'ouvrage ; batailles, réunions, exécution. Petites pl. carrées, grav. sur bois, dans le texte.

Le Directoire de la conscience pour bien ediffier lomme qui a desir de bien viure et bien mourir, compose par tres reuerend pere en Dieu monseigneur de Cavaillon. Imprime a Lyon, le vingtiesme iour du moys de may, lan mil cccc.lxxx viii, sans nom d'imprimeur, in-fol. gothique. Ce volume contient :

Figure représentant Jehan de France, duc de Bourbonnois et d'Auvergne, auquel l'auteur, un genou en terre, offre son ouvrage ; deux autres personnages

1488. sont près d'eux. Pl. petit in-4 en larg., grav. sur bois, au feuillet 1 du titre, verso.

> L'évêque de Cavaillon, auteur de cet écrit, est Toussains de Villeneuve, nommé dans le texte.

La Peregrination de oultre mer en Terre Saïcte au tres glorieux et saīt sepulchre nostre seigneur Ihesucrist en Iherusalē, etc. Dedie a la roine de Frāce Marguerite, par frere Nicole le Huē (Huen). Lyon, Michelet Topie et Pimont, et Jacques Heremberclz Dalemaigne, 1488. In-fol. gothique, fig. Ce volume contient :

Quelques figures représentant des personnages des contrées visitées par l'auteur. Pl. in-12, et une vue du saint sépulcre de Jérusalem, in-4, pl. grav. sur bois.

Vues de diverses villes décrites dans ce voyage, Venise, Parenzo, Corfo, Modon, Candie, Rhodes; carte de Jérusalem et de ses environs. Pl. de diverses grandeurs in-fol., grav. sur cuivre.

Figure représentant diverses bêtes vues par l'auteur en terre sainte. Pl. in-fol. en haut., grav. sur bois, au feuillet dernier, recto.

Marque des imprimeurs. Pl. in-12 en haut., grav. sur bois, au feuillet dernier, verso.

> On admet généralement que ces figures représentant des vues de villes sont les premières planches gravées sur cuivre qui aient été placées dans un livre français.
> C'est pour ce motif que je donne l'indication de ce volume.
> Ces planches ont été placées dans des éditions françaises postérieures données à Lyon en 1489, 1517 et 1522. Il s'y trouve des variantes dans ces diverses planches.
> Cet ouvrage avait été imprimé pour la première fois en alle-

mand, à Mayence, en 1486. Il en a été publié depuis plusieurs 1488.
traductions, en latin, allemand, flamand et espagnol.

Les planches ont été placées et reproduites en tout ou en partie dans ces diverses éditions.

Voir Heinecken, Idée générale d'une collection complète d'estampes, p. 164.

1489.

Tombe de Thomas le Roux, mort le 15 janvier 1489, Janvier 15. et de Jehanne Bacqueler, sa femme, morte le 8 mai 1508, en pierre, devant la chapelle de la Communion, dans l'église de Notre-Dame la Ronde de Rouen. Dessin in-8. Recueil Gaignières, à Oxford, t. IV, f. 62.

Figure de Leon de Kerguiziau, M⁰ es-arts et licencié en Février 13. loix, l'un des quatre maîtres de l'église de Saint-Yves, procureur général du comte de Taillebourg, sur sa tombe, dans l'église de Saint-Yves, à Paris. Dessin in-fol. en haut. Gaignières, t. VII, 86. = Dessin in-8. Recueil Gaignières, à Oxford, t. X, f. 77.

Dans le recueil d'Oxford, il est nommé Henry. Mars 12.

Tombeau de Jacques d'Estouville, conseiller et chambellan du roy, cappitaine de Falloize, etc., mort le 12 mars 1489, et de Loyse d'Albret, sa femme, morte le 8 septembre 1494, à gauche du grand autel, dans le chœur de l'église de l'abbaye de Valmont. Deux dessins in-fol. en haut. Bibliothèque impériale, manuscrits, boîtes de l'ordre du Saint-Esprit, Estouteville. = Pl. in-4 en haut. Langlois. Essai — sur l'abbaye de Fontenelle, pl. 15. = Moulage en plâtre, Musée de Versailles, nº 1297.

1489.
Avril 22.
Sceau d'Eustache de Lévis, archevêque et prince d'Arles. Partie d'une pl. in-fol. en haut. Trésor de numismatique et de glyptique, Sceaux des communes, communautés, évêques, abbés et barons, pl. 21, n° 2.

Mai 10.
Tombe de Henry de Saulx, seigneur de Bere, à Saint-Valier de Messigny, paroisse, dans la nef, devant la chaise du prédicateur. Dessin in-8 en haut., esquissé. Bibliothèque impériale, manuscrits, boîtes de l'ordre du Saint-Esprit, Saulx.

Décemb. 9.
Figure de Marguerite de Vigny, femme de George, baron de Clere, mort le 2 janvier 1506, auprès de son mari, sur leur tombe, au milieu de la nef des Jacobins de Rouen. Dessin in-fol. en haut. Gaignières, t. VII, 110. = Partie d'une pl. in-fol. en larg. Montfaucon, t. IV, pl. 54, n° 5.

Déc. 20.
Tombeau de Huguenin de Longuay, seigneur de Billy, à Saint-George de Billy, en la chapelle des seigneurs, au bas des degrés de l'autel. Dessin in-8 en haut., esquissé. Bibliothèque impériale, manuscrits, boîtes de l'ordre du Saint-Esprit, Longuay.

1489.
Portrait en pied de Louis de Laval, seigneur de Chastillon en Vaudelais, grand maître des eaux et forêts de France, gouverneur de Dauphiné, Gênes, Paris, Champagne et Brie. Miniature au premier feuillet d'un traité des passages faits outre-mer par les Français, composé en 1472, par ordre de Louis de Laval. Manuscrit in-fol. de la Bibliothèque royale, ancien fonds français, n° 8313. Dessin colorié in-fol. en haut. Gaignières, t. VII, 65. = Partie d'une pl. in-fol.

en larg. Montfaucon, t. III, p. 69, n° 8. = Pl. in-fol. en haut. Beaunier et Rathier, pl. 201.

1489.

Voir ci-après.

Petit traictie intitule des passaiges faiz par les Francoys oultre-mer, et contre les Turcs et autres Sarrazins et Mores oultre marins, pour Monseigneur Louis de Laval, seigneur de Chastillon, lieutenant general du roy Loys lonziesme, apresēt regnant, par Sebastien Mainerot, prêtre, natif de Soissons, et chantre de Saint-Estienne de Troys, 1454. Manuscrit sur vélin du quinzième siècle. In-fol. maroquin rouge. Bibliothèque impériale, manuscrits, ancien fonds français, n° 8313. Ce volume contient :

Huit miniatures représentant des sujets relatifs aux récits de l'ouvrage; siéges, assemblées, cérémonie religieuse, prédication, scène maritime, combat. Pièces grand in-4 carrées, au commencement des chapitres de l'ouvrage, dans le texte et dans les premières pages. D'autres miniatures, qui devaient orner ce volume, n'ont pas été peintes, et les places sont restées en blanc.

Ces miniatures sont d'un beau travail ; elles offrent beaucoup d'intérêt pour des détails de vêtements, armures et arrangements intérieurs. La conservation est très-belle.

J'ai cru devoir placer ce manuscrit et le suivant à la date de la mort de Louis de Laval.

Figures d'après une miniature de ce manuscrit représentant le portrait de Louis de Laval, seigneur de Chastillon en Vaudelais, grand maître des eaux et forêts de France, gouverneur du Dauphiné, etc. Dessin in-fol. en haut. Gaignières, t. VII, 65. =

1489. Partie d'une pl. in-fol. en larg. Montfaucon, t. III, pl. 69, n° 8.

Voir ci-avant.

Les passages fais oultremer par Francojs contre les Turcqs et autres Saurazins et Mores oultremarins, par Sebastien Mamerot, de Soissons, — par l'ordre de Louis de Laval, seigneur de Chastillon, lieutenant général du roi Louis XI, et gouverneur de Champagne, en l'année 1474. Manuscrit sur vélin. In-fol. maroquin rouge. Bibliothèque impériale, manuscrits; ancien fonds français, n° 10025 [D].
Ce volume contient :

Miniature représentant l'auteur, à genoux, offrant son livre à un personnage debout, probablement le seigneur de Châtillon. Quelques autres personnages sont derrière. Pièce in-4 en haut. Au-dessous, le commencement du texte. Le tout dans une bordure in-fol. en haut., au feuillet 5, recto.

Un grand nombre de miniatures représentant des sujets divers relatifs aux récits de l'ouvrage; entrevues, assemblées, combats, siéges, faits de guerre et maritimes, exécutions, chasses, cérémonies religieuses, scènes d'intérieurs. Pièces in-4 en larg. Au-dessous, le commencement d'une partie du texte et des bordures contenant des miniatures petites. In-fol. en haut., dans le texte.

Miniatures d'un travail soigné, mais un peu lourd. Elles offrent une grande quantité de détails intéressants relatifs aux vêtements, armures, accessoires et arrangements intérieurs. La conservation est médiocre.

1490.

Tombe de Jean Bureau, évêque de Béziers, de cuivre jaune, en bas-relief, du costé de l'epistre, proche l'entrée de la chapelle d'Orléans, dans le chœur de l'église des Célestins de Paris. Dessin in-8. Recueil Gaignières, à Oxford, t. XII, f. 83. = Partie d'une pl. in-4 en haut. Millin. Antiquités nationales, t. I, n° III, pl. 25, n° 2.

Mai 2.

Sensuit les devis des histoires faittes en la citte de Vienne, le premier jour de decembre lan M. CCCC. IIII^{xx} et dix de l'entree et bienuenue du roi dauphin Charles viij, nostre sire. Réimpression. Lion, Louis Perrin, 1850. Imprimé à un petit nombre, in-8 de 24 pages. Ce volume contient :

Décemb. 1.

Figure représentant un guerrier à cheval, allant à gauche. On lit dans le ciel : S. MAURICE. Pl. in-12 en haut., en tête.

> D'après des détails portés dans une note préliminaire, l'éditeur pense que le séjour de Charles VIII à Vienne doit avoir eu lieu dans l'année 1489.
>
> Il y a aussi dans ce petit volume une monnaie de l'ancien Lugdunum.

Tombeau de Jean de Hangest, contre le mur, proche l'autel, à gauche, dans le sanctuaire de l'église des Célestins de Rouen, dont il était le fondateur. Au-dessus est représenté Jésus-Christ ressuscitant Lazare. Dessin in-8. Recueil Gaignières, à Oxford, t. IV, f. 103.

1490.

1490. Figure de Guillemette de Segrie, femme de Robert de Dreux, seigneur de Beaussart, baron d'Esneval, mort le 18 juin 1478, auprès de son mari, sur leur tombe, devant la chapelle du Rosaire, aux Jacobins de Rouen. Dessin in-fol. en haut. Gaignières. t. VI, 30. = Partie d'une pl. en haut. Montfaucon, t. III, pl. 52, n° 4.

Seigneur de la cour de Charles VIII, debout, tenant sur le poing un oiseau, sans indication d'où ce monument est tiré. Dessin colorié en haut. Gaignières, t. VII, 91.

Canon portant cette inscription : *Donné par Charles VIII à Bartemi, seigneur de Pins, capitaine des bandes de l'artillerie, en* 1490. Musée de l'artillerie. De Saulcy, n° 2868.

Sceau de la sainte chapelle de Châteaudun. Petite pl. grav. sur bois. Mémoires de la Société archéologique de l'Orléanais, P. Mantellier, t. II, p. 181, dans le texte.

1490? Louis de Bruges, seigneur de Gruthuze présente à Charles VIII son traité des tournois. Le roi est assis sur son trône, entouré de plusieurs personnages; miniature placée au commencement d'un manuscrit de cet ouvrage. Miniature in-fol. en haut. Gaignières, t. VII, 56.

Figure à genoux de Françoise de Penhoet, première femme de Pierre de Rohan, seigneur de Gié, maréchal de France. Vitrail de l'église Sainte-Croix du Verger, en Anjou. Partie d'une pl. in-fol. en haut. Montfaucon, t. IV, pl. 26, n° 2.

Buste de Jean Cossa, comte de Troie, seigneur de Grimault, sénateur ou maître de l'ordre du Croissant,

fondé en 1448 par le roi René. Miniature du temps. On ne sait pas où elle existait. Partie d'une pl. in-fol. en haut. Montfaucon, t. III, pl. 48, n° 2.

1490?

Figure de Jaquette la Fol-Mariée, femme de Mathieu de Beauvarlet, notaire, secrétaire du roi maison et couronne de France et maître des comptes, mort le 19 octobre 1486, auprès de son mari, sur leur tombe, dans la nef de l'ancienne église des Blancs-Manteaux, à Paris. Dessin in-fol. en haut. Gaignières, t. VII, 80. = Partie d'une pl. in-4 en haut. Millin. Antiquités nationales, t. IV, n° XLVII, pl. 4, n° 5.

Figure de de Beauvarlet, fille de Mathieu de Beauvarlet, notaire et secrétaire du roi, maison et couronne de France, maître des comptes du roi, et de Jaquette la Fol-Mariée, mort le 19 octobre 1486, auprès de ses père et mère, sur leur tombe, dans la nef de l'ancienne église des Blancs-Manteaux, à Paris. Dessin in-fol. en haut. Gaignières, t. VII, 81. = Partie d'une pl. in-4 en haut. Millin. Antiquités nationales, t. IV, n° XLVII, pl. 4, n° 6.

Officium beatæ Mariæ Virginis. Manuscrit sur vélin du quinzième siècle. Petit in-4 maroquin rouge. Bibliothèque impériale, manuscrits, ancien fonds latin, n° 1145. Ce volume contient :

Miniature représentant le roi Charles VIII, à genoux; derrière lui est saint François stigmatisé, et le crucifix dans les airs. On lit au-dessous : *Charles VIII de ce nō p. la grāce de Dieu roy de Frāce*, etc. Pièce in-12 en haut., cintrée par le haut ; entourée d'une

1490?　　bordure; en bas, les armes de France soutenues par deux anges. Petit in-4 en haut. Au feuillet 5, verso.

Miniature représentant la Visitation. Pièce in-12 en haut., cintrée par le haut. Au-dessous, le commencement du texte. Le tout dans une bordure. Petit in-4 en haut. Au feuillet 6, recto.

> Miniatures d'un travail fin. La première est d'un grand intérêt. La conservation est bonne.

Livre de prieres en latin, avec calendrier francais. Manucrit sur vélin de la fin du quinzième siècle. In-12, vélin. Bibliothèque impériale, manuscrits, fonds de Notre-Dame, n° 235 D, 4. Ce volume contient:

Quelques miniatures représentant des sujets de sainteté. Pièces in-12 en haut. Bordures d'ornements, dans le texte.

> Ces miniatures, d'un travail médiocre, offrent peu d'intérêt, sous le rapport des détails de vêtements et autres. La conservation est bonne.

Le Mystere de la Passion, par Jehan Michel. Manuscrit sur vélin du quinzième siècle. In-fol. maroquin rouge. Bibliothèque de l'Arsenal, manuscrits français, belles-lettres, n° 270. Ce volume contient:

Un grand nombre de miniatures représentant des scènes de ce mystère. Petites pièces en larg., dans le texte.

> Miniatures de bon travail; elles présentent de nombreuses particularités intéressantes, sous le rapport des vêtements, ameublements et accessoires divers.
>
> La conservation est médiocre, et quelques-unes des miniatures sont gâtées.

Debat entre deux dames, en vers, par un auteur inconnu. 1490?
Manuscrit de la fin du quinzième siècle. In-8 veau fauve.
Bibliothèque impériale, manuscrits, fonds la Vallière,
n° 151 ; catalogue de la vente, n° 2837. Ce volume contient :

Miniature représentant deux dames assises, auxquelles l'auteur, un genou en terre, présente son livre. Pièce in-12 en haut., cintrée par le haut. Au-dessous, le commencement du texte. Le tout dans une bordure in-8 en haut., au feuillet 1.

Miniature représentant deux dames causant dans un pavillon. Idem, au feuillet 5, recto.

D'après les détails du texte, les deux discourantes avaient choisi pour les accorder la duchesse d'Orléans et la comtesse d'Angoulême. Le volume contient deux notes, l'une de M. de Boze et l'autre de M. de la Monnaie. Suivant le premier, ces deux princesses étaient Marie de Clèves, femme de Charles, duc d'Orléans, morte en 1487, et Marguerite de Rohan, femme de Jean d'Orléans, comte d'Angoulême, morte en 1496. Suivant M. de la Monnaie, la première était Jeanne, fille de Louis XI, femme de Louis, duc d'Orléans, depuis Louis XII, et la seconde, Louise de Savoie, mère de François Ier. Ces deux princesses sont représentées sur la première des deux miniatures.

Ces deux miniatures, de travail médiocre, offrent de l'intérêt pour les vêtements. La conservation n'est bas belle.

Francois Petrarche des Remeddes dune des fortune et de laultre, de langage latin translate en françois par Jean Daugin, indigne chanoyne de la saincte chapelle royal, à Paris, et moins suffisant bachellier en theologie. Manuscrit sur vélin du quinzième siècle. In-fol. Bibliothèque royale de Dresde, anciens manuscrits français, O, 54. Ce volume contient :

Deux miniatures. La première représente le traducteur

1490 ? à genoux, offrant son livre à Charles VIII, placé sur son trône et entouré de quelques personnages. In-4 en haut., dans une bordure qui remplit la page; en tête du volume. La seconde représente deux personnages dans une chambre, regardant un squelette étendu devant eux. In-4, dans une bordure qui remplit la page, au feuillet 15, des initiales et ornements peints.

> Dans l'examen de ce beau manuscrit, j'ai reconnu tout l'intérêt qu'il mérite, ainsi que les deux miniatures dont il est orné. La conservation est très-belle.

Summavia — guerrarum — regni francorum. — Récits relatifs à la vie de Charles VII, dedié à Charles VIII. Manuscrit, la première partie sur vélin, la seconde sur papier du quinzième siècle. In-4, reliure en veau brun et fauve, aux armes de France et chiffre de Henri II. Bibliothèque impériale, manuscrits, ancien fonds latin, n° 6222 [c]. Ce volume contient :

Miniature sur fond jaune représentant une chasse. Pièce petit in-4 en haut., dans le second ouvrage.

Miniature en camaïeu représentant l'auteur à genoux, offrant son livre à Charles VII, debout, entouré de quatre personnages. Idem.

Trois miniatures en camaïeu représentant Charles VII rendant la justice, avec son armée, et réglant ses finances. Idem.

> Ces cinq miniatures, d'un beau travail, sont fort intéressantes sous le rapport des vêtements, armures et arrangements intérieurs. La conservation est bonne.

Le Séjour d'honneur, ouvrage en prose et en vers, par un

auteur inconnu, dedié au roi Charles VIII. Manuscrit sur vélin du quinzième siècle. In-fol. maroquin rouge. Bibliothèque impériale, manuscrits, supplément français, n° 2009. Ce volume contient :

1490?

Miniature représentant Charles VIII assis, auquel l'auteur offre son livre. Bordure d'armoiries. Pièce petit in-fol. en haut., au feuillet 1.

Miniature représentant l'auteur écrivant dans son cabinet. Bordure d'ornements et armoiries. Au feuillet 2, dans le texte.

Nombreuses miniatures représentant des sujets divers, entretiens de deux ou trois personnages, réunions, combat singulier, scènes d'intérieur, marines, etc. Pièces petit in-4 en haut., cintrées par le haut, entourées de larges bordures d'ornements, armoiries, etc., dans le texte.

> Miniatures, d'un travail fin, offrant beaucoup d'intérêt pour les vêtements, ameublements et accessoires de diverses natures. La conservation est belle. C'est un manuscrit précieux.

Apologues et fables d'Esope, translatés de grec en latin par Laurent Valle, et du latin en francois par Guill. Tardif. Paris, pour Antoine Verard (vers 1490). Petit in-fol. fig. Exemplaire sur vélin de la bibliothèque du roi. Ce volume contient :

Plusieurs miniatures des initiales et des bordures exécutées en or et en couleurs. Une des miniatures représente Charles VIII et Anne de Bretagne couronnés et debout; Verard à genoux présente au roi ce volume. Cinq hommes et trois femmes de la cour assistent à cette présentation, qui se passe dans l'in-

1490 ? térieur d'un appartement. En tête du volume, à la place du titre. (Van Praet) Catalogue des livres imprimés sur vélin de la Bibliothèque du roi, t. IV, p. 239.

Les Apologues de Laurentius Valla, traduit en français par Guillaume Tardif, du Puy, en Vellay, et dédié par lui au roy tres chrestien Charles huitiesme de ce nom. Sans lieu, ni nom d'imprimeur, ni date. (Paris, Verard, 1490?) In-fol. de trente feuillets. Exemplaire sur vélin. Bibliothèque impériale. Cet exemplaire contient :

Miniature représentant Charles VIII, ayant près de lui la reine Anne de Bretagne, debout, auquel Guillaume Tardif, un genou en terre, offre son livre. D'autres personnages sont dans la salle. Pièce in-4 en haut. Au-dessous, le commencement de la dédicace. Le tout dans une bordure de fleurs de lis. In-fol. en haut. Au feuillet 1, recto.

Miniature représentant un personnage assis, probablement Arnoul de Fouelle, auquel Laurenzio Valla présente son livre. Quelques autres personnages sont dans la salle. Pièce in-4 en haut. Au-dessus et au-dessous, le titre et le commencement de l'ouvrage. Le tout dans une bordure de fleurs de lis. In-fol. en haut. Au feuillet 2, recto.

Trente-trois miniatures représentant des sujets des apologues. Petites pièces en haut. Dans le texte.

Miniature représentant Guillaume Tardif écrivant dans son cabinet. Au-dessus, les armes de France soutenues par deux anges. Pièce in-8 en haut. En tête du prologue du translateur.

La marque d'A. Verard. Pièce in-12 en larg., au feuillet 1490?
dernier, verso.

> Ces miniatures sont peintes, en partie du moins, sur les planches gravées sur bois de l'ouvrage. Elles sont d'un très-bon travail, et curieuses pour des détails de vêtements et autres. Quelques-unes sont de charmants tableaux. La conservation est parfaite.
>
> Dans la première miniature, on voit Anne de Bretagne à côté de Charles VIII. Leur mariage n'eut lieu qu'en 1491. Cela n'est point en contradiction avec la date de 1490 donnée à cette édition, et cette peinture aura été exécutée dans l'année suivante.

Le Mistere de la Passion de nostre sauueur Iesucrist, auecques les addicions et corrections faictes par le tres éloquent et sciētiffique docteur maistre Iehan Michel. Leq̄l Mistere fut ioüe a Angiers moult triumphantement, et dernierement à Paris, lan mil quatre cens quatre vingtz et dix. En vers; à la fin..... Imprimee pour Anthoine Verard, etc. Petit in-fol. goth. Exemplaire sur vélin. Bibliothèque impériale. Cet exemplaire contient :

Miniature représentant Jésus sur la croix, entre les deux larrons; sur le devant, les saintes femmes et des soldats; au fond une foule. Dans une bordure en forme de portique, avec quatre figures. Pièce in-4 en haut. Feuillet avant le texte.

Un grand nombre de miniatures représentant des sujets de la vie et de la passion de Jésus-Christ. Ces miniatures sont in-12 en haut., peintes dans le milieu de bordures d'ornements avec fleurs, fruits, animaux; inscriptions sur les marges du volume.

> Ces miniatures sont du travail le plus fin et d'une admirable exécution; elles offrent un très-grand intérêt par les nom-

breux détails remarquables que l'on y trouve, sous le rapport des vêtements, ameublements, accessoires et sur les usages. La conservation est très-belle. C'est un admirable volume.

Le Liure des faiz de messire Bertrand du Guesclin, cheualier, jadiz connestable de France, seigneur de Longueville. Sans lieu, ni nom d'imprimeur, ni date (Lyon, 1490?). Petit in-fol. gothique, fig. *Très-rare*. Ce volume contient :

Portrait de Bertrand du Guesclin en pied, appuyé sur son bouclier et tenant une hallebarde. On lit au-dessus : Bertrand du Guesclin. Pl. petit in-fol. en haut., grav. sur bois, au feuillet 1, verso. — Répétée au feuillet dernier, recto, sans le nom au-dessus.

Des figures représentant des sujets relatifs aux récits de l'ouvrage. Batailles, scènes de guerre, entrevues. Pl. de diverses grandeurs, grav. sur bois, dans le texte. Il y en a de répétées.

—

Toiles peintes représentant des scènes du Mystere du viel Testament, et probablement d'après les représentations qui en furent données à Reims de 1450 à 1490. Conservées à Reims. Six pl. in-fol. m° en haut. Louis Paris. Toiles peintes et tapisseries de la ville de Reims. Introduction et atlas.

> Ces toiles peintes forment seulement partie d'un plus grand nombre qui représentaient toutes les scènes de ce mystère. Ces toiles étaient probablement des cartons ou modèles pour des tapisseries exécutées à cette époque. Celles-ci offrent des détails intéressants de costumes du temps où elles ont été peintes.
>
> L'ouvrage de M. L. Paris contient des développements curieux sur ces toiles peintes et sur les dégats qu'elles ont souffert depuis 1792.

Fragmens de huit tapisseries représentant chacune le 1490?
portrait de la même femme, vêtue de huit costumes
différents de la fin du quinzième siècle, seule ou avec
une jeune fille; des licornes et des croissants ornent
ces sujets. La tradition veut que ces tapisseries pro-
viennent de la tour de Bourganeuf, où elles déco-
raient l'appartement dans lequel Zizime fut détenu
pendant dix ans. On pense donc qu'elles représen-
tent une esclave aimée de ce prince, ou bien une
dame de Blanchefort, nièce de Pierre d'Aubusson,
laquelle lui avait inspiré une vive passion. Illustra-
tion, t. IX, p. 276.

> Ces huit tapisseries, d'un travail fin et précieux, ont été fa-
> briquées à Aubusson; elles sont placées dans deux salles de la
> sous-préfecture de Boussac, département de la Creuse. On les
> faisait réparer à Aubusson en 1847.

Armure française de la fin du quinzième siècle. Pl. in-
fol. en haut. Musée des armes rares, anciennes et
orientales de S. M. l'Empereur de toutes les Russies.
Pl. 67.

Sceau de Jean de Bourgogne, prevost d'Aire, puis de
Notre-Dame de Bruge. Partie d'une pl. in-fol. en
haut. Wree. La généalogie des comtes de Flandre,
p. 128, *a*. Preuves 2, p. 406.

Sceau de Guillemette de Luxembourg, femme de Amé II
de Sarrebruck, seigneur de Commercy, morte vers
1490. Partie d'une pl. in-8 en haut., lithogr. Du-
mont. Histoire — de Commercy, t. I, à la p. 273.
V. p. 284.

> La planche porte par erreur 285.

1491.

1491.
Janvier 25.

Figure de Thomas le Roux, licencié en lois, conseiller au parlement de Rouen, sur sa tombe, dans l'église paroissiale de Notre-Dame la Ronde, à Rouen. Dessin in-fol. en haut. Gaignières, t. VII, 77.

Février 23. Tombe de François Hallé, archevêque de Narbonne, grand archidiacre de Paris, en cuivre, à gauche en entrant dans le chœur de l'église de Notre-Dame de Paris. Dessin grand in-8. Recueil Gaignières, à Oxford, t. IX, f. 59. == Pl. in-fol. en haut. Tombes éparses dans la cathédrale de Paris. == Pl. in-fol. en haut. (Charpentier) Description — de l'église métropolitaine de Paris. p. 348.

Avril 15. Tombe de Agnez de Tieuville, abbesse, en pierre, à droite, à la troisième rangée dans le chapitre de l'abbaye de la Trinité de Caen. Dessin grand in-8. Recueil Gaignières, à Oxford, t. V, f. 14.

Juin 21. Figure de Mathieu des Champs, escuyer seigneur du Retz, conseiller de ville, entre ses deux femmes, sur leur tombe, devant la chapelle de la Vierge dans la paroisse de Saint-Éloi de Rouen. Dessin in-fol. en haut. Gaignières, t. VII, 87.

Tombe de Mathieu Deschamps, mort le 21 juin 1491, Jacqueline de la Fontaine, sa première femme, morte le 3 septembre 1473, et Catherine Lalement, sa dernière épouse, morte le 2 avril 1503 ; cette tombe est de pierre, devant la chapelle de la Vierge, dans l'é-

glise paroissiale de Saint-Éloi. Dessin in-4. Recueil Gaignières, à Oxford, t. V, f. 80.

1491.
Juin 21.

Deux sceaux de Jean de Bourgogne, comte de Nevers, de Rhetel, d'Estampes et d'Eu. Partie d'une pl. in-fol. en haut. Wree. La généalogie des comtes de Flandre, p. 118. *d.* Preuves 2, p. 308.

Septemb. 25.

Jeton du même. Petite pl. grav. sur bois. De Fontenay. Manuel de l'amateur de jetons, p. 394, dans le texte.

Jeton du même. Petite pl. grav. sur bois. De Soultrait. Essai sur la numismatique nivernaise, p. 101, dans le texte.

Portrait de Jehan Balue, chanoine de Paris, cardinal, en buste, dans un médaillon rond. *J. Robert delineavit. Fiequet sculp.* Pl. petit in-4 en haut., dans une bordure, pl. séparée (Charpentier). Description — de l'église métropolitaine de Paris, p. 309.

Octobre.

Tapisserie représentant, sous des formes allégoriques, le mariage de Charles VIII, avec Anne de Bretagne. Partie d'une pl. in-fol. magno en haut. Al. Lenoir. Monument des arts libéraux, etc., pl. 44, p. 46. = Pl. représentant cette tapisserie. Description d'une tapisserie, etc., par Alex. Lenoir, Paris 1829, in-8, fig. = Pl. in-4. en larg. Millin. Voyage dans les départements du midi de la France. pl. LXII, t. III, p. 307.

Décembre 6.

Cette tapisserie, provenant du cardinal Mazarin, avait été achetée par le maréchal de Villars, et son fils, le duc de Villars, l'avait fait placer dans sa bastide nommée les Eygalades ou les Aygalades, près de Marseille.

Elle est remarquable sous le rapport des costumes, qui sont en partie ceux de la fin du quinzième siècle.

1491.
Décembre 6
Millin, en la publiant, a cru qu'elle était relative à l'histoire d'Assuérus et d'Esther. Jubinal a émis une opinion différente, et il a pensé qu'elle représente le mariage de Charles VIII et d'Anne de Bretagne. V. les Anciennes tapisseries historiées, t. II, p. 33.

Je place cette tapisserie à la date de ce mariage.

Médaille à l'occasion du mariage de Charles VIII et d'Anne de Bretagne. Petite pl. Daniel, t. VI, p. 663, dans le texte.

Décemb. 17. Tombe de Thomas de Crechy, en pierre, au milieu de la nef de l'église du château de Dreux. Dessin grand in-8. Recueil Gaignières, à Oxford, t. V, f. 101.

1491.
Orore, traduit en francois. Paris, Antoine Verard, 1491. Grand in-fol., 2 vol., fig. Exemplaire sur vélin de la bibliothèque du roi. Cet exemplaire contient :

Deux cent quinze miniatures de diverses grandeurs. La plus considérable représente Charles VIII dans un de ses appartements, assis sur son trône, et vêtu d'une robe bleue, bordée d'hermine. Il tient d'une main le sceptre royal, et avance l'autre pour recevoir le volume que le traducteur lui présente à genoux. Le roi est entouré de seigneurs et d'officiers de sa cour, au nombre de huit; quatre d'entre eux ont un faucon sur le poing. Une levrette et un autre chien sont couchés au bas du trône. A la première page. Une autre miniature offre le même sujet différemment traité. En tête du Traité des quatre vertus (Van Praet), Catalogue des livres imprimés sur vélin de la Bibliothèque du roi, t. V, p. 15.

Recueil d'armoiries coloriées. Manuscrit in-4. Bibliothèque de la ville d'Arras. G. Haenel, 44. Ce manuscrit contient : 1491.

Des miniatures représentant des armoiries.

Sceau du chapitre de l'église Saint-Michel et Saint-Pierre de Strasbourg. Petite pl. grav. sur bois. Société de Sphragistique. Aug. Plarr., t. II, p. 344, dans le texte.

Jeton de Jean d'Albret, comte de Nevers et de Rethel, seigneur d'Orval. Petite pl. grav. sur bois. De Soultrait. Essai sur la numismatique nivernaise, p. 107, dans le texte. 1491?

1492.

Tombe de Christienne de Cusame, femme de Guitte de Saint-Seigne, grant maître d'ostel de monseigneur de Bourgogne. A Saint-Seine sur Vingeanne, paroisse, au chœur, au pied du balustre du grand autel. Dessin in-8 en haut., esquissé. Bibliothèque impériale. Manuscrits, boîtes de l'ordre du Saint-Esprit. Saint-Seine. Mars 29.

Tombe de Jehan Dorgiste, en pierre, un peu à droite au milieu de l'église de Saint-André, à Rouen. Dessin in-8. Recueil Gaignières, à Oxford, t. IV, f. 75. Mai 9.

Portrait en pied de Pierre d'Orgemont, chevalier, II^e du nom, seigneur de Chantilly, conseiller et chambellan du roi; miniature d'une paire d'heures du temps, où il est représenté à genoux avec Marie de Roye, sa femme. Dessin colorié in-fol. en hauteur. Gaignié- Mai 10.

1492.
Mai 10.

res, t. VII, 73. = Partie d'une pl. in-fol. en larg. Montfaucon, t. III, pl. 54, n° 1.

>Il y a eu deux Pierre d'Orgemont connus, ainsi que leurs femmes, par leurs tombeaux. Ce sont :
>
>1° Pierre d'Orgemont, chancelier de France en 1373, démis de cette charge en 1380, mort le 3 juin 1389, enterré dans l'église de Sainte-Catherine, rue Saint-Antoine, à Paris.
>
>Marguerite de Voisins, sa femme, morte le.... 1381.
>
>2° Pierre d'Orgemont, chevalier, II° du nom, seigneur de Chantilly, mort le 10 mai 1492, enterré dans la chapelle de la Vierge, aux Cordeliers de Senlis.
>
>Marie de Roye, sa femme, morte le 10 septembre 1470.
>
>Dans la liste des portraits des femmes illustres de la Bibliothèque du P. le Long (p. 242), Pierre d'Orgemont, chancelier de France, mort en 1389, est indiqué pour un portrait dans le P. Montfaucon, et Marie de Roye, sa femme, idem.
>
>Ce sont deux erreurs. Les portraits donnés par Montfaucon sont ceux de Pierre d'Orgemont, mort en 1492, et de Marie de Roye, sa femme, morte en 1470. La femme de Pierre d'Orgemont, mort en 1389, Marguerite de Voisins, mourut en 1381.

Figure de Pierre d'Orgemont, chevalier, seigneur de Montjay et de Chantilly, conseiller et chambellan du roi, gravée au trait sur un marbre noir avec le visage en marbre blanc, sur son tombeau, dans la chapelle de la Vierge des Cordeliers de Senlis. Dessin in-fol. en haut. Gaignières, t. VII, 74. = Partie d'une pl. in-fol. en haut. Montfaucon, t. IV, pl. 7, n° 4.

Tombeau du même et de Marie de Roye, sa femme, morte le 10 septembre 1470, dans la chapelle de la Vierge à costé droit de l'église des Cordeliers de Sanlis. Dessin in-fol. en haut. Bibliothèque impériale,

manuscrits, boîtes de l'ordre du Saint-Esprit. D'Or- 1492.
gemont. Mai 10.

Tombeau de Jeannes de Villaribus, abbas, en pierre, Juin 17.
le long du chœur, à droite en dehors, dans l'église
de l'abbaye de Saint-Lucien de Beauvais. Dessin
in-4 en larg. Recueil Gaignières, à Oxford, t. XIV,
f. 15.

Tombe de Ludovicus de Bellomonte (Beaumont), en Juillet 5.
cuivre jaune, sous la lampe, au milieu du chœur de
l'église Notre-Dame de Paris. Dessin grand in-8.
Recueil Gaignières, à Oxford, t. IX, f. 61. = Pl. in-
fol. en haut. Tombes éparses dans la cathédrale de
Paris, p. 154. = Pl. in-fol. en haut (Charpentier).
Description — de l'église métropolitaine de Paris,
p. 154.

Monnaie du pape Innocent VIII, frappée, dans le com- Juillet 25.
tat Venaissin. Partie d'une pl. in-8 en haut. Trésor
de numismatique et de glyptique. Histoire par les
monuments de l'art monétaire chez les modernes,
pl. 16, n° 15.

Deux monnaies du même, frappées à Avignon. Partie
d'une pl. lithog. in-8 en haut. Revue numismatique,
1839. E. Cartie, pl. 12, n°s 1, 2, p. 270.

Tombe de Gérard Gobaille, évêque de Paris, à l'église Septemb. 11.
Notre-Dame de Paris. Pl. in-fol. en haut. Tombes
éparses dans la cathédrale de Paris, p. 154. = Pl.
in-fol. en haut. (Charpentier). Description — de
l'église métropolitaine de Paris, p. 154.

Élu évêque de Paris le 8 août 1492, il mourut le 11 sep-
tembre suivant, sans avoir été institué.

1492.
Novemb. 1.
Figure de René, duc d'Alençon, pair de France, comte du Perche, vicomte de Beaumont, en marbre blanc, sur son tombeau de marbre noir, à gauche du grand autel de l'église de Notre-Dame d'Alençon. Dessin in-fol. en haut. Gaignières, t. VII, 60. = Partie d'une pl. in-fol. en haut. Montfaucon, t. IV, pl. 7, n° 1.

Tombeau de René, duc d'Alençon, et de Marguerite de Lorraine, sa femme, de marbre blanc et noir, du côté gauche du grand autel de l'église Notre-Dame d'Alençon. Dessin in-fol. Recueil Gaignières, à Oxford, t. I, f. 14. = Pl. in-4 en haut. Desnos, Mémoires historiques sur la ville d'Alençon, t. II, à la p. 206.

Novemb. 23. Tombe de Guillaume de Rouville, mort le 23 novembre 1492, et de Loyse de Graville, sa femme, morte le 2 mars 1499, devant l'autel de la chapelle de Rouville, dans l'église de l'abbaye de Bonport. Dessin in-4. Recueil Gaignières, à Oxford, t. V, f. 130.

Nov. 24. Tombeau de Louis de Bruges, seigneur de Gruthuyse, dans le chœur de l'église Notre-Dame de Bruges. Pl. in-8 en haut. (Van Praet). Recherches sur Louis de Bruges, à la p. 38.

Sceau de Louis de Bruges, seigneur de la Gruthuyse, prince de Steenhuyse, comte de Winchester, etc., échanson de Philippe le Bon, duc de Bourgogne. Partie d'une pl. in-fol. en haut. Trésor de numismatique et de glyptique. Sceaux des communes, communautés, évêques, abbés et barons, pl. 5, n° 8.

1492. Missale romanum. Manuscrit sur vélin in-fol. magno, ma-

roquin rouge. Bibliothèque impériale. Manuscrits n° 238. 1492.
Fonds de la Vallière, 4. Ce volume contient :

Un très-grand nombre de miniatures représentant des sujets de l'histoire sainte. Presque toutes les pages sont ornées de bordures d'ornement, avec sujets figurés. Pièces de diverses grandeurs. Deux des plus remarquables représentent Jésus-Christ en croix, entouré d'une foule de personnages et d'une bordure de petits sujets, et le jugement dernier, dans le texte.

> Ces miniatures sont d'un travail des plus remarquables et offrent une grande quantité de particularités curieuses sur les costumes, les usages, les arrangements intérieurs, etc.
> Ce beau manuscrit me paraît être italien. Je le cite parce qu'il contient à la fin une mention de laquelle il résulte qu'il a été exécuté en 1402, par Pierre Delanoulx.
> Le volume est d'une très-belle conservation.
> Voir Catalogue de la Vallière, t. I, p. 71.

Boetius, *De Consolatione*, traduction flamande, avec des commentaires. Manuscrit sur vélin du quinzième siècle. In-fol. maximo, maroquin rouge. Bibliothèque impériale. Manuscrits, ancien fonds français, n° 6810, ancien n° 40. Ce volume contient :

Cinq miniatures représentant des sujets d'intérieur, entourées de bordures en ornements et fleurs. In-fol. maximo en haut.

Des vignettes et initiales d'ornements dans le texte.

> Ces cinq miniatures sont fort belles, d'une exécution remarquable, et curieuses par ce qu'elles représentent. Il est peu de plus beaux manuscrits du quinzième siècle. La conservation est très-belle.
> Ce manuscrit, vraiment admirable, fut exécuté pour Louis de Bruges, seigneur de la Gruthuyse, en 1492 ; c'est un des der-

1492. niers que ce collecteur a fait faire, puisqu'il mourut le 24 novembre de cette année. Ce volume fut fait par Jean van Krickenborck (Van Praet, n° 35).

Quoique le texte de ce volume soit en flamand et que l'artiste qui l'a exécuté soit aussi Flamand, je le cite comme tous les manuscrits français de la collection de la Gruthuyse, puisqu'il offre le même intérêt que ceux-ci sous le rapport de ce que l'on peut y trouver de relatif à l'histoire figurée de la France.

Figures d'après des miniatures de ce manuscrit. Deux pl. lithog. et coloriées in-fol. m° en haut. Du Sommerard. Les Arts au moyen âge., album; viii° série, pl. 29, 30.

Historia scholastica Petri Comestoris. Manuscrit sur papier, portant au feuillet 200 et dernier la date du dernier jour de mai 1492. = Festes des évêques de Trèves. Petit in-fol. veau marbré. Bibliothèque de l'Arsenal, manuscrits latins. Théologie, n° 41, A. Ce volume contient :

Dessins coloriés très-nombreux représentant des sujets divers, scènes de la création, histoire sainte, réunion de personnages, supplices, repas, enterrements, etc. Pièces de diverses grandeurs, dans le texte, sur presque toutes les pages du premier ouvrage. — Dessins coloriés, idem, dans le texte du second ouvrage, idem.

Dessins d'un travail très-médiocre, mais ayant un caractère de vérité, et qui sont fort curieux par le nombre considérable de détails de vêtements et d'accessoires divers que l'on y trouve.

La conservation est bonne.

Lordinaire des crestiës. Rouen. Iehā le bourgoys, 1492. Petit in-fol. gothique. Ce volume contient :

L'auteur assis dans une chaire, tenant son livre, tourné

à droite. Devant lui sont trois personnages au-dessus desquels on lit sur des banderoles : *Clergé. — Noblesse. — Labour.* Pl. in-4 en haut., grav. sur bois, à la fin de la table, verso.

1492.

Josephus de la bataille judaique. Imprime nouuellemēt a Paris. Trāslatee de latin en francoys par Paoul Orose. Paris, Anthoyne Verad (Verard), 1492. In-fol. gothique, fig. Exemplaire imprimé sur vélin. Bibliothèque impériale. Imprimés. Ce volume contient :

Miniature représentant Paul Orose, à genoux, offrant son livre au roi Charles VIII, qui est à cheval. Il est suivi de quelques cavaliers, dont l'un monte à cheval, pendant qu'un suivant lui tient l'étrier droit. Pièce in-fol. en haut. En tête du volume.

L'auteur présentant son livre à un personnage assis; quelques autres personnages sont derrière lui et au fond. Pièce in-4 en haut., au feuillet 1, recto, dans le texte.

Un grand nombre de miniatures représentant des faits relatifs aux récits de l'ouvrage; batailles, siéges, entrevues, réceptions, exécutions, scènes d'intérieurs. Pièces de diverses grandeurs, dont quelques-unes sont in-fol. en haut., les autres in-16 en haut., dans le texte. Total, 143 miniatures.

> Ces miniatures sont d'un travail peu remarquable; mais on y trouve des particularités intéressantes pour les vêtements, armures, accessoires, détails d'intérieurs. La plus grande partie des miniatures in-16 en haut. sont des copies des planches gravées sur bois de cette édition; et l'on peut penser que beaucoup d'entre elles sont peintes sur les estampes mêmes.
>
> Les deux miniatures de présentation ci-dessus décrites n'ont

1492.

aucun rapport avec les deux planches représentant aussi la présentation de l'ouvrage, qui sont dans les exemplaires avec les planches gravées. Ce fait est singulier ; mais il s'explique par une considération qui résulte de l'examen des ouvrages à figures gravées sur bois, publiées à la fin du quinzième siècle et dans le seizième. Les imprimeurs et les libraires plaçaient dans leurs éditions les planches qu'ils possédaient, sans s'astreindre, parfois, à l'emploi bien rationnel de ces planches. Beaucoup de planches se trouvent dans des livres divers des mêmes époques, sortis des mêmes presses.

La conservation de ces miniatures et du volume est très-bonne.

Monnaie de Saint-Diez. Petite pl. Friedlaender, Numismata inedita, p. 37, dans le texte.

Monnaie de Maximilien, archiduc d'Autriche, duc de Brabant, depuis empereur. Petite pl. grav. sur bois. Ordonnance, etc. Anvers, 1633, f. Q, 7.

Maximilien fut reconnu empereur en 1493, après la mort de son père, Frédéric III.

1493.

Janvier 28. **Tombe de Jean Nicolas, religieux de céans,** en pierre, le long du dortoir, vers le coin, dans le cloître de l'abbaye de Saint-Denis. Dessin grand in-8. Recueil Gaignières, à Oxford, t. III, f. 32.

Mai 28. **Tombe de Nicolaus, abbas tricesimus,** en pierre, à l'entrée, dans le chapitre de l'abbaye d'Orcamp. Dessin grand in-8. Recueil Gaignières, à Oxford, t. VI, f. 56.

Juillet 4. **Figure de Jeanne de Budes, femme de Jean, seigneur de Launay, escuyer,** sur sa tombe, dans la nef de

l'église de Saint-Yves de Paris. Dessin in-fol. en haut. Gaignières, t. VII, 84. = Partie d'une pl. in-4 en haut. Millin, antiquités nationales, t. IV, n° XXXVII, pl. 3, n° 6. = Dessin in-fol. en haut. Bibliothèque impériale, manuscrits, boîtes de l'ordre du Saint-Esprit, Budes.

1493 Juillet 4.

Voir à la date du 4 juillet 1498.

Figure de Louis Boucher, licencié ès droits, conseiller du roi, lieutenant général au bailliage de Sens, sur sa tombe, dans le chapitre des Célestins de Sens, Dessin in-fol. en haut. Gaignières, t. VII, 83. La table du Recueil de Gaignières, donnée dans la Bibliothèque historique de Le Long, porte ce dessin au n° 84.

Août 6.

Tombeau de Pierre de Laval, archevêque et duc de Reims, légat du siége apostolique, etc., etc., en cuivre jaune, à droite, dans le sanctuaire de l'église de Saint-Aubin d'Angers. Dessin in-fol. en haut. Bibliothèque impériale, manuscrits, boîtes de l'ordre du Saint-Esprit, Laval.

Août 14.

Le Pas des armes de Sandricourt. Manuscrit sur vélin de la fin du quinzième siècle. In-4, maroquin rouge. Bibliothèque de l'Arsenal. Manuscrits français, histoire, 369, c. Ce manuscrit contient :

Septemb. 16.

Neuf miniatures représentant des scènes de ce pas d'armes. La première in-4 en haut. en tête du volume, les autres in-12 en larg. dans le texte.

Miniatures de fort bon travail, très-curieuses pour des détails de vêtements, armures, harnachements de chevaux et d'usages des tournois.

La conservation de ce manuscrit est belle.

1493.
Septemb. 16.
Le Pas des armes de Sandricourt. Ce sont les armes qui ont este faictes au chasteau de Sandricourt, pres Pontoise, le seziesme iour de septembre mil quatre cens quatre vingtz et treze. Vues par Orleans, herault de monseigneur le duc dOrleans, et redigees et mises par escript, etc. Sans lieu ni nom d'imprimeur, ni date. Grand in-4 gothique. Exemplaire sur vélin. Bibliothèque impériale, imprimés. Ce volume contient :

Dix miniatures représentant les diverses scènes de ce tournois. Pièces in-8 en larg., dans le texte.

> Miniatures d'un travail médiocre ; elles représentent les divers épisodes du tournois, et offrent de l'intérêt sous ce rapport, ainsi que pour les vêtements et armures. La conservation est bonne.
>
> Ces miniatures offrent les mêmes sujets que celles du volume manuscrit qui vient d'être décrit, mais composées avec quelques différences, et d'un travail inférieur.

1493.
Heures de la Croix, ayant appartenu aux rois Charles VIII et Louis XII, en vers. Manuscrit sur vélin du quinzième siècle de huit feuillets, in-4, reliure du temps, en peau rouge. Au Louvre, musée des Souverains. Ce volume contient :

Bordure peinte représentant des ornements et des fleurs, dans laquelle est le commencement du texte. Pièce petit in-4. en haut., en tête du volume.

> On lit à la fin du volume : V. T. humble serviteur du Herlin. Fait à Tours, 1493.
>
> Ce volume provient de la Bibliothèque impériale, n° 7664—936.
>
> La conservation de ce volume est belle.
>
> Je cite ce volume quoiqu'il ne soit pas figuré, à cause des destinations qu'il a eues.

La Légende dorée, traduite en françois par Jean de Vi- 1493. gnay. Paris, Antoine Verard, 1493, in-fol. Exemplaire sur vélin. Bibliothèque du roi ; celui qui a été décoré pour être offert à Charles VIII, par Ant. Verard. Cet exemplaire contient :

Cent soixante dix-neuf miniatures et des ornements très-variés. Une grande miniature représente Charles VIII en prières, agenouillé devant un prie-Dieu, sur lequel il y a un livre ouvert. Il est vêtu d'une robe tissue d'or et décoré du collier de l'ordre de Saint-Michel. Saint Louis, debout derrière lui, le touchant à l'épaule, lui montre la cour céleste qui fait partie du tableau. Sur un second plan est Anne de Bretagne, aussi à genoux devant un prie-Dieu. Ses regards sont tournés vers la même gloire céleste. Plusieurs femmes, derrière et devant elles, se tiennent dans une attitude semblable. A la première page. Cet exemplaire est superbe (Van Praet). Catalogue des livres imprimés sur vélin, de la Bibliothèque du roi, t. V, p. 24.

Un second exemplaire sur vélin, de la même bibliothèque, contient :

Quinze grandes miniatures, cent soixante et une petites, et des initiales en or et en couleurs, idem, p. 26.

La Vengance de Nostre Seigneur Iesuchrist. Mystere. Paris, Anthoine Verard, 1493, in-fol. gothique, fig. Exemplaire sur vélin. Bibliothèque impériale. Ce volume contient :

Miniature représentant un grand nombre de soldats et

54 CHARLES VIII.

1493. des tentes; au fond, une place de ville, dans laquelle d'autres soldats tuent ou emmènent des hommes. Pièce in-4 en haut. Au-dessous le commencement d'un long titre. Le tout dans un portique avec figures. Un grand nombre de bordures d'ornement, peintes sur les marges du volume, et dans chacune desquelles est placée une petite miniature représentant des sujets de sainteté relatifs aux passages de ce mystère. Pièces in-fol. en haut., sur les marges.

 Ces miniatures sont de bon travail et offrent de l'intérêt pour beaucoup de détails de vêtements et autres. **La conservation est bonne.**

La Vengance de nostre seigneur Iesuchrist, mystere. Paris, Anthoine Verard, 1493. In-fol. goth. Exemplaire sur vélin. Bibliothèque de l'Arsenal. Cet exemplaire contient :

Miniature représentant une scène de massacres dans une ville. In-fol. en haut. En tête du volume.

 Cette miniature n'est pas en bon état, quoique le volume soit bien conservé.
 Ce mystère fut joué à Paris, en 1458; il l'avait été à Metz, en 1437.
 La première édition est aussi d'Ant. Verard, 1491; celle-ci est la seconde.
 Dans le prologue final, qui contient une récapitulation de tout le mystère, on adresse aux spectateurs quelques vers remarquables en ce qu'ils pourraient faire penser que les représentations des mystères contenaient quelquefois des scènes peu convenables et surtout fort diverses des événements religieux, qui étaient le principal objet de ces représentations.
 C'est un sujet d'examen et de discussion. La miniature de cet exemplaire ne présente rien qui se rapporte à ce passage indiqué du texte.

L'Art et Science de rhétorique, pour faire rimes et bal- 1493.
lades. Paris, pour Antoine Verard, 1493. Petit in-fol.
Exemplaire sur vélin de la Bibliothèque du roi, le même
que Henry de Croy, auteur de cet ouvrage, a présenté à
Charles VIII, à qui il est dédié. Ce volume contient :

Une miniature qui offre la présentation du livre au roi.
Au commencement du second feuillet. (Van Praet)
Catalogue des livres imprimés sur vélin de la Bibliothèque du roi, t. IV, p. 159.

L'Horloge de Sapience. Paris, pour Antoine Verard, 1493.
Petit in-fol. Exemplaire sur vélin de la Bibliothèque du
roi, celui même qui fut offert au roi Charles VIII. Ce
volume contient :

Vingt-cinq miniatures, dont la première représente
Charles VIII dans son oratoire, recevant ce volume
des mains de Verard. Ces superbes miniatures sont
exécutées dans l'espace qu'occupent, dans les exemplaires en papier, les sommaires qui sont ici reportés
en manuscrit sur la marge. Une grande quantité
d'initiales et de bordures peintes en or et en couleurs ornent aussi ce volume, qui est de la plus
grande beauté.

Cinq autres exemplaires du même livre, sur vélin, renferment aussi des miniatures. (Van Praet) Catalogue
des livres imprimés sur vélin de la Bibliothèque du
roi, t. I, p. 341.

Les Chroniques de France. Paris, pour Antoine Verard,
1493. In-fol. 3 vol. Figures. Exemplaire sur vélin de la
Bibliothèque du roi, le même qui fut offert à Charles VIII.
Cet exemplaire contient :

Plus de neuf cent cinquante miniatures et des orne-

1493. ments peints en or et en couleurs. Une des miniatures représente Charles VIII, assis sur son trône, revêtu de ses habits royaux. Il est entouré de six prélats et de six seigneurs de sa cour. Sur les marches du trône, on voit Antoine Verard, à genoux, offrant cet exemplaire au roi. (Van Praet) Catalogue des livres imprimés sur vélin de la Bibliothèque du roi, t. V, p. 87. Un second exemplaire sur vélin de la même bibliothèque est orné de la même quantité de miniatures. Idem.

L'Arbre des Batailles. Paris, pour Antoine Verard, 1493. In-fol. fig. Exemplaire sur vélin de la Bibliothèque du roi. Ce volume contient :

Cent dix-huit miniatures, parmi lesquelles il y en a deux grandes. La première représente Charles VIII recevant des mains de Verard l'exemplaire dont cet éditeur lui fait hommage. L'autre offre l'Arbre dit de Bataille, au pied duquel est le même roi, à qui Verard paraît en expliquer l'allégorie. Ce volume, d'une admirable exécution, contient aussi des ornements et des initiales en grand nombre peintes en or et en couleurs. (Van Praet) Catalogue des livres imprimés sur vélin de la Bibliothèque du roi, t. III, p. 81.

Bocace. Des nobles et cleres femmes. Paris, Anthoine Verard, 1493. Petit in-fol. gothique. Exemplaire sur vélin. Bibliothèque impériale. Cet exemplaire contient :

Miniature représentant le traducteur Laurent de Premierfait, incliné, ou bien Anthoine Verard, offrant ce volume au roi Charles VIII, assis sur son trône.

Quatre dames et trois seigneurs sont présents. Large bordure fleurdelisée. Petit in-fol. en haut. Au feuillet 1, recto, dans le texte.

1493.

Miniature représentant le traducteur, dans son cabinet, parlant à quatre dames. In-8 en haut. Au feuillet 1, verso, dans le texte.

Un grand nombre de miniatures représentant des sujets relatifs aux récits de l'ouvrage. In-12 carrées. Dans le texte.

> Ces miniatures, d'un travail beau, quoiqu'un peu froid, sont remarquables par les détails que l'on peut y trouver sur les costumes et les dispositions d'intérieurs et autres. Leur conservation est très-belle.

Médaille de Charles VIII, au revers la reine Anne de Bretagne; frappée par la ville de Lyon. Épreuve en or. Collection des médailles de la Bibliothèque impériale. Voir : Chabouillet, Catalogue — des camées et pierres gravées de la Bibliothèque impériale, n° 2902, p. 476. = Partie d'une pl. in-4 en haut., grav. sur bois. Argelati, t. III, Appendix, pl. 16, n° 2. = Partie d'une pl. in-fol. en haut. Trésor de numismatique et de glyptique. Médailles françaises, première partie, pl. 3, n° 5. = Partie d'une pl. in-8 en haut. Revue numismatique, 1848, E. Cartier, pl. 2, n° 1, p. 23.

> M. Conbrouse pensait que cette médaille avait été frappée pour le mariage de Charles VIII, qui eut lieu en 1491. Maison de France, 1845, p. 21 (sans planches).
>
> L'époque du séjour de Charles VIII à Lyon a été controversée entre les années 1493 et 1494. S'il y a été dès le 25 mars 1494, cette date a pu être comptée à l'année 1493, à

1493. cause de l'ancienne manière de compter, encore en usage alors.
Le roi partit de Lyon pour l'Italie vers la fin de mars 1494.
Il était à Vienne le 23 et à Grenoble le 28.

1494.

Janvier 4. Tombeau d'Anne d'Oyselet, femme d'Emart Bouton, conseiller et chambellan des ducs Philippe et Charles de Bourgogne, dans l'église paroissiale de Saint-Christophe du Fay. Pl. in-4 en haut., grav. sur bois. Palliot, Histoire généalogique des comtes de Chamilly de la maison de Bouton, p. 131, dans le texte.

> Je crois devoir citer ce tombeau, comme tous les autres gravés dans cet ouvrage, quoiqu'il n'offre que l'inscription sans la figure d'Anne d'Oyselet, qui avait été sans doute détruite lors de la publication de ce livre.

Septemb. 8. Figure de Louise d'Albret, femme de Jacques, sire d'Estouteville, mort le 12 mars 1489, à côté de son mari, sur leur tombeau, dans l'église de Valmont, dans le pays de Caux. Pl. in-4 en haut. Langlois, Essai — sur l'abbaye de Fontenelle, pl. 15. = Moulage en plâtre. Musée de Versailles, n° 1298.

Septemb. 26. Tombeau de Bertrand, seigneur de la Tour, VII° du nom, comte d'Auvergne et de Boulogne, et de Louise de la Trimouille, sa femme, morte le 5 avril 1474, dans l'église de l'abbaye du Bouschet. Pl. in-fol. en larg. Baluze, Histoire généalogique de la maison d'Auvergne, t. I, p. 343.

Novemb. 4. Figure de Clerembault de Champaigne, notaire du roi et trésorier de son artillerie, receveur des aides et

tailles du pays et élection de Nivernois, seigneur d'Atilly, sur sa tombe, dans la nef de l'ancienne église des Blancs-Manteaux de Paris. Dessin in-fol. en haut. Gaignières, t. VII, 82. = Partie d'une pl. in-4 en haut. Millin, Antiquités nationales, t. IV, n° XLVII, pl. 4, n° 7.

1494.
Nov. 4.

Lentree du roy nostre sire à Romme. Sans lieu ni nom d'imprimeur, ni date. Petit in-4 gothique de quatre feuillets. Cet opuscule contient :

Déc. 31.

Figure représentant deux cavaliers se battant à la lance. Pl. in-12 en larg., grav. sur bois. Sous le titre.

Tombeau de Philippe Pot, gouverneur du duché de Bourgogne, à l'abbaye de Cisteaux. Partie d'une pl. in-4 en haut. Cette estampe est jointe à la description historique des principaux monuments de l'abbaye de Cisteaux, par Moreau de Mantour, Histoire et Mémoires de l'Académie des inscriptions et belles-lettres, histoire, t. IX, p. 193 fig. 5.

1494.

Tombeau de Philippe Pot, grand sénéchal de Bourgogne, érigé à Citeaux, et transporté dans les jardins de l'hôtel de M. le président Richard de Vesvrotte, à Dijon. Pl. in-fol. m° en larg. Al. de Laborde, les Monuments de la France, pl. 215.

Lordinaire des Crestiens à la fin : Imprime à Paris lan mil cccc nonante quatre. Pour Anthoine Verard, libraire, demourant à Paris, sur le pōt Nostre Dame à lymage saīt Iehan leuāgeliste, ou au palais au p̄mier pilier

1494. deuāt la chapelle ou on chante la messe de messeigneurs les presidens. In-fol. gothique. Exemplaire sur vélin de la Bibliothèque impériale. Ce volume contient :

Miniature représentant le roi Charles VIII, auquel l'auteur, un genou en terre, présente son livre. Au fond divers personnages. Dans une riche bordure d'ornements. In-fol. en haut. Après la table, au feuillet 5, recto, blanc de ce côté dans les exemplaires sur papier.

Nombreuses miniatures représentant des sujets religieux, relatifs à l'Histoire sainte et aux cérémonies de l'église. Petites pièces accompagnées de riches bordures d'ornements et fleurdelisées. Sur les marges des pages.

Ces miniatures sont d'un très-beau travail, précieusement exécutées; elles offrent beaucoup d'intérêt pour des détails de vêtements, d'ameublements, d'accessoires et autres. La conservation est très-belle.

Il existe à la Bibliothèque impériale un autre exemplaire de ce volume, également orné de miniatures aussi remarquables que celles de l'exemplaire qui vient d'être décrit. La belle conservation et le grand mérite de ces deux volumes, semblables dans presque toutes leurs parties, en font, si l'on peut parler ainsi, un précieux monument du temps dans lequel ils ont été imprimés et peints.

Le grant Boece de consolation. Paris, pour Antoine Verard, 1494. In-fol. Exemplaire sur vélin de la Bibliothèque du roi, celui même dont Verard fit hommage à Charles VIII. Cet exemplaire contient :

Six belles et grandes miniatures, et un grand nombre d'initiales peintes en or et en couleurs. La première des miniatures représente Charles VIII, assis sous un

dais, et vétu d'une robe tissue d'or et garnie d'her- 1494.
mine; près de lui sont cinq personnages. Verard,
un genou en terre, lui présente son volume riche-
ment relié en velours bleu. (Van Praet) Catalogue des
livres imprimés sur vélin de la Bibliothèque du roi,
t. III, p. 20.

Liure damours, ouql est relatée la grant amour, et facon
par laquelle Pamphille peut iouyr de Galathee, et le
moyen : quen fist la maquerelle; en vers. Paris, An-
thoine Verard, 1494. Grand in-4 gothique. Exemplaire
sur vélin Bibliothèque impériale. Ce volume contient :

Miniature représentant Charles VIII tenant un faucon
sur le poing, auquel l'auteur, un genou en terre,
présente son livre. Au fond, personnages et che-
vaux. Bordure. Pièce grand in-4 en haut. Au feuil-
let 1, recto.

Un grand nombre de miniatures représentant des su-
jets relatifs à l'ouvrage; compositions de un, deux
ou trois personnages. Pièces in-12 en larg., dans le
texte. Ces miniatures sont peintes dans les places, ou
sont, dans les autres exemplaires, les titres des
mêmes sujets.

La marque d'Ant. Verard, peinte. Pl. in-12 en haut.,
grav. sur bois. Au feuillet dernier, verso.

> Miniatures, d'un bon travail, intéressantes pour des détails
> de vêtements, principalement la première. La conservation est
> belle.
> Il existe à la Bibliothèque impériale un autre exemplaire de
> ce livre, également sur vélin, et orné de miniatures différentes,
> sur lesquelles on peut faire la même remarque.

1494. Lancelot du Lac. Paris, pour Antoine Verard, 1494. In-fol. 3 vol., à 2 colonnes de 47 lignes, fig. Exemplaire sur vélin de la Bibliothèque du roi, qui fut exécuté pour Charles VIII. Cet exemplaire contient :

Treize grandes miniatures et cent quarante petites, des initiales et bordures peintes en or et en couleur. La première grande miniature représente un combat à la lance entre un grand nombre de chevaliers. Au fond, sont deux tribunes occupées, l'une par les cinq juges du combat, l'autre par le roi Charles VIII, à qui Verard fait hommage de cet exemplaire, autrefois relié en velours noir, avec clous et fermoirs d'or. La seconde miniature représente une table ronde, autour de laquelle sont rangés treize chevaliers debout, armés de toutes pièces, et portant leur écusson en forme de bouclier; le roi Artus tient le haut bout de cette table. (Van Praet) Catalogue des livres imprimés sur vélin de la Bibliothèque du roi, t. IV, p. 250.

Un second exemplaire sur vélin de la même Bibliothèque contient aussi :

Treize grandes miniatures et cent quarante petites. Il paraît avoir appartenu à Louis XII, lorsqu'il n'était encore que duc d'Orléans, et c'est vraisemblablement ce prince que l'on voit, dans la première miniature, couvert d'une armure dorée et revêtu de son blason. Il tient d'une main un petit bâton, et de l'autre il saisit la selle d'un cheval blanc, qu'il est prêt à monter, ayant déjà un pied dans l'étrier. L'éditeur, ou plutôt Verard, offre un exemplaire de cet ouvrage,

relié en velours bleu, parsemé de fleurs de lis. Idem, p. 253.

Les tomes I et II d'un troisième exemplaire sur vélin de la même bibliothèque contiennent :

Vingt-deux grandes miniatures et cent-quarante et une petites. Idem, p. 253.

—

Deux monnaies de Charles VIII, frappées à Pise. Petites pl. Vergara, Monete del regno di Napoli, p. 67, dans le texte.

Monnaie du même. Petite pl. Daniel, t. VI, p. 712, dans le texte.

Monnaie du même. Petite pl. grav. sur bois. Argelati, t. V, p. 83, dans le texte.

Quatre monnaies de Maximilien, archiduc d'Autriche, empereur en 1493, mari de Marie, duchesse de Bourgogne et comtesse de Flandres, et de leur fils, Philippe IV le Beau, comme comtes de Flandres. Partie d'une pl. in-4 en haut. Tobiesen Duby, Monnoies des barons, pl. 82, n°s 3 à 6.

Monnaie de Perkin Warbeck, prétendu duc d'York, sous le nom de Richard, frère d'Édouard V, avec les armes de France et d'Angleterre. Partie d'une pl. in-4 en haut. Hawkins, Description of the anglo-gallic coins, pl. 3, p. 89.

La Lignée de Saturne. Manuscrit sur papier de la fin du quinzième siècle. Petit in-fol. cartonné. Bibliothèque

1494 ? impériale, manuscrits, ancien fonds français, n° 7488. Ce volume contient :

Dessin colorié représentant le Temps, ayant une jambe de bois, tournant la roue de Fortune de la main droite, et tenant sa faulx de la gauche. Des légendes indiquent le nom des figures. Au bas de la roue de la Fortune est un homme couronné, le seigr Ludo-vic**, tenu par le Diable. Une vieille femme (**grosse vérole**) embrasse le Temps.** Sardanapale **est près de lui. En bas, sont plusieurs personnages à terre, parmi lesquels** le général Briconet**, le pape, un cardinal, un évêque, un** chapelain**, et la** France **soutenant** Loys Dars**. Pièce in-4 en haut. Feuillet avant le commencement du texte, verso.**

Ce dessin, d'une exécution fort médiocre, est curieux par sa composition bizarre et les noms des personnages qu'il représente. Il a aussi quelque intérêt pour les habillements. Quant à l'indication du temps auquel il se rapporte et des personnages, on peut penser qu'il est relatif à l'expédition de Charles VIII en Italie, en 1494. La conservation est bonne.

1495.

Février 22. La Bataille qui a este faicte à Napples, et comment le roy Ferrand a este desconfit. Sans lieu ni nom d'imprimeur, ni date. In-4 gothique de deux feuillets. *Très-rare.* Cet opuscule contient :

Lettre initiale L dans laquelle sont des têtes grotesques. Pl. in-12 en haut., grav. sur bois. Au commencement du titre.

Sensuyt lentree et couronnement du roy nostre sire, en

sa ville de Napples faicte le xxii iour de feurier mil. cccc. iiii xx et xiiii. Sans lieu ni nom d'imprimeur, ni date. Petit in-4 gothique de quatre feuillets. *Très-rare.* Cet opuscule contient :

1495.
Février 22.

Figure représentant un roi assis entre quatre personnages; un cinquième, debout, lit. Pl. in-12 en haut., grav. sur bois, entourée de trois côtés d'une bande d'ornements. Au-dessous du titre.

Figure représentant un guerrier debout, tenant une pique avec une banderole sur laquelle est le chiffre G. Au fond, une autre figure. Pl. in-12 grav. sur bois. Au feuillet dernier, recto.

La prinse et reduction de Naples et autres plusieurs fortes places, et beaulx faitz de guerre, avec le contenu de quatre paires de lettres envoyées à M. de Bourbon par le roy notre sire, depuis son partement de Rome. Sans lieu ni nom d'imprimeur, ni date. In-4 gothique de quatre feuillets. *Très-rare.* Cet opuscule contient :

Figure représentant la prise d'une ville. Pl. in-12 en larg., grav. sur bois. Sous le titre.

Figure représentant un roi, un homme à genoux et d'autres personnages. Pl. in-12 carrée, grav. sur bois. Au feuillet du titre, 1er, verso.

Figure représentant deux guerriers près d'une ville. Pl. in-12 en larg., grav. sur bois. Au feuillet dernier, verso.

Louenge de la victoire et conqueste du royaume de Napples. Auec les piteux regreetz et lamentacions du roy Alphonce. En vers. Sans lieu ni nom d'imprimeur, ni

1495.

1495. date. Petit in-4 gothique de six feuillets. *Très-rare.* Cet opuscule contient :

Figure représentant un personnage couronné dans une barque. Au fond, la terre et des édifices. Pl. in-4 en larg., grav. sur bois. Au feuillet du titre, verso.

<small>Pour quelques autres livres relatifs à l'expédition de Naples, voir à la fin de cette année 1495.</small>

Février 28. Tombeau de Anthonius de Novocastro, episcopus Tullensis (Antoine de Neufchâtel, évêque de Toul), en marbre blanc, contre le mur, à gauche, sous la chaire du prédicateur, dans la nef de l'église de Sainte-Croix de la Bretonnerie de Paris. Dessin in-4 en larg. Recueil Gaignières, à Oxford, t. 12, f. 77.

Février. Médaillon en bronze représentant le buste de Jean de Matheron, qui occupa de grandes charges en Provence sous les rois René, Louis II et Charles VIII. Au revers, il est représenté en pied avec divers attributs. Cabinet de M. de Saint-Vincens, à Aix. Partie d'une pl. in-4. en haut. Millin, Voyage dans les départements du midi de la France. Pl. xxxii, n° 2, t. II, p. 232. = Pl. in-4 en haut. Saint-Vincens, Monnaies des comtes de Provence. Pl. sans n° (Après pl. 11). = Partie d'une pl. in-fol. en haut. Trésor de numismatique et de glyptique. Médailles françaises, première partie, pl. 57, n° 1.

Mai 1. Tombe de Johannes de Sancto Egidio, en pierre, qui sert de table d'autel dans la chapelle de la Trinité, à droite, derrière le chœur de l'église de Saint-Hilaire le Grand de Poitiers. Dessin in-8. Recueil Gaignières, à Oxford, t. VII, f. 121.

Figure de Peronne le Bel, femme de Jaques de la Tou- 1495.
rette, mère de Robert de la Tourette, abbé de Chaa- Mai 11.
lis, sur sa tombe, dans la nef de l'abbaye de Chaalis.
Dessin in-fol. en haut. Gaignières, t. VII, 90. =
Dessin in-8. Recuil Gaignières, à Oxford, t. VI,
f. 30.

Tombeau de Guillaume Gouffier, chevalier seigneur de Mai 23.
Roisy, Bonnivet et d'Oyron, premier chambellan du
roy Charles VII et depuis gouverneur du filz du roy
Charles VIII, en marbre blanc et noir, au milieu de
la chapelle de la Vierge ou de Roisy, à gauche, dans
la nef de l'église des Cordeliers d'Amboise. Dessin
in-fol. en haut. Bibliothèque impériale, manuscrits,
boîtes de l'ordre du Saint-Esprit, Gouffier.

Tombeau de Étienne de Salins, seigneur de Corabeuf Juin 10.
et de Damecy, mort le 10 juin 1495, et de Claude
de Montjeux, sa première femme, morte le 15 juillet
1462, à Saint-Estienne d'Ivry, paroisse, dans la cha-
pelle des seigneurs de Corabeuf. Dessin in-8 en
haut, esquissé, Bibliothèque impériale, manuscrits,
boîtes de l'ordre du Saint-Esprit, Salins.

Deux armées rangées en bataille, à la gauche et à la Juillet 6.
droite de l'estampe. Vers le bas, à gauche, au delà
d'une pièce d'artillerie, on voit les lettres T N, gra-
vées sur une petite pierre carrée, et au milieu, devant,
est la ratière, accompagnée de la banderole, où les
mots NA DAT sont gravés; marques du maître à la
ratière ou à la souricière, Nadat. Estampe in-4 en
larg.

 Il existe de cette estampe trois états différents : le premier,
 celui qui vient d'être décrit; le second, la banderole est allon-

1495.
Juillet 6.

gée à gauche, et cette nouvelle partie de la banderole est marquée de l'année 1530 ; le troisième, avec l'adresse *Ant. Sal. ex.*, au-dessus de la ratière.

Cette estampe est quelquefois nommée *la Bataille de Charles le Hardi*; mais il est plus vraisemblable qu'elle représente la bataille de Fornoue, sur le Sporzano, dans le duché de Parme, gagnée par Charles VIII, roi de France, le 6 juillet 1495, contre l'armée des princes confédérés, composée des troupes du pape, des rois d'Espagne et de Naples et du grand-duc d'Urbin.

Le même sujet a été gravé une seconde fois par Augustin Vénitien, en contre-partie. On remarque les lettres A. V., et l'année 1518, gravées en très-petits caractères sur le dernier des drapeaux qui est dans le lointain, au milieu de l'estampe.

Le même sujet a aussi été copié par J. Hopfer. Voir Adam Bartsch. V. 13, p. 365.

Juillet 19. Tombe de Jehanne de Gazensieres, en pierre, du costé de l'Epistre, devant la grande grille, dans l'église de l'abbaye de Saint-Sauveur lez Evreux. Dessin grand in-8. Recueil Gaignières, à Oxford, t. V, f. 91.

Août 15. Tombe de Daulphine de Fougieres, en pierre, au milieu de la chapelle de la Vierge, dans le couvent de l'abbaye de Sainte-Croix de Poitiers. Dessin in-8. Recueil Gaignières, à Oxford, t. VII, f. 129.

Octobre 3. Tombeau de Francois de Bourbon, comte de Vendosme, et de Marie de Luxembourg, comtesse de Saint-Paul, sa femme, en marbre blanc, contre le mur à gauche, dans la chapelle de Notre-Dame de l'église de Saint-Georges de Vendosme. Dessin grand in-4. Recuil Gaignières, à Oxford, t. I, f. 38.

Marie de Luxembourg mourut le 1ᵉʳ avril 1546.

Déc. 16. Tombeau des deux premiers fils de Charles VIII et

d'Anne de Bretagne, Charles Orlend, mort le 16 décembre 1495, et Charles, mort le 2 octobre 1496, dans le chœur de l'église de Saint Martin de Tours. Estampe petit in-fol. en haut. Mézerai, Histoire de France, t. II, p. 260, dans le texte. = Dessin in-4 en larg. Gaignières, t. VII, 57. = Dessin in-8. Recueil Gaignières. à Oxford, t. II, f. 49. = Pl. lithog. et coloriée in-fol. m° en larg. Du Sommerard, les Arts au moyen âge, album, 5ᵉ série, pl. 24. = Pl. lithog in-fol. en larg. A. Noël, Souvenirs pittoresques de la Touraine, pl. 15. = Vignette in-8 en larg. Bellanger, la Touraine ancienne et moderne, dans le texte, à la p. 336. = Pl. in-12 en larg. Bourassé, la Touraine, p. 287, dans le texte. = Moulage en plâtre, Musée de Versailles, n° 1303.

1495.
Déc. 16.

Les nouvelles du roy depuis son partement de son royaume de Napples envoyees a M. labbe de Saint-Ouen (récit de la bataille de Fornoue, etc.). Sans lieu ni nom d'imprimeur, ni date. In-4 gothique, de six feuillets, *très-rare*. Cet opuscule contient :

1495.

Lettre initiale L, dans laquelle sont des têtes grotesques. Pl. in-16 en haut., grav. sur bois, au commencement du texte.

Figure représentant un combat. Pl. in-12 en haut., grav. sur bois, au feuillet 4, verso.

Figure représentant une ville et divers personnages. Pl. in-12 en haut., grav. sur bois, au feuillet 6 dernier, verso.

Les lettres nouuelles enuoyees de Napples de par le Roy nostre sire a mōseigneur de Bourbon et datees du

1495.

ix iour de may, auecques les gensdarmes pour retourner en France. Sans lieu ni nom d'imprimeur, ni date. Petit in-4 gothique, de quatre feuillets. *Très-rare*. Cet opuscule contient :

Figure représentant un roi assis entre quatre personnages; un cinquième, debout, lit. Pl. in-12, en haut., grav. sur bois, au feuillet dernier verso.

La prinse et reduction de Naples et autres plusieurs fortes places et beaulx faitz de guerre, Auec le contenu de quatre paires de lettres ēuoyees a mōsieur de Bourbon par le roy n̄re sire de puis sō partemēt de Rōme. Sans lieu ni nom d'imprimeur, ni date. Petit in-4 gothique, de quatre feuillets. *Très-rare*. Cet opuscule contient :

Figure représentant une ville assiégée. Pl. in-12, en larg., grav. sur bois, au-dessous du titre.

Figure représentant un roi assis, entouré de quatre personnages, devant lequel un cinquième homme met un genou en terre. Pl. in-12 en larg., grav. sur bois, au feuillet du titre, verso.

Figure représentant une ville, sur le rempart de laquelle sont deux personnages. Deux guerriers, au dehors, dont l'un semble parler aux premiers. Pl. in-12 en larg., grav. sur bois, au feuillet dernier, verso.

———

Estampe emblématique sur l'état des gouvernemens de l'Europe, dessinée d'après une prétendue pierre antique que l'on disait avoir été trouvée à Altino, dix-neuf ans avant la naissance de Jésus-Christ, et transportée à Venise en 1495. Elle représente un

grand vaisseau, avec divers emblêmes et figures re-
latifs aux divers États de l'Europe. On y voit l'écu
des armes de France, en deux endroits. Pl. in-4 en
haut. Adam Bartsch. V. 13, p. 110.

1495.

Recueil des hystoires de Troyes, composees par venerable
homme Raoul le Feure, chappellain de mon tres re-
doubte seigneur mōseigneur le duc Phelippe de Bour-
gongne, en lan de grace mil ccccLviiii. Manuscrit sur
vélin du quinzième siècle. In-fol., maroquin bleu. Biblio-
thèque impériale. Manuscrits. Fonds de Lavallière, n° 16.
Catalogue de la vente, n° 4087. Ce volume contient :

Miniature représentant l'auteur à genoux, offrant son
livre au duc de Bourgogne, Philippe le Bon, assis sur
son trône, de face. Huit autres personnages sont
dans la salle. Pièce in-4 carrée. Au-dessous, le com-
mencement du texte. Le tout dans une riche bordure
d'ornements. In-fol. en haut., au feuillet 1, recto.

Un grand nombre de miniatures représentant des faits
relatifs aux récits de l'ouvrage : combats, événements
de guerre et maritimes, naufrage, rencontres, au-
diences, Hercule tuant le lion de Némée, le sacrifice
d'Iphigénie, etc. Pièces in-4 en larg. Au commence-
ment du second et du troisième livre, il y a des
pièces in-fol. en haut., avec bordures ; grand chiffre,
dans le texte.

Ces miniatures sont d'un travail très-remarquable et de
beaucoup de finesse. Elles sont traitées avec une légèreté de
touche et d'effet fort rare dans les peintures des manuscrits de
ce temps. Une autre particularité les distingue : les noms de la
plupart des personnages et des lieux sont écrits dans le champ
même des peintures. C'est un très-beau et remarquable manu-
scrit, dont la conservation est parfaite.

1495.

Une mention à la fin du volume porte qu'il a été écrit en 1495, par Piert Gousset.

Ce manuscrit porte en divers endroits l'écu des armes de la famille de Oettengen.

Le premier volume de Froissart des Croniques de France, Dangleterre, Descoce, Despaigne, de Bretaigne, de Gascongne, de Flandres et lieux circunuoisins. Paris, Anthoine Verard, sans date. Le second volume, idem. — Le tiers volume, idem. — Le quart volume, idem. In-fol. gothique. Exemplaire imprimé sur vélin. Bibliothèque impériale. Cet exemplaire contient :

Miniature représentant quatre heraults de France, Escosse, Englerre, Espaigne. Au fond d'autres personnages. Pièce in-fol. en haut., dans le premier volume, à la fin du répertoire, verso.

Miniature représentant une bataille. Pièce in-fol. en haut., dans le premier volume, en tête du commencement du texte.

Miniature représentant une bataille. Pièce in-fol. en haut., dans le second volume, à la fin du répertoire, verso.

Miniature représentant des vaisseaux près d'une forteresse et des guerriers à cheval. Pièce in-fol. en haut., dans le troisième volume, à la fin de la table, verso.

Miniature représentant un combat. Pièce in-fol. en haut., dans le quatrième volume, avant le commencement du texte.

Des figures représentant des sujets relatifs aux récits de

l'ouvrage : combats, faits de guerre, réceptions, entrevues, scènes d'intérieur et diverses. Petites pl. en larg., grav. sur bois, peintes, dans le texte.

1498.

> Miniatures d'un bon travail, offrant de l'intérêt sous le rapport des vêtements, armures, vaisseaux. La conservation est belle.

Le quart volume de Froissart des Croniques de France, Dangleterre, Descoce, Despaigne, de Bretaigne, de Gascongne, de Flandres et lieux circunuoisins. Paris, Anthoine Verard, sans date. Exemplaire imprimé sur vélin. Bibliothèque impériale. In-fol. gothique. Ce volume contient :

Miniature représentant le bal où le roi Charles VI et cinq seigneurs de sa cour, déguisés en hommes sauvages, coururent le risque d'être brûlés (le 29 janvier 1393) dans la salle de l'hôtel de Saint-Paul. Pièce in-fol. en haut., au feuillet 3.

Des figures représentant des sujets relatifs aux récits de l'ouvrage : faits de guerre et maritimes, entrevues, scènes d'intérieurs et diverses. Petites pl. en larg., grav. sur bois, peintes, dans le texte.

> C'est un volume dépareillé d'un exemplaire qui était beau. La miniature est curieuse. La conservation n'est pas bonne.

—

Croix en bronze, nommée la Belle-Croix, érigée à Troyes, en 1495. Pl. in-fol. en haut., lithog. Arnaud, Voyage — dans le département de l'Aube, pl. non numérotée, p. 73.

Cheminée sculptée et autrefois dorée, du seizième siècle, dont les bas-reliefs principaux doivent repré-

1495. senter le pèlerinage de Charles VIII à la Santa Casa de Loretto, existant dans une maison de Rouen. Partie d'une pl. lithog. et coloriée in-fol. m° en larg. Du Sommerard, les Arts au moyen âge, album, v⁰ série, pl. 32.

Tombe de Antoinette de Couhé, prieure de Cousiers, morte le 1495, et Audette de Couhé, prieure du Jard, morte le 1503, en pierre, proche un petit oratoire, devant la grille de la chapelle de la Vierge, en dedans le couvent de Sainte-Croix de Poitiers. Dessin in-fol. en haut. Bibliothèque impériale, manuscrits, boîtes de l'ordre du Saint-Esprit, Couhé.

Huit monnaies de Charles VIII frappées dans le royaume de Naples. Sept petites pl. Vergara, Monete del regno di Napoli, p. 69 à 71.

Monnaie du même, frappée à Aquila. Petite pl. Daniel, t. VI, p. 729, dans le texte.

Monnaie du même. Petite pl. grav. sur bois. Argelati, t. V, p. 78, dans le texte.

Monnaie du même, frappée après son élévation au royaume de Naples. Petite pl. en larg. Köhler, t. VI, p. 313, dans le texte.

Deux monnaies du même, dont une frappée à Aquila. Partie de deux pl. in-4 en haut. Conbrouse, t. IV, pl. 195, n° 3; pl. 196, n° 1.

Soixante et onze monnaies du même, frappées dans diverses villes du royaume de Naples pendant l'occupation par ce roi des provinces de ce royaume.

Sept pl. in-4 en haut. Fusco, Intorno alle zecche ed 1495.
alle monete — Carlo VIII, pl. 1 à 7.

<small>Charles VIII entra à Naples le 22 février 1495.</small>

Monnaie du même, frappée à Teatina, aujourd'hui Chietti, dans l'Abruzze, pendant son expédition de Naples. Partie d'une pl. lithog. in-8 en haut. Revue numismatique, 1842, E. Cartier, pl. 13, n° 2, p. 299.

Trente-huit monnaies du même, frappées pendant la conquête de l'Italie et l'occupation du royaume de Naples, à Pisa, Naples, Aquila, Sulmone, Chieti-Teatino, Ortona, Capua (?) Cosenza, Reggio, dont une avec attribution erronée à Como. Partie d'une pl. et trois pl. in-8 en haut. Revue numismatique, 1848, E. Cartier, pl. 2, nos 3, 4; pl. 3 à 5, p. 17 à 65 et 132 à 139.

<small>Les deux dernières de ces monnaies, pl. 5, nos 14, 15, sont surfrappées de coins de Ferdinand II et de Frédéric, qui régnèrent à Naples après la retraite des Français.</small>

Quatre médailles de Charles VIII, faites en Italie, pendant l'expédition de ce roi en Italie, ou peu de temps après. Partie d'une pl. in-fol. en haut. Trésor de numismatique et de glyptique. Médailles coulées et ciselées en Italie, aux quinzième et seizième siècles, 2e partie, pl. 19, nos 3 à 6.

Médaille du même. ℞ sans légende, une femme découvrant son sein et montrant une blessure. Petite pl. Fusco, Intorno alle zecche ed alle monete — Carlo VIII, vignette du titre.

Médaille du même. Partie d'une pl. in-8 en haut.

1495. Revue numismatique, 1848, E. Cartier, pl. 2, n° 2, p. 32.

Monnaie de Ferdinand le Catholique, frappée à Perpignan. Partie d'une pl. in-8 en haut., n° 69. Société agricole — des Pyrénées orientales, Colson, 9ᵉ vol., p. 561.

Trois monnaies du même. Partie d'une pl. in-8 en haut., nᵒˢ 71, 72, 73. Idem, idem.

1495? La Couronne du roy Charles viij, en prose et en vers. Manuscrit sur vélin du quinzième siècle. In-4 long, veau doré. Bibliothèque impériale, manuscrits, ancien fonds français, n° 9699. Ce volume contient :

Miniature représentant l'écusson de France et Savoie. Feuillet placé en tête de l'ouvrage.

Grande lettre initiale C peinte représentant un roi assis, auquel l'auteur, un genou en terre, offre son livre. Au commencement du texte. La page est entourée de bouquets de fleurs.

Trois miniatures représentant des sujets relatifs à l'ouvrage, compositions allégoriques de deux ou plusieurs personnages. Pièces in-12 en larg., étroites. La page est entourée de bouquets de fleurs; dans le texte.

> Miniatures de deux mains différentes et de médiocre travail, offrant quelque intérêt pour les vêtements. La conservation est bonne.

Tombeau de pierre contre le mur, dans l'aile, à droite du chœur, dans l'église collégiale de Saint-Pierre de Beauvais, proche la sacristie. L'on dit qu'il

est de Florimond de Villiers. Dessin in-4. Recueil Gaignières, à Oxford, t. XIV, f. 16. = Dessin in-fol. en larg. Bibliothèque impériale, manuscrits, boîtes de l'ordre du Saint-Esprit, Villers. = Dessin calqué sur un calque fait à Oxford, dans la collection Gaignières, reproduit par M. Houbigaut. Estampe lithog. in-fol. en haut.

1495?

> La date de la mort de Florimond de Villiers n'est pas connue. D'après quelques renseignements sur sa famille, je place ce tombeau à l'année 1495.

Figure en pied de Marguerite de Feschal, femme de Jean Bourré, chevalier seigneur du Plessis-Bourré et de Jarzé, en Anjou, etc., trésorier de France, capitaine de Château d'Angers, président des comptes, trésorier de l'ordre du roi. Vitrail de la chapelle du château du Plessis-Bourré. Dessin in-fol. colorié. Gaignières, t. VII, 67. = Autre dessin. Idem, t. VII, 68.

Portrait d'Isabel Stuart d'Écosse, seconde femme de François I, duc de Bretagne, à côté de celui de son mari, tirés de l'église de Vannes. *Hallé delineavit, Dassier sculpsit.* Pl. in-fol. en haut. Lobineau, Histoire de Bretagne, t. I, à la p. 621.

> François Ier, duc de Bretagne, mourut le 17 juillet 1450.

Les Commentaires de Jules César, traduits en françois, adressé à tres chrestien et tres excellent prince Charles VIII de ce nom, róy de France. Manuscrit sur parchemin. In-fol. velours rouge. Bibliothèque de l'Arsenal, manuscrits français, histoire, 108. Ce manuscrit contient :

Une miniature représentant un prince à cheval, accom-

1495 ? pagné de trois valets à pied, et suivi d'un grand nombre de cavaliers. In-fol. en haut. Feuillet 1, verso.

Plusieurs miniatures représentant des faits relatifs au sujet du livre. In-4 en larg. Dans des bordures d'ornements in-fol. en haut. Des armoiries, lettres peintes, dans le texte.

<small>Miniatures d'un bon travail. La conservation du volume est belle.</small>

Sceau de Philippe de Cleves, seigneur de Ravestein. Partie d'une pl. in-fol. en haut. Wree, la Généalogie des comtes de Flandre, p. 122, c; Preuves, 2, p. 350.

1496.

Janvier 1. Portrait à mi-corps de Charles d'Orléans, comte d'Engoulesme, père de François I. Tableau du temps. Miniature in-fol. en haut. Gaignières, t. VII, 58. = Partie d'une pl. in-fol. en haut. Montfaucon, t. IV, pl. 22, n° 1.

<small>Ce prince mourut le 1er janvier 1496. (N. S.)</small>

Portrait du même. Vitrail aux Célestins de Paris. Partie d'une pl. in-4 en haut. Millin, Antiquités nationales, t. I, n° III, pl. 19, n° 7.

<small>Ce portrait fut fait sous François I, en 1540, en remplacement de celui du temps, détruit par une explosion de la tour de Billy, arrivée le 19 juillet 1538.</small>

Mai 26. Tombe de Simon Bonnet, en pierre plate, dans le chœur de l'église cathédrale de Notre-Dame de Sen-

lis, au bas du sanctuaire. Dessin in-8. Recueil Gai- 1496.
gnières, à Oxford, t. VI, f. 1. Mai 26.

Tombe de Matheus de Mota, abbas, au fond de la cha- Juin 18.
pelle du Sépulcre, dans l'église de l'abbaye de la
Couture, au Mans. Dessin in-8. Recueil Gaignières, à
Oxford, t. VIII, f. 32.

Tombe de Pierre Bechebien, en pierre, devant le grand Août 4.
autel au milieu du chœur de l'église de Saint-Nicolas
de Chartres. Dessin in-8. Recueil Gaignières, à Ox-
ford, t. XIV, f. 43.

Tombe de Katherine de Varignies, sacristine de l'ab- Octobre 30.
baye de la Trinité de Caen, morte le 30 octo-
bre 1496, et de Jehanne de Varignies, sa sœur,
morte le 8 juin 1503, en pierre, la quatrième dans
la sacristie des religieuses de l'abbaye de la Trinité de
Caen. Dessin in-fol. en haut. Bibliothèque impériale,
manuscrits, boîtes de l'ordre du Saint-Esprit, Vari-
gnies.

Cette tombe ne porte que la figure d'une des sœurs.

Figure représentant deux clercs en surplis, tiré d'une 1496.
ancienne bannière faite en 1496. Partie d'une pl. in-8
en haut. Essai d'une histoire de la paroisse de Saint-
Jacques de la Boucherie, par M. L. (l'abbé Villain),
p. 118.

Tombe de Guillelmus Herbelin, au fond, à droite, dans
la chapelle du Sépulcre, dans l'église de l'abbaye de
la Couture, au Mans. Cette tombe paraît devoir être
la même que celle de Michel Bureau, mort le 6 juin
1518, dont elle porte les armes, et qui a déjà une

1496.

autre tombe. Voir à cette date. Dessin grand in-8. Recueil Gaignières, à Oxford, t. VIII, f. 31.

Les Espitres de Ouide translatees de latin en francois le xvi iour de feurier mil cccc iiij** xvi, par reuerend per en Dieu maistre Octauien de Saint-Geles (Gelais), a present euesque Dangoulesme. Manuscrit sur vélin. Petit in-fol. maroquin rouge. Bibliothèque impériale, manuscrits, ancien fonds français, n° 7231. Ce volume contient :

Vingt et une miniatures représentant des faits et des personnages relatifs aux épitres. Pièces petit in-fol. en haut.

> Ces miniatures sont d'un admirable travail, et réunissent les mérites de la composition, du dessin et de la couleur. La plupart sont des tableaux remplis de vérité et de charme. Ces peintures offrent beaucoup de détails intéressants sous le rapport des vêtements, ameublements et arrangements intérieurs. La conservation est très-belle.
>
> Ce manuscrit provient de Fontainebleau, n° 861 ; ancien catalogue, n° 770.

Le Premier volume de Vincent, miroir historial (traduit en francois par Jean de Vignay). — Le second, le tiers, le quart et le quint. Idem. Paris, Verard, 1495-1496. In-fol. goth. Cinq vol. fig. Chaque volume relié en deux tomes. Exemplaire sur vélin. Bibliothèque impériale. Cet ouvrage contient :

Quelques miniatures ou planches gravées sur bois peintes, sur lesquelles on voit des faits relatifs aux récits de l'ouvrage. La première représente Vincent présentant son livre à Charles VIII assis sur son trône et entouré de divers personnages. La seconde offre

Jean de Vignay dans son cabinet. Les autres repré- 1496.
sentent des faits divers, la création d'Adam et Ève,
siéges, la naissance d'Alexandre le Grand, réunions,
combats, etc.

Miniatures d'un très-bon travail, qui offrent beaucoup d'in-
térêt pour des détails de vêtements, armures, ameublements, etc.
La conservation est très-belle.

Cette édition, fort rare, est la première de cette traduction
du Miroir historial. Il convient de citer ici ce passage du Ma-
nuel de M. Brunet : « C'est l'ouvrage le plus volumineux qui,
jusqu'alors, eût été mis sous presse ; et, chose bien remarqua-
ble, quoique ces cinq gros volumes aient été imprimés dans le
court espace de huit mois, ils sont d'un tirage si beau et si
égal, qu'il ne pourrait être surpassé par les imprimeurs mo-
dernes les plus habiles. » Brunet, Manuel, t. IV, p. 639.

1497.

Médaille de Robert Briçonnet, archevêque, duc de Juin 26.
Reims, chancelier de France sous Charles VIII. Pe-
tite pl. Köhler, t. XVI, p. 281, dans le texte.

Deux médailles du même. Partie d'une pl. in-fol. en
haut. Trésor de numismatique et de glyptique. Mé-
dailles françaises, première partie, pl. 41, n°s 4, 5.

Boetius, de Consolatione, avec la traduction, par Jehan 1497.
de Mehun. Manuscrit sur vélin du quinzième siècle.
Petit in-4 cartonné. Bibliothèque impériale, manuscrits,
ancien fonds latin, n° 6643. Ce volume contient :

Miniature représentant Jehan de Meun lisant, dans son
cabinet. A gauche, dans un autre édifice, une femme
et un jeune homme dormant, dans une bordure ; on
voit en haut l'écusson de France. En bas : QUANT

1497. *Serace*, deux génies et un vase brisé, duquel sortent des étoiles en fer. Pièce petit in-4 en haut. Au feuillet 1, recto, dans le texte.

Miniature représentant un prince assis sur un trône fleurdelisé, auquel l'auteur, Jehan de Meun, à genoux, offre son livre; trois autres personnages. Dans une bordure, sur laquelle on voit en haut et en bas l'écusson de France. Pièce petit in-4 en haut. Au feuillet qui précède le prologue, recto, dans le texte.

Cinq autres miniatures représentant des sujets relatifs à l'ouvrage, dans lesquels on voit la Fortune présidant à diverses scènes. Dans des bordures où est l'écusson de France. Pièces petit in-4 en haut. Dans le texte. Ornements sur beaucoup de pages.

> Miniatures d'un travail très-fin et fort soigné; elles offrent de l'intérêt pour divers détails de vêtements, d'ameublements et d'arrangements intérieurs. La conservation est très-belle. C'est un manuscrit remarquable.

Les Marguerites historiales, par Jehan Massue, domestique de Jehan de Chabannes, comte de Dampmartin, composé en 1497. Manuscrit sur vélin. Grand in-4, veau vert. Bibliothèque impériale, manuscrits, ancien fonds français, n° 7292. Ce volume contient :

Miniature représentant l'auteur écrivant dans son cabinet, où sont aussi deux femmes et un jeune garçon. In-4 en haut., entouré d'une bordure. Au feuillet 1, recto.

Miniature représentant l'auteur à genoux, offrant son livre à un seigneur derrière lequel sont d'autres per-

sonnages. In-4 en haut., entouré d'une bordure. Au feuillet 17, dans le texte.

> Miniatures, d'un bon travail, à remarquer pour divers détails de vêtements et d'intérieurs. La conservation est belle.
> Ce manuscrit provient de Fontainebleau, n° 983; ancien catalogue, n° 976.

Le Gouvernement des Princes. Le Trésor de noblesse. Les Fleurs de Valere le Grand. Paris, pour Antoine Verard, 1497. Petit in-fol., fig. Exemplaire sur vélin de la Bibliothèque du roi. Cet exemplaire contient :

Trois grandes et belles miniatures, une à la tête de chacun des trois traités. La première représente Charles VIII assis sur son trône, et recevant des mains de Verard un volume relié en velours bleu (Van Praet). Catalogue des livres imprimés sur vélin de la Bibliothèque du roi, t. II, p. 64.

—

Bas-relief relatif à l'achèvement et à la consécration de l'église de Sainte-Marthe, à Tarascon. Petite pl. Monuments de l'église de Sainte-Marthe, à Tarascon, à la p. 84, dans le texte.

Sceau de Louis d'Orléans, duc d'Orléans, fils de Charles, duc d'Orléans, et de Marie de Clèves, roi de France, en 1498, sous le nom de Louis XII. Partie d'une pl. in-fol. en haut. Trésor de numismatique et de glyptique. Sceaux des grands feudataires de la couronne de France, pl. 32, n° 11.

Monnaie de Louis, duc d'Orléans (Louis XII), comme duc de Milan, avant qu'il fût roi, frappée à Milan. Partie d'une pl. in-fol. en haut., grav. sur bois,

1497. n° 49. Muratori, Antiquitates italicæ, etc., t. II, à la p. 601-602, dans le texte.

Monnaie du même. Partie d'une pl. in-4 en haut., grav. sur bois. Argelati, t. I., pl. 16, n° 49.

Deux monnaies du même, frappées à Asti. Partie d'une pl. in-4 en haut., grav. sur bois. Argelati, t. III, Appendix, pl. 9, n°ˢ 3, 4.

Monnaie du même. Partie d'une pl. in-4 en haut. Tobiesen Duby, Pièces obsidionales, Récréations numismatiques, pl. 3, n° 12.

Deux monnaies du même. Partie d'une pl. in-fol. en haut. Trésor de numismatique et de glyptique, Histoire par les monuments de l'art monétaire chez les modernes, pl. 23, n°ˢ 14, 15.

Monnaie du même. Petite pl. Friedlaender, Numismata inedita, p. 21, dans le texte.

Mereau de l'église de Saint-Étienne de Limoges, de Jean Barton Mont-Bas (Monte-Basso), évêque de cette ville. Partie d'une pl. in-8 en haut. Revue numismatique, 1851, M. Ardant, pl. 11, n° 5, p. 221.

1498.

Janvier 27. Tombe de Yolant Sochon, en pierre, rompue en trois morceaux, la sixième du costé de l'église, dans le cloistre de l'abbaye de Saint-Amand de Rouen. Dessin grand in-8. Recueil Gaignières, à Oxford, t. IV, f. 51.

Février 11. Tombeau de frère Pierre de Fontettes, abbé de Saint-

Seine et prieur commendataire de Larey, à costé de
l'autel de Saint-Benoist, dans la nef de l'église de
Saint-Benigne de Dijon. Dessin in-fol. en haut. Biblio-
thèque impériale, manuscrits, boîtes de l'ordre du
Saint-Esprit, Fontettes.

1498.

Tombeau de Jean de Rely, évêque d'Angers, non figuré,
derrière lequel est un tableau représentant Notre
Seigneur portant la croix. Jean de Rely à genoux, et
autres personnages. Ce tombeau est contre le mur
de la croisée, à gauche, dans l'église cathédrale
de Saint-Maurice d'Angers. Dessin grand in-4. Re-
cueil Gaignières, à Oxford, t. VII, f. 212.

Mars 27.

Sceau d'Adolphe de La Marck et de Clèves, second fils
de Jean I, comte de La Marck et de Clèves, et d'Elisa-
beth de Bourgogne. Partie d'une pl. in-fol. en haut.
Trésor de numismatique et de glyptique. Sceaux
des grands feudataires de la couronne de France,
pl. 32, n° 2.

Avril 4.

Le Recueil des Histoires troiennes ; par Raoul Le Febure.
Paris, pour Antoine Verard, vers 1498, petit in-fol.,
fig. Exemplaire sur vélin de la Bibliothèque du roi, qui a
appartenu au roi Charles VIII. Ce volume contient :

Avril 7.

Trois grandes et curieuses miniatures, ornées de bor-
dures parsemées de fleurs de lis, quatre-vingt-treize
miniatures d'une moindre dimension, et un nombre
considérable d'initiales peintes en or et en couleurs.
Une des miniatures représente Charles VIII assis sur
son trône ; Verard, à genoux, lui fait hommage de
l'exemplaire de cet ouvrage, qui lui était destiné.
Quatre seigneurs, debout, dont un tient un bâton,

1498.
Avril 7.

signe des fonctions de grand maître des cérémonies, sont présents à cette présentation. Ce volume est très-beau (Van Praet). Catalogue des livres imprimés sur vélin de la Bibliothèque du roi, t. IV, p. 267.

Un second exemplaire en vélin de la même bibliothèque contient :

Quatre-vingt-dix-sept belles miniatures et un grand nombre d'initiales peintes en or et en couleurs. Idem, p. 269.

Croniques du roy Charles huytiesme de ce nō. — Cōpile et mise par escript en forme de memoires par messire Phelippes de Cōmines chevalier seigñr Dargētō et chambellam ordinaire dudit seigneur. Paris, Enguillebert de Marnef, 1528. Petit in-fol. gothique, fig. Ce volume contient :

Des écussons de France et de France et Bretagne à côté l'un de l'autre. Au-dessus, sur une banderole : VIVITE FELICES. Pl. in-4 en haut., grav. sur bois, à la fin de la table, feuillet *aa* III.

Sept figures représentant des sujets relatifs à l'ouvrage. Petites pl., grav. sur bois, dans le texte.

La cōplaincte du trespas de trescrestien et magnanime Roy de France Charles huistiesme de ce nom, compose par messire Octaviā de Sainct Gelais Euesque dAngoulesme, en vers. Manuscrit sur vélin de la fin du quinzième siècle. Petit in-4 cartonné. Bibliothèque impériale. Manuscrits. Supplément français, n° 411. Ce volume contient :

Miniature représentant Charles VIII couché sur son lit de mort, entouré d'écussons, d'armoiries et de personnages à genoux. Pièce petit in-4 en haut. Au-

dessous, le commencement du texte. Le tout dans une bordure avec armoiries. Petit in-4 en haut., au commencement du texte.

1498.
Avril 7.

<small>Miniature d'un bon travail, représentant un sujet intéressant. Sa conservation n'est pas bonne.</small>

Tombeau de Charles VIII à l'abbaye de Saint-Denis. Pl. in-8 en larg., grav. sur bois. Rabel, les Antiquitez et singularitez de Paris, dans le texte, f. 47, verso. = Même planche. Du Breuil, les Antiquitez et choses les plus remarquables de Paris, dans le texte, f. 69, verso. = Dessin in-4. Recueil Gaignières, à Oxford, t. II, f. 48.

Figure de Charles VIII, d'après les monuments du temps. Ovale in-12 en haut., grav. sur bois. Du Tillet, Recueil des roys de France, p. 238, dans le texte.

Portrait de Charles VIII, à mi-corps, représenté comme empereur d'Orient, tenant l'épée et le globe, sans indication d'où ce monument est tiré. Miniature in-fol. en haut. Gaignières, t. VII, 53. = Pl. in-fol. en haut. Montfaucon, t. IV, pl. 3.

Portrait du même en buste, avec un bonnet noir. Tableau du temps. Miniature in-fol. en haut. Gaignières, t. VII, 54. = Pl. in-fol. en haut. Montfaucon, t. IV, pl. 2.

Portrait en pied du même, vêtu en rouge ; tableau du temps, dans l'appartement de Mme la duchesse de Nemours, à l'hôtel de Soissons. Miniature in-fol. en haut. Gaignières, t. VII, 55. = Pl. in-fol. en haut. Montfaucon, t. IV, pl. 1. = Pl. in-fol. en haut. Beaunier et Rathier, pl. 199. = Partie d'une pl.

1498.
Avril 7.

in-fol. magno en haut. Al. Lenoir, Monuments des arts libéraux, etc., pl. 43, p. 45.

Portrait du même, en pied. En bas, un ange tient un écusson d'armoiries. Au-dessous : Carolus Dei gratia Gaillarv̄, etc. Rex. Pl. petit in-fol. en haut. Chingen. Itinerarium, au feuillet 2, recto.

Portrait du même, en buste, tourné à droite, dans un médaillon ovale. En bas, le nom et *Audran sculp*. Pl. in-8 en haut. Mémoires de messire Philippe de Comines, 1706-1714, t. I, 2ᵉ partie, à la p. 536.

Portrait du même. *C. Vermeulen sculp*. Pl. in-8 en haut. Mémoires de messire de Comines, 1723, t. II, à la p. 3.

Portrait du même. Médaillon sur un soubassement orné de deux dauphins. Pl. petit in-fol. en haut. Au-dessous, en caractères imprimés, un quatrain : Dans *un corps délicat*, etc. Mézerai, Histoire de France, t. II, à la p. 185, dans le texte.

Portrait du même. Médaillon sur un soubassement. Pl. petit in-fol. en haut. Au-dessous, en caractères imprimés, un quatrain : Charles *dont la valeur*, etc. Mézerai, Histoire de France, t. II, p. 204, dans le texte.

Histoire abrégée des rois de France en latin. Manuscrit sur parchemin in-4, de 57 feuilles. Veau brun. Bibliothèque de l'Arsenal. Manuscrits latins, Histoire, 84. Ce manuscrit contient :

Cinquante-cinq miniatures représentant dans des lettres

initiales ornées les bustes des rois de France, jusqu'à Charles VIII.

1498.
Avril 7.

<small>Ces miniatures, d'un travail assez fin, sont, sauf les dernières, des portraits entièrement imaginaires. La conservation n'est pas parfaite.</small>

Regum francorum imagines, quam proxime fieri potuit, ad vivum expresse, una cum eorum vita, unicuique imagini per compendium subjecta. Lugduni, H. Arnolletus, 1554. Petit in-fol. *Très-rare*. Ce volume contient :

Les portraits des rois de France, depuis Pharamond jusqu'à Charles VIII, gravés par P. Woeriot, dont le monogramme (W gothique) se voit sur presque tous ces portraits. Pl. in-12 ovales en haut.

Sceau et contre-sceau de Charles VIII. Petites pl. grav. sur bois, tirées sur une feuille in-4. Hautin, fol. 179.

Sceau et contre-sceau du même. Petites pl. grav. sur bois, tirées sur une feuille in-4. Hautin, fol. 193.

<small>C'est presque la reproduction de celui du fol. 179.</small>

Deux sceaux et contre-sceaux du même. Partie de deux pl. in-fol. en haut. Wrée, la Généalogie des comtes de Flandres, p. 99, *b*, et 100, *a*. Preuves 2, p. 221.

Sceau et contre-sceau du même. Deux pl. petit in-4 en haut. Paruta, édition de Maier, 1697, feuillets 139, 140.

Sceau du même. Médaille du même. Pl. in-fol. en haut. Paruta, Graevius, 1723, pl. 200, n°[s] 11, 12 et 13, t. VII, p. 1273-74.

Sceau du même, après la conquête du royaume de

1498.
Avril 7.

Naples. Pl. de la grandeur de l'original (?), grav. sur bois. Nouveau traité de diplomatique, t. IV, p. 151.

Sceau du même et contre-sceau. Partie d'une pl. in-fol. en haut. Trésor de numismatique et de glyptique. Sceaux des rois et des reines de France, pl. 13, n° 2.

Neuf médailles du règne de Charles VIII. Deux pl. petit in-fol. et in-4 en haut. Mézerai, Histoire de France, t. II, p. 268, 270, dans le texte.

Vingt-neuf monnaies de Charles VIII. Petites pl. gravées sur bois, tirées sur six feuilles in-4. Hautin, f. 181, 183, 185, 187, 189, 191.

Monnaie du même. Petite pl. grav. sur bois. Ordonnance, etc. Anvers, 1633, feuillet C, 1.

Deux monnaies du même. Petites pl. grav. sur bois. Idem, feuillet D, 5.

Trois monnaies du même. Petites pl. grav. sur bois. Idem, feuillet D, 7.

Monnaie du même. Petite pl. grav. sur bois. Idem, feuillet E, 3.

Deux monnaies du même. Partie d'une pl. in-fol. en haut. Du Cange, Glossarium, 1678, t. II, 2, p. 629, 630, dans le texte. — Idem, 1733, t. IV, p. 924, n°s 21, 22.

Deux monnaies du même. Du Cange, Glossarium, 1678, t. II, 2, p. 643.

Deux monnaies du même. Partie d'une pl. in-fol. en

haut. Du Cange, Glossarium, 1733, t. IV, p. 960, n°ˢ 23, 24.

1498.
Avril 7.

Onze monnaies du même. Partie d'une pl. in-4 en haut. Du Cange, Glossarium, 1840, t. IV, pl. 13, n°ˢ 13 à 23.

Vingt-cinq monnaies du même, frappées tant en France qu'en Italie et en Provence. Deux p. in-4 en haut. Le Blanc, pl. 316 $a = b$, à la p. 316.

<small>C'est en 1498 que l'on plaça pour la première fois en France le millésime sur les monnaies.</small>

Trois monnaies du même. Dessin, feuille in-fol. Supplément à Le Blanc, manuscrit de la bibliothèque de l'Arsenal, f. 21.

Six monnaies du même, frappées en Sicile. Petites pl. Paruta, édition de Maer, 1697, feuillet 138.

Dix monnaies du même, frappées dans le royaume de Naples. Pl. in-fol. en haut. Paruta, Graevius, 1723, pl. 199, n°ˢ 1 à 10, t. VII, p. 1272-73.

Onze monnaies de Ferdinand ou Ferrand II et Charles VIII, roi de France, rois de Naples. Partie d'une pl. in-fol. en haut., grav. sur bois, n°ˢ 1 à 11. Muratori, Antiquitates italicæ, etc., t. II, à la p. 643-644, dans le texte.

Deux monnaies de Charles VIII, roi de France, frappées à Pise. Partie d'une pl. in-fol. en haut., grav. sur bois, n°ˢ 8, 9. Muratori, Antiquitates italicæ, etc., t. II, à la p. 721-722, dans le texte.

Monnaie de Charles VIII, roi de France. Partie d'une

1498.
Avril 7.

pl. in-4 en haut. Tab. I, fig. vii. Acta eruditorum. Nova acta, 1744, p. 180.

Huit monnaies du même, frappées à Aquila et Teati. Partie d'une pl. in-4 en haut., grav. sur bois. Argelati, t. I, pl. 34, n°ˢ 4 à 11.

Deux monnaies du même, frappées à Pise. Partie d'une pl. in-4 en haut., grav. sur bois. Argelati, t. I, pl. 63, n°ˢ 8-9.

Deux monnaies de Charles VIII, roi de France, comte de Provence et de Forcalquier. Partie d'une pl. in-4 en haut. Tobiesen Duby, Monnoies des barons, supplément, pl. 5, n°ˢ 1, 2.

Deux monnaies du même. Partie d'une pl. in-4 en haut. Saint-Vincens, Monnaies des comtes de Provence, pl. 11, n°ˢ 1, 2.

Onze monnaies du même. Partie d'une pl. in-fol. en haut. Trésor de numismatique et de glyptique. Histoire par les monuments de l'art monétaire chez les modernes, pl. 4, n°ˢ 1 *ter*, 2, 2 *bis*, 3 à 10.

Deux monnaies du même, frappées à Poitiers et pour la Bretagne. Partie d'une pl. in-4 en haut. Conbrouse, t. III, pl. 66, n°ˢ 1-3.

<small>Le catalogue à la fin du volume fait confusion pour les pièces de cette planche.</small>

Trente-six monnaies du même. Partie d'une pl. et deux pl. in-8 en haut. Berry, Études, etc., pl. 46, n°ˢ 5 à 17; pl. 47, n°ˢ 1 à 12; pl. 48, n°ˢ 1 à 11, t. II, p. 303 à 317.

Monnaie, ou plutôt pièce de plaisir de Charles VIII et Anne de Bretagne. Partie d'une pl. lithog. in-8 en haut. Revue numismatique, 1842. E. Cartier, pl. 24, n° 5, p. 444.

1498.
Avril 7.

LOUIS XII, LE PÈRE DU PEUPLE.

1498.

Mai 27. Deux panneaux qui formaient sans doute les deux volets d'un triptyque. Le panneau de gauche représente le sacre de David, allusion à l'origine du sacre. Le panneau de droite représente le sacre de Louis XII à Reims, par l'archevêque Guillaume Briçonnet : on y voit les pairs ecclésiastiques et laïques, les grands dignitaires, des écuyers sonnant des trompettes. Au-dessus de la figure du roi est le dais avec l'inscription : *Ung Dieu, ung Roy, une foi*, peints sur bois, au Musée de l'hôtel de Cluny, n° 725. = Pl. lithog. et coloriée in-fol. m° en haut. Du Sommerard, les Arts au moyen âge. Album, 4ᵉ série, pl. 35.

<blockquote>
Ces deux panneaux sont aussi remarquables sous le rapport du mérite artistique que pour les sujets qu'ils représentent.

Ils ont été découverts à Amiens, où ils étaient employés à former la porte d'un poulailler.
</blockquote>

Le sacre du Roy tres chrestien Loys douziesme de ce nom ; fait a Reims lan m.cccc iiii xx et xviii le xxvii iour de may, etc., en vers et en prose, sans lieu ni nom d'imprimeur, ni date. Petit in-4 gothique de 6 feuillets. *Très-rare*. Cet opuscule contient :

Figure représentant le roi Louis XII à genoux devant

un autel. Un cardinal tient la sainte ampoule ; deux prélats sont derrière le roi. Pl. in-12 en larg., grav. sur bois, sur le titre.

1498.
Mai 27.

Figure représentant le roi Louis XII à cheval, allant à droite, précédé de deux hérauts et d'un cavalier, suivi de deux hommes à pied. Pl. petit in-4 en larg., grav. sur bois, au feuillet dernier. Cette planche est aussi placée dans l'entrée du roi du 11 juillet de la même année.

Tombe de Guillaume Deshaiez, sieur des Haiez, du Boisgeroult, Trubleville et de Wys, mort le 4 juin 1498, et d'Allix de Courcy, sa femme, morte le, en pierre, devant le grand autel, au milieu du chœur de l'église de la Trinité, paroisse de Wys, près Boisgeroult. Dessin in-fol. en haut. Bibliothèque impériale, manuscrits, boîtes de l'ordre du Saint-Esprit, Deshaies.

Juin 4.

Le dessin de la figure de Jeannes de Budes, femme de Jean, seigneur de Launay, escuyer, sur sa tombe, dans l'église de Saint-Yves de Paris, est placé dans le Recueil de Gaignières, t. VII, 84, et la date de sa mort y est fixée au 4 juillet 1493.

Juillet 4.

Le dessin des boîtes de l'ordre du Saint-Esprit indique la même date.

Mais la table du Recueil de Gaignières, dans la Bibliothèque historique de Le Long, porte ce dessin au n° 85 et fixe la mort au 4 juillet 1498.

Millin a adopté cette dernière date.

J'ai placé les trois indications de ce monument au 4 juillet 1493. Voir à cette date.

Lentree du roi de France treschrestien Loys douziesme de ce nom a sa bonne ville de Paris, auecques la reeption de luniuersite de Paris et aussi de monsgr de Paris,

Juillet 11.

1498. et le souper qui fut fait au palais. Faicte lan mil cccc iiii xx et xviii, le lundi ii iour de iuillet. Sans lieu ni nom d'imprimeur, ni date, petit in-4 gothique de 6 feuillets. *Très-rare*. Cet opuscule contient :

Figure représentant le roi Louis XII à cheval, allant à droite, précédé de deux hérauts et d'un cavalier, suivi de deux hommes à pied. Pl. petit in-4, grav. sur bois, sur le titre. Cette pl. est aussi placée dans le sacre du roi du 27 mai de la même année.

Juillet. Les Joustes faictes à Paris en la rue Sainct Anthoine huyt jours apres lentre du roy Loys douziesme de ce nom lan mil cccc quatre vingtz et dixhuyt. In-4 gothique de 5 feuillets. Cet opuscule contient :

Une figure gravée sur bois, sur le titre.

1498. Tombeau de Jeanne de Laval, seconde femme du roi René, en marbre noir, derrière le grand autel de l'église de Saint-Maurice d'Angers. Dessin in-fol. Recueil Gaignières, à Oxford, t. I, f. 7.

Portrait de la même, à genoux; vitrail des Cordeliers d'Angers. Dessin colorié in-fol. en haut. Gaignières, t, XI, 17. = Dessin in-fol en haut. Gaignières, t. XI, 18. = Partie d'une pl. in-fol. en haut. Montfaucon, t. III, pl. 47, n° 12.

Portrait de la même. Tableau, dans la cathédrale d'Aix en Provence. Copie par M. Gras. Musée de Versailles, n° 3923.

Ouvrage relatif à Saint Denis et aux rois de France. Composé pour être offert à Louis XII, l'année de son couronnement, en 1498, par un auteur inconnu. — Enseignemens donnés par saint Louis à son fils Philippe le

Hardi. Manuscrit sur vélin du quinzième siècle. In-4, 1498.
veau violet. Bibliothèque impériale. Manuscrits, ancien
fonds français, n° 10365. Ce volume contient :

Miniature représentant, en haut, Dieu le Père, assis
entre trois anges et la sainte Vierge, au-dessus de
laquelle on lit : *Chambellane de Paradis.* En bas, on
voit un roi de France à genoux, auquel l'auteur, un
genou en terre, offre son livre. Un autre roi est de-
bout. Pièce in-12 en haut. cintrée par le haut. Au-
dessous le commencement du texte. Le tout dans
une bordure d'ornements avec fleurs, insectes et
l'écusson de France, auquel pend l'ordre de Saint-
Michel. Petit in-4 en haut., au feuillet 1, recto.

> Miniature d'un travail fin, mais peu remarquable, qui offre
> de l'intérêt pour les vêtements. La conservation est très-belle.
> Il y a de singulier dans ce manuscrit que Louis XII, pour
> qui l'ouvrage paraît avoir été fait et qui y est souvent nommé,
> n'est jamais appelé que Louis XI. Louis XI y est nommé
> Louis X, et ainsi des autres rois du nom de Louis en remon-
> tant. Cela vient de ce que l'auteur retranche de la suite des
> rois de la seconde race Louis et Carloman.

Croniques de France abergees auec la generation de Adam
et Eue et de Noe et de leurs generations et les villes et
cites que fonderent ceux qui yssirent deulx, nouuelle-
ment corrigees et imprimees a Paris. Paris, Jehan Trepe-
rel, 1498. Petit in-4 gothique, fig. Ce volume contient :

La marque de Jean Treperel, pl. in-12 en haut., grav.
sur bois, sur le titre et au feuillet dernier, verso.

Quatre figures représentant :

La construction d'une ville.

1498.
Bataille dans laquelle un cavalier perce de sa lance un autre cavalier tombé.

Bataille dans laquelle un fantassin perce de son épée dans la gorge un autre fantassin tombé.

Prise d'une ville.

Pl. in-12 carrées, grav. sur bois, dans le texte. Ces quatre planches sont répétées plusieurs fois, mais avec, dans le champ, des noms de personnages différents, en caractères imprimés.

Figure représentant le roi Charles VII et Jeanne d'Arc, debout, avec quelques hommes armés. On lit sur des banderolles : *Roy Charles*. — *Pucelle*. Pl. in-12 carrée, grav. sur bois, au feuillet *hii*, recto.

—

Jeton de l'écurie de la reine Anne de Bretagne, représentant les armes de France et Bretagne, une haquenée avec une selle de femme, légende et l'écusson de la reine, en or. Collection des médailles de la Bibliothèque impériale. Voir Chabouillet, Catalogue — des camées et pierres gravées de la Bibliothèque impériale, n° 2903, p. 477.

<small>Ce jeton a été fait après la mort de Charles VIII et avant le second mariage d'Anne de Bretagne avec Louis XII, du 7 avril 1498 au 7 janvier 1499.</small>

Sceau de Philippe de Bourgogne, seigneur de Bevere et de Tournehem. Partie d'une pl. in-fol. en haut. Wree, la Généalogie des comtes de Flandre, p. 126 *b*. Preuves 2, p. 392.

Recueil de titres relatifs à la maison royale — Charles VIII;

du quinzième siècle. Manuscrits sur vélin in-fol. car- 1498.
tohné. Bibliothèque impériale. Manuscrits, fonds de Gai-
gnières, n° 911. Ce volume contient :

Quelques sceaux originaux en cire.

> La conservation des sceaux est médiocre.

Coffre ayant appartenu à la reine Jeanne de France, 1498?
fille de Louis XI et première femme de Louis XII, en
bois, portant quelques restes de peintures, contenant
un fragment d'étoffe, une boîte en bois, le masque
de la reine moulé sur nature, et son testament signé
de sa main. Au Louvre, Musée des Souverains.

Pierre le Baud, chanoine de la Madeleine de Vitré, de-
puis évêque de Rennes, présente sa première histoire
de Bretagne à Jean de Châteaugiron, seigneur de
Derval, d'après une miniature dans le manuscrit
original de P. le Baud, conservé par M. de Piré-
Rosnyvineu. *C. S. Duflos sculp.* Pl. in-fol. en haut.
Lobineau. Histoire de Bretagne, t. I, à la p. 822.

> Cette histoire avait été composée sur la demande de la reine
> Anne de Bretagne.
> Pierre le Baud fut nommé à l'évêché de Rennes vers 1482,
> mais ne fut pas mis en possession de ce siége.

1499.

Tapisserie du seizième siècle représentant le mariage de Janvier 8.
Louis XII et d'Anne de Bretagne. Pl. in-4 en larg.,
grav. sur bois. Lacroix. Le Moyen âge et la Renais-
sance, t. II, tapisseries, pl. 4.

Médaille représentant d'un côté le buste de Louis XII,

1499.
Janvier 8.

et de l'autre celui d'Anne de Bretagne, frappée à l'occasion de leur mariage. *E. Ertinger sc.* Pl. in-fol. en haut. Lobineau. Histoire de Bretagne, t. I, à la p. 826.

Trois médailles à l'occasion du mariage de Louis XII et d'Anne de Bretagne. Trois petites pl. Daniel, t. VII, p. 13 et 14, dans le texte.

Avril 13. Tombe de Johannes Courtin, abbas, au milieu du chapitre de l'abbaye de Fontaine-Daniel au Maine. Dessin in-8. Recueil Gaignières, à Oxford, t. VIII, f. 109.

Juin 13. Ordōnances roiaulx nouuellement publiees à Paris de par le Roy Loys xii de ce nom. Le xiii iour du moys de Juing. Lan mil cccc iiii xx et xix. Sans lieu ni nom d'imprimeur, ni date. Petit in-fol. gothique. *Rare*. Cet opuscule contient :

Figure représentant Louis XII sur son trône, entouré de quelques personnages, recevant un livre d'un personnage à genoux. Pl. in-4 en haut., grav. sur bois, au feuillet 1, au-dessous du titre.

Septembre 5. Figure de Jean Hanneteau, marchand à Corgenay, sur sa tombe, dans l'église de l'abbaye de Vauluisant. Dessin in-fol, en haut. Gaignières, t. VII, 132.

Tombe de Jehan Hanneteau, mort 5 sept. 1499. Jehannette, sa femme, morte 12 sept. 1503 ; aux pieds des deux grandes figures sont représentés sept enfants. Cette tombe est de pierre, à gauche, dans la nef de l'église de l'abbaye de Vauluisant. Dessin in-fol. Recueil Gaignières, à Oxford, t. XIII, f. 84.

1499. Les Alarmes de Mars sur le voyage de Millan auecques la

conqueste et entree dicelle (par Louis XII), en vers et en prose. Manuscrit sur vélin du seizième siècle, petit in-fol. cartonné. Bibliothèque impériale. Manuscrits, ancien fonds français, n° 9707. Ce volume contient :

1499.

Miniature représentant un guerrier vêtu à l'antique, tenant un fléau, ayant devant lui un chien, et sur un char traîné par deux chevaux. Sur le devant, des hommes armés à pied et à cheval. Pièce in-fol. en haut., au feuillet 2°, verso.

> Cette miniature, d'un bon travail, offre beaucoup d'intérêt pour les vêtements et les armures. La conservation est belle. Une mention en tête porte que ce livre a appartenu à Louis XII.

Publij Fausti Andrelini Fioroliuien Poete Regij Ad inuictissimum ac gloriosissimũ Francor. Regem Ludouicũ XII De Statu politico deq. regiam Genuenses victoria. Manuscrit sur vélin du seizième siècle, in-4, veau brun. Bibliothèque impériale. Manuscrits, ancien fonds latin, n° 8393. Cet opuscule contient :

Miniature représentant Louis XII à cheval, sous un dais, entrant dans la ville de Genes, entouré de guerriers et accompagné par un cardinal à cheval. Pièce in-4 en haut., au commencement du volume.

Bordure d'ornements peinte avec animaux et fleurs; en bas, on voit un porc-épic, au-dessus duquel est la couronne royale soutenue par deux anges. In-4 en haut., au feuillet 1, recto.

Bordure d'ornements. En bas est l'écusson de France et Visconti soutenu par deux anges. Idem, au feuillet 11, verso.

1499. Bordure d'ornements. En bas est l'écusson de France soutenu par deux anges. Idem, au feuillet 20, recto.

> Miniatures d'un bon travail, offrant beaucoup d'intérêt par ce qu'elles représentent. La conservation est belle.

Publii Fausti Andrelini Fioroliuiēsis laureati ac regii poete. Ad christianissimum inuictissimum Francorum regem Ludgvicum duodecimum de captiuitate Ludouici Sforcie triumphus. Manuscrit sur vélin du seizième siècle. In-8, soie rouge. Bibliothèque impériale. Manuscrits, ancien fonds latin, n° 8394. Cet opuscule contient :

Miniature représentant Louis Sforce conduit prisonnier à Milan. Pièce in-12 en haut., en tête du volume.

Bordure d'ornements peinte, dans laquelle est l'écusson de France, soutenu par deux anges. Dans le milieu, lettre initiale et le commencement du texte.

> Miniatures, d'un travail médiocre, qui offrent de l'intérêt pour ce qu'elles représentent. La conservation est bonne.

Médaille représentant le buste de Louis XII, et au revers celui d'Anne de Bretagne, de 113 millimètres de diamètre, frappée après l'occupation du Milanais. Deux pl. in-8 en larg. Luckins, Silloge numismatum, etc., dans le texte, p. 1 et p. 2. = Pl. in-fol. en haut. Paruta. Graevius, 1723, pl. 212, n° 3, t. VII, p. 1288. = Partie d'une pl. in-fol. en haut. Trésor de numismatique et de glyptique. Médailles françaises, première partie, pl. 5, n° 1. = Au Musée de l'hôtel de Cluny, n° 1824. = Voir Chabouillet, Catalogue — des camées et pierres gravées de la Bibliothèque impériale, n° 2905, p. 478.

Médaille de Louis XII, frappée à Lyon, lors du pas-

sage de ce roi dans cette ville. Petite pl. grav. sur 1499.
bois. Revue numismatique, 1844, A. du Chalais,
p. 234, dans le texte.

Tombeau de Claude de Mailly, seigneur d'Arceaux, etc.,
mort le 1499 et de Charlotte de Courcelles,
morte le 1489, à la paroisse de Saint-Pierre
d'Arceaux, dans le milieu du chœur. Dessin in-8 en
haut., esquissé. Bibliothèque impériale, manuscrits,
boîtes de l'ordre du Saint-Esprit, Mailly.

Figure de Lancelot de Haucourt, chevalier seigneur
dudit lieu, de Granvilliers et du Quesnoy, sur sa
tombe, dans la chapelle de la Vierge de l'abbaye de
Beaubec en Normandie. Dessin in-fol. en haut. Gai-
gnières, t. VII, 112. = Partie d'une pl. in-fol. en
larg. Montfaucon, t. IV, pl. 54, n° 6.

Tombe de Lancelot de Haucourt et Pétronille, sa
femme, qui trépassèrent en 1499, en pierre, au mi-
lieu de la chapelle de la Vierge, dans l'église de
l'abbaye de Beaubec. Dessin in-4. Recueil Gaigniè-
res, à Oxford, t. V, f. 122.

Figure de Pétronille, femme de Lancelot de Haucourt,
chevalier seigneur dudit lieu, etc., auprès de son
mari, dans la chapelle de la Vierge de l'abbaye de
Beaubec en Normandie. Dessin in-fol. en haut. Gai-
gnières, t. VII, 113. = Partie d'une pl. in-fol. en
long. Montfaucon, t. IV, pl. 54, n° 7.

Monnaie de Nicolas Cybon, archevêque d'Arles. Partie
d'une pl. in-8 en haut. Revue numismatique, 1847.
A. Barthélemy, pl. 8, n° 7, p. 193.

1499 ? Sceau de Louis XII, comme duc de Milan. Partie d'une pl. in-8 en haut. Revue de la numismatique belge, 2ᵉ série, t. III, 1853, pl. 2, n° 2, p. 32.

1500.

Janvier. Le present liure fait mencion des ordōnances de la preuoste des marchans et escheuinaige de la ville de Paris. Imprime par lordonnāce de messeigneurs de la court de parlement. Ou moys de Januier, lan de grace mil cinq cens. Sans lieu ni nom d'imprimeur, ni date. Petit in-fol. gothique, fig. *Rare*. Ce volume contient :

Figure représentant le prévôt des marchands et les échevins siégeans à leur tribnal ; au-dessous le greffe, le receveur, le procureur et le clerc. En bas, les quatre sergens de la marchandise, et les six sergens du parlouer aux bourgoys. Pl. in-4 en haut., grav. sur bois, au feuillet du titre, verso.

Figure représentant Charles VI, assis sur son trône, entouré de quelques personnages. Petite pl. in-12 en haut., grav. sur bois, au commencement du texte.

Figures représentant les diverses métiers et commerces. Pl. petit in-12 en haut., grav. sur bois, dans le texte. Ces pl. sont souvent répétées à divers métiers.

Cette ordonnance était du mois de février 1415.
Une édition imprimée en 1528 par Jacques Nyverd, contient les mêmes planches, avec quelques différences (Voir à cette année).

Juin 1. Figure de Jean le Viste, chevalier seigneur d'Arcy sur Loire, conseiller du roi, et président des généraux

sur le fait de la justice des aides, à Paris, sur sa 1500.
tombe, dans le chœur des Célestins de Paris. Dessin Juin 1.
in-fol. en haut. Gaignières, t. VII, 114. = Dessin
in-8. Recueil Gaignières, à Oxford, t. XII, f. 87. =
Partie d'une pl. in-4 en larg. Millin, Antiquités na-
tionales, t. I, n° 111, pl. 24, n° 5.

Tombeau de maître Jean, chanoine et chancelier Juin 3.
de l'église, à l'abbaye de Sainte-Geneviève de Paris.
Pl. in-fol. max. en haut. Albert Lenoir, Statistique
monumentale de Paris, liv. xviii, pl. 18.

Tombe de Pierre Courtin, chanoine, proche le septième Octobre 2.
pilier, à droite, dans la nef de l'église Notre-Dame
de Paris. Dessin grand in-8. Recueil Gaignières, à
Oxford, t. IX, f. 6.

Tableau représentant Samuel de Forboys priant, contre Octobre 5.
le mur à droite, dans le chœur de l'église de Villers
le Bacle. Dessin petit in-4. Recueil Gaignières, à
Oxford, t. III, f. 87.

 La date 1500 est douteuse.

Figure de Colette, femme de Gabriel Loyreau, mère de
frère Antoine Canu, commandeur de Saint-Magloire,
sur sa tombe, dans la nef de l'église de Saint-Ma-
gloire, à Paris. Dessin in-fol. en haut. Gaignières,
t. VII, 124. = Dessin in-8. Recueil Gaignières, à
Oxford, t. X, f. 88.

Tombeau de André d'Épinay, cardinal, archevêque Novemb. 10.
de Lyon et de Bordeaux, primat de France et d'A-
quitaine, aux Célestins de Paris. Pl. in-fol. en haut.

1500.
Nov. 10.
coloriée. Pl. 12, Albert Lenoir, Statistique monumentale de Paris, liv. 31.

Nov. 25. Tombeau de Marie, fille du duc Edme de Savoye, et de Yolande de France, femme de Philippe de Hochberg, marquis de Rothelin, comte de Neufchastel, en marbre blanc, le long de la muraille du costé de l'évangile, dans la chapelle du Rosaire des Jacobins de Dijon en Bourgogne. Dessin in-fol. en haut. Bibliothèque impériale, Manuscrits, boîtes de l'ordre du Saint-Esprit, Hochberg.

1500. Lettres nouuelles de Milan enuoyees au roy nostre sire par monseignr de la Trimoulle touchant la prise de Ludouic. Avec lamende honorable faicte par les Milannoys au roy nostredit seigneur a la personne de monseigneur le cardinal Damboyse, etc. Sans lieu ni nom d'imprimeur, ni date. Petit in-4 gothique de 6 feuillets. *Rare.* Cet opuscule contient :

Figure représentant un homme les yeux bandés sur un cheval, et des guerriers à cheval, près d'une église, d'où sortent un guerrier et des religieux. Pl. in-8 en larg., grav. sur bois, sur le titre.

—

Tombe de l'Yvo Cantet, près les chaires, à droite, dans le chœur de la Sainte-Chapelle de Paris. Dessin grand in-8. Recueil Gaignières, à Oxford, t. X; f. 14.

Figure du frère Jean Ballin, prieur claustral de l'abbaye de Saint-Magloire de Paris, docteur régent de la faculté de théologie et recteur de Saint-Jacques et de Saint-Philippe, dans le faubourg, sur sa tombe,

dans la nef de Saint-Magloire. Dessin in-fol. en 1500.
haut. Gaignières, t. VII, 125.

Tombe de Jean Ballin, prieur de Saint-Magloire, mort en 1500, et de Pierre Ballin, aussi prieur, mort le 5 octobre 1072, à gauche, près la porte du chœur, dans la nef de l'église de Saint-Magloire de Paris. Dessin grand in-8. Recueil Gaignières, à Oxford, t. X, f. 94.

Ces deux dates sont exactement copiées.

Huit personnages de divers états de l'époque de 1500, sans indication des lieux où ces monuments existaient. Huit dessins in-16 en haut. Gaignières, t. VII, 92.

Femme inconnue debout, sans indication d'où ce monument existait. Dessin in-12 en haut. Gaignières, t. VIII, 85.

MONUMENTS DU QUINZIÈME SIÈCLE, SANS DATES PRÉCISES.

Manuscrits à miniatures.

Les manuscrits à miniatures furent très-nombreux dès le quatorzième siècle. On peut en juger par les séries de ceux de ces temps qui ont été cités dans cet ouvrage.

Ils devinrent plus nombreux encore dans le courant du quinzième siècle, ainsi qu'on l'a vu par les indications qui ont été données de ceux relatifs aux époques successives et déterminées de ce siècle.

A la fin du quinzième siècle doivent être placés, suivant le système de classification que j'ai adopté, ceux de ces manuscrits qui ne pouvaient pas être portés à une année précise.

Le nombre de ces manuscrits est considérable ; la partie de la théologie en contient surtout de longues séries.

1500.

Il devient nécessaire de faire pour ces suites de volumes des observations qui rendent indispensable une forme d'indications différente de celle que j'ai employée jusqu'à cette époque.

Il faut d'abord avoir constamment présentes à l'esprit les considérations importantes déjà exposées relativement à tout l'intérêt que les miniatures des manuscrits du moyen âge offrent au point de vue historique, dans les représentations qu'elles contiennent. Les faits y ont été peints par des artistes contemporains. Mais la cause principale de l'intérêt réel et positif que ces images offrent vient surtout du système suivant lequel, comme il a déjà été exposé, les artistes de ces temps concevaient et exécutaient leurs productions. Dans les représentations des faits et des personnages des temps passés, ils se préoccupaient rarement des renseignements, fort incomplets d'ailleurs, qu'ils possédaient sur les temps et sur les pays auxquels leurs compositions se rapportaient. Ils plaçaient dans leurs œuvres relatives aux temps anciens, les représentations des objets du temps où ils vivaient. Les vêtements, les meubles, tous les objets servant aux usages de la vie étaient presque constamment ceux que ces artistes avaient habituellement sous les yeux.

Ce système, fort irrationnel sans doute dans son origine, a eu, pour les époques postérieures, l'avantage de conserver les représentations du temps dans lequel ces œuvres ont été exécutées.

Mais si les enseignements que l'on trouve dans ces compositions artistiques du onzième au quatorzième siècle sont instructifs et curieux pour nous, il faut aussi reconnaître qu'ils sont peu variés, et qu'ils se limitent à un nombre d'objets restreint. On y trouve principalement ce qui se rapporte aux vêtements, armures, meubles et objets relatifs aux habitudes de la vie. Les compositions représentant des sujets religieux sont surtout en grand nombre, et ont entre elles beaucoup de points de similitude et de nombreux rapports. (Voir t. 1, p. 44 et suivantes.)

Il faut donc penser que les notions puisées dans les miniatures dont il s'agit deviennent moins importantes, au point de vue historique, à mesure que l'on s'éloigne des premières époques du moyen âge.

Il faut aussi ajouter que les détails donnés précédemment sur les manuscrits à miniatures des époques antérieures sont fort utiles pour se faire des idées exactes sur ceux du quinzième siècle, sans dates bien précises, tant pour les représentations qu'ils offrent, que pour leur état de conservation.

1500.

Il résulte de ces observations que les indications détaillées des manuscrits dont il s'agit et des résultats que l'on en peut tirer, offrent de nombreux points de similitude, et ne doivent pas être multipliées sans nécessité.

Des réflexions semblables ont été déjà exposées au commencement du présent tome, relativement aux planches gravées sur bois, si nombreuses, placées dans les premiers livres imprimés.

Il convient surtout d'avoir présentes ces notions pour ce qui se rapporte aux manuscrits à miniatures du quinzième siècle, sans dates plus précises, et dont il est ici particulièrement question.

On conçoit également qu'il faut reconnaître la convenance de ces réflexions pour ce qui se rapporte aux manuscrits faisant partie d'une bibliothèque aussi nombreuse en ce genre que la Bibliothèque impériale de Paris, et surtout dans la partie des livres de piété.

Il m'a donc semblé convenable de disposer les indications des manuscrits à miniatures qui se rapportent au quinzième siècle, sans années précises, autrement que pour les époques antérieures.

Je me suis borné à donner les indications des plus remarquables de ces manuscrits, et à indiquer ensuite les autres volumes de la même nature par de simples notes.

J'ai classé toute cette partie de manuscrits à miniatures dans l'ordre successif des bibliothèques qui les possèdent, et en conservant pour la Bibliothèque impériale la division suivant les divers fonds. Toute autre classification n'eut pas été nécessaire pour la nature de mon travail, et aurait offert des difficultés pour les recherches à faire.

THÉOLOGIE.

1500 ? Psaltarium, en latin et en français, interlinéé. Manuscrit sur vélin du quinzième siècle. In-fol. maroquin rouge. Bibliothèque impériale, manuscrits, ancien fonds latin, n° 774. Ce volume contient :

Miniature représentant un jeune prince vêtu d'une étoffe fleurdelisée, à genoux, sur un tapis et sous un dais également fleurdelisés. A gauche, un personnage plus âgé jouant de la harpe. In-4 en haut., cintré par le haut. Au-dessous, le commencement du texte. Dans une large bordure où l'on voit des fleurs de lis diverses, et en bas l'écusson de France soutenu par deux anges. In-fol. en haut. Au feuillet 1.

Six autres miniatures représentant un personnage âgé dans diverses situations; il faut citer celle, la sixième de toutes, où l'on voit ce personnage jouant d'un petit carillon. Idem, et bordures, comme à la première. Dans le texte.

Une huitième et dernière miniature représentant deux saints personnages assis. Comme les précédentes, dans le texte.

Des ornements dans lesquels on voit souvent des fleurs de lis; lettres initiales peintes.

<blockquote>
Ces miniatures, d'un beau travail, offrent de l'intérêt pour les vêtements, accessoires et arrangements intérieurs. C'est un fort beau manuscrit, dont la conservation est parfaite.

Des copies de miniatures qui paraissent prises de ce manuscrit ont été données par Willemin, pl. 144, 145, et par Beaunier et Rathier, pl. 89. Mais ces indications sont indiquées par ces auteurs sans désignations suffisantes.
</blockquote>

Heures de Nostre Dame. En français et en latin, avec ca- 1500?
lendrier en français. Manuscrit sur vélin du quinzième
siècle, avec adjonctions du dix-septième. In-12, maro-
quin rouge, reliure à petits fers, avec armoiries. Biblio-
thèque impériale, manuscrits, ancien fonds latin, n° 1172;
Colbert, 6533; Regius, 4478 [4]. Ce volume contient :

Des miniatures représentant des sujets du Nouveau
Testament, et sacrés. Pièces in-16 en haut., cintrées
par le haut, entourées de bordures d'ornements.
Dans le texte.

Deux miniatures représentant les armoiries du cardinal
Mazarin, et son portrait; ajoutées en tête du vo-
lume.

> Miniatures d'un travail fin, mais peu remarquable, offrant
> quelque intérêt sous le rapport des vêtements et d'autres détails.
> Le portrait du cardinal Mazarin est fait avec grand soin. Ce
> livre d'heures a évidemment appartenu au cardinal; la reliure,
> fort belle, porte ses armes. La conservation est très-bonne.

Liber precum. Manuscrit sur vélin du quinzième siècle.
In-12, maroquin rouge. Bibliothèque impériale, manu-
scrits, ancien fonds latin, n° 1404. Ce volume contient :

Miniature représentant les armes de France surmontées
d'un chapeau de cardinal. On lit en bas : HEURES.
DE CHARLES. CARDINAL. DE. BOURBON, NOMMÉ. PAR LA
LIGUE. CHARLES X. ME. In-12 en haut. En tête du
volume. Pièce ajoutée postérieurement.

Onze miniatures représentant des sujets relatifs aux
occupations des mois, avec les signes du zodiaque.
Petites pièces, dans le calendrier. Juillet manque.

Quelques miniatures représentant des sujets de sain-

teté. Pièces de diverses grandeurs, dont la plupart sont entourées de bordures d'ornements, dans le texte. Bordures d'ornements sur toutes les pages.

<blockquote>Ces miniatures, d'un bon travail, offrent de l'intérêt pour des détails de vêtements. La conservation est belle.</blockquote>

Heures de la reine Marie Stuart. Manuscrit latin sur vélin, de 65 feuillets du quinzième siècle. In-12, reliure en velours noir, avec des ornements et un médaillon sur lequel est une pensée émaillée. Au Louvre, Musée des Souverains. Provenant de la Bibliothèque impériale, manuscrits, ancien fonds latin, n° 1405[3]. Ce volume contient :

Dix-sept miniatures représentant des sujets du Nouveau Testament et sacrés. Pièces in-12 en haut.

Bordures peintes représentant des arabesques ornées de fleurs, fruits, animaux, figures fantastiques et autres. Ces bordures encadrent toutes les pages. Pièces in-12.

<blockquote>Ce manuscrit offre de l'intérêt pour des détails de vêtements et d'ameublements. Les miniatures sont exécutées avec finesse. La conservation est belle.

Le style des ornements et de l'écriture de ce volume prouve qu'il est antérieur au temps de Marie Stuart, et qu'il doit être placé à la fin du quinzième siècle.

Le premier feuillet de ce manuscrit manque évidemment. A sa place, on a intercalé des feuilles de garde sur lesquelles on lit une mention d'après laquelle ce manuscrit avait été remis au supérieur de l'étroite observance de l'ordre de Cluny, par l'ordre de défunt dom Michel Nardin, prêtre religieux de ladite observance, décédé le 28 mars 1723 ; que ce religieux avait donné, par disposition prise avant sa mort, audit ordre ce volume qu'il savait avoir été à l'usage de Marie Stuart, reine</blockquote>

d'Angleterre (sic) et d'Écosse; que l'ordre avait ensuite fait offre de ce manuscrit à M. l'abbé Bignon, bibliothécaire du roy, qui l'avait accepté et placé dans la bibliothèque de S. M. le 8 juillet 1724. 1500?

Livres d'heures ayant appartenu à Henri IV. Manuscrit sur vélin de 90 feuillets, de la fin du quinzième siècle. In-4, reliure du temps de Henri IV, portant son nom et les armes de Bourbon surmontées d'un chapeau de cardinal. Au Louvre, Musée des Souverains, provenant de la Bibliothèque impériale, manuscrits, supplément latin, n° 679; ancien 4481 ᶜ. Ce volume contient :

Soixante et une miniatures peintes en camaïeu, représentant des sujets du Nouveau Testament et des saints personnages. Pièces in-4 en haut. Les pages contenant les textes sont entièrement dorées, et sont encadrées de bordures représentant divers sujets et ornements.

Ce manuscrit est incomplet au commencement et à la fin.
Il est de la fin du quinzième siècle.
Les miniatures sont d'un travail remarquable par sa correction et la finesse de l'exécution. Elles contiennent beaucoup de détails intéressants pour les vêtements, ameublements et accessoires divers. La conservation est belle. Il est à regretter que les peintures aient été placées presque jusqu'au bord des pages avec seulement une étroite bordure noire.

Autres manuscrits à miniatures du quinzième siècle de la Bibliothèque impériale :

S. Hieronimus, ancien fonds latin, n° 337.

N. de Lyra, idem, n° 490.

S. Thomas, idem, n° 615.

Perpenianus, idem, n° 646 ᴮ·².

1500 ? Rationalis liber, etc., idem, n° 723.

Breviarium, idem, n° 746.

Diurnale, idem, n° 762.

Missale, idem, n° 860. — n° 878. — n°s 880-880³. — n° 881.

Officia, idem, n° 916.

Liber precum, idem, n° 923.

Pontificale, idem, n°s 955. — 957. — 962.

Formula ordinationis, idem, n° 979.

Breviarium, idem, n°s 1048. — 1052. — 1058. — 1064.

Liber precum, idem, n° 1072.

Psalmi Davidis, idem, n° 1082.

Horæ, idem, n° 1162.

Liber precum, idem, n°s 1163. — 1164. — 1165.

Horæ, idem, n°s 1166. — 1167.

Liber precum, idem, n°s 1168. — 1169. — 1174. — 1175.

Horæ, idem, n° 1176.

Liber precum, idem, n°s 1177. — 1178. — 1179. — 1181. — 1182. — 1183. — 1184. — 1185. — 1186. — 1187. — 1188. — 1191. — 1194. — 1195. — 1196. — 1197. — 1198. — 1199.

Orationes, idem, n° 1201.

Pontificale, idem, n° 1225.

Liber precum, idem, n° 1288.

Breviarium, idem, n°s 1289. — 1292.

Missale, idem, n° 1334. 1500?

Liber precum, idem, n°ˢ 1354. — 1363. — 1364. — 1365.

Horæ, idem, n° 1368.

Liber precum, idem, n°ˢ 1372. — 1373. — 1374. — 1375.
— 1376. — 1377. — 1378. — 1379. — 1380. — 1381.
— 1382. — 1383.

Horæ, idem, n° 1384.

Liber precum, idem, n°ˢ 1385. — 1386. — 1387. — 1388.
— 1393. — 1394. — 1395. — 1396. — 1397. — 1401.
— 1402. — 1406.

Horæ, idem, n° 1408.

Liber precum, idem, n°ˢ 1410. — 1411. — 1415. — 1417.
— 1418. — 1421. — 1422. — 1423. — 1424.

Homeliæ Origenis, idem, n° 1630.

Lactantius, idem, n° 1671.

S. Hieronimus, idem, n°ˢ 1865. — 1894.

Joannes Damascenus, idem, n° 2379.

Pennaforti Summa, idem, n° 3253.

Doct. antiq. ecclesiæ, idem, n° 3378.

Repertarium juris canonici, idem, n° 4139.

J. de Columyna, idem, n° 4915.

Chronicon, idem, n° 4940.

Vita Petri de Jucemburgo, idem, n° 5379.

La Cité de Dieu, ancien fonds français, n° 6715.

La Bible hystoriaux, idem, n° 6828.

1500 ? La Bible en provençal, 3 vol., idem, n°ˢ 6831. — 6832. 6833.

La Cité de Dieu, 2 vol., idem, n°ˢ 6834. — 6835.

La Légende dorée, idem, n° 6889.

Épîtres et Évangiles, idem, n° 7012.

Vita Christi, traduction française, 2 vol., idem, n 7017. — 7018.

La Vie de saint Jérôme, idem, n° 7021.

Le Château périlleux, etc., idem, n° 7034.

Méditations de saint Bonaventure, idem, n° 7274.

La Passion de J.-C., idem, n° 7298.

Les Douleurs de N. S., idem, n° 7305.

La Vie de J.-C., idem, n° 7309.

Le Jardin de contemplation, idem, n° 7312.

Le Miroir de l'ame, idem, n° 7316.

Le Livre du miserere, idem, n° 7649.

La Dédicace du temple Saint-François, idem, n° 7663.

La Ressource de la chrestienneté, idem, n° 7669.

Le Prologue en la rogle de Saint-Jeroyme, idem, n° 7841.

Le Livre du tresor de Sapience, idem, n° 7847.

Les Prières de saint Augustin, idem, n° 7861.

Psautier provençal, idem, n° 8178.

La Vie de saint Denis, idem, n° 10364.

De saint Denis, etc., idem, n° 10366.

Liber precum, fonds des Célestins, n° 45. 1500?

Traité de la Sainte Écriture, fonds de Gaignières, n° 9.

Livre de dévotion, fonds de Lamarre, n° 486.

Le Livre de Vita Christi, fonds de Lavallière, n° 3.

Livre de prières, fonds de Notre-Dame, n° 234 [D. 1].

La Bible historial, fonds des Récollets, n° 1.

Glose sur le pentateuque, fonds de Saint-Germain des Prés, français, n° 4.

La Bible, idem, n° 5.

Les Miracles de la Vierge, idem, n° 1708.

L'Oraison de J.-C., idem, n° 1709.

Liber precum, fonds de Saint-Germain des Prés, Gèvres, n°s 180. — 181.

La Bible, 2 vol., fonds de Sorbonne, n°s 223 [A], 223 [B].

Horæ, supplément latin, n° 676.

Liber precum, idem, n° 868, Versailles.

La Bible en français, supplément français, n° 59 bis.

La Bible abrégée, idem, n° 111.

Compilation de la Sainte Écriture, idem, n° 112.

Le Pèlerinage de J.-C., idem, n° 261.

Ses Sept psaumes de la pénitence, idem, n° 511.

Livres d'heures, idem, n° 649.

La Sainte Bible, suppléments, n° 6818 [2].

La Propriété des quatre évangélistes, n° 7269 [1-3].

1500 ? La Composition des psaumes, idem, n° 7295 [5,6].

La Passion de J.-C., idem, n° 7296 [5,6].

Les Douze perils d'Enfer, idem, n° 7328 [5].

Enseignements contre les pechés mortels, idem, n° 7337 [5].

Heures, idem, n° 7879 [7].

Heures latines, avec calendrier latin. Manuscrit sur vélin de la fin du quinzième siècle ou du commencement du seizième. In-4, maroquin rouge. Deux volumes. Bibliothèque de l'Arsenal, manuscrits latins, théologie, n° 255. Ce volume contient :

Vingt-quatre miniatures représentant des bordures avec ornements, fleurs, fruits et des médaillons ronds, sur lesquels on voit des personnages saints, des sujets relatifs aux occupations des diverses saisons de l'année et les signes du Zodiaque. Pièces in-4 en haut. Ces bordures servent d'encadrement aux vingt-quatre feuillets du calendrier. En tête du premier volume.

Quarante-quatre miniatures représentant les évangélistes, des sujets de l'Histoire sainte et des vies des des saints. Pièces in-12 en larg., cintrées par le haut. Au-dessous, le commencement d'une partie du texte. Le tout dans une bordure d'ornements, fleurs, insectes, oiseaux, etc. Pièces in-4 en haut. Dans le texte, dix-huit dans le premier volume, et vingt-six dans le second.

Bandes peintes représentant des ornements, fleurs, fruits, insectes, etc. Ces bandes sont placées à cha-

que page, au bord extérieur. Au tome II, feuillet 89, 1500?
cette bande est remplacée par une bordure entière.

>Ce manuscrit est assurément un des plus admirables produits de l'art de la peinture de la fin du quinzième et du commencement du seizième siècle. Il doit être compté au nombre des plus beaux manuscrits qui nous ont été conservés de ces temps. On y trouve une grande analogie avec le splendide volume des Heures d'Anne de Bretagne. Les compositions figurées ont le même charme d'exécution, quoique beaucoup moins importantes. Quant aux ornements, fleurs, fruits, etc., c'est la même perfection.
>
>Plusieurs de ces miniatures offrent des détails intéressants pour les vêtements, les ameublements et d'autres particularités. La conservation de ces deux volumes est parfaite.
>
>En tête du premier volume, on lit cette note de la main de M. de Paulmy : « Ce beau ms. en deux volumes ne m'a coûté que deux louis, mais il vaut davantage, et il n'est sûrement que de la fin du quinzième siècle ou du commencement du seizième. »
>
>Deux louis! Quarante-huit livres tournois! cela avait lieu vers l'année 1750!
>
>Combien faudrait-il estimer aujourd'hui ce manuscrit? Combien serait-il vendu? Six, dix, quinze mille francs?

Autres manuscrits à miniatures du quinzième siècle de la Bibliothèque de l'Arsenal.

Breviarium, manuscrits latins, théologie, nos 134. — 138. — 139 ᴬ.

Missale romanum, idem, nes 175. — 177.

Missale parisiense, idem, nos 181. — 183. — 185. — 186.

Evangelium, idem, nos 197. — 198.

Livre d'office, idem, n° 211.

Heures du Saint-Esprit, idem, n° 215.

1500 ? Officium beatæ Mariæ Virginis, idem, n°ˢ 218. — 219. Liber precum, idem, n° 221 ᴬ.

Liber precum. Exemplaires divers, idem, n°ˢ 249. — 250. — 251. — 252. — 253. — 254. — 257. — 258. — 259. — 261. — 263. — 264. — 265. — 266. — 267. — 268. — 269. — 270. — 271. — 273. — 275. — 276. — 277. — 278. — 279. — 280. — 281. — 283. — 287. — 288. — 289. — 290. — 292. — 295. — 296. — 298. — 299. — 300. — 301. — 301 bis. — 302. — 303. — 304. — 311. — 312. — 313. — 315. — 316. — 317. — 319. — 322. — 323. — 324. — 326. — 328 ᴬ. — 328 ᴮ.

Liber de incarnatione, idem, n° 570.

P. Dailly meditationes, idem, n° 626.

De Laude Sanctæ Crucis, idem, n° 634.

La vie de J.-C., manuscrits français, théologie, n° 16 ᴮ.

La Bête de l'apocalypse, idem, n° 22.

Le Rational du divin office, idem, n° 23.

Heures, idem, n° 26 ᶜ.

Les Dialogues de saint Grégoire, idem, n° 34 ᴰ.

De la Nature des Anges, idem, n° 45.

De l'Art et science de bien mourir, idem, n° 77.

Crainte amoureuse et béatitude, idem, 95.

Manuscrits à miniatures du quinzième siècle de la Bibliothèque Mazarine.

Missale, n° 217.

Præces ad beatam Virginem Mariam, n° 813.

Liber precum. Manuscrit sur vélin du quinzième siècle. 1500?
In-8, maroquin rouge. Bibliothèque Sainte-Geneviève,
BB. L. 67. Ce volume contient :

Vingt-quatre miniatures représentant des sujets relatifs
aux occupations de l'année et aux signes du Zodia-
que, ornements. Petites pièces en haut. Aux marges
du calendrier.

Miniatures représentant des sujets de l'Ancien et du
Nouveau Testament. Pièces in-16 en haut., entou-
rées de riches bordures. Dans le texte.

Miniatures représentant des sujets de sainteté. Pièces de
diverses grandeurs. Dans le texte. Ornementations.

> Ces miniatures sont d'un travail très-fin, tant pour les sujets
> que pour les ornements. Elles présentent beaucoup d'intérêt
> pour les vêtements et d'autres détails. La conservation est
> bonne.

La Cité de Dieu, de saint Augustin, traduit par Raoul de
Presle, pour le roi Charles V, en 1375. Manuscrit sur
vélin du quinzième siècle. In-fol. magno cartonné. Bi-
bliothèque Sainte-Geneviève, cc., f. 1. Ce manuscrit
contient :

Vingt miniatures, dont la première représente Charles V,
assis, entouré de divers personnages, auquel Raoul
de Presle, un genou en terre, offre son livre; les
autres représentent des sujets relatifs à l'ouvrage; en-
trevues, réunions, sujets de sainteté et de guerre.
Pièces in-8. Dans le texte.

Six miniatures représentant des sujets relatifs à l'ou-
vrage, savoir : la Cité de Dieu, des saints per-

1500 ? sonnages, idem, le jugement dernier, l'enfer, le paradis. Pièces in-fol. en haut. Dans le texte. Ornementations, bordures, lettres ornées.

> Miniatures, d'un beau travail, offrant beaucoup d'intérêt pour des détails de vêtements, armures, arrangements intérieurs, etc. La conservation est belle. C'est un manuscrit fort remarquable.

Autres manuscrits à miniatures du quinzième siècle de la Bibliothèque Sainte-Geneviève.

Liber precum, BB, L. 22. — 24. — 25. — 27. — 28. — 29. — 59. — 63. — 66. — 66 2.

Horæ, idem, 68.

Liber precum, idem, 70.

Horæ, idem, 75. — 76. — 78. — 81. — 82. — 84.

Parties d'Évangile. Manuscrit in-4 sur peu de vélin. Bibliothèque centrale de Boulogne-sur-Mer. G. Hænel, 85. n° 61. Ce manuscrit contient :

Des peintures diverses.

Antiphonale Marchianense cum cautu. Manuscrit in-fol. maximo sur peau de vélin. Bibliothèque de la ville de Douai. G. Hænel, 152. Ce manuscrit contient :

Diverses belles peintures.

Heures de Notre-Dame. Manuscrit sur parchemin in-12. Bibliothèque de la ville d'Arras. G. Hænel, 31. Ce manuscrit contient :

Des miniatures diverses.

Livre d'offices. Manuscrit in-4 sur peau de vélin. Biblio-

thèque de la ville de Beauvais, G. Hænel, 67. Ce ma- 1500?
nuscrit contient :

Des miniatures diverses.

>Missale, etc., sec. us. Rotomag. ecclesiæ. Manuscrit in-fol. Bibliothèque de la ville de Rouen, 5. Hænel, 435. Ce manuscrit contient :

Deux peintures in-fol. et un grand nombre de peintures à rinceaux avec figures.

>Manuscrits à miniatures du quinzième siècle de la Bibliothèque des ducs de Bourgogne.

>L'Histoire du Saint-Sacrement de l'autel, n° 9284.

>Saint Augustin, etc., n° 9296.

>Légende dorée, n° 9549.

>La Passion de Jhesus, nostre Sauver. Manuscrit sur parchemin petit in-fol. de 216 feuillets. Bibliothèque royale de Munich, Codices gallici, in-fol., n° 21. Ce manuscrit contient :

Trente-sept miniatures représentant les divers événements de la Passion de J.-C. Elles sont in-12 de diverses formes, placées à la tête des chapitres; le reste du feuillet contient du texte entouré de bordures d'ornements.

>>Ces miniatures sont curieuses sous le rapport des costumes et des usages de l'époque à laquelle le manuscrit a été fait. L'exécution est médiocre et la conservation bonne.

>Monseigneur saint Augustin, de la Cité de Dieu, translaté par maistre Raoul de Presles, etc. Manuscrit sur vélin du quinzième siècle. In-fol. Bibliothèque royale de

1500 ? Dresde, anciens fonds français, O, 77. Ce volume contient :

Une miniature représentant la Cité de Dieu. In-4 en larg. Dans une bordure qui remplit toute la page, au fol. 3, verso: initiales.

<small>Cette miniature offre quelque intérêt, et sa conservation est belle.</small>

JURISPRUDENCE.

Code Justinien, traduction anonyme. Manuscrit sur vélin du quinzième siècle. In-fol. maroquin rouge. Bibliothèque impériale, manuscrits, ancien fonds français, n° 6856 ; n° 435. Ce volume contient :

Quelques lettres initiales peintes représentant l'auteur dans son cabinet, et des sujets relatifs à l'administration de la justice. Petites pièces, dans le texte.

<small>Petites miniatures offrant peu d'intérêt. La conservation est médiocre.</small>

SCIENCES ET ARTS.

Gallicæ antiquitates. — Extraict du dixe livre de Robert Valturin, de l'Art militaire, auquel sont pourtraict et figurez plusieurs engins, etc. Manuscrit sur papier du quinzième siècle. Petit in-fol. maroquin rouge. Bibliothèque impériale, manuscrits, ancien fonds latin, n° 5934 ; Colbert, 3295 ; Regius, 9632 [1]. Ce volume contient :

Dessins à la plume rehaussés en manière de bistre représentant des machines de guerre. Pièces petit in-fol. en haut.

<small>Ces dessins, d'un travail précis, offrent de l'intérêt sous le rapport des machines de guerre et de quelques détails d'ha-</small>

billement et d'armures de personnages. La conservation est 1500 ?
bonne.

Tractatus Pauli Sanctini Ducensis de re militari ac machinis bellicis, eleganter ibi depictis, scriptus sub eo tempore quo primum in usu fuit pulvis tormentarius, hoc est circa annum 1330 vel 1340. — Laudes romanorum, etc. Manuscrit sur vélin du quinzième siècle. In-fol. maroquin rouge. Bibliothèque impériale, manuscrits, ancien fonds latin, n° 7239. Ce volume contient :

Un grand nombre de miniatures représentant des hommes de guerre, des sujets militaires, et principalement des machines de guerre, et des édifices relatifs à l'art militaire, à l'attaque des places, à la navigation de guerre, etc. Lettres initiales peintes, ornements, bordures. Dans le texte.

> Ces miniatures, d'un travail exact et précis, sont fort curieuses sous le rapport des nombreuses machines et des personnages de guerre qu'elles représentent. La conservation est bonne dans le volume, mais défectueuse aux premiers feuillets.
> Ce manuscrit a été apporté du sérail de Constantinople en France, en 1688, par les soins de M. Girardin, ambassadeur à la Porte Ottomane. Voir sa lettre à M. de Louvois du 10 mars 1687, dans le Journal de son ambassade, conservé à la Bibliothèque impériale.
> Les lettres initiales, ornements et bordures sont peints dans le style italien.

Le Livre nommé le Proprietaire des choses, translate de latin en francois à la requeste de tres chrestien et tres puissant roy Charles-Quint, par frere Jehan Corbechon. Manuscrit sur vélin de la fin du quinzième siècle. In-fol. magno, maroquin rouge. Bibliothèque impériale, manuscrits, ancien fonds français n° 6870. Ce volume contient :

1500 ? Miniature représentant très-probablement Jehan Corbechon, à genoux, offrant son livre à Charles V. Six autres personnages sont dans la salle. In-4 en larg. Au-dessous, le commencement du texte. Le tout dans une bordure d'ornements in-fol. magno en haut. Au feuillet 1, recto, dans le texte.

Dix-sept miniatures représentant des sujets divers relatifs au texte de cet ouvrage, compositions religieuses, représentations d'animaux, figures isolées, phénomènes célestes, l'autopsie d'un homme, scènes d'intérieur, vues de contrées. In-4 en larg., dans le texte.

> Miniatures d'un travail beau et très-remarquable, qui offrent des particularités intéressantes, sous le rapport des vêtements, des arrangements intérieurs et des accessoires. La conservation est très-belle.

Le Livre du regime des princes, translate de latin en francois par Gilles de Romme, en la faveur et cōtemplacion de tres excellent prince Louis, fils aîne de Philippe le Bel, etc. Manuscrit sur vélin du quinzième siècle. In-fol. veau racine. Bibliothèque impériale, manuscrits, ancien fonds français, n° 7073. Ce volume contient :

Quatre miniatures représentant des compositions remarquables. On voit dans la première, le roi assis à l'entrée de son palais; dans la seconde, le roi entouré de beaucoup de personnages; dans la troisième, un sujet de même nature et un intérieur de salle; dans la quatrième, le jugement dernier. Pièces in-4 en larg. et en haut., dans le texte.

> Ces miniatures, d'un fort beau travail, offrent de l'intérêt

sous le rapport des costumes, des coiffures et de divers arrangements intérieurs. La conservation est belle.

1500?

Le Miroer des dames, que fist ung frere de l'ordre de Saint-François, par la petition et demande de noble dame Jehanne, royne de France et de Nauarre. Manuscrit sur vélin du quinzième siècle. In-fol. veau marbré. Bibliothèque impériale, manuscrits, ancien fonds français, n° 7092. Ce volume contient :

Miniature représentant la reine Jeanne de Navarre, femme de Philippe le Bel, assise, à laquelle l'auteur, à genoux, offre son livre; un autre moine est derrière lui. Près de la reine sont quatre dames. Pièce petit in-4 en haut. Au feuillet 1, recto, dans le texte.

Miniature représentant la reine avec trois dames; au fond, un crucifix entre deux saints personnages. Pièce in-4 en haut. Au feuillet 25, recto, dans le texte.

Miniature représentant la reine à genoux, avec ses dames et un moine debout. Pièce in-4 en haut. Au feuillet 29, recto, dans le texte.

> Miniatures d'un très-beau travail, offrant de l'intérêt pour les vêtements et les ameublements. La conservation n'est pas bonne.

Traicte pour l'instruction des Roys en francois et en latin, par lEvesque de Condon. Manuscrit sur vélin du quinzième siècle. Petit in-4, veau marbré. Bibliothèque impériale, manuscrits, ancien fonds français, n° 7422. Ce volume contient :

Miniature représentant l'écusson de la branche d'Orléans, soutenu par deux anges. Pièce petit in-4 en haut., au feuillet 1, verso.

1500? Miniature représentant le roi Louis XII assis sur son trône, auquel l'auteur, à genoux, offre son livre. Au fond, cinq personnages. Pièce in-12 en haut, cintrée par le haut. Au-dessous, le commencement du texte. Le tout dans une bordure d'ornements, avec animaux. Petit in-4 en haut., au feuillet 2, recto.

Lettre initiale peinte et bordure d'ornements, avec animaux. Page petit in-4 en haut. Au commencement de la version latine, feuillet 46, recto.

> Miniatures d'un bon travail; celle de présentation est intéressante pour les vêtements. La conservation est belle.
> Cet évêque de Condom était Jean de la Marre, 1496-1521.
> Le manuscrit n° 7423 est à peu près semblable à celui-ci.

Jeu des Eschetz moralisé, traduit de latin en francois par frere Jean de Vignay. Manuscrit sur vélin du quinzième siècl. In-12, maroquin rouge. Bibliothèque impériale, manuscrits, ancien fonds français, n° 8192. Ce volume contient :

Miniature représentant un Jean de France, duc de Normandie, assis, auquel Jean de Vignay, un genou en terre, présente son livre. Très-petite pièce en haut., au commencement du texte.

Des miniatures représentant les personnages qui correspondent aux pièces du jeu des échecs. Très-petites pièces, dans le texte.

> Ces petites miniatures sont d'un bon travail et offrent de l'intérêt pour les vêtements. La conservation est belle.

Autres manuscrits à miniatures du quinzième siècle de la Bibliothèque impériale.

Aristotelis problemata, ancien fonds latin, n° 6328. 1500?

Senecæ vita et opera, idem, n° 6391.

De regimine principum, idem, n° 6482.

Collecta ex libris Petrarche, idem, n° 6725.

Albertus Magnus, idem, n° 6749 A.

Le jeu des échecs, idem, n° 6783.

Clavis Salomonis, idem, n° 7153.

Alkabitii introductorium, idem, n° 7437.

Senecæ opera, idem, n° 8551.

Ouvrage sur l'art d'écrire, idem, n° 8685.

De rerum proprietatibus, traduit en français, ancien fonds français, n° 6802.

Du gouvernement des roys et des princes, idem, n° 6867.

Des propriétés des choses, idem, n°s 6871-6872.

Le Pelerinage de humain voyage, idem, n° 6988.

Le Pelerinage de la vie humaine, idem, n° 6988 [2].

L'orloge de sapience, idem, n° 7043.

Le Songe du Vergier, idem, n° 7058.

La Cité des dames, idem, n° 7091.

Le Livre du roi Modus de la chasse, idem, n° 7096.

Traité des plantes, idem, n° 7100.

Le Testament de Jehan de Meun, idem, n° 7201.

Le même, idem, ns 7201 [2].

Aristote, idem, n° 7353 [2].

1500 ? Boece, de la Consolation, idem, n°⁵ 7355. — 7358. — 7359.

Conduite des rois, idem, n° 7374³.

Le Livre des bonnes meurs, idem, n° 7378.

La Cité des dames, idem, n°⁵ 7395. — 7395². — 7396. — 7397.

Le Livre du chemin de longue étude, idem, n° 7401.

Le Livre du chevalier de la Tour, idem, n° 7403.

Le Livre du gouvernement des roys et des princes, idem, n° 7416².

Le Livre qui enseigne comment les roys se doivent gouverner, idem, n° 7420.

Traité des vertus des plantes, idem, n° 7466.

Livre des plantes, 4 vol., idem, n°⁵ 7467 à 7470.

Le Trésor de sapience, idem, n° 7495.

Le Livre des merveilles du monde, 3 vol., idem, n°⁵ 7499, 7500¹, 7500².

Le Doctrinal rural, idem, n° 7647².

Livre de la mendicité spirituelle, idem, n° 7868.

La gesme Notre-Dame, idem, n° 7877.

Vegece. Le Livre de l'ordre de chevalerie, idem, n° 7905. — 7907.

Le Lapidaire, idem, n° 7923.

Régime pour la santé du corps, n° 7928.

La Cité des dames, fonds de Gaignières, n° 1010.

Ethique et politique d'Aristote, fonds de Saint-Germain des Prés, français, n° 109.

Boèce, idem, n° 1240.

1500?

Le Livre des propriétés des choses, supplément français, n° 44.

Traité des plantes, idem, n° 181.

Le Disciple de sapience, idem, n° 203.

Traité du jeu des échecs, idem, n° 741.

Des simples, idem, n° 1240.

Le Pelerinage de la vie humaine, idem, n° 1547.

Le Régime des princes, suppléments, n° 6796⁵.

Recueil relatif à la chirurgie et à la médecine, idem, n° 6995 A. B.

L'Orloge de sapience, idem, 7042³,³.

La Cyrurgie de M. Alenfranc, idem, n° 7101³.

La Danse macabre, idem, n° 7310³.

Les dits des philosophes, idem, n° 7362³,³.

Le Pelerinage de la vie humaine, idem, n°ˢ 7376². — 7376⁵. — 7642⁵.

Traité des vices et des vertus, idem, n° 7693⁵.

Le Livre du trésor de sapience, idem, n° 7846³,³.

Le Livre du jeu des échecs, idem, n°ˢ 7918,³. — 7978³,³.

Le gouvernement des princes, de Gilles Romain, de l'ordre des frères hermites de Saint-Augustin. A Philippe, premier né et héritier de Philippe, par la grace de Dieu, tres noble roy de France, etc., à la fin ; translate de latin en francois par ung frere de lordre des freres prescheurs, par le commandement de tres puissant sei-

1500?

gneur le conte de Laual, et fut accomplie ceste translation le vij ior de decembre lan mil iiije xliiij en la cite de Vennes en Bretaigne. Manuscrit sur vélin de la fin du quinzième siècle. In-fol., maroquin citron. Bibliothèque de l'Arsenal, manuscrits français, sciences et arts, n° 44. Ce volume contient :

Miniature représentant un roi de France sur son trône, entouré de divers personnages, auquel un religieux, à genoux, présente un livre. Au-dessous, le commencement du texte et un soubassement sur lequel on voit des armoiries à un quartier de France, soutenues par deux griffons. Pièce in-fol. magno en haut., en tête du volume.

Sept autres miniatures représentant les sujets suivants :

1. Une réunion nombreuse de femmes, dont quelques-unes représentent les vertus, avec les indications de leurs noms : la Prudence, la Justice, la Force, etc.

2. Des personnages assis sur des gradins, figurant les passions et les états de l'âme, avec les indications : l'Amour, le Désir, la Haine, etc.

3. La Fortune ayant la moitié de la figure voilée de noir ; près d'elle est sa roue ; elle est placée dans un portique. Devant elle se présentent trois personnages, qui sont : un homme couronné, tenant un sceptre, au-dessous duquel on lit : Noblesse ; un autre homme, couvert d'une cuirasse toute noire, tenant une lance, au-dessous duquel on lit : Puissance ; et un troisième homme, tenant une bourse ; au-dessous : Richesse.

4. Un atelier de charpentiers dans lequel travaillent plusieurs ouvriers. 1500?

5. Une boutique de barbier — chirurgien, où se trouvent divers personnages.

6. Un tribunal, les juges, greffiers, etc.

7. Une marche de cavaliers; au milieu est un chef tenant un bâton de commandement.

Ces sept miniatures ont au-dessous, comme celle de présentation, le commencement d'une partie du texte et le même soubassement. Pièces in-fol. magno en haut., dans le texte.

> Ces miniatures sont d'un fort beau travail ; elles offrent un grand intérêt par les détails que l'on y trouve sur les vêtements, les armures, les ameublements, les accessoires et beaucoup de particularités remarquables.
> Il faut citer particulièrement la peinture représentant les trois classes : Noblesse, Puissance, Richesse. Quelques autres miniatures de manuscrits de ces temps offrent le même symbole, ou plutôt la personnification des idées de cette époque, relatives aux forces réelles et comparatives des trois classes de la société.
> La conservation est très-bonne. C'est un manuscrit aussi beau que remarquable par ce que ses peintures représentent.

Autres manuscrits à miniatures du quinzième siècle de la Bibliothèque de l'Arsenal.

Les dits moraulx des philosophes, manuscrits français. Sciences et arts, n° 6.

Des Vices et des vertus, idem, n° 19.

Le Livre du chevalier de la Tour, idem, n° 39.

1500 ? Le Livre de l'ordre de chevalerie, idem, n° 225.

Livre des oiseaulx de proye, idem, n° 275.

Le Livre de la chasse fait et compile par Gaston, qui jadis fu conte de Foix, seigneur de Bearn. Manuscrit sur vélin du quinzième siècle. Petit in-fol., maroquin rouge. Bibliothèque Mazarine, n° 514. Ce volume contient :

Miniature représentant un prince assis, entouré de divers personnages, auquel un chasseur, un genou en terre, offre un livre. Pièce petit in-4 en haut. Au-dessous, le commencement du texte. Le tout dans une bordure d'ornements. In-fol. en haut., en tête du volume.

Quatre-vingt-dix miniatures représentant des sujets de chasse. Petites pièces en haut. ; bordures ; dans le texte.

Ces miniatures sont d'un travail médiocre ; elles offrent de l'intérêt pour leurs sujets et pour les vêtements. La conservation est bonne.

Dicts moraux des philosophes. Manuscrit sur peau de vélin. Bibliothèque de la ville de Lille. G. Haenel, 185. Ce manuscrit contient :

Des dessins coloriés.

Boèce. De la consolation, en vers français. Manuscrit in-fol. sur peau de vélin. Bibliothèque de la ville de Douai. G. Haenel, 160. Ce manuscrit contient :

Diverses miniatures coloriées.

Dialogues satyriques en vers et en prose entre la Foi et l'Entendement, par Alain Chartier, manuscrit in-4 sur

peau de vélin. Bibliothèque de la ville de Bourges. 1500?
G. Haenel, 92, n° 190. Ce manuscrit contient :

Des miniatures diverses.

> Jean de Vignay. De la Moralité des nobles hommes et des gens du peuple sur le gieu des échecs, vulgate de latin en françois. Manuscrit in-4 sur peau de vélin. Bibliothèque de Grenoble, à l'Université. G. Haenel, 167, n° 375. Ce manuscrit contient :

Des miniatures diverses.

> Jean de Fransières. Livre de faulconnerie. Manuscrit du quinzième siècle, dernier tiers. In-.... Bibliothèque des ducs de Bourgogne, n° 11137. Marchal, t. I, p. 223. Ce volume contient :

Des miniatures.

> Xenophon, par Soillot. De la tyrannie. Manuscrit du quinzième siècle, dernier tiers. In-.... Bibliothèque des ducs de Bourgogne, n° 14642. Marchal, t. I, p. 293. Ce volume contient :

Des miniatures.

> De la chose de chevalerie en faits d'armes, traduite en français de Vegèce. Manuscrit sur vélin du quinzième siècle. In-fol. Bibliothèque royale de Dresde, anciens manuscrits français, O, 57. Ce volume contient :

Une miniature représentant quatre personnages, des initiales et armoiries.

> Ce manuscrit offre peu d'intérêt. Conservation médiocre.

> Cy commance le prologue du livre de la chace que fist le comte Febus de Foix, seigneur de Beart. — Le gieu des

1500 ?

eschez moralisie, translate de latin en françois par frere Jehan de Vigney de l'ordres des f̄res precheurs. — Cy apres commance le liure de lordre de chevalerie, fait par un tres vaillant chevalier, lequel a la fin de son eage mena saincte vie en on hermitaige. Manuscrit sur vélin du quinzième siècle. In-fol. Bibliothèque royale de Dresde, anciens manuscrits français, O, 61. Ce volume contient, dans la partie du livre de la chasse :

Quatre-vingt-huit miniatures représentant des sujets relatifs à la chasse ; elles sont petites, dans le texte. En tête est une miniature in-4, entourée d'une bordure qui tient toute la page. La miniature représente divers personnages partant pour la chasse ; la bordure, des animaux et des chasseurs.

> Ce manuscrit offre, dans ses miniatures, beaucoup de particularités curieuses sur le fait de la chasse à cette époque. La conservation est bonne.

Les Echecs amoureux. Manuscrit sur vélin du quinzième siècle, grand in-fol. Bibliothèque royale de Dresde, anciens manuscrits français, O, 66. Ce volume contient :

Quatre miniatures représentant des scènes familières. In-8 et in-12. Celle qui est au premier feuillet est entourée d'une bordure ; elles occupent toute la page, dans le texte, initiales.

> Ce manuscrit offre quelque intérêt quant aux miniatures dont il est orné. Sa conservation est bonne.

BELLES-LETTRES.

Histoire de la Thoison d'or par Guillaume Fillastre, évêque de Tournay, premier volume. Manuscrit sur vélin du seizième siècle, in-fol., maroquin rouge. Bibliothèque

impériale, manuscrits, ancien fonds français, n° 6804. 1500?
Ce volume contient :

Miniature représentant une princesse parlant à une assemblée de dames qui figurent les Vertus, dans une riche bordure représentant un portique. On y voit les lettres S. A., in-fol. en haut., au feuillet 1, verso.

Miniature représentant l'auteur présentant son livre à Charles le Téméraire, duc de Bourgogne. D'autres personnages sont dans la salle; au fond est un paysage, dans lequel est un groupe de femmes représentant les Vertus, dans une riche bordure formée en portique. In-fol. en haut, au feuillet 2, recto.

Un grand nombre de miniatures représentant des faits divers, relatifs à l'ouvrage ; traite de l'histoire sainte, de la fable et de l'histoire ancienne, combats, exécutions, scènes de guerre et maritimes, vues de villes, entrevues, repas, scènes d'intérieurs. Ces compositions sont entourées de riches bordures d'ornements en portiques, avec figures. In-fol. en haut., dans le texte.

<small>Ces miniatures sont d'un très-beau travail et recommandables sous les rapports de la composition, du dessin et de la couleur. Elles offrent beaucoup de particularités intéressantes pour les vêtements, armures, accessoires, arrangements intérieurs, etc. La conservation est belle.</small>

La translacion Deucide faicte par messire Octavian de Saint Gelais, evesque Dengoulesme, le xxvij° jour dauril lan mil cinq cens, en vers. Manuscrit sur vélin, in-fol.,

1500 ? maroquin rouge. Bibliothèque impériale, manuscrits, ancien fonds français, n° 7228. Ce volume contient :

Miniature représentant Octavien de Saint-Gelais à genoux, offrant son livre au roi Louis XII, assis sur un trône élevé de plusieurs marches. Beaucoup de personnages sont dans la salle; sur le devant, un personnage assis lit un diplôme. Pièce in-fol. en haut, au feuillet 1, verso.

Miniature représentant la ville de Troye, et Énée s'embarquant et portant son père. Pièce in-4, au-dessous, le commencement du texte. In-fol. en haut, au feuillet 2, recto.

Onze miniatures représentant des sujets de l'Énéide : arrivée d'Énée à Cartage, ses récits à Didon, la mort de cette reine, jeux, l'enfer, fondation de Rome, combats, la mort de Turnus, enterrement, siége. Pièces in-4 en larg., au commencement des chants II à XII.

> Miniatures d'une très-belle exécution, particulièrement la première. On y trouve beaucoup de détails curieux pour les vêtements, armures et accessoires. La conservation est belle.
> Cet exemplaire paraît être celui que le traducteur offrit à Louis XII.

Autres manuscrits à miniatures du quinzième siècle de la Bibliothèque impériale,

Ciceronis orationes, ancien fonds latin, n° 7774.

Plauti comediæ, idem, n° 7890.

Virgilii opera, idem, n° 7940.

Tragediæ Senecæ, idem, n° 8032.

Terentii comœdiæ, idem, n° 8193. 1500?

Manuel de poésie latine, idem, n° 8429.

Lancelot du lac, ancien fonds français, n° 6792.

Le Livre du bon T (Tristan de Léonois), idem, n° 6960.

Le Roman de Meliadus et Gyrons, idem, n° 6975.

Le Roman de la Rose, idem, nos 7193. — 7195. — 7196. — 7200.

Noms — des chevaliers de la Table-Ronde, idem, nos 7528. — 7530.

Le Roman du Brut, idem, n° 7537. Publié par Le Roux de Lincy. Rouen, Ed. Frère, 1836-38, 2 vol. in-8, figures.

Le Roman de Garin de Montbrune, idem, n° 7542.

Le Roman de Theseus, idem, n° 7549^3.

Roman de Guy de Warwick, idem, 7552.

Le Livre de Flourimont, idem, n° 7558.

Exemples de bonnes femmes et de mauvaises femmes, idem, n° 7568.

Les quatre dames, idem, n° 7569^2.

Contes dévots en vers, idem, n° 7588.

Rommant des deduitz, A. Heldefort, idem, n° 7626.

Le Combat du content et du non content, idem, n° 7667.

Le Jeu des dez, en vers, idem, n° 7670.

Le Chevalier bien avisé, idem, n° 7673.

Le Débat de deux amans, idem, n° 7692.

1500 ? Carcer d'amour, idem, n° 7979.

La Rigale du monde, en vers, idem, n° 7994.

Les Cent ballades, idem, n° 7999.

Le Repos de bref don, idem, n° 8020.

Débat des deux fortunes, etc., idem, n° 8027.

Le Roman de la Rose. — Le Testament de Jehan de Meun, fonds de Lavallière, n° 28.

Le Livre de Jésus, historié, idem, n° 29.

Le Jouvencel, idem, n° 37.

Le Roman de Robert le Diable, idem, n° 38.

Poésies, etc., par Robert Meschinot, idem, n° 64.

Le Chevalier Deliberé, idem, n° 74.

Poésies d'Othea, idem, n° 106.

Le Roman de Troile et Criseida, idem, n° 112.

Traité de l'amour des dames, idem, n° 128.

Dialogue entre le gris et le noir, idem, n° 195.

Diverses poésies de Christine de Pisan, fonds Mouchet, n° 10.

Le Songe du vergier, fonds de Notre-Dame, n° 117.

Le Jouvencel, idem, n° 205.

La quarte partie du livre de mutation de fortune, idem, n° 261.

Le Roman des trois lys, idem, n° 276 *bis*.

Les Faits du noble et vaillant chevalier, M. Jacques de

Lalain, fonds de Saint-Germain des Prés, français, n° 118. 1500?

Les Métamorphoses d'Ovide, idem, n° 1237.

La Conqueste de la toison d'or, supplément français, n° 98 [10].

Le Roman de la Rose, idem, n° 188.

Le Décameron de J. Boccace, idem, n° 284.

Le Roman de la Rose, idem, n° 318.

Poésies de Jehan Petit, idem, n° 540 [2].

Le Roman de Parthenay de Lusignan, idem, n° 630.

Le Songe du vergier, idem, n° 632 [8].

Roman de Tristan de Leonois, suppléments, n° 6775 [3].

Lancelot du lac, idem, n° 6782 [3].

Manuscrits à miniatures du quinzième siècle, de la Bibliothèque de l'Arsenal.

Les XXI épitres d'Ovide, manuscrits français, belles-lettres, n° 20.

Les Triomphes de Pétrarque, idem, n° 24.

Histoire d'Appolonius, idem, n° 208.

Histoire de Jehan d'Avennes, etc., idem, n° 215.

Diverses œuvres spirituelles, idem, n° 294.

Les trois Russines, en vers. Manuscrit sur vélin du quinzième siècle. In-8, soie brune. Bibliothèque Mazarine, n° 600. Ce volume contient.

Miniature représentant l'auteur écrivant. Pièce in-12 en haut., au-dessous le commencement du texte. Le

1500?

tout dans une bordure d'ornements, au feuillet 1, recto.

Trois miniatures représentant chacune une femme sonnant de la trompette. Pièce in-12 en haut, dans le texte.

<blockquote>Miniatures d'un travail peu remarquable, offrant de l'intérêt pour les vêtements. La conservation est médiocre.</blockquote>

Roman de la Rose. Manuscrit in-8, sur peau de vélin. Bibliothèque de Grenoble, à l'Université. G. Haenel, 167, n° 366. Ce manuscrit contient :

Des miniatures diverses.

La Cronique du Petit-Jean de Saintré et de la jeune dame aux belles cousines. Manuscrit du quinzième siècle, dernier tiers, in-fol. Bibliothèque des ducs de Bourgogne, n° 9547. Marchal, t. II, p. 318. Ce volume contient :

Des miniatures esquissées.

Histoire.

Flores chronicorum. Manuscrit sur vélin du quinzième siècle, in-fol., cartonné. Bibliothèque impériale, manuscrits, ancien fonds latin, n° 4985, Colbert, 2763, Regius, 4902[1]. Ce volume contient :

Lettre initale peinte représentant un personnage devant un pupitre, au feuillet 1, recto.

L'arbre généalogique des rois de France, depuis Pharamond jusqu'à Louis X Hutin. L'arbre suit de page en page. Les rois sont représentés en pied, dans des petits médaillons ronds peints. Les femmes et

enfants des rois sont représentés, la tête seule, dans des médaillons plus petits. A côté de l'arbre, des légendes abrégées des règnes sont aussi de chaque côté de l'arbre; aux feuillets 119 à 128.

1500?

> Miniatures d'un travail médiocre, qui ont quelque intérêt pour les vêtements. Ces portraits, d'ailleurs, sont imaginaires. La conservation est bonne.

Valere le Grand, traduit en français par Simon de Hesdin et Nicolas de Gonesse. Manuscrit sur vélin du quinzième siècle, in-fol. magno. Deux volumes maroquin rouge. Bibliothèque impériale, manuscrits, ancien fonds français, n°s 6725, 6726. Ce manuscrit contient :

Neuf miniatures représentant des faits relatifs aux récits de l'ouvrage; l'auteur offrant son livre à un prince assis sur son trône, un prince dans une litière, assemblées, repas, suicides, la roue de fortune, combat, deux personnes dans un lit. Pièces in-4 en larg., au-dessous, le commencement d'un des neuf livres. Le tout dans une bordure d'ornements, in-fol. en haut., au commencement de chacun des neuf livres de l'ouvrage, dans le texte.

> Miniatures de bon travail ; elles offrent beaucoup de détails curieux de vêtements, d'arrangements intérieurs et d'accessoires. La litière de la miniature du livre second est un sujet qui est rare dans les peintures de ce temps. La conservation est très-belle.
> Une mention porte que cette traduction a été faite du commandement du duc de Berry et d'Auvergne, comte de Poitou et de Boulongne, à la requête de Jacquemin Courreau, son trésorier, etc. Il provient de la bibliothèque Béthune, sans numéro. Il est relié, à tort, en deux volumes, n'en faisant qu'un.

1500?

Les XXII premiers livres du Miroir historial de Vincent de Beauvais, traduit par Jehan de Vignay. Manuscrit sur vélin du quinzième siècle, in-fol. maximo. Deux volumes, maroquin rouge. Bibliothèque impériale, manuscrits, ancien fonds français, n°⁵ 6731, 6732, anciens n°⁵ 542, 543. Ce manuscrit contient :

Trois cent quatre-vingt-dix-sept miniatures représentant des sujets relatifs en grande partie à l'histoire sainte ; combats, siéges de villes, massacres, beaucoup de martyrs, conférences, scènes d'intérieur, repas, événements singuliers, pièces de diverses grandeurs, dans le texte. La première est de présentation, in-fol. en haut. De nombreuses et belles bordures ornent les pages.

> Ces miniatures, d'un admirable travail, et dont beaucoup sont composées comme des tableaux remarquables, offrent un très-grand nombre de particularités curieuses pour les vêtements, les armures, les détails d'intérieurs et une grande quantité d'objets divers. Il faudrait décrire beaucoup de ces belles peintures, véritable encyclopédie figurée du temps, pour donner une idée exacte de leur importance. C'est un fort beau manuscrit, et sa conservation est très-belle.
>
> Ce manuscrit a été exécuté pour un prince de la maison de Bourbon.

Figure d'après des miniatures de ce manuscrit. Partie d'une pl. coloriée, in-fol. en haut. Willemin, pl. 149.

Liure des āciennetes des Juifs selō la sentēce de Iosephe, traduction anonyme. Manuscrit sur vélin du quinzième siècle, in-fol., maroquin citron. Bibliothèque impériale, manuscrits, ancien fonds français, n° 6891, ancien n° 405. Ce volume contient :

Lettre initiale peinte représentant l'auteur dans son cabinet. Très-petite pièce, au feuillet 1.

Quatorze miniatures. La première représente la création 1500 ?
du monde ; les treize autres représentent des sujets
relatifs à l'histoire des Juifs, marches, combats, l'ar-
che sainte, triomphe, réception, vues de la construc-
tion du temple de Jérusalem et de son intérieur. Ces
miniatures sont in-4 en haut., au-dessous est le
commencement du texte. Le tout dans des bordures
d'ornements. La première n'est pas d'un des artistes
auteurs des suivantes. On y voit l'écu de Jean II, duc
de Bourbon, écartelé des armes de la seconde femme
de ce duc, Catherine d'Armagnac. La seconde et la
troisième sont de l'enlumineur de Jehan, duc de
Berry ; les onze autres sont du peintre de Louis XI,
Jehan Foucquet, natif de Tours, ou, en partie, de
ses élèves. Ces peintures sont donc du commence-
ment et de la fin du quinzième siècle.

> Miniatures des plus remarquables sous les rapports de la composition, du dessin et de l'exécution. Ce sont de précieux monuments de l'art de la peinture en France au quinzième siècle. Elles offrent un grand intérêt pour les vêtements, les armures et les accessoires divers. La conservation est belle. Ce manuscrit est un des plus précieux de la Bibliothèque impériale.
>
> Une mention à demi-effacée, à la fin du volume, qui fait connaître les auteurs de ces miniatures, indique, à tort, le nombre de ces pièces comme étant seulement de douze.
>
> Une autre mention porte que ce manuscrit a appartenu à Pierre II, duc de Bourbon et d'Auvergne.
>
> Voir M. Paulin Paris, t. II, n° 260.

Figure d'une des miniatures de ce manuscrit. Pl. in-4
en haut., lithog. Barrois, Bibliothèque protypogra-
phique, à la p. 100.

Le livre de Valerius Maximus, translate de latin en francois

1500 ?

par maistre Symon de Hesdin et Nicolas de Gonesse. Manuscrit sur vélin du quinzième siècle, in-fol. Deux volumes, maroquin rouge. Bibliothèque impériale, manuscrits, ancien fonds français, n°ˢ 6914, 6915, anciens n°ˢ 120, 302. Ce manuscrit contient :

Neuf miniatures représentant des sujets relatifs aux récits de l'ouvrage ; l'auteur, à genoux, offrant son livre au roi, assis sur son trône, entouré de divers personnages, repas de deux tables, assemblées, vues de villes, scènes d'intérieurs, repas de nombreux personnages nus. Pièces in-4 carrées, cintrées par le haut ; au-dessous le commencement d'un des livres de l'ouvrage. Le tout dans une bordure d'ornements, in-fol. en haut., au commencement de chacun des livres de l'ouvrage, dans le texte.

Des miniatures représentant des sujets relatifs aux récits de l'ouvrage, combats, exécutions, assemblées, scènes d'intérieurs et champêtres, etc. Pièces in-12 en haut., dans le texte.

> Ces miniatures sont du plus beau travail ; la plupart sont composées comme de véritables tableaux, recommandables sous le rapport de la composition, du dessin et de la couleur. Celle représentant un repas de personnages nus, qui est en tête du IXe livre, est une œuvre aussi remarquable que curieuse. Ces peintures offrent un grand nombre de particularités intéressantes relatives aux vêtements, ameublements et accessoires. La conservation de ce superbe manuscrit est parfaite.

La Fleur des histoires, par Jean Mancel. Manuscrit sur vélin du quinzième siècle. In-fol. magno, maroquin rouge, 4 vol. Bibliothèque impériale, manuscrits, ancien fonds français, n°ˢ 6919, 6920, 6921, 6923, qui doivent

être rangés ainsi : 6919, 6923, 6920, 6921, anciens 1500?
n°ˢ 20, 57, 58, 381. Ces volumes contiennent :

1ᵉʳ volume 6919.

Miniature représentant Dieu et Adam et Eve dans le paradis terrestre. Sur le bonnet qui couvre la tête du Père éternel sont figurées des fleurs de lis. Pièce in-4 en haut, au-dessous, le commencement du texte, dans une bordure d'ornements, in-fol. magno en haut., au feuillet 1, recto.

2ᵉ volume 6923.

Miniature représentant une chambre dans laquelle est une femme tenant un enfant, dans un lit, soignée par trois autres femmes. Pièce in-4 en haut., au-dessous, le commencement du texte, dans une bordure d'ornements, in-fol. en haut., au feuillet 1, recto.

Miniature représentant des guerriers sortant d'une ville. Pièce in-12 en haut., dans le texte.

3ᵉ volume 6920.

Miniature représentant le martyre de saint André. Pièce in-4 en haut., au-dessous, le commencement du texte, dans une bordure d'ornements, in-fol. magno en haut., au feuillet 1, recto.

Miniature représentant le miracle de la nativité de saint Jean-Baptiste. Pièce in-4 en haut., au-dessous, le commencement du texte, dans une bordure d'ornements, in-fol. magno en haut., au feuillet 189, verso.

1500? Beaucoup de miniatures représentant des figures de saints et quelques-uns de leurs martyres. Pièces in-12 en haut., dans le texte.

<p style="text-align:center">4ᵉ volume 6921.</p>

Trois miniatures in-4 en haut. et beaucoup de miniatures in-12 en haut., représentant des faits relatifs aux récits de l'ouvrage, de l'histoire sainte et de celle des peuples anciens; combats, rencontres, entrevues, cérémonies, événements singuliers et divers, dans le texte.

> Miniatures, en partie, d'un travail fin et remarquable. Elles offrent de l'intérêt pour des détails d'arrangements intérieurs et de vêtements. La conservation est bonne en général, quoique n'étant pas égale. Quelques nudités ont été altérées.
> Ces volumes paraissent avoir été exécutés dans le duché de Bourgogne. Ils ont appartenu à Jean-Louis de Savoie, évêque de Genève, mort en 1481.
> Le volume second, n° 6923, n'a pas été, pendant longtemps, considéré comme faisant partie de l'exemplaire.
> Le n° 6922 est le second volume isolé d'un exemplaire incomplet. Il est cité ci-après.
> Le n° 6924 fait partie d'un autre manuscrit dont il est le quatrième volume. Ce manuscrit, nᵒˢ 6734, 6735, 6736 et 6924, est placé à l'année 1475.

La Translatiō du Romuleon, translate de latin en francois par Sébastien Mamerot. Manuscrit sur vélin du quinzième siècle. In-fol., maroquin citron. Bibliothèque impériale, manuscrits, ancien fonds français, n° 6984. Ce volume contient :

Un très-grand nombre de miniatures représentant des sujets de l'histoire des Romains, combats, scènes de guerre et maritimes, siéges, rencontres, conférences,

scènes d'intérieurs, repas, exécutions, assassinats, etc. Pièces in-4 en larg., au-dessous est le commencement du texte, entouré de deux miniatures formant bordure; l'une, petite pièce en haut.; l'autre in-4 étroite, bande, en larg., représentant aussi des sujets de l'histoire romaine. Lettres initiales peintes.

1500?

> Ces miniatures sont d'un très-beau travail; elle offrent le plus grand intérêt par les nombreux détails que l'on y trouve sous le rapport des vêtements, armures, accessoires, ameublements, arrangements intérieurs, villes, constructions diverses, navires, harnachements de chevaux, campements, etc. La conservation est très-belle. C'est un manuscrit remarquable sous tous les rapports.
>
> Ce manuscrit a été exécuté pour Louis Malet de Graville, amiral de France.

Deux figures d'après des miniatures de ce manuscrit. Deux pl. lithog. et coloriées, in-fol. maximo en haut. Du Sommerard, des Arts au moyen âge, album, 8ᵉ série, pl. 38, 39.

> Le Romuleon ou les histoires romaines en neuf livres, traduction de Sébastien Mamerot. Manuscrit sur vélin du quinzième siècle. In-fol. magno, trois volumes, veau brun à ornements. Bibliothèque impériale, manuscrits, ancien fonds français, nᵒˢ 6984³, 6984⁴, 6985⁵; Colbert, 22, 23, 24. Cet ouvrage contient:

Des miniatures représentant des sujets divers relatifs aux récits de l'ouvrage; combats, siéges, scènes de guerre et de marine, sacs de villes, massacres, exécutions, supplices, scènes d'intérieurs, assemblées, cérémonies, conférences, triomphes, repas, bals, effets de neige. Un sujet principal occupe le haut de la feuille, et d'autres compositions plus petites sont

1500 ?

placées en bas. Pièces in-fol. magno en haut., dans le texte. Le premier volume contient vingt-six miniatures, le second quarante. Le troisième n'a pas été achevé.

<blockquote>
Ces miniatures sont d'un très-beau travail, quoiqu'un peu lourd. La plupart sont de véritables tableaux, d'une exécution fort remarquable. On y trouve un très-grand nombre de détails intéressants relativement aux vêtements, armures, ameublements, accessoires divers et aux usages. La conservation de ce remarquable manuscrit est très-belle.

La belle reliure de ces volumes porte les croissants de la lune, de Diane de Poitiers et la date de 1556.
</blockquote>

Les Gestes de Cyrus escriptes par Xenophon, traduites en francois par Claude de Seyssel. Manuscrit sur vélin du quinzième siècle. In-fol., veau marbré. Bibliothèque impériale, manuscrits, ancien fonds français, n° 7140. Ce volume contient :

Miniature représentant Claude de Seyssel à genoux, offrant son livre au roi Louis XII. Un grand nombre de personnages debout et de soldats remplissent la salle, qui est tapissée en bleu, couvert de fleurs de lis. Une bordure d'ornements. In-fol. en haut., au feuillet 10, verso, dans le texte.

Miniature représentant les armoiries de Charles III, duc de Savoie, fils de Charles II, dans une bordure d'ornements, in-fol. en haut., au feuillet 18, verso.

Miniature représentant Claude de Seyssel à genoux, offrant son livre à Charles II, duc de Savoie, assis sur son trône, avec six personnages assis dans une enceinte ronde. Une bordure d'ornements. In-fol. en haut., au feuillet 19 recto, dans le texte.

Sept miniatures représentant des sujets de la vie de

Cyrus, la mort de Darius, scènes militaires, un banquet avec musiciens et danseurs. Pièces in-4 carrées cintrées par le haut; au commencement de chacun des sept livres, au-dessous, le commencement du texte du livre, le tout dans une bordure d'ornements, in-fol. en haut., dans le texte.

1500?

<small>Miniatures d'un travail fin, mais un peu lourd, curieuses sous le rapport des armes et des vêtements. Quoique belles, elles sont inférieures à celles du n° 7141, volume avec lequel celui-ci a, d'ailleurs, beaucoup de rapports. La conservation est belle. Le n° 7141 est placé à l'année 1511.</small>

La premiere battaille ou guerre punicque qui fut entre les Rommains et les Cartagiens, translate en francois par maistre Leonard Aretino, en l'an mil iiiic et v (1405). Bibliothèque impériale, manuscrits, ancien fonds français, n° 7159. Ce volume contient:

Miniature représentant l'auteur à genoux, offrant son livre au roi Charles VII; quelques autres personnages sont dans la salle. Pièce in-8 en haut., au-dessous, le commencement du texte. Le tout dans une bordure d'ornements, animaux et fleurs, petit in-fol. en haut., au feuillet 1, recto, dans le texte.

<small>Cette miniature, d'un bon travail, a quelqu'intérêt sous le rapport des vêtements. La conservation est bonne.</small>

Les Commentaires de Cesar, traduits par Robert Gaguin, ministre general de lordre de Saīte Tnite et redēptiō des p̄soniers x̄piens. A tres x̄pien et tres excellēt prince Charles huitiesme de ce nō roy de Frāce. Manuscrit sur vélin du quinzième siècle, petit in-fol., veau marbré. Bibliothèque impériale, manuscrits, ancien fonds français, n° 7162. Ce volume contient:

Miniature représentant Charles VIII, assis sur son trône,

1500? auquel Robert Gaguin, à genou, offre son livre. Divers personnages, chevaliers et prélats sont dans la salle. Pièce petit in-4 en larg., cintrée par le haut. ; au-dessous, le commencement du texte. Le tout dans une bordure d'ornements, avec fleurs et animaux fantastiques, in-fol. en haut., au feuillet 1, recto. Lettres initiales peintes d'ornements.

> Miniature d'un travail très-fin, offrant beaucoup d'intérêt pour les vêtements, armures et arrangements intérieurs. La conservation est médiocre.

Histoire de Charles le Téméraire, duc de Bourgogne. Manuscrit sur vélin du quinzième siècle. In-fol. magno, maroquin rouge. Bibliothèque impériale, manuscrits, ancien fonds français, n° 8349. Ce volume contient :

Miniature représentant Charles le Téméraire, assis sur son trône, donnant audience à divers hommes et femmes, dont plusieurs sont à genoux ; au fond, vue d'une ville. Pièce in-4 carrée, au feuillet 112, verso. D'autres miniatures qui devaient orner ce volume n'ont pas été exécutées et les places sont restées en blanc.

> Cette miniature est d'un très-beau travail ; elle est d'un grand intérêt sous le rapport des vêtements. C'est une belle peinture qui fait regretter que celles qui devaient y être ajoutées n'aient pas été exécutées.
>
> Ce volume faisait partie d'un ouvrage plus considérable. Il commence par la page 103.

Histoires relatives à Dagobert, Annibal, Alexandre, Hector, Achille, divers personnages, le roi Charles VIII, etc., en prose et en vers. Manuscrit sur vélin du quinzième

siècle. In-4. Bibliothèque impériale, manuscrits, ancien fonds français, n° 9633 ². Ce volume contient : 1500?

Quarante-quatre miniatures représentant des faits divers et des personnages dont il est question dans le volume. Plusieurs de ces sujets sont fort remarquables. On peut citer particulièrement une figure de la France, la mort de Charles VIII, des personnages richement vêtus, une figure de la Mort. In-4 en haut. Dans le texte.

> Ces miniatures sont fort recommandables sous le rapport du travail. Presque tous les sujets qu'elles représentent sont curieux et remarquables. On peut y trouver de nombreuses particularités très-intéressantes sur les vêtements, les ameublements et les usages du temps. Ces belles peintures demanderaient une description détaillée pour être bien appréciées. La conservation est très-bonne.

Autres manuscrits à miniatures du quinzième siècle de la Bibliothèque impériale.

Chronica Sigeberti, etc., ancien fonds latin, n° 4994.

Historia Trojana, etc., idem, n° 5703.

L. Sallustius, idem, n°ˢ 5747. — 5762.

C. Cæsaris — Belli gallici liber, idem, n°ˢ 5779. — 5781.

Appiani liber, idem, n° 5785.

Valerius Maximus, idem, n°ˢ 6147. — 6150.

Speculum dominarum, idem, 6784.

Commentar, in Almanzor, idem, n° 6910 ᴬ.

Les Décades de Tite-Live, etc., ancien fonds français, n° 6718.

1500 ? Chroniques de France (de Saint-Denis), idem, n° 6746 *.

Chroniques de Jehan Froissart, idem, n° 6760.

Chroniques d'Angleterre, par J. de Waurin, idem, n° 6761.

J. Boccace, idem, n°ˢ 6799. — 6880.

Deux volumes, n°ˢ 6884. — 6885.

Deux volumes, idem, n°ˢ 6884 ². — 6884 ³.

Le Recueil des histoires de Troyes, idem, n° 6897 *.

Titus-Livius, traduit en français, idem, n° 6902.

— Trois volumes, n°ˢ 6907 ², *. *.

Valère le Grand, traduit en français, idem, n 6912.

Les faits des Romains, idem, n° 6918.

La Fleur des histoires, t. II, isolé, idem, n°ˢ 6922. — 6926. 6927. 6928.

Le Livre des hystoires du mirouer du monde, idem, n° 6950.

Fl. Joseph, idem, n° 7014.

J. Boccace, idem, n° 7083.

Œuvres d'Orose, 2 vol., idem, n°ˢ 7126. 7127.

Chronique jusqu'en 1278, idem, n° 7137.

Les Histoires romaines, par Jean Mancel, 2 vol., idem n°ˢ 7155. 7156.

La Première guerre punique, idem, n° 7157.

Compendium Romanorum, idem, n° 7163.

Livre de la guerre punique, idem, n° 7507.

LOUIS XII. 155

La Vie des roys et empereurs de Rome, idem, n° 7509. 1500?

Les Argonautes, idem, n° 7516.

Chronique des rois de France, en allemand, idem, n° 7832.

Valère Maxime, idem, n° 7967.

La Vie de sainte Marguerite, idem, n° 8191 [1].

Croniques de Jean Froissart, idem, n°⁵ 8323 [2]. —8324.— 8326.

— Trois volumes, n°⁵ 8327. 8328. 8329. — 8331 [3].

— Deux volumes, n°⁵ 8343 [2]. — 8343 [1,2].

Histoire universelle, par Jehan de Courcy, idem, n° 8347 [1,4].

La Vraie cronicque des Pisains, idem, n° 8377.

Chroniques de Hollande, etc., idem, n° 8385.

Des Passages faits par les Français oultre mer, etc., idem, n° 9560 [1].

Histoire des rois de France, idem, n° 9654 [2].

Antiquités des maisons de France, etc., idem, n° 9813 [1].

Chronique de Normandie, idem, n° 9857.

Histoire des Bretons, idem, n° 10210 [1,2].

Livre du roy d'armes de Berry, idem, n° 10368.

Ouvrage sur le blason, idem, n° 10544.

Histoire de Troye, fonds des Blancs-Manteaux, n° 33.

Histoire de J. Cesar, fonds de Lavallière, n° 15.

Histoire d'Assirie, etc., idem, n° 26.

La vie de sainte Marguerite, idem, n° 167.

1500? La tierce décade de Tite-Live, fonds de Saint-Germain des Prés, français, n° 85.

Des fais d'Angleterre et de Normandie, idem, n° 93.

J. Boccace, idem, n° 122.

Chronique des rois de France, idem, n° 1531.

Le Quadriloque, par Alain Chartier, idem, n° 1538.

La Premiere decade de Titus-Livius, fonds de Sorbonne, n° 231.

Valerius Maximus, trad. en français, idem, n° 240.

Histoires tirées de la Bible, supplément français, n 42.

Les Cronicques et ystoires des Bretons, idem, n° 67.

La Vie de saint Louis, idem, n° 206.

L'Ordonnance de la confrairie fondee à Rouen, etc., n° 254 [13].

L'Histoire de la destruction de Troye, idem, n° 431.

Histoire des rois de France, idem, n° 491.

Histoire de sainte Katherine, idem, n° 540 [2].

La Vie de saint François, idem, n° 540 [4].

La Legende de sainte Katherine de Sienne, idem, n° 632 [4].

Le Livre de la fleur des hystoires, idem, n° 632 [10].

Livre d'évangiles. Manuscrit sur vélin du quinzième siècle, avec calendrier français. Petit in-4, velours brun. Au Louvre, bibliothèque Motteley. Ce volume contient :

Douze bordures peintes, dans lesquelles sont les signes du Zodiaque et des sujets relatifs aux occupations

dans les bois, dans le calendrier. Pièces petit in-4 en haut. 1500?

Quatorze miniatures représentant des sujets du Nouveau Testament. Pièces petit in-4 en haut. Dans le texte. Bordure d'ornements à chaque page.

<blockquote>Miniatures d'un travail très-fin; elles offrent de l'intérêt pour les vêtements et des détails d'ameublements et autres. La conservation est fort belle.</blockquote>

Chroniques et Histoires saintes et profanes, selon Comestar. Manuscrit sur vélin du quinzième siècle. In-fol. magno. Trois volumes, le 1er vélin, les 2e et 3e velours rouge. Bibliothèque de l'Arsenal, manuscrits français, histoire, nos 33, 34, 35. Ce manuscrit contient :

<center>Tome 1, numéroté 34.</center>

Miniature représentant des armoiries soutenues par deux figures nues. Pièce in-12 en haut. Deux autres armoiries. Au feuillet 1.

<center>Tome 2, numéroté 33.</center>

Cinq miniatures représentant des faits divers relatifs aux récits de l'ouvrage, scènes militaire, d'intérieur, maritime, religieuse. Pièces in-4 carrées. Au-dessous, le commencement d'une partie du texte. Le tout dans une bordure d'ornements, fruits, fleurs et armoiries.

Un grand nombre de miniatures représentant des faits relatifs aux récits de l'ouvrage, réunions, combats, exécutions, funérailles. Pièces in-12. Dans le texte.

1500?

Tome 3, numéroté 35.

Huit miniatures représentant des faits divers relatifs aux récits de l'ouvrage, réunions, scènes champêtre, militaire et singulière, supplice. Pièces in-4 carrées. Au-dessous, le commencement d'une partie du texte. Le tout dans une bordure d'ornements, fruits, fleurs et armoiries.

Un grand nombre de miniatures représentant des sujets divers relatifs aux récits de l'ouvrage, comme au volume précédent. Pièces in-12. Dans le texte.

> Ces nombreuses miniatures, d'un excellent travail, offrent une grande quantité de détails remarquables sur les vêtements, armures, ameublements et accessoires divers. C'est un manuscrit fort remarquable. La conservation est belle.
> Le premier volume n'a de rapport avec les deux suivants que pour le texte; il ne contient pas de miniatures. Cet exemplaire paraît avoir été ainsi formé pour parer à la perte du premier volume, qui était probablement pareil aux deux suivants, quant aux peintures.

Autres manuscrits à miniatures du quinzième siècle, de la Bibliothèque de l'Arsenal.

Romuleon, manuscrits latins, histoire, n° 72.

Les Histoires romaines, manuscrits français, histoire, n° 30.

La Légende dorée, idem, n°ˢ 63-64.—65.

Vie de sainte Marie de Jésus, idem, n° 75.

Orose, idem, n° 88.

Quinte-Curse, idem, n° 97.

LOUIS XII. 159 1500?

La Tierce decade de Tite-Live, idem, n° 104.

Abregé de Tite-Live, idem, n° 105.

L'Église de Notre-Dame de Boulogne, idem, n° 250.

Histoire de divers peuples, idem, n° 675.

Armorial de l'Europe, idem, n° 687.

Armoiries des roys et seigneurs de France, idem, n° 707.

Blasons, idem, n°ˢ 786. — 786 bis.

Manuscrits à miniatures du quinzième siècle, de la Bibliothèque Mazarine.

La Fleur des histoires, n° 530.

Histoire de l'Ancien Testament, n° 533.

Manuscrit à miniatures du quinzième siècle, de la Bibliothèque Sainte-Geneviève.

Jehan Boccace, Y, f. 7.

Recueil de blasons, avec des éléments de l'art héraldique. Manuscrit sur vélin de la fin du quinzième siècle. Petit in-4, veau brun. Archives de l'État, M. M. 684. Ce volume contient :

Nombreuses miniatures de blasons de divers pays. Petites pièces dans le texte et séparées.

La conservation est bonne.

Armes et blasons des chevaliers de la Table-Ronde. Manuscrit sur peau de vélin. Bibliothèque de la ville de Lille, G. Hænel, 181. Ce manuscrit doit contenir :

Des armoiries peintes.

1500 ?
Armoiries de différentes villes de France: Paris, Senlis, Rheims, Saint-Quentin, Amiens, Saint-Omer, Arras, Bruges, Ypres, Lille, Dourlens, l'Écluse. In-fol. parchemin. Manuscrit. Bibliothèque de Cambrai, n° 793. Ce manuscrit contient :

Des armoiries, peintes pour un tournoi qui n'est pas spécifié. Mémoires de la Société d'émulation de Cambrai, 1829, p. 294.

Histoire de Haynault. Manuscrit in-fol. sur peau de vélin. Bibliothèque centrale de Boulogne-sur-Mer, G. Hænel, 85, n° 69. Ce manuscrit contient :

Des miniatures remarquables.

Les Fleurs des histoires romaines jusqu'au Constantin le Grand. Manuscrit en 2 vol. in-fol. Bibliothèque de la ville de Besançon, G. Hænel, 69. Ce manuscrit contient :

Des miniatures diverses.

La Destruction de Troie, en français. Deux manuscrits in-4 sur peau de vélin. Bibliothèque publique de la ville de Tours, G. Hænel, 481. Ces manuscrits contiennent :

Des peintures diverses.

Valerius Maximus, en français. Manuscrit in-4 sur peau de vélin. Idem, 481. Ce manuscrit contient :

Des peintures remarquables.

Manuscrits à miniatures du quinzième siècle, de la Bibliothèque des ducs de Bourgogne.

La Fleur des hystoires, n°ˢ 9231. — 9232. — 9233. — 9256.

De Madame sainte Geneviève, n° 9285. 1500?

La Fleur des hystoires, n° 10515.

Chronique de Marie de Bourgogne, n° 13074.

Manuscrits à miniatures du quinzième siècle, de la Bibliothèque royale de Dresde.

Jehan Boccace, deux volumes, anciens manuscrits français, O, 75, 76.

Histoire romaine, idem, O, 78.

Histoire de Charlemagne, idem, O, 81.

Les Six triomphes et les six visions de M. François Pétrarque. Manuscrit in-4 sur peau de vélin. Bibliothèque de sir Thomas Phillipps, à Middlehill (Worcesterch), G. Hænel, 869. Ce manuscrit contient :

Dix-huit belles miniatures.

Faits historiques.

Quatre miniatures, entières ou fragmentées, représentant un sujet relatif au jubilé, une action militaire, et le roi Louis XII, provenant de la collection des Annales de l'Hôtel de ville de Paris, détruites le 10 août 1793. Deux pl. in-4 en haut. et en larg. Mémoires de la Société archéologique du midi de la France, A. de Quatrefages, t. IV, 1840-1841, pl. 6-7, p. 54.

Un arabesque sculpté en pierre, sur lequel sont, dans de petits médaillons, les portraits de Georges d'Amboise, de Louis XII et d'Anne de Bretagne, au château de Gaillon, transporté au Musée des monuments

1500 ? français. Pl. in-12 en haut. A. Lenoir, Histoire des arts en France, pl. 65.

Vitrail représentant la généalogie de la maison de Bourbon-Montpensier et de la Roche-sur-Yon; trente-quatre portraits. Dessin petit in-8. Recueil Gaignières, à Oxford, t. I, f. 33, 34.

Vitrail représentant six figures coloriées de la maison de Bourbon, partie de celles des n°⁸ 33, 34, mais plus grandes. Dessin in-4. Recueil Gaignières, à Oxford, t. 1, f. 48 à 53.

> Ce sont les portraits de :
>
> Loys de Bourbon, duc de Montpensier, etc.
> Jacquette de Longui, sa femme.
> François de Bourbon.
> Renée d'Anjou.
> Henri de Bourbon, duc de Montpensier.
> Henriette Catherine de Joyeuse.

Mémoire intitulé : *Iconographie des plantes aroides figurées au moyen âge en Picardie, et considérées comme origine de la fleur de lis de France*, par le D. Eug. J. Woillez. Mémoires de la Société des Antiquaires de Picardie, t. IX. Ce mémoire contient :

Dix pl. in-8 en haut., lithog., représentant des monuments de diverses époques et des figures de botanique, relatifs à l'origine de la fleur de lis. Pl. 2 à 11, à la p. 115.

Le Songe du Vergier, lequel parle de la disputation du clerc et du cheualier (par Philippe de Maisière, composé en 1374, ou plutôt par Charles de Louvier). Paris,

Jehan Petit, sans date. Petit in-fol. gothique, fig. Ce volume contient : 1500?

La marque de Jehan Petit. Pl. in-12, grav. sur bois, sous le titre.

Figure représentant un roi assis sur son trône, entre deux femmes, au-dessus desquelles on lit : *C'est la puissance espirituelle, — c'est la puissance seculiere.* A gauche, l'auteur assis et endormi. Pl. in-4 en haut., presque carrée, grav. sur bois. Au feuillet du titre, verso. Répétée au feuillet 91, verso.

Figure représentant un roi de France, assis sur son trône, auquel l'auteur, un genou en terre, offre son livre; autres personnages. Pl. petit in-4 en haut., grav. sur bois. Au feuillet 36, verso.

Figure représentant un personnage assis dans un jardin. A droite, un ange tenant une banderole. Pl. in-4 carrée. Au feuillet dernier, blanc, recto.

—

Miniature représentant une séance tenue en la Chambre des comptes de Paris, d'un manuscrit intitulé : Sommaire de toutes les affaires qui se traitent à la Chambre des comptes, des Archives du Royaume, n° 14914. Pl. lithog. et color. in-fol. m° en haut. Du Sommerard, les Arts au moyen âge, album, 7ᵉ série, pl. 12.

Le grant iubille de Millā, lequel traicte des conspiratiōs et trahisōs des Millannoys et Lōbars. Imprime nouuellement, en vers. Sans lieu, ni nom d'imprimeur, ni date. Petit in-8 gothique de huit feuillets. Cet opuscule contient :

Figure représentant un roi assis couronné par deux per-

1500 ? sonnages. Petite pl. carrée grav. sur bois, sur le titre.

Figure représentant un homme et une salamandre séparés par un piédestal. Très-petite pièce en larg. grav. sur bois. A la fin.

<blockquote>Ce petit poëme est relatif aux entreprises des Français sur le Milanais. Il y est question de Valentine de Milan, de l'année 1447, des faits subséquents, etc.</blockquote>

Un duc de Penthièvre vêtu de son armure, couvert du tabar aux armes de sa maison, et agenouillé. Vitrail du quinzième siècle. Musée de l'hôtel de Cluny, n° 827.

Figures de Guillaume de Montmorency et d'autres personnages de cette famille. Vitraux peints dans la chapelle de Saint-Prix et à Saint-Martin de Montmorency. Huit dessins in-fol. en haut. Bibliothèque impériale, manuscrits, boîtes de l'ordre du Saint-Esprit, Montmorency.

Les trois fils, à genoux, de Pierre de Rohan, seigneur de Gié, maréchal de France et de Françoise Penhouët, sa première femme. Vitrail dans le chœur de l'église du château du Verger, en Anjou. Ces trois enfants furent Charles de Rohan, seigneur de Gié, François de Rohan, archevêque et comte de Lyon, et Pierre de Rohan, seigneur de Frontenay. Dessin colorié in-fol. en haut. Gaignières, t. VII, 106.

Portrait de Jean de Balzac, chevalier de l'ordre du roi, à genoux, dans le sanctuaire de l'église des Célestins de Marcoussy. Dessin colorié in-fol. en haut. Gaignières, t. VII, 111.

Figure du seigneur de Château Gal, à Landeleau. Partie d'une pl. lithog., in-fol. en haut. Taylor, etc., Voyages pittoresques et romantiques dans l'ancienne France, Bretagne, 2ᵉ vol., n° 81. 1500?

Figure de Gillat Bataille, écuyer messin. Vitrail de l'église de Saint-Segolène, à Metz. Partie d'une pl. lithog. in-fol. en larg. coloriée. De Lasteyrie, Histoire de la peinture sur verre, pl. 52.

Figure d'un jeune enfant, dont le costume est singulier, et qui pourrait être de la famille de Marly, sur un tombeau, à l'abbaye de Bon-Port. Partie d'une pl. in-4 en haut. Millin, Antiquités nationales, t. IV, n° XL, pl. 1, n° 2.

Figure d'une femme inconnue et un écusson, avec un ancien cimier, à la chapelle de Saint-Yves de Paris. Partie d'une pl. in-4 en haut. Millin, Antiquités nationales, t. IV, n° XXXVII, pl. 4, n°ˢ 3, 4.

Figure de Loc Ronan. Partie d'une pl. lithog. in-fol. en haut. Taylor, etc., Voyages pittoresques et romantiques dans l'ancienne France, Bretagne, 2ᵉ vol., n° 81.

L'Annonciation de la sainte Vierge; le saint Esprit en haut, du bec duquel part un rayon qui va droit à l'oreille de la sainte Vierge pour y déposer un embryon fort bien dessiné. Peinture sur verre du quinzième siècle, du Musée des monuments français. A. Lenoir, Histoire des arts en France, pl. 67.

La Naissance du Sauveur. Miniature d'un manuscrit du quinzième siècle. Partie d'une pl. lithog. in-8 en

1500?
haut. Texier, Histoire de la peinture sur verre en Limousin, pl. 4, n° 1, p. 47.

La sainte Vierge présentée au Temple. Vitrail de l'église de Walbourg, près Haguenau. Pl. lithog. in-fol. en haut., coloriée. De Lasteyrie, Histoire de la peinture sur verre, pl. 55.

Présentation au Temple. Groupe en marbre du quinzième siècle. Pl. lithog. et coloriée. In-fol. m° en haut. Du Sommerard, les Arts au moyen âge, album, 5ᵉ série, pl. 12.

Deux dyptiques en ivoire sculptés à jour, représentant la légende de J.-C. et de la Vierge. Pl. lithog. et coloriée in-fol. en larg. Du Sommerard, les Arts au moyen âge, album, 5ᵉ série, pl. 15.

Mort de la Vierge, émail de Limoges du quinzième siècle. Pl. in-4 en larg. Lacroix, le Moyen âge et la Renaissance, t. V, peinture sur verre-émaux, pl. 7.

Diptyque en ivoire, du quinzième siècle, représentant la vie et la passion de J.-C. Partie d'une pl. lithog. et coloriée in-fol. en haut. Du Sommerard, les Arts au moyen âge, album, 2ᵉ série, pl. 20.

Saint Gengoul éprouvant la fidélité de sa femme. Bas-relief de l'église Saint-Vulfran, à Abbeville. Partie d'une pl. lithog. in-fol. en haut. Taylor, etc., Voyages pittoresques et romantiques dans l'ancienne France, Picardie, 1 vol., n° 58.

Figure de saint Landry, dans l'église de Saint-Julien le Pauvre, à Paris. Partie d'une pl. in-fol. m° en haut.

Albert Lenoir, Statistique monumentale de Paris, liv. 6, pl. 10. 1500?

Saint André, saint Pierre. Vitraux de la cathédrale de Metz. Pl. lithog. in-fol. en haut., coloriée. De Lasteyrie, Histoire de la peinture sur verre, pl. 58.

Figure de saint Gouesnon. Partie d'une pl. lithog. in-fol. en haut. Taylor, etc., Voyages pittoresques et romantiques dans l'ancienne France, Bretagne, 2ᵉ vol., n° 81.

Statue de sainte Anne la Palue, près Plonevez-Parzay. Pl. lithog. in-fol. en haut. Taylor, etc., Voyages pittoresques et romantiques dans l'ancienne France, Bretagne, 2ᵉ vol., n° 152.

Vitrail représentant saint Jean, de l'église de Saint-Michel des Lions, à Limoges, du quinzième siècle. Pl. lithog. petit in-4 en haut. Texier, Histoire de la peinture sur verre en Limousin, pl. 3, p. 45.

La Tentation de saint Marc. Vitrail de la sainte Chapelle de Riom. Partie d'une pl. lithog. in-fol. en larg., coloriée. De Lasteyrie, Histoire de la peinture sur verre, pl. 60.

Les Pères de l'église. Vitrail de la sainte Chapelle de Riom. Pl. lithog. in-fol. en haut., coloriée. De Lasteyrie, Histoire de la peinture sur verre, pl. 59.

Peintures représentant des faits de la vie de saint Exupère, dans la chapelle de ce saint, à Blagnac, près de Toulouse. Pl. in-4 en larg., lithog. Histoire générale de Languedoc, par de Vic et Vaissete, édition de du

1500 ? Mège, t. I, p. 242. = Pl. in-4 en larg., lithog. Mémoires de la Société archéologique du midi de la France, t. II, pl. vii bis, p. 153.

Figure de saint Mytre, apôtre de la ville d'Aix. Vitrail de la cathédrale d'Aix. Partie d'une pl. lithog. in-fol. en larg., coloriée. De Lasteyrie, Histoire de la peinture sur verre, pl. 52.

Vignettes d'un manuscrit ayant appartenu à Anne de Bretagne, dont deux relatives à l'histoire de David, de la collection du Sommerard. Pl. lithog. et coloriée in-fol. m° en larg. Du Sommerard, les Arts au moyen âge, album, 1re série, pl. 32.

> C'est à ce même manuscrit que se rapportent les miniatures copiées dans les planches suivantes.

Tapisserie représentant le miracle de saint Quentin, exécutée à Arras, dans le quinzième siècle, sur les cartons de Jehan Van Eyck, provenant de la famille de Boisgelin, ayant fait ensuite partie de la collection Revoil, et maintenant au Louvre. Pl. lithog. et coloriée in-fol. m° en haut. Du Sommerard, les Arts au moyen âge, album, 10e série (texte 6e), pl. 21.

Deux tapisseries de Flandres représentant des scènes de l'histoire de Saül et de David, de la collection du Louvre. Deux pl. lithog. et coloriées in-fol. m° en haut. Du Sommerard, les Arts au moyen âge, album, 3e série, pl. 24, 25.

Figure de sainte Barbe, en bois doré, travail du quinzième siècle, de la collection du Sommerard. Partie d'une pl. lithog. et coloriée in-fol. maximo en haut.

Du Sommerard, les Arts au moyen âge, album, 1500 ?
10ᵉ série, pl. 15.

Peinture en émail représentant saint Christophe, du quinzième siècle, du cabinet de l'abbé Deperel. Pl. in-4 en larg., lithog. Mémoires de la Société des antiquaires de l'Ouest, l'abbé Texier, 1842, pl. 8, p. 269. = Pl. lithog. in-4 en larg. Texier, Essai sur les argentiers et les émailleurs de Limoges, pl. 7.

Deux tapisseries représentant la légende de saint Étienne, du quinzième siècle. Musée du Louvre, objets divers, nᵒˢ 1125, 1126; Comte de Laborde, p. 416.

Bas-relief en bois représentant saint Georges combattant un dragon, du cabinet d'A. Lenoir. Partie d'une pl. in-12 en haut. A. Lenoir, Histoire des arts en France, pl. 59.

Coutelas sur lequel est représentée une partie de la légende de saint Nicolas. Partie d'une pl. in-fol. en larg., lithog. et coloriée. Mémoires de la Société des Antiquaires de l'Ouest, l'abbé Auber, 1839, pl. 6, nᵒˢ 2, 3, p. 251.

Saint François refusant de céder aux désirs d'une femme. Miniature d'un ouvrage du quinzième siècle. Manuscrit de la Bibliothèque royale. Partie d'une pl. coloriée in-fol. en haut. Willemin, pl. 196.

<small>L'auteur n'ayant pas donné l'indication du manuscrit, cette reproduction ne peut pas être classée à l'article du manuscrit même. Je la place à cette date.</small>

Bas-relief représentant le corps d'un évêque couché.

1500 ?

dans un bateau, que l'on croit être relatif au miracle de l'évêque de Nevers Aregius, vulgairement Aré, qui remonta la Loire à ses funérailles. Ce bas-relief, provenant d'une église de Decize, est à Nevers. Petite pl. grav. sur bois. Morellet, le Nivernois, t. I, p. 9, dans le texte.

<small>Saint Aré, ou Arey, ou Arège, évêque de Nevers, mourut vers 558.</small>

Sujets saints. Verrière fondée par le sire de Mülnheim, dans l'église de Walbourg, près Haguenau. Pl. lithog. in-fol. en haut., coloriée. De Lasteyrie, Histoire de la peinture sur verre, pl. 54.

Vêtements, armures.

Divers costumes d'après une tapisserie de l'église Saint-Paterne, à Orléans. — Gentilhomme, d'après un vitrail de l'église de Saint-Ouen, à Rouen. Pl. in-4 en larg., sans bords ; grav. sur bois. Lacroix, le Moyen âge et la Renaissance, t. III, Modes et costumes, pl. 12.

Seigneur et dame noble, d'après une tapisserie de l'église de Saint-Paterne d'Orléans. Pl. in-4 en haut., coloriée. Idem, pl. 18.

Costume de Cour sous Louis XII. Miniature du manuscrit de la Bibliothèque nationale, n° 4804. Pl. in-4 en haut., sans bords, grav. sur bois. Lacroix, le Moyen âge et la Renaissance, t. III, Modes et costumes, 17. Dans le texte.

<small>Cette indication est inexacte. Il y a dans les suppléments divers un n° 4804 qui est une Cosmographie latine de Ptolémée.</small>

Deux peignes en bois, avec ornements, du quinzième siècle. Musée de l'hôtel de Cluny, n°⁸ 1818, 1819.

1500 ?

Casques du quinzième siècle. Musée de l'artillerie, de Saulcy, n°⁸ 349, 355 à 358, 360, 561.

Bouclier et casque français de la fin du quinzième siècle ou du commencement du seizième. Pl. in-fol. en haut. Musée des armes rares, anciennes et orientales de S. M. l'Empereur de toutes les Russies, pl. 37.

Casque en fer, repoussé et ciselé de la fin du quinzième siècle, trouvé en 1697 dans un tombeau, à Moulins, en Bourbonnais. Pl. in-fol. en haut. Idem, pl. 51.

> Dans l'explication des planches, celle-ci est cotée par erreur comme la 50ᵉ.

Armures diverses du quinzième siècle. Musée de l'artillerie, de Saulcy, n°⁸ 103, 183, 184, 209.

Bassinets du quatorzième et du quinzième siècles. Idem, n°⁸ 286 à 292.

Armures diverses de la fin du quinzième siècle. Idem, n°⁸ 105, 108, 155, 156, 159.

Armure du quinzième siècle, à côtes ou à arêtes, appartenant à M. Baron. Partie d'une pl. lithog. et coloriée in-fol. m° en haut. Du Sommerard, les Arts au moyen âge, atlas, chap. 13, pl. 3.

Armure bombée et cannelée, du Musée d'artillerie de Paris, n° 51. Pl. in-8 en haut., grav. sur bois, sans bords. Lacroix, le Moyen âge et la Renaissance, t. IV, Armurerie 18. Dans le texte.

> L'indication du renvoi au numéro du Musée d'artillerie de Paris n'est pas exacte.

1500 ? Épées du quinzième siècle, dont les époques précises et les lieux de fabrication ne sont pas mentionnés, mais qu'il est convenable d'indiquer, en général, à cette date. Musée de l'artillerie, de Saulcy, n°ˢ 814 à 834, 836, 854 à 856, 867, 869, 870, 880.

Epée en forme de cimeterre, en fer ciselé, damasquiné en or et argent, du quinzième siècle, de la collection de M. le Vicomte de Courval. Pl. in-fol. en haut. Chapuy, etc., le Moyen âge pittoresque, 4ᵉ partie, n° 132.

Faux de guerre et fauchards. Musée de l'artillerie, de Saulcy, n°ˢ 568 à 570.

Serpes de guerre. Idem, n°ˢ 571 à 574.

Grandes lances, piques anciennes, portées par les compagnies de piquiers du quinzième siècle. Idem, n° 780.

Hallebardes de la fin du quinzième siècle, conservées au Musée impérial d'artillerie. Pl. coloriée in-fol. en haut. Willemin, pl. 178.

Poignard, ou miséricorde à lame flamboyante, de la collection du Sommerard. Partie d'une pl. lithog. et coloriée in-fol. en haut. Du Sommerard, les Arts au moyen âge, album, 10ᵉ série, pl. 25 bis (texte 24 bis).

Masse d'armes en fer doré, du quinzième siècle. Musée de l'hôtel de Cluny, n° 1484.

Armure d'homme à cheval du quinzième siècle, du Musée d'artillerie de Paris, n° 1. Pl. in-4 carrée,

LOUIS XII. 173

grav. sur bois, sans bords. Lacroix, le Moyen âge et 1500 ?
la Renaissance, t. IV, Armurerie, 12. Dans le texte.

<small>L'indication du renvoi au numéro du Musée d'artillerie de Paris n'est pas exacte.</small>

Canons du quinzième siècle, boulet en fer, idem. Musée de l'artillerie, de Saulcy, n°ˢ 2801, 2803 à 2810, 3399.

Projectile du quinzième siècle, trouvé à Perpignan; cube de fer enveloppé de plomb. Idem, n° 69.

Costume de chasse. Vitrail de la sainte Chapelle de Riom. Partie d'une pl. lithog. in-fol. en larg., coloriée. De Lasteyrie, Histoire de la peinture sur verre, pl. 60.

Costumes divers tirés de la danse macabre, de l'église la Chaise-Dieu (Auvergne), peinture à fresque. Pl. in-4 en haut. Lacroix, le Moyen âge et la Renaissance, t. III, Modes et costumes, pl. sans numéro.

Ameublements.

Divers meubles en bois sculpté, banc, chaire, siéges, coffres, coffret, pupitre, porte, du quinzième siècle. Musée de l'hôtel de Cluny, n°ˢ 532, 535, 536, 612, 617, 642, 656, 666.

Meubles gothiques et de la Renaissance, du Musée Caroline, au Puy. Pl. lithog. in-fol. en larg. Taylor, etc., Voyages pittoresques et romantiques dans l'ancienne France, Auvergne, n° 163 bis.

1500 ? Meuble à Toulouse (au Musée). Pl. lithog. in-fol. en haut. Idem, Languedoc, n° 32 sept.

Meuble, plateaux et aiguières de la Renaissance, de cabinets particuliers. Trois pl. lithog. in-fol. en haut. et en larg. Idem, 2ᵉ vol., 2ᵉ partie, nᵒˢ 282, 283 (portant par erreur 284), 284 (portant par erreur bis).

Armoire, provenant du château de Gaillon, du commencement du seizième siècle. Musée du Louvre, objets divers, n° 1142; Comte de Laborde, p. 419.

Fauteuil en chêne et peigne en ivoire, conservés dans la cathédrale de Sens. Pl. lithog. in-fol. en larg. Taylor, etc.; Voyages pittoresques et romantiques dans l'ancienne France, Champagne, n° 180.

Grande chaise à dais, décorée d'ornements et de figures, du quinzième siècle, de la collection du Sommerard. Partie d'une pl. lithog. et coloriée in-fol. en haut. Du Sommerard, les Arts au moyen âge, atlas, chap. 12, pl. 5.

Porte en bois sculpté et colorié, provenant de l'Hôtel-Dieu de la ville de Provins, ouvrage du quinzième siècle, dans la chapelle de l'hôtel de Cluny. Pl. lithog. et coloriée in-fol. en haut. Idem, pl. 2.

Coffre à couvercle plat, en chêne sculpté, de la fin du quinzième siècle. Partie d'une pl. lithog. et coloriée in-fol. mᵒ en haut. Idem, album, 1ʳᵉ série, pl. 21.

Deux cache-maille, ou coffres-forts, en fer ciselé, du

quinzième siècle, dont l'un porte la devise de la 1500?
maison *de la Masserie-Morin*, de Paris, provenant
d'une église de cette ville. Partie d'une pl. lithog. et
coloriée in-fol. m° en haut. Idem, album, 10ᵉ série,
pl. 25 bis.

Bahut en bois sculpté, chargé d'armoiries, dont l'écu
de France, du quinzième siècle. Partie d'une planche
lithog. et coloriée in-fol. m° en haut. Idem, album,
3ᵉ série, pl. 17.

Serrures du quinzième siècle, de la collection de
M. Sauvageot. Pl. in-fol. en larg. Chapuy, etc., le
Moyen âge pittoresque, 3ᵉ partie, n° 101.

Clefs, clavandier et cadenas en fer ciselé, des qua-
torzième et quinzième siècles. Musée de l'hôtel de
Cluny, n°ˢ 1633, 1634.

Tête de clef du quinzième siècle, du cabinet de M. Sau-
vageot. Partie d'une pl. in-fol. en haut. Trésor de
numismatique et de glyptique, Recueil général de
bas-reliefs et d'ornements, pl. 40, n° 3.

Objets religieux.

Jubé en pierre de l'église de la Madeleine, à Troyes,
orné de figures. Pl. lithog. in-fol. m° en larg. Du
Sommerard, les Arts au moyen âge, album, 8ᵉ série,
pl. 7.

Fragment du jubé en bois sculpté de l'église de Wille-
maur (Aube), de la fin du quinzième siècle. Pl.
lithog. et coloriée in-fol. m° en haut. Idem, 2ᵉ série,
pl. 12.

1500 ? Détails du jubé de Saint-Fiacre, au Faaoet, en Bretagne. Pl. in-4 en larg. Annales archéologiques, t. III, à la p. 11.

Retable en bois, dans l'église Saint-Paul, à Abbeville. Pl. lithog. in-fol. en larg. Taylor, etc., Voyages pittoresques et romantiques dans l'ancienne France, Picardie, 1 vol., n° 90.

Retable de l'église de Saint-Vulfran, à Abbeville. Pl. lithog. in-fol. en haut. Idem, 1 vol., n° 89.

Retable d'autel du quinzième siècle, à Caumont. Pl. lithog. in-fol. en larg. Idem, 3 vol., n° 161.

Retable en chêne sculpté, placé sur l'autel de l'une des chapelles de l'église de Saint-Germain-l'Auxerrois de Paris. Pl. in-4 en haut., coloriée. Lacroix, le Moyen âge et la Renaissance, t. IV, Ameublements religieux, pl. 12.

Petit retable en pierre sculptée, représentant des scènes religieuses, provenant d'une église de Troyes. Pl. lithog. in-fol. m° en haut. Du Sommerard, les Arts au moyen âge, album, 2ᵉ série, pl. 28.

Retable en bois, de l'église de Plouaré, près Douarnenez. Pl. lithog. in-fol. en larg. Taylor, etc., Voyages pittoresques et romantiques dans l'ancienne France, Bretagne, 2ᵉ vol., n° 153.

Retable d'une chapelle, dans l'église Saint-Michel, à Bordeaux, représentant la déposition. Pl. in-8 en haut. Commission des monuments historiques du département de la Gironde; M. Lamothe, 1849-50, à la p. 13.

Retable en bois sculpté, peint et doré, du quinzième 1500?
siècle. Pl. lithog. et coloriée in-fol. m° en larg. Du
Sommerard, les Arts au moyen âge, album, 2ᵉ série,
pl. 30.

Devant d'autel de l'église de Saint-Vulfran, à Abbeville.
— Reliquaires provenant de l'église de Picquigny.
— Divers objets provenant de l'église de Saint-Fus-
cien (Somme). Deux pl. in-8 en larg. et en haut.,
lithog. Bulletin des comités historiques, Archéologie,
Beaux arts, 1850, nᵒˢ 6-6, aux p. 218-219.

Parement d'autel, brodé, du quinzième siècle, repré-
sentant un recteur de l'Université au convoi d'un re-
ligieux de l'abbaye de Saint-Victor. Pl. in-4 en larg.
Lacroix, le Moyen âge et la Renaissance, t. I, Uni-
versité, pl. 10.

Stalle à trois siéges en bois sculpté, provenant d'une
abbaye de Picardie, de la fin du quinzième siècle.
Partie d'une pl. lithog. et coloriée in-fol. m° en haut.
Du Sommerard, les Arts au moyen âge, album,
1ʳᵉ série, pl. 28.

Stalle en bois sculpté (margaritas ante porcos), de la
cathédrale de Rouen, du quinzième siècle. Partie
d'une pl. in-4 en larg. Lacroix, le Moyen âge et la
Renaissance, t. V, Sculpture, pl. 5, sans numéro.

Grande stalle à trois siéges, en chêne sculpté, du quin-
zième siècle, de l'église de Bourg-Achard (Seine-In-
férieure). Pl. lithog et coloriée in-fol. m° en haut. Du
Sommerard, les Arts au moyen âge, album, 1ʳᵉ sé-
rie, pl. 17.

1500? Stalles de l'abbaye de Orbais. Pl. lithog. in-fol. en haut. Taylor, etc., Voyages pittoresques et romantiques dans l'ancienne France, Champagne, n° 24.

Miséricordes des stalles de la cathédrale de Rouen, sculptures en bois du quinzième siècle. Pl. in-4 en larg. Lacroix, le Moyen âge et la Renaissance, t. IV, Ameublements religieux, pl. sans numéro.

Stalles de l'église de Saint-Lucien, près de Beauvais, qui ont été conservées après la destruction de cette église, pendant la révolution. Sculptures en bois.

> Ces sculptures sont en partie du quatorzième siècle et en partie de la fin du quinzième.
> Elles ont servi à J. Callot, pour sa tentation de saint Antoine, et d'autres estampes de sa composition. Voyez Cambry, Description du département de l'Oise, t. II, p. 189 et suivantes.

Stalles en bois sculpté, à l'église de Vitteaux (Côte-d'Or), de la fin du quinzième siècle. Deux pl. in-4 en haut., coloriées. Lacroix, le Moyen âge et la Renaissance, t. IV, Ameublements religieux, pl. sans numéro.

Stalles en bois sculpté du quinzième siècle, de l'église de Saint-Benoit-sur-Loire. Deux pl. in-4 en haut., dont une coloriée. Idem, pl. 13, 13 bis.

Stalles de la Collégiale de Grancey. Pl. lithog. in-fol. en larg. Taylor, etc., Voyages pittoresques et romantiques dans l'ancienne France, Champagne, n° 304.

Stalles de l'église Saint-Seurin, à Bordeaux. Cinq pl. in-8 en larg. Commission des monuments historiques du département de la Gironde, 1852-53, à la p. 25 et suiv.

Stalle du quinzième siècle, appartenant à M. de Saint- 1500?
 Remy. Pl. in-fol. en haut. Chapuy, etc., le Moyen-
 âge pittoresque, 3º partie, nº 89.

Chaise épiscopale à dais, en bois sculpté, de la fin du
 quinzième siècle. Partie d'une pl. lithog. et coloriée
 in-fol. m° en haut. Du Sommerard, les Arts au
 moyen âge, album, 1ʳᵉ série, pl. 26.

Banc de réfectoire aux armes de France, provenant
 d'une abbaye royale du quinzième siècle, en chêne
 sculpté, du Musée de Cluny. Pl. in-4 en haut. La-
 croix, le Moyen âge et la Renaissance, t. IV, Ameu-
 blements religieux, pl. 17.

Banc de la fin du quinzième siècle, de l'église du Pont-
 de-l'Arche. Partie d'une pl. in-fol. en haut. Wille-
 min, pl. 213.

Bahut et siége du quinzième siècle, dans l'église de
 Plouënez, en Basse-Bretagne, et dans celle de Cres-
 ker, à Rosecoff. Partie de deux pl. coloriées in-fol.
 en haut. Willemin, pl. 210, 211.

Crédence en bois sculpté, style gothique fleuri, pro-
 venant de l'abbaye de Vezelay, et chaise épiscopale,
 en bois sculpté, provenant de la basse Normandie,
 de la collection de l'hôtel de Cluny. Partie d'une
 pl. lithog. et coloriée. In-fol. m° en larg. Du Som-
 merard, les Arts au moyen âge, atlas, chap. 12,
 pl. 10.

Crédence en bois de chêne sculpté, de la fin du quin-
 zième siècle. Partie d'une pl. lithogr. et coloriée
 in-fol. m° en haut. Idem, album, 2ᵉ série, pl. 23.

1500 ? Grand meuble sculpté et peint, ayant servi de clappier et de buffet ou dressoir, pour l'exposition des reliquaires, et autres objets précieux du trésor d'une cathédrale; sur plusieurs des écussons sont les armoiries de Charles VIII et d'Anne de Bretagne. Pl. lithog. et coloriée in-fol. m° en larg. Idem, album, 1re série, pl. 35.

Grand dressoir de sacristie en bois sculpté, décoré des armoiries de France et de Bretagne, du quinzième siècle. Musée de l'hôtel de Cluny, n° 558.

Pupitre de chapelle en fer forgé, pour la lecture de l'épître. Idem, n° 1650.

Triptyque, ou chapelle portative, en bois sculpté, peint et doré, de la fin du quinzième siècle. Partie d'une pl. lithog et coloriée in-fol. m° en haut. Du Sommerard, les Arts au moyen âge, album, 3e série, pl. 20.

Deux panneaux en fer ouvré et doré du tabernacle de l'église de l'ancienne abbaye de Saint-Loup, à Troyes, et tabernacle en bois doré de l'église de Saint-André, près Troyes, les premiers de la collection de MM. Debruge et Labarte. Pl. lithog. et coloriée. In-fol. m° en larg. Idem, album, 4e série, pl. 22.

Boiserie sculptée représentant l'arbre de Jessé, du quinzième siècle, du cabinet de M. Gallois. Pl. in-12 en haut. grav., sur bois. Morellet, le Nivernois, t. I, p. 25, dans le texte.

Peintures murales de la chapelle Saint-Éloi, de la cathédrale d'Amiens, représentant les huit Sibylles et d'autres sujets relatifs à cette église. Six pl. in-8

en haut., lithog. Mémoires de la Société des Anti- 1500? quaires de Picardie, t. VIII, pl. 2 à 7, à la p. 275.

Détails de vitraux de la cathédrale de Rouen et de celle de Sées. Partie d'une pl. in-4 en larg., lithog. Mémoires de la Société des Antiquaires de l'Ouest, année 1838, pl. 7.

<small>Le texte ne dit rien de ces vitraux.</small>

Piscine ou lavoir dans l'abbaye de Saint-Amand de Rouen, auquel sont les armes de plusieurs abbesses, et qui a été fondue en 1702, pour employer aux dépenses du bastiment neuf. Dessin Recueil Gaignières, à Oxford, t. IV, f. 53.

<small>N'ayant aucune indication sur la date de ce monument, je le place au quinzième siècle.</small>

Niche dans la cathédrale de Sens. Pl. in-fol. en haut. Chapuy, etc., le Moyen âge pittoresque, 3° partie, n° 94.

Croix qui existait à Chartres, dans le lieu nommé la Croix aux Moines, sur laquelle sont sculptés des sujets sacrés. Pl. in-8 en haut. Revue archéologique, A. Leleux, 1852, pl. 202; Doublet de Boisthibault, à la p. 614.

Calice de l'abbaye de Sainte-Geneviève. Pl. in-fol. maximo en haut., coloriée. Albert Lenoir, Statistique monumentale de Paris, liv. 21, pl. 16.

Deux paix en ivoire et en cuivre doré, et un reliquaire en argent doré, du quinzième siècle, dans l'église de Villemaur. Pl. in-fol. en haut., lithog. Arnaud,

1500? Voyage — dans le département de l'Aube, pl. non numérotée, p. 210.

Ostensoir en argent du quinzième siècle dans l'église de Walmunster (Moselle). Pl. in-8 en haut. Mémoires de l'Académie impériale de Metz, 35ᵉ année, 1853-1854, G. Boulangé, pl. 2, à la p. 312.

Deux ostensoirs, calice, paix, vase à anse, en cuivre ciselé, doré, représentant des sujets saints; la Paix est fleurdelisée; du quinzième siècle. Musée de l'hôtel de Cluny, nᵒˢ 1343, 1344, 1346, 1351.

Trois encensoirs avec chaînes, des treizième au seizième siècles. Pl. in-4 en haut. Annales archéologiques, t. XIII, p. 354.

Boîte en forme de colombe destinée à conserver les hosties saintes pour l'Eucharistie. Pl. in-8 en larg. Mémoires de l'Académie — de Dijon, 1829, Baudot, p. 268.

Croix processionnelle de Cassaniouse. Pl. in-fol. en haut. L'ancienne Auvergne et le Velay, Cantal, nᵒ 76.

Croix et calice de l'ancien trésor de Roc-Amadour. Pl. lith. in-fol. en haut. Taylor, etc., Voyages pittoresques et romantiques dans l'ancienne France, Languedoc, premier volume, 2ᵉ partie, nᵒ 70 [5].

Le texte ne parle point de ces objets.

Croix d'argent en forme de tunique, représentant, gravé au burin, l'enfant Jésus porté par la Vierge. Partie d'une pl. lithog. in-8 en haut. De Fontenay,

Fragments d'histoire métallique, pl. 11 (texte 2), 1500?
n° 6.

Reliquaire de l'abbaye de Châtelliers, du quinzième siècle. Partie d'une pl. in-fol. en haut. Mémoires de la Société des Antiquaires de l'Ouest, l'abbé Texier, 1842, pl. 3, n° 2, p. 125, 176.

Reliquaire en cuivre et plaque en bronze doré, destinée à l'équipement d'un veneur, du quinzième siècle. Musée du Louvre, objets divers, n°s 1029, 1036; Comte de Laborde, p. 404, 405.

Reliquaire du quinzième siècle. Partie d'une pl. in-4 en larg. Bulletin du Comité de la langue, de l'histoire et des arts de la France, t. I, pl. 1, n° 5, p. 146.

Mitre d'évêque, brodée en soie et or, du quinzième siècle. Musée de l'hôtel de Cluny, n° 1716.

Crosse de l'abbesse du Lys, conservée dans la Bibliothèque de Versailles. Pl. in-fol. en haut., coloriée. Fichet, les Monuments de Seine-et-Marne, p. 36.

Nombreuses crosses pastorales de diverses époques, en diverses matières, de formes et compositions variées, de différents pays, du septième au quinzième siècle. Cent cinquante-six pl. de diverses formes et grandeurs, grav. sur bois, et cinq pl. in-4 en haut. et en larg., coloriées. Cahier (Charles) et Arthur Martin, t. IV, les planches sur bois, p. 145 à 256, dans le texte, et les planches coloriées, n°s 15 à 19.

Ce travail sur les crosses pastorales est fort important. Il contient beaucoup de ces sortes de monuments qui sont de tra-

1500?
vail français. Pour éclaircir ces attributions et classer ces crosses à leurs dates, il faudrait un long examen et de nombreux détails. Il m'a paru suffisant d'indiquer seulement ces recherches à la date de la fin du quinzième siècle, époque où peuvent être placées les moins anciennes de ces diverses crosses.

Deux anneaux d'or et bague épiscopale du quinzième siècle. Musée du Louvre, bijoux, n°s 809 à 811; Comte de Laborde, p. 376.

Buste de Constantin le Grand, en agate, travail du quatrième siècle, conservé à la sainte Chapelle du Palais jusqu'à l'époque de la révolution; il fut alors placé au Cabinet des médailles de la Bibliothèque. Ce buste était placé à l'extrémité du bâton de chœur du chantre de ce chapitre; ce bâton était en orfévrerie, précieux monument de cet art du quinzième siècle. Voir : Chabouillet, Catalogue — des camées et pierres gravées de la Bibliothèque impériale, n° 287, p. 55.

Calvaire de Guimiliau. Pl. lith. in-fol. en larg. Taylor, etc., Voyages pittoresques et romantiques dans l'ancienne France, Bretagne, 2e vol., n° 35.

Tableau votif du Puy de l'Immaculée Conception, de la ville d'Amiens. On y voit la Vierge au milieu d'un champ de bled, sans doute pour faire allusion au nom du maître ou prince de la confrairie des Palinods ou du Puy, donateur de ce tableau, nommé *Froment*. Il y est représenté agenouillé sur le premier plan, en face de sa femme et de sa petite-fille. Derrière eux sont groupés les membres de la confrérie du Puy, entourés de leurs parents et de leurs

amis; ce tableau est sur bois, du quinzième siècle. 1500?
Musée de hôtel de Cluny, n° 723.

Tableau votif représentant la Vierge, debout, devant une église gothique, et les portraits du donateur et de sa famille : *Eglise où Dieu a fait sa résidence*, peint sur bois, du quinzième siècle. Musée de l'hôtel de Cluny, n° 724.

Assomption de la Vierge. Partie d'un triptyque du quinzième siècle. Pl. in-4 en haut. Annales archéologiques, Comte de Mellet, t. XIII, p. 243.

<small>Cette peinture, entièrement profane, est une des productions que citent les auteurs qui pensent que l'art grec et romain ne doit pas être employé dans les représentations relatives à la catholicité.</small>

Deux miniatures d'un manuscrit du quinzième siècle, représentant l'apothéose de la Vierge et celle du Christ, de la collection du Sommerard. Pl. lithog. et coloriée in-fol. m° en larg. Les Arts au moyen âge, album, 3ᵉ série, pl. 9.

Vignettes représentant la généalogie de la Vierge et deux Sybilles. Miniatures d'un manuscrit que l'on croit avoir appartenu à Anne de Bretagne, de la collection du Sommerard. Pl. lithog. et coloriée in-fol. m° en larg. Idem, album, 6ᵉ série, pl. 24.

Six miniatures représentant des sujets de la vie de J.-C., d'un volume d'heures, manuscrit du quinzième siècle, appartenant à M. Carrand. Pl. lithog. et coloriée in-fol. m° en haut. Idem, album, 8ᵉ série, pl. 20.

Statuette de la sainte Vierge, tablettes représentant des

1500? sujets de dévotion, crosse sculptée, en ivoire, du quinzième siècle. Musée du Louvre, objets divers, n°˚ 866, 875 à 879, 886, 912; Comte de Laborde, p. 383, 385, 386, 387, 390, 391.

Prière à la Vierge, en rébus, dans un livre d'heures imprimées vers 1500. Pl. in-8 en haut. Rigollot, Monnaies — des innocents et des fous, pl. 6, n° 16.

La Mère de pitié, premiers emplois de l'émail superposé sur cuivre, au quinzième siècle. Partie d'une pl. lithog. et coloriée in-fol. m° en larg. Du Sommerard, les Arts au moyen âge, album, 10ᵉ série, pl. 16.

Deux panneaux sculptés en pierre, représentant des scènes de la Passion, dans l'église de Houplin (arrondissement de Lille). Partie d'une pl. in-8 en haut. Bulletin de la Commission historique du département du Nord, t. I, de Contencin, pl. 2, p. 419.

Diptyque, ou tableau à deux volets, représentant le Portement de croix et le Calvaire. Émail de couleurs sur paillons, de la fin du quinzième siècle. Musée de l'hôtel de Cluny, n° 996.

Bas-relief en albâtre, peint et doré, représentant le crucifiement, dans un appartement, sous le chœur de Notre-Dame de la Fontaine, à Saint-Brieuc. Partie d'une pl. in-8 en haut. Geslin de Bourgogne, etc., Anciens évêchés de Bretagne, t. I, pl. 4, n° 19.

Le tombeau du Christ, au vieux Thann, en Alsace. Pl. in-fol. en haut. Chapuy, etc., le Moyen âge pittoresque, 1ʳᵉ partie, n° 10.

Tapisserie représentant la légende de Saint-Quentin, du 1500 ?
quinzième siècle. Musée du Louvre, objets divers,
n° 1122; Comte de Laborde, 415.

Trois monuments sculptés, sujets saints, que l'on peut
attribuer au quinzième siècle, trouvés près de Bordeaux et à Saint-Michel. Pl. in-8 en haut. Commission des monuments historiques du département de
la Gironde, 1852-53, p. 33.

Huit miniatures d'un évangeliaire de la fin du quinzième siècle, représentant des sujets de l'Histoire sacrée. Manuscrit de la collection de M. Leber. Deux
pl. lithog. et coloriées in-fol. m° en haut. Du Sommerard, les Arts au moyen âge, album, 9° série,
pl. 26, 27.

Miniature représentant une lettre initiale dans laquelle
est un sujet de sainteté d'un évangeliaire manuscrit
sur vélin du quinzième siècle, in-....., relié en vermeil, de la Bibliothèque royale, manuscrits, supplément latin, n° 665. Pl. in-fol. en haut. Silvestre,
Paléographie universelle, t. III, 23.

Vignettes d'un missel du quinzième siècle, représentant
des sujets de sainteté, de la collection du Sommerard. Pl. in-fol. m° en larg. Du Sommerard, les Arts
au moyen âge, album, 6° série, pl. 23.

Trois bas-reliefs en albâtre représentant des sujets sacrés,
dans l'église de Roscoff, du quinzième siècle. Partie
d'une pl. lithog. in-fol. en haut. Taylor, etc., Voyages pittoresques et romantiques dans l'ancienne
France, Bretagne, 2° vol., n° 67.

1500? Étui en cuir bouilli, avec des sujets de sainteté, de la fin du quinzième siècle. Musée du Louvre, sujets divers, n° 1140; Comte de Laborde, n° 419.

Lettre initiale représentant la mort d'un religieux dominicain, dont l'âme monte par une échelle à une gloire où l'attendent Jésus-Christ et la Sainte Vierge, fragment d'un missel manuscrit exécuté pour un couvent de l'ordre des bénédictins. Pl. in-8 en larg. Langlois, Essai sur la calligraphie des manuscrits du moyen âge, à la page 108, note (pl. 13 et non 14 comme porte le texte). .

Fresques de l'église de Lavardin. Pl. lithog. in-4 en larg. Mémoires de la Société archéologique de l'Orléanais. E. Pillon, t. II, p. 353.

Deux sculptures en bois représentant les apôtres. Deux petites pl. grav. sur bois. Revue archéologique de A. Leleux, L. J. Guénebault, xii° année, 1855-1856, pages 496, 498.

Scène de l'histoire du *Fort roy Clovis*, mystère du quinzième siècle représentant la fondation de l'église Saint-Pierre et Saint-Paul, aujourd'hui Sainte-Geneviève, toile peinte de la ville de Reims. Pl. in-4 en haut. coloriée. Lacroix, le Moyen âge et la Renaissance, t. II, Tapisseries, pl. sans n°.

Baptême du *Fort roy Clovis*, mystère du quinzième siècle. Fragment d'une des toiles peintes de la ville de Reims (quinzième siècle). Pl. in-4 en haut. Idem, idem.

David jouant de la lyre, miniature d'un manuscrit de

la Bibliothèque nationale, fonds de l'abbaye Saint-Germain des Prés, n° 30. Pl. in-4 en haut., grav. sur bois. Lacroix, le Moyen âge et la Renaissance, t. IV, Instruments de musique, 10, dans le texte.

1500?

> L'indication du manuscrit n'étant pas suffisante, cette reproduction ne peut pas être classée à l'article du manuscrit même. Je la place à cette date.

Statuette de femme nimbée et les mains jointes, trouvée près de Montet aux Moines. Pl. lithog. in-8 en haut., sans aucune mention dans le texte. Bulletin de la Société — de l'Allier. Août 1846, en tête.

Armoiries de l'abbaye de Sainte-Geneviève au quinzième siècle. Partie d'une pl. in-fol. max° en larg. Albert Lenoir, Statistique monumentale de Paris, liv. XVIII, pl. 20.

Tapisserie représentant le contraste de l'effroi de la mort avec l'espoir en la bonté céleste, l'Éternel apaisant les tempêtes; provenant d'Arras, de la collection du Sommerard. Pl. lithog. et coloriée in-fol. en larg. Du Sommerard, les Arts au moyen âge, album, 3ᵉ série, pl. 34.

Verrière offerte pour le joyeux avénement de Guillaume de Cantiers. Vitraux de la cathédrale d'Évreux. Pl. lithog. in-fol. coloriée. De Lasteyrie, Histoire de la peinture sur verre, pl. 50.

Objets divers.

Deux docteurs et maîtres-ès-arts, tirés d'une traduction de la Cité de Dieu, de Raoul de Praelles, manuscrit

1500? fait à la fin du quinzième siècle pour Louis de Bruges, seigneur de la Gruthuyse. Partie d'une pl. coloriée in-fol. en haut. Willemin, pl. 171.

Six bas-reliefs représentant des pastorales et d'autres scènes champêtres, dans l'hôtel du Bourgtheroulde, à Rouen. *Pl.* 8 à 13. Six pl. in-8 en haut. De la Querière, Description historique des maisons de Rouen, t. I, à la p. 180 et suiv.

Saint Éloi, patron des orfévres et des maréchaux, sculpture du quinzième siècle, à l'église Notre-Dame d'Armençon. Pl. in-8 en haut. sans bords, grav. sur bois. Lacroix, le Moyen âge et la Renaissance, t. III, Corporations des métiers, 6, dans le texte.

Bas-reliefs en pierre représentant un médecin et un apothicaire, sur une maison de Lizieux, rue de la Boucherie. Pl. grav. sur bois, in-12 en haut. De la Querière, Recherches historiques sur les enseignes, p. 81. Dans le texte.

Boutique d'orfévre du quinzième siècle, fragment d'une miniature de l'Arioste, manuscrit de la Bibliothèque de la ville de Rouen. Pl. in-8 en haut., coloriée. Lacroix, Histoire de l'orfévrerie, etc., à la p. 104.

Marchands en gros, vitrail du quinzième siècle de la cathédrale de Tournay. Pl. in-4 en haut., coloriée, lithog. Lacroix, le Moyen âge et la Renaissance, t. III, Corporations de métiers, pl. sans n°.

Sculptures du quinzième siècle représentant un tanneur et un animal fantastique, dans la tannerie de M. Baumier, à Château-Thierry. Pl. in-8 en larg.

Poquet, Histoire de Château-Thierry, t. I, à la p. 322. 1500?

Les brasseurs, vitrail du quinzième siècle de la cathédrale de Tournay. Pl. in-4 en haut., coloriée, lithog. Lacroix, le Moyen âge et la Renaissance, t. III, Corporations de métiers, pl. sans n°.

Marque en plomb des draps de Louviers, du quatorzième ou du quinzième siècle. Partie d'une pl. in-8 en haut. Revue numismatique, 1849; J. Rouyer, pl. 9, n° 2, p. 371.

Cent onze bannières des communautés des orfévres de France. Petites pl. grav. sur bois. Lacroix, le Moyen âge et la Renaissance, t. III, Orfévrerie, 32 à 35. Dans le texte.

Marque typographique de Jean Huvin, libraire de Rouen, représentant la mort frappant deux personnages en costume bourgeois. Pl. in-12 en haut. Langlois, Essai — sur les danses des morts, pl. 45.

Le péage pour le bétail, vitrail du quinzième siècle, de la cathédrale de Tournai. Pl. in-4 en haut., coloriée, lithog. Lacroix, le Moyen âge et la Renaissance, t. III, Corporations de métiers, pl. sans n°.

Trois plaques destinées à être portées comme signes de reconnaissance par des pèlerins ou pour tout autre usage, dont deux sont de la ville de Noyon, en plomb. Pl. lithog. in-8 en haut. Rigollot, Monnaies — des innocens et des fous, pl. 41, n°s 117 à 119.

Miniature d'un manuscrit de Gérard de Roussillon, duc

1500?
de Bourgogne, etc., du quinzième siècle, représentant une mêlée de chevaliers. Pl. lithog. et coloriée in-fol. en haut. Du Sommerard, les Arts au moyen âge, album, 4ᵉ série, pl. 14.

Miniature d'un manuscrit d'un roman de chevalerie, de la fin du quinzième siècle, représentant une scène guerrière de nuit. Pl. lithog. et coloriée in-fol. max° en haut. Idem, pl. 15.

Attaque et défense des villes, au quinzième siècle, toiles peintes de la ville de Reims. Pl. in-4 en larg. Lacroix, le Moyen âge et la Renaissance, t. IV, Armurerie, pl. sans n°.

Tapisserie représentant un tournoy, de la fin du quinzième siècle, conservée à l'hôtel de ville de Valenciennes. Pl. coloriée en larg. Jubinal, t. I, p. 41-42, pl. 1.

<small>Cette tapisserie, après avoir échappé à la destruction et été oubliée longtemps dans les greniers de l'hôtel de ville de Valenciennes, en fut tirée en 1830 et convenablement exposée.</small>

Sculptures en bois représentant saint Martin, d'une maison à Chartres. Pl. in-8 en haut. Revue archéologique. A. Leleux, 1853, pl. 214. Doublet de Boisthibault, à la p. 220.

Rosaces représentant des portraits de personnages sculptés, au monument des Gendarmes à Caen. Cinq dessins in-fol. en larg. Percier, Croquis faits à Paris, etc. Bibliothèque de l'Institut.

<small>L'édifice situé à Caen, qu'on appelle maintenant les Gendarmes, était nommé dans le quatorzième siècle *le Manoir des*</small>

Talbotières, et appartenait à la famille de Couvrechef. Les médaillons qui décorent cet édifice sont entourés d'inscriptions morales ou chevaleresques.

1500?

Statuette de femme, autre de Varlet, figure de pèlerin, en bronze, du quinzième siècle. Musée du Louvre. Objets divers, n°ˢ 1019 à 1021, comte de Laborde, p. 403.

Bas-relief représentant deux chevaliers agenouillés priant pour l'âme d'un enfant enveloppé de langes et placé sur un coussin, de l'église de Saint-Pierre du Trépas, dans le Nivernois. Pl. in-8 en larg., grav. sur bois. Morellet, le Nivernois, t. II, p. 63, dans le texte.

Deux tapisseries représentant des sujets de femmes agenouillées, etc., de la fin du quinzième siècle. Musée du Louvre. Objets divers, n°ˢ 1123, 1124, comte de Laborde, p. 416.

Tapisserie représentant le Jardin d'amour, du quinzième siècle. Musée du Louvre. Objets divers, n° 1119, comte de Laborde, p. 415.

Peintures diverses du livre des Capitouls de Toulouse. Neuf pl. lithog. in-fol. en haut. Taylor, etc. Voyages pittoresques et romantiques dans l'ancienne France, Languedoc, n° 33 *ter*, etc., jusqu'à 33 *undecim*.

> Les registres des Capitouls de Toulouse contenaient les portraits des Capitouls et des représentations de faits relatifs à l'histoire de la ville et à d'autres événements.
> Cette collection se composait de douze grands volumes in-fol.; le premier était relatif aux faits et portraits jusqu'en 1533.
> En 1792, le 8 août, l'an II, les représentants du peuple en

1500? mission à Toulouse prirent un arrêté ordonnant que ces registres seraient brûlés le 10 août, etc., etc.

Les détails relatifs à ces décisions et à leur exécution sont constatés dans un acte de l'archiviste de la mairie de Toulouse, en date du 21 avril 1837, signé Scipion Goudet.

Taylor, etc., Voyages pittoresques et romantiques dans l'ancienne France, première partie du premier volume. Avis au relieur.

Miniature du roman du Saint-Graal. Manuscrit de la Bibliothèque nationale, n° 6760. Pl. in-4 en haut., coloriée. Lacroix, le Moyen âge et la Renaissance, t. II; Miniatures, pl. 22.

> Cette indication est inexacte. Le n° 6760, ancien fonds français, est une chronique de Froissart.

Miniature d'un Missel du quinzième siècle, in-fol. sur vélin, représentant deux amants qui s'embrassent. Manuscrit détruit à Rouen, après la révolution de 1789. Partie d'une pl. in-8 en haut. Langlois, Essai sur la calligraphie des manuscrits du moyen âge, p. 52 (pl. 7).

Le Revers du jeu des Suisses, miniature de la Bibliothèque de Rouen, salle Leber, sans autre désignation. Pl. in-4 en larg. Lacroix, le Moyen âge et la Renaissance, t. II; Cartes à jouer, pl. 2.

Six vignettes d'un manuscrit ayant appartenu à Anne de Bretagne, de la collection du Sommerard. Pl. lithog. et coloriée in-fol. m° en larg. Du Sommerard, les Arts au moyen âge, album, 8ᵉ série, pl. 21.

Vignettes d'un livre d'heures de la fin du quinzième siècle, mis à l'usage de Henri III, en 1574, à la mort

de Marie, princesse de Condé, de la collection du Sommerard. Pl. lithog. et coloriée in-fol. m° en larg. Idem, 1re série, pl. 36.

1500?

> D'autres vignettes de ce manuscrit sont données dans le même ouvrage, atlas, chap. 8, pl. 8.

Six miniatures représentant des sujets saints, d'un livre d'heures de la fin du quinzième siècle; il fut en 1574 à l'usage de Henri III, lors de la mort de Marie, princesse de Condé, ainsi que le font penser les ornements qui décorent la reliure, de la collection du Sommerard. Pl. lithog. et coloriée in-fol. m° en larg. Idem, atlas, chap. 8, pl. 6 (texte pl. 4).

> Album, 1re série, pl. 36 y est relatif.
> La reliure est notée à l'année 1574.

Grande miniature sur vélin faisant partie d'un manuscrit de l'époque de Louis XII, représentant le rétablissement de la ville de Troye par Priam; on y remarque, outre des constructions d'architecture aussi riches que variées, une foule de détails de costumes, de dispositions de boutiques, de machines, d'outils et d'accessoires divers du quinzième siècle, du cabinet Debruge. — Labarte. Pl. lithog. et coloriée in-fol. m° en haut. Idem, chap. 8, pl. 1.

Fragment de la Danse des morts de l'église de la Chaise-Dieu, représentant trois figures. Pl. in-4 gravée sur bois. Ach. Jubinal, les Anciennes tapisseries historiées, t. II, vignette, p. 5.

> Explication de la Danse des morts de la Chaise-Dieu, fresque inédite, du quinzième siècle, précédée de quelques détails sur les monuments de ce genre, par Achille Ju-

1500 ? binal. Paris, Challamel, 1841. In-4, fig. Ce volume contient :

Figure représentant un fragment de la fresque. Pl. in-4, en tête de l'ouvrage.

Figure représentant l'ensemble de la fresque. Pl. in-4.

Représentation de la fresque entière, en douze feuilles in-4 collées ensemble et formant une longue frise.

—

Partie de la Danse macabre, ou Danse des morts de la Chaise-Dieu publiée par M. Achille Jubinal. *Pl.* 4. In-fol. en larg. Bouillet, Tablettes historiques de l'Auvergne, t. II.

La Danse des morts. Peinture murale de la fin du quinzième siècle, dans l'église abbatiale de la Chaise-Dieu en Auvergne. Pl. in-fol. en larg. Langlois, Essai — sur les Danses des morts, pl. 42.

Figures représentant la Danse macabre ou des morts, au cimetière de Saint-Maclou de Rouen. Trois pl. in-8 en haut., et deux petites pl. grav. sur bois. Langlois, Essai — sur les Danses des morts, pl. 4, 5, 6, t. I, p. 34 et 48, dans le texte.

Scènes et légendes de la Danse macabre, tirées d'un manuscrit, ayant appartenu à Anne de Bretagne, de la collection du Sommerard. Deux pl. lithog. et coloriées. In-fol. m° en larg. Du Sommerard, les Arts au moyen âge, album, 6ᵉ série, pl. 22, 36.

Statue de la Mort, se coupant elle-même la gorge avec

un rasoir, à l'entrée de la salle capitulaire de Saint-Georges-de-Boscherville, près Rouen. Petite pl. grav. sur bois. Langlois, Essai — sur les Danses des morts, t. I, p. 161, dans le texte.

1500?

Tableau représentant les quatre principales conditions humaines et la mort, peint à l'eau d'œuf et sur fond d'or. Pl. in-8 en larg. Idem, pl. 39.

Deux peintures à fresque représentant les trois morts et les trois vifs, et un sujet sacré dans l'église paroissiale de Sainte-Ségolène, de Metz. Deux petites pl. grav. sur bois. Bulletin monumental, G. Boulangé, 2ᵉ série, t. X, 20ᵉ de la collection, 1854, p. 195, 196, dans le texte.

Vitrail représentant la parabole du Pressoir, par Linard Gonthier, peintre sur verre, dans la quatrième chapelle de l'église de Saint-Pierre, cathédrale de Troyes. Pl. in-fol. magno en haut., lithog. Arnaud, Voyage — dans le département de l'Aube, pl. non numérotée, p. 154.

Fragment du vitrail Saint-George, de la cathédrale de Clermont. Pl. in-fol. en haut., coloriée. L'Ancienne Auvergne et le Velay, Puy-de-Dôme, pl. 12.

Chapiteaux de la bibliothèque des Cordeliers de Troyes. Pl. in-fol. en larg., lithog. Arnaud, Voyage — dans le département de l'Aube, pl. 2, p....

Orgue de la cathédrale de Strasbourg. Pl. in-fol. en haut. J. Gailhabaud, livr. 131.

Les deux faces principales du château de Gaillon, trans-

1500 ?
portées au Musée des monuments français. Deux pl. in-fol. en larg. A. Lenoir, Histoire des arts en France, pl. 61, 62.

Une des portes de la chapelle de Gaillon, sculptée en bois. Pl. in-12 en haut. A. Lenoir, Histoire des arts en France, pl. 60.

Portes et menuiseries de la chapelle du château de Gaillon. Pl. in-fol. maximo en larg. Deville, Comptes — du château de Gaillon, pl. 16.

Saint Georges terrassant le dragon. Bas-relief de l'autel de la chapelle du château de Gaillon. Pl. lithog. in-fol. en larg. Deville, Comptes — du château de Gaillon, pl. 15.

Deux bas-reliefs représentant des arabesques, sculptés en bois, de la chapelle d'Amboise, au château de Gaillon. Partie d'une pl. in-12 en haut. A. Lenoir, Histoire des arts en France, pl. 59.

Stalles de la chapelle du château de Gaillon. Deux pl. in-fol. maximo en larg. Deville, Comptes — du château de Gaillon, pl. 12, 13.

Fontaine du château de Gaillon, en marbre, placée au Musée des monuments français. Pl. in-8 en haut. Al. Lenoir, Musée des monuments français, t. V, pl. 173, n° 542.

Fontaine arabesque du château de Gaillon, transportée au Musée des monuments français. Pl. in-12 en haut. A. Lenoir, Histoire des arts en France, pl. 64.

Fontaine du château de Gaillon, ornée de figures, et sur

laquelle sont les attributs de Louis XII. Partie d'une pl. lithog. in-fol. m° en larg. Du Sommerard, les Arts au moyen âge, album, 3ᵉ série, pl. 6.

1500?

Cuvette en marbre, ornée d'arabesques du château de Gaillon. Cette cuvette était placée au Musée des monuments français sur une cuve en pierre de liais, ornée de bas-reliefs, provenant de l'abbaye de Saint-Victor. Partie d'une pl. in-fol. en larg. A. Lenoir, Histoire des arts en France, pl. 85.

Fontaine de la cour du château de Gaillon, d'après Androuet du Cerceau. Pl. in-fol. maximo en haut. Deville, Comptes — du château de Gaillon, pl. 10.

Fontaine du jardin du château de Gaillon. Pl. in-fol. maximo en haut. Idem, pl. 11.

Vasque du château de Gaillon, élevé par le cardinal Georges d'Amboise. Partie d'une pl. gr. in-4 en haut. De Clarac, Musée de sculpture, pl. 241.

Vitrail de l'église de Saint-Ouen de Rouen, représentant la sibylle de Samos, du quinzième siècle. *Des. et grav. d'après le vitrail par M^{lle} Esperance Langlois*, 1823. Pl. in-fol. en haut., très-étroite. Langlois, Essai historique, etc., pl. 2, p. 44.

Le bon Dieu de la chapelle du charnier des Innocents, à Paris, du quinzième siècle. Partie d'une pl. in-4 en larg. Lacroix, le Moyen âge et la Renaissance, t. V ; Sculpture, pl. sans numéro.

Quatre monuments du cimetière des Innocents, à Paris, dont la destination n'est pas connue, et que je

1500 ? place à cette date, comme incertains. Partie d'une pl. in-fol. maximo en larg. Albert Lenoir, Statistique monumentale de Paris, liv. 5°, pl. 5.

Neuf monuments. Idem, pl. 6, 7.

Carreaux en terre émaillée de Notre-Dame de l'Épine, près de Châlons et autres. Pl. in-8 en haut., grav. sur bois. De Caumont, Bulletin monumental, t. XVIII, à la page 209, dans le texte; Ed. de Barthelemy.

Briques émaillées représentant une chasse, et pavés divers dans la cathédrale de Bayeux. Pl. de diverses grandeurs. De Caumont, Bulletin monumental, t. XVII, aux pages 201 à 211; Ch. Bourdon.

Statuette d'un des fondateurs ou bienfaiteurs de la paroisse, ou du cimetière de Saint-Maclou de Rouen. Petite pl. grav. sur bois. Langlois, Essai — sur les Danses des morts, t. 1, p. 30, dans le texte.

Coffre en cuir façonné et gravé représentant des sujets du Nouveau Testament, et des épisodes de romans de chevalerie, du quinzième siècle. Musée de l'hôtel de Cluny, n° 1820.

Coffre en ivoire représentant un sujet de chasse, conservé dans le trésor de la cathédrale de Chartres. Partie d'une pl. lithog. in-fol. en larg. Taylor, etc., Voyages pittoresques et romantiques dans l'ancienne France, Champagne, n° 107.

Boîte à miroir, coffrets, olifant, poire à poudre en ivoire du quinzième siècle. Musée du Louvre; Objets divers, n°⁰ˢ 892, 908, 909; 914, 919; comte de Laborde, p. 387, 390, 391.

Coffrets en bois sculpté, orné de reliefs en ivoire, du quinzième siècle. Idem, n° 952; comte de Laborde, p. 395. 1500?

Coffret, aumônière, en fer, ornés, du quinzième siècle. Idem, n⁰ˢ 1003, 1013; comte de Laborde, p. 401, 402.

Divers monuments en ivoire sculpté, coffrets, diptyque, triptyque, plaques, du quinzième siècle, Musée de l'hôtel de Cluny, n⁰ˢ 423, 425, 426, 427, 429, 430, 431, 433.

> Ces objets sont intéressants sous le rapport des costumes et de particularités relatives aux usages.

Divers objets en fer, ciselés et repoussés, serrures, cadenas, chenets, ferrures du quinzième siècle. Musée de l'hôtel de Cluny, n⁰ˢ 1597 à 1601, 1651 à 1654, 1656.

Ornement en argent, et petite mesure en plomb trouvée dans la Seine ; Musée des Thermes ou de l'hôtel de Cluny. Partie d'une pl. in-8 en larg., pl. 137, n⁰ˢ 4, 5; Revue archéologique, A. Leleux, 1850, à la p. 77.

Grand olifant en ivoire sculpté, et deux salières en émail de Limoges, du cabinet de M. Debruge. Pl. lithog. et coloriée in-fol. m° en haut. Du Sommerard, les Arts au moyen âge, album, 4ᵉ série, pl. 26.

Objets divers d'orfévrerie du quinzième siècle. Pl. in-4. Lacroix, le Moyen âge et la Renaissance, t. III; Orfévrerie, pl. sans numéro.

1500? Divers instruments de musique du quinzième siècle. Pl. diverses grav. sur bois. Lacroix, le Moyen âge et la Renaissance, t. IV; Instruments de musique, 11 à 16, dans le texte.

Diverses singeries. Miniatures d'un missel in-fol. sur vélin. Manuscrit de la Bibliothèque de Rouen. Pl. in-8 en haut. Langlois, Essai sur la calligraphie des manuscrits du moyen âge, à la p. 87 (pl. 12).

Parties d'édifices sculptées.

Partie de l'ornementation sculptée dans l'intérieur de la cathédrale d'Amiens, dite : le Temple de Jérusalem. Sculptures en bois doré et peint. Pl. lithog. et coloriée in-fol. m° en haut. Du Sommerard, les Arts au moyen âge, album, 1re série, pl. 14.

Parties sculptées de l'église abbatiale de Saint-Riquier d'Abbeville. Onze pl. lithog. in-fol. en haut. et en larg. Taylor, etc., Voyages pittoresques et romantiques dans l'ancienne France, Picardie, 1er vol., nos 99 à 109.

Portails sculptés de l'église de Notre-Dame de Senlis. Deux pl. lithog. in-fol. en haut. Taylor, etc., Voyages pittoresques et romantiques dans l'ancienne France, Picardie, 3e vol., nos 78, 79.

Ces portails ne sont pas tous de la même époque.

Église de Mailly (Maillet). Pl. lithog. in-fol. en larg. Taylor, etc., Voyages pittoresques et romantiques dans l'ancienne France, Picardie, 1er vol., n° 132.

Deux statuettes du quinzième siècle de la cathédrale

d'Évreux. Partie d'une pl. in-fol. en haut. Taylor, etc., Voyages pittoresques et romantiques dans l'ancienne France, Normandie, n° 229. 1500?

Diverses parties sculptées de l'église de Saint-Gervais et de Saint-Prothais, à Gisors. Cinq pl. lithog. in-fol. en haut. Taylor, etc., Voyages pittoresques et romantiques dans l'ancienne France, Normandie, n°˙ 200, 210 à 213.

Détails de sculptures de l'église de Saint-Benoist de Paris, du quinzième siècle. Trois pl. in-fol. maximo en haut. Albert Lenoir, Statistique monumentale de Paris, liv. 7, pl. 6; liv. 8, pl. 7, 8.

Détails de sculptures de l'église des Carmes Billettes de Paris. Pl. in-fol. max° en haut. Idem. Liv. 18, pl. 4.

Porte du couvent des Dominicains dits Jacobins, de la rue Saint-Jacques. Pl. in-fol. max° en haut. Idem. Liv. 23, pl. 3.

Statue en pierre trouvée dans les fouilles de Saint-Landri à Paris, que l'on croit représenter saint Nicolas, évêque de Myre, et un des patrons de l'église de Saint-Landri. Elle paraît être du quinzième au seizième siècle. Pl. in-4 en haut. Mémoires de la Société royale des antiquaires de France, t. IX, 1832, p. 17; atlas, pl. X.

Détails de sculptures de l'église de Saint-Severin de Paris, clefs et marmousets, des treizième et quinzième siècles. Pl. in-fol. max° en haut. Albert Le-

1500? noir, Statistique monumentale de Paris. Liv. 25, pl. 17.

Bas-relief représentant le Portement de croix de l'abbaye de Sainte-Geneviève. Partie d'une pl. in-fol. max° en haut., coloriée. Idem. Liv. 18, pl. 19.

Détails d'un chapiteau sculpté de l'église d'Arcueil représentant la danse des fous et la danse des singes. Pl. in-8 en larg., pl. 162. Revue archéologique, A. Leleux, 1851. A. Duchalais, à la p. 249.

Porte de l'évêché à Sens, sculptée. Pl. lithog. in-fol. en haut. Taylor, etc. Voyages pittoresques et romantiques dans l'ancienne France, Champagne, n° 235.

Deux chapiteaux provenant du couvent des Cordeliers de Troyes. Partie d'une pl. in-8 en haut., lithog. Mémoires et lettres de la Société d'agriculture, sciences et arts du département de l'Aube, t. VIII, à la fin ; n°ˢ 4-5, texte, t. VII, n° 53, p. 17.

Monstre ailé, ancien type de ce que l'on appelait à Troyes *la chair salée*, chapiteau en pierre du quinzième siècle, à l'église de l'abbaye de Saint-Loup à Troyes. Partie d'une pl. in-fol. en haut., lithogr. Arnaud, Voyage — dans le département de l'Aube, pl. non numérotée, p. 232.

Jubé en pierre de l'église de la Madeleine de Troyes ; nombreuses figures sculptées. Deux pl. in-fol. magno en larg. et en haut., lithog. Idem, pl. non numérotée et 4, p. 197.

Statue de femme inconnue à la chapelle de Garelecoup

à Toul. Partie d'une pl. in-fol. en larg., lithog. Grille de Beuzelin, Statistique monumentale, pl. 30. 1500?

Détails de sculpture au palais des ducs de Lorraine à Nancy. Partie d'une pl. in-fol. en larg., lithog. Idem, pl. 16.

Détails de sculptures à Saint-Nicolas de Nancy. Partie d'une pl. in-fol. en larg., lithog. Idem, pl. 16.

Gouttereaux, ornements et chapiteaux de la chapelle de l'ancien château de Pagny. Deux pl. lithog. in-4 en haut. Baudot, Description de la chapelle de l'ancien château de Pagny, pl. aux p. 37 et 42.

Notre-Dame de Fontenelle, statue de l'abbaye de ce nom. Pl. in-8 en haut. Langlois, Essai — sur l'abbaye de Fontenelle, à la p. 102.

Porte du réfectoire de l'abbaye de Fontenelle ou de Saint-Wandille. Pl. in-8 en haut. Idem, pl. 10.

Détails sculptés et tombes dans l'église de Saint-Gildas de Rhuys. Deux pl. lithog. in-fol. en haut. Taylor, etc., Voyages pittoresques et romantiques dans l'ancienne France, Bretagne, 1 vol., n°s 55, 56.

Détails sculptés de l'église de Folgoet. Quatre pl. et partie d'une autre lithog. in-fol. en haut. et en larg. Idem, 2e vol., n°s 95 à 99.

Chaire curiale de l'église de Locrist en Basse-Bretagne. Partie d'une pl. coloriée in-fol. en haut. Willemin, pl. 246.

Montant de bois d'une maison de la rue du Grand-

1500? Marché à Tours, sculpté, et représentant un homme renversé, tenu par un fou, et que deux femmes armées de coutelas semblent dépecer, ou auquel elles font une amputation. Petite pl. grav. sur bois. Revue archéologique, 1844, dans le texte, à la p. 615.

Saint Éloi, sculpture du quinzième siècle, de l'église de Notre-Dame d'Armençon. Pl. in-12 grav. sur bois. Lacroix, Histoire de l'orfévrerie, etc., à la p. 31, dans le texte.

Portail des Blés à l'église de Notre-Dame de Semur, du quinzième siècle. Pl. in-fol. en larg. Chapuy, etc, le Moyen âge pittoresque, 5ᵉ partie, n° 155.

Portail de l'ancien couvent des Cordeliers à Dôle. Pl. lithog. in-fol. en haut. Taylor, etc., Voyages pittoresques et romantiques dans l'ancienne France, Franche-Comté, n° 4.

Porte du baptistère et détails des stalles de l'église de Saint-Chamand. Pl. in-fol. en larg. L'ancienne Auvergne et le Velay, Cantal, pl. 52.

Porte consulaire d'Aurillac et sceaux de la Haute-Auvergne, des quatorzième et quinzième siècles. Pl. in-fol. en haut. Idem, pl. 55.

Fragment des boiseries du chapitre de Saint-Chamand. Saint-Sernin, quinzième siècle. Deux pl. in-fol. en haut. Idem, pl. 70, 71.

Sculptures du Velay, diverses. Quatre pl. in-fol. en haut. et en larg. Idem, Haute-Loire, pl. 98, 99, 101, 101 (2ᵉ).

Détails sculptés d'une frise et de chapiteaux d'une porte, 1500?
style de la renaissance, dans l'intérieur d'une maison
à Valence. Pl. lithog. in-fol. en larg. Taylor, etc.,
Voyages pittoresques et romantiques dans l'ancienne
France, Dauphiné, n° 119.

Grande porte du château de Lesdiguières à Vizille, sur
laquelle est sculpté un bas-relief représentant un
personnage à cheval. Pl. lithog. in-fol. en haut.
Idem, n° 151.

Porte d'escalier, avec parties sculptées, à Valence. Pl.
lithog. in-fol. en haut. Idem, n° 166.

Nombreuses parties sculptées et deux peintures dans
l'église de Sainte-Cécile à Alby. Dix-sept pl. lithog.
in-fol. en haut. et en larg. Idem, Languedoc, n°ˢ 37
à 53.

Chapiteau représentant le siége d'une forteresse, sa des-
truction et la prise d'un évêque — armes de Foix,
jointes à celles de Bearn, dynastie d'Albret. Ce cha-
piteau est conservé dans la bibliothèque publique de
Foix. Pl. in-4 carrée, lithog. Mémoires de la Société
archéologique du midi de la France, t. II, dans le
texte, p. 240.

Divers monuments représentant des figures velues em-
ployées au moyen âge dans la décoration des édi-
fices, des meubles et des ustensiles. Quatorze petites
pl. grav. sur bois. Revue archéologique, 1845, dans
le texte, p. 500 à 518.

<small>Ces figures n'appartiennent pas toutes à cette époque et sont
du quatorzième au seizième siècle. Deux monuments de cet
article ont été indiqués séparément.</small>

Tombeaux.

1500? Monument en bronze de l'évêque Handefroi, dans la cathédrale d'Amiens. Partie d'une pl. lithog. in-fol. en haut. Taylor, etc., Voyages pittoresques et romantiques dans l'ancienne France, Picardie, 1er vol., n° 43.

> Il n'y a pas eu d'évêque d'Amiens de ce nom. Le texte ne fournit aucuns renseignements.

Tombeau de Jehan de Cambryn, dans la cathédrale d'Amiens. Partie d'une pl. lithog. in-fol. en haut. Idem, n° 58.

Tombe des trois clercs d'Amiens. Partie d'une pl. lithog. in-fol. en haut. Idem, n° 58.

Tombeau de saint Germain l'Ecossois, dans l'église de Saint-Germain sur Bresle. Partie d'une pl. lithog. in-fol. en haut. Idem, n° 68.

Sépulcre dans l'église de Saint-Martin à Doulens. Pl. lithog. in-fol. en haut. Idem, n° 125.

Tombeau de Chatillon à Partie d'une pl. lithog. in-fol. en haut. Idem, n° 106.

Figure de Bernard le Halewin, greffier des requestes du Palais-Royal à Paris, sur sa tombe, au milieu de la sacristie de l'ancienne église des Blancs-Manteaux à Paris. Dessin in-fol. en haut. Gaignières, t. VII, 120. = Partie d'une pl. in-4 en haut. Millin, Antiquités nationales, t. IV, n° XLVII, pl. 5, n° 4.

Buste de Gaston de Rostaing, gentilhomme de Jean,

duc de Bourbon; et capitaine de Lavieu en Forès, 1500? dans la chapelle contenant les tombeaux de sa famille, aux Feuillants de la rue Saint-Honoré de Paris. Partie d'une pl. in-4 en haut. Millin, Antiquités nationales, t. I, n° v, pl. 3, n° 3.

Figure de Yves de Quœtredes, seigneur de Quœtredes et de Penaut, natif du diocèse de Tréguier, sur sa tombe, à la chapelle de Saint-Yves à Paris. Partie d'une pl. in-4 en haut. Idem, t. IV, n° xxxvii; pl. 2, n° 5.

Tombeau de Philippe le Bouteiller de Senlis, et d'Anne Dauvet, sa femme, à Moussy-le-Vieux. Pl. in-fol. en haut. Fichot, les Monuments de Seine-et-Marne, p. 188.

Tombeau de Hugo de Cancellis, chanoine de la cathédrale de Troyes. Pl. in-fol. en haut., lithog. Arnaud, Voyage — dans le département de l'Aube, pl. non numérotée, placée à la p. 156.

> La date est en partie effacée; on y lit : Anno domini millesimo septuagesimo
> Il est à noter que la table indique que l'explication de cette tombe est à la page 156 du texte, et à cette page, plusieurs tombes non gravées sont décrites, et il n'y est pas question de celle du chanoine Hugo de Cancellis. Nouvel exemple du peu d'attention avec laquelle les livres sont parfois composés.

Tombe d'Artus de Vaudrey, seigneur de Saint-Phal, décédé le 7 décembre l'an mil, et de dame Claude de Montot, sa femme, décédée le 5 juillet mil cinq, dans l'église de Saint-Phal. Pl. in-fol. en haut., lithog. Idem, à la p. 230.

1500 ? Tombeau des ancestres de la maison des seigneurs de Rieux, représentant un chevalier et une dame, sans inscriptions, au milieu du chœur des Cordeliers de Nantes. Dessin in-fol. en haut. Bibliothèque impériale, manuscrits, boîtes de l'ordre du Saint-Esprit, Rieux.

Tombeau de maistre Robert de Grandmesnil, à Vitré. Pl. lithog. in-fol. en haut. Taylor, etc. Voyages pittoresques et romantiques dans l'ancienne France, Bretagne, 1 vol., n° 67. = Partie d'une pl. lithog. in-fol. en haut. Idem, 2ᵉ vol., n° 249.

Tombeau de Mondragon, sieur de la Palu, près Landernau. Pl. lithog. in-fol. en haut. Taylor, etc. Voyages pittoresques et romantiques dans l'ancienne France, Bretagne, 2ᵉ vol., n° 14.

Le texte ne contient pas d'indications sur ce tombeau.

Tombeau d'Olivier de la Palu, près Landerneau. Partie d'une pl. lithog. in-fol. en haut. Idem, n° 15. = Moulage en plâtre, Musée de Versailles, n° 1302.

Tombeau de saint Roman, d'après Mayer. Partie d'une pl. lithog. in-fol. en haut. Taylor, etc. Voyages pittoresques et romantiques dans l'ancienne France, Bretagne, 2ᵉ vol., n° 67.

Tombeau de Jean de Keronséré, dans l'église de Sibivil. Partie d'une pl. lithog. in-fol. en haut. Idem, n° 98.

Vue intérieure du tombeau de François de Kermavan, dans la chapelle de Saint-Laurent, près le manoir de Tromenec. Pl. lithog. in-fol. en haut. Idem, n° 101.

Tombeau de Gilles du Chastelet, chambrier d'Evron, 1500?
dans la chapelle de Saint-Benoist, à gauche, derrière
le chœur de l'église de l'abbaye d'Evron, au Maine.
Dessin in-fol. en haut. Bibliothèque impériale, Ma-
nuscrits, boîtes de l'ordre du Saint-Esprit, Chas-
telet.

Divers dessins esquissés de tombeaux de personnages
de la famille d'Amboise, incertains, des quatorzième
et quinzième siècles. Idem, Amboise.

Tombeau de Milon, prêtre et doyen de l'église de.......
près du vieux château, à Nevers. Pl. in-8 en larg.,
grav. sur bois. Morellet, le Nivernois, t. I, p. 99,
dans le texte.

Tombe de Ph. Pitei, du cloître des Dominicains de
Toulouse, au musée de cette ville. Partie d'une pl.
in-4 en larg. Mémoires de la Société archéologique
du midi de la France, t. III, 1836-1837, pl. 2, n° 4,
p. 252.

Tombeau de Lasbordes dans la cathédrale de Nar-
bonne. Pl. lithog. in-fol. en haut. Taylor, etc.
Voyages pittoresques et romantiques dans l'ancienne
France, Languedoc, n° 132.

 On ne connaît aucuns détails sur ce tombeau. La famille La-
bordes existe encore à Narbonne.

Tombeau représentant une femme couchée dans une
niche, entourée d'anges; à côté de sa tête est la
Sainte Vierge, tenant l'enfant Jésus, et deux évêques;
autour de la figure principale, il y a quatre autres

1500 ? figures. Dessin grand in-4 en larg. Recueil Gaignières, à Oxford, t. III, f. 33.

> Il y a des différences dans la description avec celle du Bulletin des Comités historiques.
>
> N'ayant aucune indication sur l'époque de ce monument, je le place à la fin du quinzième siècle.

Sceaux; armoiries.

Sept sceaux de rois de France du quinzième siècle. Moulages de la collection de l'École des beaux-arts.

Vingt-deux sceaux de princes et seigneurs du quinzième siècle. Moulages de la collection de l'École des beaux-arts.

Sceau de la cyte de Pinon, représentant un singe assis sur un trône, en costume épiscopal, en bronze, trouvé dans la démolition de l'ancien château de Pinon, à trois lieues de Laon. Partie d'une pl. lithog. en haut. Rigollot, Monnaies — des innocens et des fous, pl. 34, n° 12.

Sceau de Jean de Miraumont, seigneur de Hermanville et de Prouville, en Normandie, du quinzième siècle, sur lequel on n'a pas de détails. Partie d'une pl. in-fol. en haut. Trésor de numismatique et de glyptique. Sceaux des communes, communautés, évêques, abbés et barons, pl. 10, n° 10.

Sceau de la mairie de la ville d'Eu, du quinzième siècle. Partie d'une pl. in-fol. en haut. Trésor de numismatique et de glyptique. Sceaux des communes, communautés, évêques, abbés et barons, pl. 10, n° 14.

Divers sceaux appartenant au quinzième siècle. Pl. et

partie d'une in-4 en larg. lithog. Léchaudé d'Anisy, 1500?
Extrait des chartes — qui se trouvent dans les archives du Calvados. Atlas, pl. 22 et partie de pl. 20.

Sceau du chapitre de la collégiale de Saint-Étienne de Troyes, à une charte du quinzième siècle. Partie d'une pl. in-fol. en haut. Trésor de numismatique et de glyptique. Sceaux des communes, communautés, évêques, abbés et barons, pl. 12, n° 9.

Sceau de l'abbaye de Notre-Dame de Meaux. Pl. grav. sur bois. Société de sphragistique, A. Lefebvre, t. III, p. 26, dans le texte.

Sceau de l'abbaye de Clairvaux, du quinzième siècle. Musée de l'hôtel de Cluny, n° 1822.

Sceau attribué à la prevoté de ville et probablement de Chaource, en Champagne. Petite pl. grav. sur bois. Revue numismatique, A. Barthélemy, p. 306, dans le texte.

<small>Publié dans les Mémoires de la Société éduenne, 1845, de Fontenay, comme étant des caorsins, communauté d'usuriers établie en Bourgogne. Voir ci-après.</small>

Sceel de la prevôté de la ville de Commercy. Partie d'une pl. in-8 en haut, lithog. Dumont, Histoire de Commercy, t. III, à la p. 155.

Divers sceaux du quinzième siècle, à des actes passés en Bretagne, ou se rapportant à l'histoire de cette province. Voir vingt-deux pl. in-fol. en haut., contenant des sceaux du douzième au quinzième siècle. Lobineau, Histoire de Bretagne, t. II, à la fin.

<small>Voir aussi trente-cinq planches in-fol. en haut. idem, Mo-</small>

1500 ?

rice. Preuves à l'histoire de Bretagne; t. I, dix-huit planches à la fin; t. II, dix-sept planches à la fin. Ces trente-cinq planches sont en partie celles de l'ouvrage de Lobineau.

Neuf sceaux et écus de Bretagne du quinzième siècle. Partie d'une pl. in-fol. magno en larg. Potier de Gourcy, n°ˢ 9, 12 à 19.

Sceau du chapitre Saint-Guillaume de Saint-Brieuc. Partie d'une pl. in-8 en haut. Geslin de Bourgogne, etc., Anciens évêchés de Bretagne, t. I, pl. 4, n° 16.

Sceau des Cordeliers de Saint-Brieuc. Partie d'une pl. in-8 en haut. Geslin de Bourgogne, etc. Anciens évêchés de Bretagne, t. I, pl. 4, n° 17.

Sceau de Jean de Vailly, doyen d'Orléans. Partie d'une pl. in-fol. en haut. Trésor de numismatique et de glyptique. Sceaux des communes, communautés, évêques, abbés et barons, pl. 16, n° 3.

Écu de Jean de Berry, vitrail provenant de la Sainte-Chapelle de Bourges, à la cathédrale de Bourges. Pl. lithog. in-fol. en haut. coloriée. De Lasteyrie, Histoire de la peinture sur verre, pl. 51.

Sceaux de la maison hospitalière du Saint-Esprit de Dijon, du quinzième siècle et autres postérieurs. Dessin in-fol. en haut. Histoire de la maison — du Saint-Esprit de Dijon, manuscrit. Bibliothèque de l'Arsenal, p. 21.

Sceau de l'ordre de Saint-Jean de Jérusalem, probablement de la commanderie de Macon. Petite pl. grav.

sur bois. Société de sphragistique, comte E. de Soul- 1500?
trait, t. II, p. 181, dans le texte.

Sceau d'un monnoyeur d'Avalon. Petite pl. grav. sur bois. Revue numismatique, 1839. Ad. de Longperrier, p. 246, dans le texte.

Sceau bourguignon du quinzième siècle, relatif à une communauté de caorsins, ou banquiers. Petite pl. grav. sur bois. Mémoires de la Société éduenne, 1845, J. de Fontenay, p. 195, dans le texte. = Petite pl. grav. sur bois. De Fontenay, Fragments d'histoire métallique, p. 249, dans le texte.

> Voir ci-devant.

Sceau des consuls du château de Limoges. Partie d'une pl. in-4 en haut., lithog. Tripon, Historique monumental de l'ancienne province du Limousin, n° 84, t. I, à la p. 172.

Sceau de l'abbaye de Saint-Martin des Feuillants de Limoges. Petite pl. grav. sur bois. Société de sphragistique, Maurice Ardant, t. I, p. 258, dans le texte.

Sceau du chapitre d'Argentat, en Limousin. Petite pl. grav. sur bois. Idem, t. I, p. 353, dans le texte.

> Recueils d'extraits ou de titres originaux du Limousin, du treizième au quinzième siècle, manuscrits sur papier et parchemin. Deux volumes in-fol., cartonnés. Bibliothèque impériale. Manuscrits, fonds de Gaignières, n°s 185, 186. Ces volumes contiennent :

Des sceaux originaux en cire et d'autres dessinés.

1500 ? Deux sceaux de la ville de Lyon. Pl. in-4 en larg. Menestrier, Histoire — de la ville de Lyon, p. 33, dans le texte.

Divers sceaux des ecclésiastiques et de la noblesse du Languedoc, du quinzième siècle. Sept pl. et partie d'une in-fol. en haut. De Vic et Vaissete, Histoire de Languedoc, t. V, pl. 1 à 8.

Divers sceaux des ecclésiastiques et de la noblesse du Languedoc, du quinzième siècle. Partie de huit pl. in-4 en larg., lithog. Histoire générale de Languedoc, par de Vic et Vaissete, édition de du Mège, t. IX, à la fin.

Forme donnée à la Tarasque, monstre de Tarascon, sur les sceaux de cette ville du quinzième siècle. Partie d'une pl. in-8 en haut. Monuments de l'église de Sainte-Marthe, à Tarascon, à la p. 16.

Sceau de l'abbaye de Crisenon. Petite pl. grav. sur bois. De Fontenay, Fragments d'histoire métallique, p. 169, dans le texte.

Recueils contenant des titres originaux et copies de titres relatifs à diverses abbayes de France. Manuscrits sur papier et sur vélin, du treizième au seizième siècle. Onze parties reliées en neuf tomes in-fol., parchemin. Bibliothèque impériale, manuscrits, fonds de Gaignières, nos 245 à 255. Ces recueils contiennent :

Des sceaux dessinés et quelques-uns originaux en cire, du quinzième siècle.

Voir à l'année 1300.

Recueils de titres originaux scellez, concernant les abbez

LOUIS XII. 217

et abbesses, les abbayes rangées par ordre alphabétique, 1300 ?
et les abbez et abbesses de chaque abbaye par ordre
chronologique. Manuscrits sur papier et sur vélin du
treizième au seizième siècle. Quinze volumes reliés en
treize tomes in-fol., parchemin. Bibliothèque impériale,
manuscrits, fonds de Gaignières, n°s 256 à 272. Ces re-
cueils contiennent :

Des sceaux dessinés et quelques-uns originaux en cire,
du quinzième siècle.

Voir à l'année 1300.

Recueil de titres originaux scellez, concernant les prieurez,
les prieurs et prieuses. Les prieurez rangez par ordre al-
phabethique, et les prieurs et prieuses par ordre chronolo-
que. Manuscrits sur papier et sur vélin du treizième au
seizième siècle. Quatre volumes (six parties) in-fol.,
parchemin. Bibliothèque impériale, manuscrits, fonds
de Gaignières, n°s 274 à 279. Ces recueils contiennent :

Des sceaux dessinés et quelques-uns originaux en cire,
du quinzième siècle.

Voir à l'année 1300.

Recueils de titres et copies de titres relatifs à diverses fa-
milles princières et aux princes du sang de France. Ma-
nuscrits sur vélin et papier du treizième au quinzième
siècle. Vingt-sept volumes in-fol. cartonnés. Bibliothè-
que impériale, manuscrits, fonds de Gaignières,
n°s 891 [1], [2], [3] à 904 [4], [5]. Ces volumes contiennent :

Des sceaux originaux et d'autres dessinés, du quin-
zième siècle.

Voir à l'année 1300.

1500 ?
Six sceaux de villes, etc., du quinzième siècle. Moulages de la collection de l'École des beaux-arts.

Vingt-quatre sceaux du quatorzième et du quinzième siècle. Deux pl. in-4 en haut. (de Migieu). Recueil des sceaux du moyen âge, pl. 4, 4*.

Onze sceaux du quinzième siècle. Pl. in-4 en haut. (de Migieu). Recueil des sceaux du moyen âge, pl. 6.

Vingt et un sceaux ecclésiastiques du quinzième siècle. Moulages de la collection de l'École des beaux-arts.

Divers sceaux de la famille de Beauvau, de la baronnie de Precigné, de celle de Sille, du treizième au quinzième siècle, etc. Pl. de diverses grandeurs, grav. sur bois. De Caumont, Bulletin munumental, t. XVI, p. 321 et suiv., dans le texte. E. Hucher.

> Il serait fort difficile d'établir clairement les attributions et les dates de tous ces divers sceaux, d'après le travail de l'auteur. Je les réunis ainsi en un seul article.

Sceau de Guillaume, bâtard de Brezé, fils naturel de Jacques de Brezé, comte de Maulevrier, de la fin du quinzième siècle, ou du commencement du seizième. Partie d'une pl. in-fol. en haut. Trésor de numismatique et de glyptique. Sceaux des communes, communautés, évêques, abbés et barons, pl. 10, n° 11.

Sceau de Jacques Mecoine, prêtre, du quinzième siècle. Pl. grav. sur bois. Société de sphragistique, comte G. de Soultrait, t. III, p. 120, dans le texte.

LOUIS XII. 219

Ung petit traicte pour aprendre et sauir a cognoistre les armes et de leurs blazons. Manuscrit sur vélin du quinzième siècle, in-12, veau brun. Bibliothèque impériale, manuscrits, fonds de Gaignières, n° 873. Ce volume contient : 1500?

Des miniatures représentant des écussons d'armoiries, dans le texte.

La conservation est bonne.

L'ordre du Camail ou du Porc Espic. Manuscrit sur papier relatif au quinzième siècle, in-fol., cartonné. Bibliothèque impériale, manuscrits, fonds de Gaignières, n° 735. Ce volume contient :

Quelques dessins grossièrement exécutés représentant des armoiries, dans le texte.

Sept écussons des landgraves de la haute Alsace. Petites pl. grav. sur bois. Schœpflin, Alsatia illustrata, t. II, p. 29, dans le texte.

Armoiries des landgraves de la haute et basse Alsace. Pl. in-fol. en haut. Idem, à la p. 609.

Écusson aux armes de la maison de Créquy ou de Soissons-Moreul, dont les blasons ont été confondus par alliance. Médaillon en verre peint. Musée de l'hôtel de Cluny, n° 848.

Écusson armorié que l'on peut attribuer à la famille du Bosq, trouvé dans les fossés de la Bastille. Partie d'une pl. in-fol. en haut. Trésor de numismatique et de glyptique. Recueil général de bas-reliefs et d'ornements, pl. 4, n° 2.

1500? Armoiries de divers personnages de la famille de Montaigu, sur les vitres de l'église des Célestins de Marcoussy, et sur la muraille. Deux dessins in-fol. en haut. Bibliothèque impériale, manuscrits, boîtes de l'ordre du Saint-Esprit, Montaigu.

Vingt-sept écussons d'armoiries diverses. Pl. in-4 en larg., lithog. De Caumont, Bulletin monumental, t. XV, à la p. 50. Anatole Barthélemy et Charles Guimard.

<small>Le texte ne fait pas mention de cette planche.</small>

Recueils d'armoiries diverses de France et d'autres pays, des quatorzième et quinzième siècles. Manuscrits sur papier in-fol. et in-4 cartonnés. Trois volumes. Bibliothèque impériale, manuscrits, fonds de Gaignières, n[os] 857 à 869 [2]. Ces volumes contiennent :

Des dessins représentant des armoiries.

<small>Voir à l'année 1300.</small>

Histoire des anciennes corporations d'arts et métiers et des confréries religieuses de la capitale de la Normandie, par Ch. Ouin-Lacroix. Rouen, Lecointe frères, 1850. In-8, fig. Cet ouvrage contient :

Vingt-cinq sceaux, jetons, bannières, armoires, armoiries des anciennes corporations de Rouen, du quinzième siècle et postérieurs. Vingt-cinq pl. lithog. in-8 en haut., placées dans le texte aux chapitres relatifs.

Armes des corporations des orfévres de France, du quinzième siècle ou antérieures. Six pl. in-8 en haut. Lacroix, Histoire de l'orfévrerie, etc., à la fin.

LOUIS XII.

Monnaies, médailles, jetons, mereaux.

Monnaie de Brabant. Petite pl. grav. sur bois. Ordon- 1500 ?
nance, etc. Anvers, 1633, feuillet O, 3.

Une monnaie frappée à Valenciennes. Petite pl., à la
p. 53, dans le texte. Abrégé de l'histoire de Valen-
ciennes. Lille, Balthasar le Francq, 1688, in-4.

Monnaie d'un pape des fous, fabriquée à Amiens. Pe-
tite pl. grav. sur bois. Revue numismatique, 1842,
D. Rigollot, p. 55, dans le texte.

Monnaie de l'évêque de Laon. Deux petites pl. The-
vet, Cosmographie, t. II, f. 569, dans le texte.

Monnaie de Lorraine. Partie d'une pl. in-fol. en haut.
Trésor de numismatique et de glyptique. Histoire de
l'art monétaire chez les modernes, pl. 24, n° 14.

Le texte ne dit rien de cette monnaie.

Monnaie de la ville de Metz. Petite pl. grav. sur bois.
— Ordonnance, etc. Anvers, 1633, feuillet N, 2.

Monnaie de Metz. Petite pl. grav. sur bois. Idem, feuil-
let P, 8.

Diverses monnaies de la ville de Metz du quinzième
siècle. Partie de trois pl. in-fol. en larg., lithog. De
Saulcy, Recherches sur les monnaies de la cité de
Metz, pl. 1 à 3.

Six monnaies (florins) de la ville de Metz du quinzième

1500 ? siècle. Partie d'une pl. in-fol. en larg., lithog., n°ˢ 1 à 7. Idem (pl. 1), p. 78-81.

Monnaie de Metz-Cité, de date incertaine. Partie d'une pl. in-4 en haut. Poey d'Avant, pl. 21, n° 11, p. 364.

<small>Le n° 10 n'existe pas sur cette planche ni dans le texte.</small>

Neuf monnaies de divers évêques de Metz du neuvième au quinzième siècle. Partie de quatre pl. in-fol. en haut. Calmet, Histoire de Lorraine, t. V, pl. 1, 2, 3, 5, n°ˢ 53 à 61.

Monnaie de la ville et république de Strasbourg. Petite pl. grav. sur bois. Ordonnance, etc. Anvers, 1633, feuillet L, 3.

Monnaie de Strasbourg. Petite pl. grav. sur bois. Idem, feuillet N, 5.

Neuf monnaies des évêques de Strasbourg de diverses époques jusqu'au quinzième siècle, et pièces à l'appui. Partie d'une pl. in-fol. en haut. Schœpflin, Alsatia illustrata, t. II, pl. 1, à la p. 458, n°ˢ 1 à 9, texte, p. 322.

Huit monnaies des évêques de Bale et de la ville, du quinzième siècle ou de peu postérieures. Partie d'une pl. in-fol. en haut. Idem, t. II, à la p. 458, n°ˢ 1 à 8, texte, p. 30.

Deux monnaies des seigneurs de Blois. Quatre petites pl. Thevet, Cosmographie, t. II, f. 583, dans le texte.

Monnaie d'Amboise. Petite pl. grav. sur bois. Ordonnance, etc., Anvers, 1633, feuillet E, 1.

Monnaie du chapitre d'Autun. Partie d'une pl. in-4 en haut. Ragut, Statistique du département de Saône-et-Loire, t. II, n° 9, p. 416 (par erreur dans le texte n° 8).

1500 ?

Monnaie de Saint-Martial de Limoges. Partie d'une pl. in-4 en haut., lithog. Tripon, Historique monumental de l'ancienne province du Limousin, n° 69, t. I, à la p. 170.

Monnaie de l'Auvergne, incertaine, portant SAINT-GENES. Partie d'une pl. in-8 en haut., lithog. De Bastard, Recherches sur Raudan, pl. 10, à la p. 75.

Le texte ne parle pas de cette pièce.

Cinq monnaies de Clermont en Auvergne, de diverses époques. Petite pl. lithog. Bouillet, Statistique monumentale du département du Puy-de-Dôme, dans le texte, à la p. 335.

Monnaie des évêque et chapitre de Clermont. Deux petites pl. Thevet, Cosmographie, t. II, f. 544, dans le texte.

Monnaie de Montauban. Petite pl. grav. sur bois. Revue de la numismatique belge. Le baron Chaudruc de Chazannes, 2ᵉ série, t. III, 1853, p. 419, dans le texte.

Quatre monnaies du Dauphiné, de la ville de Vienne et de l'église de cette ville. Pl. in-8 en larg. Charvet, Histoire de la sainte église de Vienne, à la p. 376, dans le texte.

Florins d'or qui ont eu cours en Provence pendant le

1500 ? quatorzième et le quinzième siècle. Partie d'une pl. in-4 en haut. Saint-Vincent, Monnaies des comtes de Provence, pl. sans n° (après pl. 21).

Mereau du chapitre de Saint-Pierre de Lille, qui paraît du quinzième siècle. Partie d'une pl. in-4 en larg., lithog. Revue du Nord, Brun-Lavainne, t. V, pl. 3, p. 299.

Deux mereaux communaux de Douai. Partie d'une pl. in-8 en haut., lithog. Dancoisne et Delanoy, Recueil de monnaies — l'histoire de Douai, pl. 4, n°s 1, 2, p. 50.

Mereau communal de Douai. Partie d'une pl. in-8 en haut., lithog. Idem, pl. 8, n° 1, p. 50.

Mereau de la ville de Douai. Partie d'une pl. in-8 en haut. Idem, pl. 8, n° 3, p. 66.

Six mereaux de l'église de Saint-Amé de Douai. Pl. in-8 en haut., lithog. Idem, pl. 5, n°s 1 à 6, p. 58-61.

Deux mereaux de Saint-Amé de Douai. Petites pl. grav. sur bois. De Fontenay, Manuel de l'amateur de jetons, p. 199, dans le texte.

Quatre mereaux de l'église Saint-Pierre de Douai. Pl. in-8 en haut., lithog. Dancoisne et Delanoy, Recueil de monnaies — l'histoire de Douai, pl. 6, n°s 1 à 4, p. 61-66.

Cinq mereaux que l'on peut attribuer à l'église Saint-Pierre de Douai. Pl. in-8 en haut., lithog. Idem, pl. 7, n°s 1 à 5, p. 67-69.

Jeton du quinzième siècle, portant le nom de Miniel Polet — à Tournay. Petite pl. grav. sur bois. De Fontenay, Nouvelle étude de jetons, p. 15, dans le texte. = Petite pl. grav. sur bois. De Fontenay, Manuel de l'amateur de jetons, p. 46, dans le texte. 1500.

Mereau du chapitre de l'église d'Arras. Petite pl. grav. sur bois. De Fontenay, Nouvelle étude de jetons, p. 136, dans le texte. = Petite pl. grav. sur bois. De Fontenay, Manuel de l'amateur de jetons, p. 189, dans le texte. 1500?

Mereau de Saint-Omer. Petite pl. grav. sur bois. De Fontenay, Manuel de l'amateur de jetons, p. 70, dans le texte. = Idem, p. 236, dans le texte.

Sept mereaux frappés à Saint-Omer, dans le quinzième siècle. Pl. et partie de pl. in-8 en haut., lithog. Mémoires de la Société des antiquaires de la Morinie, t. II, pl. 5, n[os] 12 à 17; pl. 8, n° 31, p. 253 et suiv.

Trois médailles, ou plutôt trois mereaux de Notre-Dame de Boulogne, du quinzième siècle. Partie d'une pl. in-8 en haut. Idem, Jules Rouyer, t. IX, 1re partie, p. 239 et suiv.

Jeton, laissez-passer des monnoyeurs de Rouen. Petite pl. grav. sur bois. De Fontenay, Manuel de l'amateur de jetons, p. 51, dans le texte.

Trois mereaux d'Évreux. Petites pl. grav. sur bois. Idem, p. 200, 201, dans le texte.

Mereau du chapitre de Bayeux. Petite pl. grav. sur bois. Idem, p. 190, dans le texte.

1500? Mereau de la confrérie de Notre-Dame aux Bourgeois de Paris. Partie d'une pl. in-8 en haut. Revue numismatique, 1849, J. Rouyer, pl. 9, n° 3, p. 366.

Quatre mereaux de l'église de Saint-Eustache de Paris. Petites pl. grav. sur bois. De Fontenay, Manuel de l'amateur de jetons, p. 219, 221, 222, dans le texte.

Mereau de l'église de Notre-Dame de Poissy. Petite pl. grav. sur bois. De Fontenay, Nouvelle étude de jetons, p. 164, dans le texte.

Mereau de l'église de Notre-Dame de Poissy. Petite pl. grav. sur bois. De Fontenay, Manuel de l'amateur de jetons, p. 228, dans le texte.

Les coins de ce mereau sont de deux époques différentes.

Deux mereaux de l'église de Meaux. Petites pl. grav. sur bois. De Fontenay, Nouvelle étude de jetons, p. 148, 149, dans le texte. = Idem, Manuel de l'amateur de jetons, p. 213, 214, dans le texte.

Mereau du chapitre de Langres représentant saint Mamers. Petite pl. grav. sur bois. De Fontenay, Nouvelle étude de jetons, p. 147, dans le texte.

Trois mereaux de Saint-Mamers et autres églises de Langres. Petites pl. grav. sur bois. De Fontenay, Manuel de l'amateur de jetons, p. 202, 204, 205, dans le texte.

Mereau que l'on peut attribuer à la ville de Rhetel. Petite pl. grav. sur bois. De Fontenay, Nouvelle étude de jetons, p. 132, dans le texte.

Mereau de Nostre-Dame de Verdun. Petite pl. grav. 1500?
sur bois. Idem, p. 168, dans le texte.

Mereau de la confrérie du bas chœur de la cathédrale
du Mans. Partie d'une pl. in-8 en haut. Revue nu-
mismatique, 1848, H. Hucher, pl. 15, n° 21, p. 385.

Deux mereaux du Mans. Petites pl. grav. sur bois. De
Fontenay, Manuel de l'amateur de jetons, p. 206,
207, dans le texte.

Jeton de la maison commune de Blois. Petite pl. grav.
sur bois. Idem, p. 191, dans le texte.

Six mereaux des églises de la ville de Bourges. Petites
pl. grav. sur bois. De Fontenay, Nouvelle étude de
jetons, p. 140, 141, 142, dans le texte.

Trois mereaux de l'église de Saint-Étienne de Bourges.
Petites pl. grav. sur bois. De Fontenay, Manuel de
l'amateur de jetons, p. 193, dans le texte.

Mereau de la Sainte Chapelle de Bourges. Petite pl. grav.
sur bois. Idem, p. 194, dans le texte.

Deux mereaux de l'église d'Issoudun. Petite pl. grav.
sur bois. De Fontenay, Nouvelle étude de jetons,
p. 146, dans le texte. = Petites pl. grav. sur bois.
De Fontenay, Manuel de l'amateur de jetons, p. 202,
dans le texte.

Huit gettoirs, ou jetons destinés à servir d'abécédaires
et à faire les comptes, table de Pythagore à leur
usage, et étui pour les renfermer. Parties de deux
pl. in-4 en haut. Pierquin de Gembloux, Histoire

1500? monétaire et philologique du Berry, pl. 10, n°ˢ 1 à 5; pl. 11 (dans le texte 10 par erreur), n°ˢ 6 à 11.

> Ces gettoirs qui servaient d'abécédaires pour apprendre à lire, et de pièces pour faire les comptes, ont été frappés et en usage depuis le dixième jusqu'au dix-huitième siècle. Le plus grand nombre était frappé à Nuremberg, d'où ils se répandaient dans toute l'Europe.
>
> Il serait difficile de déterminer l'époque de la fabrication de ceux-ci, qui paraissent avoir été faits pour le Berry, et y ont été trouvés. Je les place donc à la fin du quinzième siècle.
>
> Snelling et Von Loon ont publié un grand nombre de ces gettoirs, qui n'ont aucune relation avec l'histoire de la France.

Trois mereaux de Nevers. Petites pl. grav. sur bois. De Fontenay, Manuel de l'amateur de jetons, p. 117, 118, dans le texte.

Mereau de la sainte Chapelle de Dijon. Partie d'une pl. lithog. in-8 en haut. De Fontenay, Fragments d'histoire métallique, pl. 14 (texte 5) n° 5, p. 183. = Petite pl. grav. sur bois. De Fontenay, Nouvelle étude de jetons, p. 143, dans le texte. = Petite pl. grav. sur bois. De Fontenay, Manuel de l'amateur de jetons, p. 346, dans le texte.

> Les textes de ces ouvrages contiennent des détails curieux sur de certains droits qui avaient été donnés aux chanoines de la Sainte-Chapelle de Dijon, église pour le service de laquelle ces mereaux étaient fabriqués. Ces droits y sont textuellement mentionnés.

Jetoir de la chambre des comptes de Dijon. Petite pl. grav. sur bois. De Fontenay, Manuel de l'amateur de jetons, p. 334, dans le texte.

Mereau que l'on croit être de Dijon. Partie d'une pl.

in-8 en haut., lithog. Mémoires de la Société 1500? éduenne, 1844, J. de Fontenay, pl. 18, n° 3, p. 264.

Deux mereaux du chapitre de Beaune. Partie d'une pl. in-8 en haut., lithog. Mémoires de la Société éduenne, 1844, J. de Fontenay, pl. 18, n°ˢ 1, 2, p. 264.

Mereau de la ville de Beaune. Petite pl. grav. sur bois. De Fontenay, Nouvelle étude de jetons, p. 138, dans le texte.

Sept mereaux de la cathédrale d'Autun. Partie d'une pl. lithog. in-8 en haut. De Fontenay, Fragments d'histoire métallique, pl. 10 (texte 1), n°ˢ 4 à 11.

Mereau de la cathédrale d'Autun, Saint-Lazare. Petite pl. grav. sur bois. Autun archéologique, Société éduenne, p. 21, dans le texte.

Trois mereaux relatifs à sainte Reine, patronne d'Alise. Partie d'une pl. lithog. in-8 en haut. De Fontenay, Fragments d'histoire métallique, pl. 13 (texte 4), n°ˢ 13 à 15, p. 181, 182.

Trois mereaux de Tournus. Petites pl. grav. sur bois. De Fontenay, Nouvelle étude de jetons, p. 165-166, dans le texte.

Deux mereaux de Besançon. Petites pl. grav. sur bois. De Fontenay, Manuel de l'amateur de jetons, p. 387, dans le texte.

Mereau de l'église cathédrale de Saint-Pierre de Poitiers, en plomb. Partie d'une pl. in-8 en haut. Fillon, Considérations — sur les monnaies de France, pl. 4,

1500?

n° 12. = Partie d'une pl. in-8 en haut. Fillon, Lettres à M. Dugast-Matifeux, pl. 9, n° 12, p. 179.

Mereau de la cathédrale de Luçon, en plomb. Partie d'une d'une pl. in-8 en haut. Fillon, Considérations sur les monnaies de France, pl. 4, n° 11.

Mereau de la ville de Saint-Claude. Petite pl. grav. sur bois. De Fontenay, Nouvelle étude de jetons, p. 163, dans le texte. = Petite pl. grav. sur bois. De Fontenay, Manuel de l'amateur de jetons, p. 235, dans le texte.

Mereau de Saint-Étienne de Limoges. Partie d'une pl. in-4 en haut., lithog. Tripon, Historique monumental de l'ancienne province du Limousin, n° 83, t. I, p. 172.

Mereau de l'abbaye de Savigny, dans le Lyonnais. Petite pl. grav. sur bois. De Fontenay, Manuel de l'amateur de jetons, p. 237, dans le texte.

Mereau de Saint-Julien de Tournon. Petite pl. grav. sur bois. De Fontenay, Nouvelle étude de jetons, p. 164, dans le texte. = Petite pl. grav. sur bois. De Fontenay, Manuel de l'amateur de jetons, p. 238, dans le texte.

Jetoir de la chambre des comptes du Dauphiné. Petite pl. grav. sur bois. De Fontenay, Nouvelle étude de jetons, p. 115, dans le texte.

Quatre méreaux, dont deux de Valence et un de Belley. Partie d'une pl. lithog. in-8 en haut. De Fon-

tenay, Fragments d'histoire métallique, pl. 17 (texte 8), nos 4 à 7, p. 200 et suiv. 1500?

Deux mereaux de Saint-Félix et de Saint-Fortunat, de Valence. Petites pl. grav. sur bois. De Fontenay, Nouvelle étude de jetons, p. 167, dans le texte. = Petites pl. grav. sur bois. De Fontenay, Manuel de l'amateur de jetons, p. 240, dans le texte.

Mereau des chanoines de Vienne. Sanctus Mauritius. Partie d'une pl. lithog. in-8 en haut. Revue numismatique, 1842, E. Cartier, pl. 14, n° 5, p. 294 (pour 304), sans détails.

Mereau de l'église de Saint-Pierre de Vienne, en Dauphiné. Petite pl. grav. sur bois. De Fontenay, Manuel de l'amateur de jetons, p. 243, dans le texte.

Deux mereaux de la ville de Belley. Petites pl. grav. sur bois. De Fontenay, Nouvelle étude de jetons, p. 139, dans le texte.

Mereau de l'abbaye de Montfaucon. Petite pl. grav. sur bois. De Fontenay, Manuel de l'amateur de jetons, p. 214, dans le texte.

Trois mereaux de l'église d'Avignon. Petites pl. grav. sur bois. De Fontenay, Nouvelle étude de jetons, p. 137, 138, dans le texte.

Deux mereaux du chapitre d'Avignon. Petites pl. grav. sur bois. De Fontenay, Manuel de l'amateur de jetons, p. 190, dans le texte.

Trois jetons du chapitre den. d. Dedons de la ville

1500 ? d'Avignon. Partie d'une pl. in-4 en haut. Saint-Vincens, Monnaies des comtes de Provence, pl. sans numéro (après pl. 11).

Mereau des monnoyers de Tarascon. Petite pl. gravée sur bois. Revue numismatique, 1848, De Courtois, p. 66, dans le texte.

Trois petites bractéates, que l'on attribue au Roussillon. Petite pl. grav. sur bois. De Fontenay, Nouvelle étude de jetons, p. 6, dans le texte.

Méreau bracteate de Saint-Jean de Perpignan. Petite pl. grav. sur bois. Idem, p. 160, dans le texte.

Cinq mereaux, croix en forme de tunique, et sceau de l'abbaye de Crisenon. Partie d'une pl. in-8 en haut., lithog., et petite pl. grav. sur bois. Mémoires de la Société éduenne, 1845, J. de Fontenay, pl. 2, nos 1 à 6, p. 112 et 115, dans le texte.

Cinq mereaux bracteates, que l'on peut penser être d'une communauté de femmes, et peut-être de l'abbaye de Crisenon. Partie d'une pl. lithog. in-8 en haut. De Fontenay, Fragments d'histoire métallique, pl. 11 (texte 2), nos 1 à 5. = Ce sont des paillofes (pallofas) du chapitre de Saint-Jean de Perpignan. — Le même, Nouvelle étude de jetons, p. 6.

Mereau portant : LA FIN COVROVNE R DIEV NOV DOIN PAIS. Partie d'une pl. in-8 en haut. Revue numismatique, 1849, J. Rouyer, pl. 9, n° 7, p. 458.

Mereau portant : Tovdis dovse tarte movse. Partie d'une pl. in-8 en haut. Idem, n° 9, p. 460.

On a donné de cette légende des explications peu satisfaisantes.

Mereau portant : Artem trasiens. Partie d'une pl. in-8 en haut. Idem, pl. 9, n° 10, p. 461. 1500?

Cinq mereaux ou jetons, de chapitres ou d'églises, en plomb. Partie de deux pl. lithog. in-8 en haut. Rigollot, Monnaies — des Innocents et des fous, pl. 1, n° 4; pl. 2, n°ˢ 6 à 9.

Deux mereaux d'églises, incertains. Partie d'une pl. lithog. in-8 en haut. De Fontenay, Fragments d'histoire métallique, pl. 10 (texte 1), n°ˢ 12, 13.

Trois mereaux dont la destination est inconnue. Partie d'une pl. lithog. in-8 en haut. Idem, pl. 13 (texte 4), n°ˢ 6 à 8, p. 178, 179.

<small>Le numéro 7 est reproduit : Petite planche gravée sur bois. Le même, Nouvelle étude de jetons, p. 8, dans le texte.</small>

Trois mereaux incertains. Partie d'une pl. lithog. in-8 en haut. Idem, n°ˢ 10 à 12, p. 179-180.

Mereau inconnu. Partie d'une pl. in-8 en haut. Idem, pl. 14 (texte 5), n° 6, p. 183.

Trois mereaux incertains. Partie d'une pl. lithog. in-8 en haut. Idem, n°ˢ 8 à 10, p. 184.

Cinq mereaux d'église ou de congrégations, incertains. Partie d'une pl. lithog. in-8 en haut. Idem, pl. 15 (texte 6), n°ˢ 9 à 13, p. 189-190.

Dix-huit mereaux différents, sans époque ni attributions certaines. Partie d'une pl. lithog. in-8 en haut. Idem, pl. 16 (texte 7), n°ˢ 1 à 16, 18, 19, p. 191 et suiv.

1500 ? Douze jetoirs divers, de dates incertaines. Pl. lithog. in-8 en haut. Idem, pl. 19 (texte 10), n°ˢ 1 à 12, p. 218 et suiv.

Mereau représentant une hure de sanglier Rev. une fleur de lis. Petite pl. grav. sur bois. De Fontenay, Nouvelle étude de jetons, p. 132, dans le texte.

Deux jetons de conseillers et agents des comptes et finances de Naples pendant l'occupation française, de 1494 à 1503. Petites pl. grav. sur bois. Argelati, t. V, p. 62, dans le texte.

Jetoir incertain : POUR BIEN JETER, etc. Partie d'une pl. lithog. in-8 en haut. Revue numismatique, 1842, E. Cartier, pl. 14, n° 2, p. 294 (pour 304), sans détails.

Jetoir incertain. Partie d'une pl. in-8 en haut. lithog. Mémoires de la Société éduenne, 1844, J. de Fontenay, pl. 19, n° 1, p. 272.

Onze jetoirs divers du quinzième siècle. Partie d'une pl. in-8 en haut., lithog. Idem, 1845, J. de Fontenay, pl. 9, n°ˢ 1 à 10 et 11, p. 154 à 164.

1501.

Février 1. Portrait d'Olivier de la Marche, en buste, de face. En haut NDL (en monogramme). Pl. in-4 en haut. Bullart, t. I, p. 133, dans le texte.

Février 28. Figure de Jean Budé, conseiller du roi et audiencier de la chancellerie de France, sur sa tombe, dans le

chœur des Célestins de Paris. Dessin in-fol. en haut. Gaignières, t. VII, 118. = Partie d'une pl. in-4 en larg. Millin, Antiquités nationales, t. I, n° III, pl. 24, n° 2.

1501.
Février 28.

Tombe de Jehan Bude, mort 2 février 1501, et de Katherine le Picart, sa femme, morte 1er août 1506, en cuivre jaune, dans le chœur de l'église des Célestins de Paris. Dessin in-4. Recueil Gaignières, à Oxford, t. XII, f. 82.

Tableau représentant l'Annonciation, sur les volets duquel sont les portraits de Jean, seigneur de la Tour, IIIe du nom, comte d'Auvergne et de Boulogne, ayant derrière lui saint Jean-Baptiste, et celui de Jeanne de Bourbon, fille de Jean de Bourbon, IIe du nom, sa femme en secondes noces, morte le 22 janvier 1511, ayant derrière elle saint Jean l'évangéliste. Ce tableau, donné par cette princesse au couvent des cordeliers de Vic-le-Comte, fut ensuite donné par ces pères au cardinal de Bouillon, en 1703. Pl. in-fol. en larg. Baluze, Histoire généalogique de la maison d'Auvergne, t. I, à la p. 351.

Mars 28.

Tombe de Guillaume de Maraffin, évêque de Noyon, dans le sanctuaire, devant le grand autel de l'église cathédrale de Notre-Dame de Noyon, après celle de Jean de Mailly. Dessin grand in-8. Recueil Gaignières, à Oxford, t. XIV, f. 106.

Avril 7.

Portrait de Robert Gaguin, à mi-corps, tourné à gauche, la main droite appuyée sur un livre. Pl. petit in-4 en haut. Thevet, Pourtraits, etc., 1584, à la p. 530, dans le texte.

Mai 22.

1501. Portrait du même, en buste, tourné à gauche. *De Lar-*
Mai 22. *messin sculp.* Pl. in-4 en haut. Bullart, t. 1, p. 137. dans le texte.

Septemb. 13. Tombeau de Bertrand de Livron, seigneur de Vast et Bourbonne, mort le 13 septembre 1501, et de Françoise de Boffremont, sa femme, morte le 10 mai 1527, dans l'église de Bourbonne. Dessin esquissé in-4 en larg. Bibliothèque impériale, manuscrits, boîtes de l'ordre du Saint-Esprit, Livron.

Septemb. 26. Grande médaille de Philibert, duc de Savoie, avec Marguerite d'Autriche, duchesse de Bourgogne, sa femme. Pl. in-4 en larg. Köhler, t. XV, à la p. 121.

Novemb. 9. Figure de Marguerite Bourdin, femme en premières noces de Macé Picot, secrétaire des finances du roi, et depuis de Michel Gaillart, chevalier, général des finances, sur sa tombe, dans la nef de l'ancienne église des Blancs-Manteaux de Paris. Dessin in-fol. en haut. Gaignières, t. VII, 117. = Dessin in-8. Recueil Gaignières, à Oxford, t. XII, f. 40. = Partie d'une pl. in-4 en haut. Millin, Antiquités nationales, t. IV, n° XLVII, pl. 5, n° 3.

Novemb. 16. Tombe de Jacques de Biaumanoir (Beaumanoir), enfant de Lavardin, à gauche, près le mur, dans le sanctuaire de l'église de l'abbaye de Champagne, au Maine. Dessin in-fol. en haut. Bibliothèque impériale, manuscrits, boîtes de l'ordre du Saint-Esprit, Beaumanoir.

1501. Quatre miniatures représentant des personnages et des faits militaires relatifs à la dîme levée pour la croi-

sade du commencement de 1501. On y voit le pape 1501.
Alexandre VI. Elles proviennent de la collection des
annales de l'hôtel de ville de Toulouse, détruites le
10 août 1793. Deux pl. in-4 carrées. Mémoires de la
Société archéologique du midi de la France. A. de
Quatrefages, t. IV, 1840-1841, pl. 8, 9, p. 57.

La grant Danse macabre des hommes et des femmes, hys-
toriee et augmētee de beaulx dis en latī. Le Debat du
corps et de lame. La Cōplainte de lame dampnée. Exor-
tation de bien vivre et bien mourir, etc. Lyon, Claude
Nourry, le dernier jour daoult 1501. In-4, fig., lettres
gothiques. Ce volume contient :

Un grand nombre de figures représentant les composi-
tions de la danse macabre, et d'autres sujets relatifs;
l'auteur dans son cabinet, etc. Pl. de différentes
grandeurs, grav. sur bois; quelques-unes sont répé-
tées, dans le texte.

Les regnars trauersant les perilleuses voyes folles fiances 1501 ?
du mōde, composées par Sebastien Brandt lequel com-
posa la Nef des folz, etc. Paris, Anthoine Verard. Petit
in-fol. gothique, fig. Ce volume contient :

L'auteur assis, à gauche, écrivant, dans son cabinet.
Pl. petit in-4 carrée, au 2ᵉ feuillet, recto.

Quarante-huit pl. représentant des sujets divers relatifs
au texte de cet ouvrage. Plusieurs de ces sujets sont
curieux, et l'on peut citer deux représentations d'un
moribond. Pl. de diverses grandeurs, grav. sur bois.
Dans le texte.

Cet ouvrage a été attribué dans cette édition, qui est la pre-
mière, à Sébastien Brandt, auteur de la Nef des fous, livre

1501? qui avait eu beaucoup de succès. On pense qu'Ant. Verard avait imaginé cette attribution pour vendre mieux ce volume. L'auteur de cet ouvrage est Jean Bouchet.

1502.

Février 22. Tombe de Benedictus le Duc, abbas, en pierre, vis-à-vis le crucifix et le jubé, dans la nef de l'église de l'abbaye de Saint-Taurin d'Évreux. Dessin in-8. Recueil Gaignières, à Oxford, t. V, f. 86.

Avril 25. Monnaie de Jean II (IVe du nom de la maison de Châlon), prince d'Orange. Partie d'une pl. lithog. in-8 en haut. Revue numismatique, 1839, E. Cartier, pl. 6, n° 18, p. 121.

Monnaie du même. Partie d'une pl. in-8 en haut. Revue numismatique, 1844, A. du Chalais, pl. 4, n° 7, p. 101.

Juin 15. Tombeau de Marguerite de Titigny, femme de Guy de Salins, seigneur de Vincelles, à Saint-Pierre de Louaire, paroisse, dans le chœur, à main gauche, près les chaises des prestres. Dessin in-8 en haut., esquissé. Bibliothèque impériale, manuscrits, boîtes de l'ordre du Saint-Esprit, Salins.

Juillet 15. Tombe de Charles de Becherel, seigneur de Chevry et de Becherel, mort 15 juillet 1502, Jean de Villeblanche, son oncle, mort 20 juin 1515; Marguerite des Cheises, femme dudit Becherel, morte 24 mars 1523, en pierre, sous le pulpitre, au milieu du chœur de l'église paroissiale de Chevry en Brie. Des-

sin grand in-4. Recueil Gaignières, à Oxford, t. XV, f. 63.
1502.
Juillet 15.

Vitre représentant Charles de Becherel et son fils, à genoux, du costé de l'évangile, au-dessus du grand autel de l'église paroissiale de Chevry en Brie. Dessin in-4. Recueil Gaignières, à Oxford, t. XV, f. 66.

Tombe de Jehan Bonnot, à l'abbaye de Chastillon, dans le cimetière, élevée sur quatre piliers de deux pieds et demi. Dessin esquissé in-8 en haut. Bibliothèque impériale, manuscrits, boîtes de l'ordre du Saint-Esprit, Bonnot.
Août 4.

Tombe de Jean Simon, évêque de Paris, en cuivre jaune, près les chaises des chanoines, à gauche, dans le chœur de l'église de Notre-Dame de Paris. Dessin in-fol. Recueil Gaignières, à Oxford, t. IX, f. 70. = Pl. in-fol. en haut. Tombes éparses dans la cathédrale de Paris, p. 155. = Pl. in-fol. en haut. (Charpentier). Description — de l'église métropolitaine de Paris, p. 155.
Décemb. 23.

Monnaie de Henri de Berghes, évêque de Cambrai. Petite pl. grav. sur bois. Ordonnance, etc. Anvers, 1633, feuillet P, 1.
1502.

Deux monnaies du même. Petites pl. grav. sur bois. Idem, feuillet P, 2.

Monnaie du même. Petite pl. grav. sur bois. Idem, feuillet Q, 6.

Deux monnaies du même. Partie d'une pl. in-4 en haut. Tobiesen Duby, Monnoies des barons, pl. 5, n°ˢ 1, 2.

1502. Danse macabre, ou l'Empire de la mort sur tous les états de la vie humaine, peinte contre le mur de la cour du château de Blois, vers 1502, temps où Louis XII, roi de France, fit embellir ce lieu occupé, avant ce prince, par les seigneurs de la maison de Champagne, ceux de la maison de Chatillon, comtes de Blois, et par celle d'Orléans. Cette peinture représente à la fois un traité de morale et les modes ou habillements de chaque état ou condition, du temps de Louis XII. Elle se compose de :

Trente-sept miniatures reliées en un volume in-fol. max., dont voici la description :

Il est formé de six feuilles de peau de vélin in-fol. max. en haut., peintes d'un seul côté. La première représente l'écusson de France, soutenu par deux anges. Les cinq autres feuilles sont divisées chacune en quatre compartiments in-4. Le premier représente l'*acteur* (l'auteur) assis; un ange tient une banderole. Au-dessous sont seize vers français en deux colonnes. Les dix-sept compartiments suivants contiennent chacun deux sujets de la Danse de la Mort. Chacune de ces miniatures représente la Mort avec un personnage différent, le Pape, l'Empereur, etc. Au-dessous de chacun, on lit seize vers français, dialogue entre les deux figures. Le dix-neuvième compartiment représente trois hommes à cheval. Le vingtième est rempli de texte.

Ce manuscrit a été fait à la même époque que la peinture du château de Blois, dont il est la copie, ou peu après. Il est très-curieux sous le rapport des costumes, et il a été peint par un artiste habile.

Il a été porté dans la table du Recueil de Gaignières donnée dans la Bibliothèque historique de le Long, à la fin

du portefeuille, ou tome VII, comme venant de l'abbé de Ma- 1502.
rolles.

Clerc tenant trois clefs, tiré d'une paire d'heures impri-
mée en 1502. Partie d'une pl. in-8 en haut., *p.* 218.
Essai d'une histoire de la paroisse de Saint-Jacques
de la Boucherie, à la p. 118.

La Nef des princes et des batailles de noblesse, etc., par
Robert de Balsat, conseiller et chābrelan du roy nostre
sire, — et autres petis liures, — par maistre Simphorien
Chāpier. Lion, Guillaume Balsarin, 1502. In-4 goth.,
fig. Ce volume contient :

Un vaisseau dans lequel sont quatre personnages cou-
ronnés, dont l'un a un vêtement fleurdelisé. Pl. in-8
en haut., grav. sur bois. Sur le titre, quelques figures
représentant des personnages et des sujets relatifs à
l'ouvrage. Pl. de diverses grandeurs, grav. sur bois.
Dans le texte.

Cinq monnaies de Louis XII, frappées dans le royaume
de Naples. Petites pl. Vergara, Monete del regno di
Napoli, p. 78, 79.

Tombeau de Jehan Dupra, prêtre, curé de Péronne, 1502?
près Lille, à l'entrée de l'église de Péronne, *L. de R.*
In-8 en haut. Pl. lithog. Lucien de Rosny, Histoire
de Lille, à la p. 156.

Sensuyvent les ciquāte et ung arretz donnez au grant
cōseil damours a lencōtre de plusieurs parties, nouvel-
lement imprimé à Paris, par Martial de Paris, dit d'Au-
vergne. Paris, veuve de Jehan Trepperel et Iehan
Iehānot. S. d. Petit in-4 goth., fig. Ce volume contient :

Un prince assis sur son trône, entouré de divers per-

1502 ? sonnages. In-12 en larg., grav. sur bois. Sur le titre.

Mereau ou jeton relatif à la construction du monastère de l'Annonciade, par la reine Jeanne de Valois. Partie d'une pl. in-4 en haut. Pierquin de Gembloux, Histoire monétaire et philologique du Berry. Pl. 4 (dans le texte, 6 par erreur), n° 16.

1503.

Février 2. Figure de Caterine Lalement, seconde femme de Mathieu des Champs, escuyer, seigneur du Retz, conseiller de ville, mort le 21 juin 1491, auprès de son mari, et de sa première femme, sur leur tombe, devant la chapelle de la Vierge, dans la paroisse de Saint-Éloy, de Rouen. Dessin in-fol. en haut. Gaignières, t. VII, 89.

Mars 23. Tombe de Marie de Balsac, femme de l'admiral de Graville, en cuivre jaune, au pied du candélabre, au milieu du chœur de l'église des Célestins de Marcoussy. Dessin in-fol. en haut. Bibliothèque impériale, Manuscrits, boîtes de l'ordre du Saint-Esprit, Malet de Graville.

Figure de la même. Vitrail de la chapelle des dix mille martirs des Célestins de Rouen. Dessin in-fol. en haut. Gaignières, t. VIII, 38. = Partie d'une pl. in-fol. en haut. Montfaucon, t. IV, pl. 27, n° 2.

Mars 30. Épitaphe de Regnault de Brunfay. Au-dessus, il est représenté à genoux, devant la sainte Vierge, avec le Christ entre ses bras; en dehors du cimetière, du

costé de la rue aux Fers, aux charniers de Saint-In- 1503.
nocent de Paris. Dessin in-4. Recueil Gaignières, à Mars 30.
Oxford, t. XII, f. 11.

Médaille de Guillaume de Poitiers, gouverneur de Juin 2.
Paris et de l'île France, bailli de Rouen, conseiller et
chambellan du roi. Partie d'une pl. in-fol. en haut.
Trésor de numismatique et de glyptique, Médailles
françaises, première partie, pl. 41, n° 6.

> Il fut le grand-oncle de Diane de Poitiers.

Tombe de Guillaume Longueioe, mort 29 juillet 1503, Juillet 29.
et Magdeleine de Chambellan, sa femme, morte
12 octobre 1516, proche la chapelle de la Vierge,
à droite, dans l'église des Blancs-Manteaux de Paris.
Dessin in-8. Recueil Gaignières, à Oxford, t. XII,
f. 48.

Tombe de noble homme...., seigneur de Mombason, Août 13.
escuyer d'escurie de monseigneur d'Albret, dans le
chœur des Grands-Augustins de Paris. Dessin in-12
en haut., esquissé. Épitaphes des églises de Paris.
Manuscrit. Bibliothèque de l'Arsenal, t. VIII, f. 89.

Tombe de Geofroy Floreau, évêque de Châlons-sur- Août 30.
Marne, dans le chœur de l'église cathédrale de Saint-
Estienne de Chaalons, du costé des chaires, à droite.
Dessin in-fol. en haut. Bibliothèque impériale, Ma-
nuscrits, boîtes de l'ordre du Saint-Esprit, Floreau.

Figure de Jeannette, femme de Jean Hanneteau, mar- Septemb. 12.
chand à Corgenay, mort le 5 septembre 1499, auprès
de son mari, sur leur tombe, dans l'église de l'ab-

1503.
Septemb. 12.
baye de Vauluisant. Dessin in-fol. en haut. Gaignières, t. VII, 133.

Octobre 8. Portrait de Pierre II, duc de Bourbon, sire de Beaujeu. Tableau de l'école française du seizième siècle. Musée de Versailles, n° 3935.

Octobre 10. Tableau représentant l'assomption de la sainte Vierge, peint par Benedetto Ghirlandajo. Sur un des deux volets est le portrait de Pierre II^e du nom, huitième duc de Bourbon, présenté par saint Pierre. L'autre volet représente Anne de France, sa femme, morte le 14 novembre 1522. A la cathédrale de Moulins. Pl. in-fol. en larg., lithogr. Achille Allier. L'ancien Bourbonnais, atlas, pl. non numérotée.

Monnaie de Pierre II^e du nom, duc de Bourbon et d'Auvergne, comte de Clermont de Forez, etc., seigneur de Trevoux. Petite pl. en larg. Köhler, t. XVI, p. 225. Dans le texte.

Monnaie du même. Partie d'une pl. in-4 en haut. Tobiesen Duby, Monnoies des barons, pl. 43, n° 2.

> Tobiesen Duby avait attribué cette monnaie à Pierre I^{er}, mort en 1356. Cette indication a été rectifiée par son éditeur.

Monnaie du même. Partie d'une pl. in-4 en haut. Tobiesen Duby, Monnoies des barons, pl. 78.

Monnaie du même. Partie d'une pl. in-fol. en haut. Trésor de numismatique et de glyptique, Histoire par les monuments de l'art monétaire chez les modernes, pl. 18, n° 2.

Cinq monnaies du même. Partie de deux pl. in-8 en

haut. Mantellier, Notice sur les monnaies de Trevoux et de Dombes, pl. 2, n° 6; pl. 3, n°ˢ 1 à 4. 1503. Octobre 10.

Trois gettoirs ou jetons frappés sous les ducs de Bourbon, seigneurs de Dombes, à Trévoux. Partie de deux pl. in-8 en haut. Idem, pl. 3, n°ˢ 5, 6; pl. 11, n° 1.

La plaincte du desire, c'est-à-dire la deploracion du trespas de feu de memoire illustre monseigne' Loys de Luxemboure, prince Daltemore, duc Dandre et de Venouse, comte de Vaulquere et de Ligny. Manuscrit sur papier du seizième siècle. In-4 veau marbré. Bibliothèque impériale, Manuscrits, ancien fonds français, n° 7665. Ce volume contient : Décemb. 31.

Miniature représentant le corps mort de Louis de Luxembourg étendu sur un lit à dais. Trois personnages et deux religieuses agenouillées sont dans la salle. Pièce in-8 carrée. Au-dessous, le titre. Le tout dans un cadre, avec, en bas, un écusson d'armoiries. Petit in-4 en haut.

> Cette miniature, d'un travail médiocre, est intéressante pour le sujet qu'elle représente et les vêtements des personnages. La conservation est belle.

—

Figure de Pierre de Roncherolles I^er du nom, seigneur et patron d'Écouis, de Châtillon, etc., premier baron de Normandie, conseiller et chambellan de Louis XI et de Charles VIII, avec celle de Marguerite de Châtillon, sa femme, sur leur tombeau, à l'église collégiale d'Écouis. Partie d'une pl. in-4 en larg. Millin, Antiquités nationales, t. III, n° xxviii, pl. 4, n°ˢ 1, 2. 1503.

1503. Tombeau de Ponthus, chambellan du roy Loys unziesme, et de sa femme, et épitaphe. Deux dessins in-4. Recueil Gaignières, à Oxford, t. VII, f. 24, 25.

Figure à genoux de Francoise de Penhoüet, première femme de Pierre de Rohan, seigneur de Gié, maréchal de France, à genoux. Vitrail près le grand autel, dans le chœur de l'église du Verger. Dessin colorié. In-fol. en haut. Gaignières, t. VII, 104.

Figure de la même, debout. Vitrail de l'église de Sainte-Croix du Verger. Dessin in-fol. en haut. Gaignières, t. VII, 105.

Tombe de Pierre Martin, prieur de céans, en pierre, à gauche, près la fondatrice, dans le sanctuaire de l'église du prieuré d'Hanemont. Dessin in-8. Recueil Gaignières, à Oxford, t. XIV, f. 102.

Histoire de Pierre d'Aubusson, grand-maistre de Rhodes (par le P. Bouhours). Paris, Cramoisy, 1676. In-4. Ce volume contient :

Portrait de Pierre d'Aubusson, grand-maître de l'ordre de Rhodes, en pied. En haut est une renommée; en bas, un amas d'armes et un Turc mort. Pl. in-4 en haut. En tête du volume.

—

Médaille du cardinal Georges d'Amboise, ℞. Tulit alter honores, d'après Montfaucon, vol. 4, p. 141. Partie d'une pl. in-fol. m° en haut. Ducarel, Anglo-norman antiquities, pl. XII, p. 45. = Partie d'une pl. lithog. in-fol. en larg. Ducarel, Antiquités anglo-normandes, pl. 34, n° 123. = Partie d'une pl. in-fol. en haut.

Trésor de numismatique et de glyptique, Médailles françaises, première partie, pl. 42, n° 5.

1503.

> Cette pièce est relative au conclave de 1503, où le cardinal d'Amboise fut au moment d'être élu pape.

Le Blason des armes avec les armes des princes et seigneurs de France. Lyon, Claude Nourry, 1503. In-8 goth. Cet opuscule contient :

Des figures représentant des armoiries, grav. sur bois.

> Il y a d'autres éditions de 1495 et 1527.

—

Sceau et contre-sceau de Marguerite de Yorck, troisième femme de Charles le Hardi, duc de Bourgogne. Partie d'une pl. in-fol. en haut. Wree, la Généalogie des comtes de Flandre, p. 125 *b*, Preuves 2, p. 380.

Sceau de la même. Partie d'une pl. in-fol. en haut. Trésor de numismatique et de glyptique. Sceaux des grands feudataires de la couronne de France, pl. 16, n° 3.

> Fr. Petrarque. Des Remedes de l'une et de l'autre fortune. Manuscrit sur vélin du seizième siècle. In-fol. magno, maroquin rouge. Bibliothèque impériale, Manuscrits, ancien fonds français, n° 6877, ancien n° 74. Ce volume contient :

Miniature représentant l'auteur à genoux, offrant son livre à Louis XII, assis sur son trône. Divers personnages sont au fond de la salle. In-fol. magno en haut. Au feuillet 1, verso.

Miniature représentant la Fortune, la figure mi-partie

1503.

couleur naturelle et mi-partie blanche, avec sa roue et une foule de personnages, dont quelques-uns sont sur la roue ou bien la font tourner. In-fol. magno en haut. Au feuillet 2, recto.

Treize miniatures représentant des compositions relatives aux discussions de l'ouvrage sur les situations de l'homme et ses diverses fortunes. Ces compositions offrent de nombreuses figures, parmi lesquelles se voient la Fortune, la Raison et d'autres personnifications morales. In-fol. magno en haut. Dans le texte.

> Ces miniatures sont d'un admirable travail; elles ont un mérite égal, sous les rapports de la pensée, de la composition, de dessin et de la couleur. On y remarque beaucoup de détails curieux et importants sur les vêtements, les accessoires et les usages. Ce sont de véritables tableaux. La conservation de ce beau manuscrit est très-belle, sauf cependant quelques légères altérations dans des parties des vêtements. Quelques feuillets du texte ont été en partie enlevés.
>
> Une mention, à la fin du manuscrit, porte que cette translation fut achevée dans Rouen la bonne ville, en 1503.
>
> Ce volume est celui que le traducteur offrit à Louis XII.

Figures d'après des miniatures de ce manuscrit, savoir : Quatre pl. coloriées in-fol. en haut. Willemin, pl. 180, 184, 207, 208. = 4 pl. lithog. et coloriées. In-fol. m° en haut. Du Sommerard, les Arts au moyen âge, Album, 4ᵉ série, pl. 37 à 40. = Pl. in-8 en haut., sans bords grav. sur bois. Lacroix, le Moyen âge et la Renaissance, t. III; Modes et costumes, 12. Dans le texte.

La Nef des dames, par Simphorien Champier. Lyon, Jac-

ques Arnollet, 1503. In-4, fig. Exemplaire sur vélin de 1503.
la Bibliothèque du roi, celui même dont il a été fait
hommage à Anne de France, duchesse de Bourbon et
d'Auvergne. Cet exemplaire contient :

Deux miniatures. La première représente Anne de
Bourbon, debout, accompagnée de deux dames, et
recevant des mains de Champier son livre de la Nef
des dames. La seconde représente la nef. Ce volume
a appartenu à de Gaignières. (Van Praet), Catalogue
des livres imprimés sur vélin de la Bibliothèque du
roi, t. III, p. 44.

Le Sejour d'honneur, composé par messire Octavien de 1503?
saint Gelais. Paris, pour Antoine Verard, vers 1503.
Grand in-8, fig. Exemplaire sur vélin de la Bibliothèque
du roi. Ce volume contient :

Une miniature représentant l'auteur offrant son ouvrage
au roi Charles VIII. Les figures sont enluminées; ini-
tiales peintes en or et en couleur. Cet exemplaire est
magnifique. (Van Praet). Catalogue des livres impri-
més sur vélin de la Bibliothèque du roi, t. IV,
p. 181.

1504.

Sceau de Charles, duc d'Orléans et de Valois, comte Janvier 4.
d'Ast, de Blois, de Beaumont-Oise et sire de Coucy,
fils de Louis, duc d'Orléans, et de Valentine de
Milan. Partie d'une pl. in-fol. en haut. Trésor de
numismatique et de glyptique, Sceaux des grands
feudataires de la couronne de France, pl. 11, n° 8.

Buste à droite de Louis II, marquis de Saluces, nommé Janvier 27.
par Louis XII roi de France, général de ses armées

1504.
Janvier 27.
en Italie et vice-roi de Naples. Agate-Onix du cabinet de France. Partie d'une pl. in-fol. en haut. Trésor de numismatique et de glyptique. Recueil général de bas-reliefs et d'ornements, pl. 16, n° 1.

Février 4. Tombeau de Jeanne de Valois, première femme de Louis XII, dans le monastère de l'Annonciade, à Bourges. Pl. in-4 en larg. lith. Pierquin de Gembloux, Histoire de Jeanne de Valois, pl. 13.

> Jeanne de Valois mourut en odeur de sainteté. Elle fut béatifiée, en 1743, par Benoît XIV.
>
> Ce tombeau fut détruit, et les cendres de cette princesse jetées au vent, par les protestants, en l'année 1562.

Masque de la même. Pl. in-4 en haut., lithog. Pierquin de Gembloux, Histoire de Jeanne de Valois, pl. 2.

> L'auteur de cet ouvrage fait des réflexions judicieuses sur les portraits sculptés, peints et gravés de la reine Jeanne de Valois, qui se trouvent dans les musées et les collections d'estampes, qui sont presque tous entièrement imaginaires.
>
> Il parle aussi des singuliers obstacles, ou plutôt du refus absolu que rencontra la proposition de placer une statue de cette sainte reine au Musée historique de Versailles, p. 241-242.

Portrait de la même. Médaillon sur un soubassement formé d'un cartouche ; *de son tombeau, à Bourges.* Pl. petit in-fol. en haut. Au-dessous, en caractères imprimés, un quatrain : Au *milieu des grandeurs*, etc. Mezerai, Histoire de France, t. II, p. 368, dans le texte.

Médaille de la même, gravée d'après le masque pris sur sa figure, une heure après sa mort et retrouvé. Le

revers représente une aquarelle peinte par la sainte Reine. Pl. in-8 en larg. Revue de la numismatique belge, t, 1, p. 330. Dans le texte.

1504.

Février 4.

<blockquote>Cette médaille a été gravée et frappée aux frais de M. Pierquin de Gembloux, qui avait retrouvé le masque de Jeanne de Valois.</blockquote>

Portrait de la même. *Boichard del.* Pl. in-4 en haut., lithog. Pierquin de Gembloux, Histoire de Jeanne de Valois. En face du titre.

<blockquote>Ce portrait, fait d'après le masque en plâtre de cette princesse conservé, paraît avoir de l'authenticité.</blockquote>

Livre d'heures, latines. Manuscrit sur parchemin in-4 de 182 feuillets, veau brun. Bibliothèque de l'Arsenal. Manuscrits latins, Théologie, 260. Ce manuscrit contient :

Quatorze miniatures représentant des sujets du Nouveau Testament, avec des bordures à chaque feuillet.

Une miniature représentant une princesse, à genoux, devant un prie-Dieu. L'écu de France, avec une couronne royale, est au haut de la bordure. Sur le prie-Dieu on voit les lettres : I. M. Cette miniature paraît avoir été ajoutée au volume déjà terminé. On doit penser qu'elle représente Jeanne de Valois, fille de Louis XI, femme de Louis XII, qui fit dissoudre ce mariage, fondatrice de l'ordre de l'Annonciade, et béatifiée en 1743.

<blockquote>Ce portrait est remarquable, s'il peut être considéré avec certitude comme celui de cette princesse.

Les quatorze autres miniatures offrent des détails curieux de costumes et accessoires de l'époque à laquelle ce manuscrit a</blockquote>

1504.
Février 4.

été peint, dans la seconde moitié du seizième siècle. Elles sont d'un beau faire, et la conservation du volume est parfaite.

—

Gobelet de Jeanne de Valois, première femme de Louis XII. Pl. in-4 en larg., lithog. Pierquin de Gembloux, Histoire de Jeanne de Valois, pl. 10.

Ce gobelet était conservé dans le monastère de l'Annonciade, et on lui attribuait des guérisons miraculeuses.

Pantoufles de Jeanne de Valois, première femme de Louis XII. Pl. in-4 en larg. Pierquin de Gembloux, Histoire de Jeanne de Valois, pl. 9.

L'auteur ne dit pas d'où il a pris le dessin de ces pantoufles.

Ces pantoufles ont une semelle de 3 à 4 pouces de hauteur, parce que la reine Jeanne de Valois était de très-petite taille.

Mars 22. Figure de Jeanne le Prevost, femme de Philipes des Plantes, conseiller au Parlement de Paris, mort le 6 avril 1519, auprès de son mari, sur leur tombe, à l'entrée de la nef de l'ancienne église des Blancs-Manteaux, à Paris. Dessin in-fol. en haut. Gaignières, t. VIII, 51. = Partie d'une pl. in-4 en haut. Millin, Antiquités nationales, t. IV, n° XLVII, pl. 5, n° 7.

Mai 8. Tombe de venerables et discrettes persoñes maistres Saurēs les X̄piens laisne et le jeune; le jeune mort 8 mai 1504, l'ainé 8 mai 1509, le long des chaires, à droite, au bas du chœur de l'église de Saint-Yves de Paris. Dessin in-4. Recueil Gaignières, à Oxford, t. X, f. 71.

Juillet 17. Tombe de Pierre de Voisins, seigneur de Voisins, etc.,

dans la nef de l'église de Villers le Bascle. Dessin in-fol. en haut. Bibliothèque impériale, Manuscrits, boîtes de l'ordre du Saint-Esprit, Voisins.

1504.
Juillet 17.

Tombe de Olivier de Clisson, seigneur de Clavey, maistre d'hostel de la reine, dans l'abbaye de Perseigne, sous l'aisle, à droite, à costé du chœur. Dessin in-fol. en haut. Bibliothèque impériale, Manuscrits, boîtes de l'ordre du Saint-Esprit, Clisson.

Août 28.

Figure de Jean Neveu, conseiller du roi et président en sa cour du Parlement de Rouen, sur sa tombe, dans la nef de l'ancienne église des Blancs-Manteaux, à Paris. Dessin in-fol. en haut. Gaignières, t. VII, 115.
= Partie d'une pl. in-4 en haut. Millin, Antiquités nationales, t. IV, n° XLVII, pl. 5, n° 1.

Août 30.

Tombeau de Philibert le Beau, duc de Savoie, comte de Bresse, dans l'église de Brou. Pl. lith. in-fol. en larg. Taylor, etc., Voyages pittoresques et romantiques dans l'ancienne France, Franche-Comté, n° 31.

Septemb. 10.

Portrait du même, avec saint Philibert, son patron. Vitrail dans le chœur de l'église de Brou, derrière le maitre autel. Partie d'une pl. in-fol. m°, en larg. Al. de Laborde, les Monuments de la France, pl. 244.

Un autre vitrail placé dans le même lieu représente Marguerite d'Autriche, morte le 30 novembre 1530.

Tombe sur laquelle on voit les figures de deux évêques, l'une de Joannis Lebellis, mort le 3 octobre 1504, l'autre de son neveu, Robertus, mort le 22 jan-

Octobre 3.

1504.
Octobre 3.

vier 1523. Elle est de pierre, à droite, dans le sanctuaire de l'église de l'abbaye de Chaalis, près Senlis. Dessin grand in-4. Recueil Gaignières, à Oxford, t. VI, f. 21.

1504.

Médaille de François, duc de Valois, comte d'Angolesme, depuis François I. Pl. in-12 en larg. Köhler, t. I, p. 145. Dans le texte. = Pl. in-12 en haut. Mercure de France, 1727, juin, à la p. 1365. Voyez idem, 1730, juin, p. 1134 et suiv. = Partie d'une pl. in-fol. en haut. Trésor de numismatique et de glyptique. Médailles françaises, 1re partie, pl. 6, n° 4.

Portrait d'Antoine Batard de Bourgogne, dit le Grand, seigneur de Beures, fils naturel de Philippe le bon, duc de Bourgogne, et de Jeanne de Presle; sans indication de ce qu'était ce monument. Miniature in-fol. en haut. Gaignières, t. XI, 40.

Portrait du même, d'après un tableau du temps. Partie d'une pl. in-fol. en haut. Montfaucon, t. IV, pl. 23, n° 2.

Armure attribuée au même. Musée de l'artillerie. De Saulcy, n° 162.

Sceau du même. Partie d'une pl. in-fol. en haut. Wree, la Généalogie des comtes de Flandre, p. 126 a. Preuves, 2, p. 390.

Sceau du même. Partie d'une pl. in-fol. en haut. Trésor de numismatique et de glyptique. Sceaux des grands feudataires de la couronne de France, pl. 16, n° 7.

Ce sceau en vermeil provient de la dépouille du camp des

Bourguignons, après la défaite de Granson; il tomba en partage au canton de Lucerne, et il est conservé dans les archives de cette ville.

1504.

Médaille du même. Partie d'une pl. in-fol. en haut. Trésor de numismatique et de glyptique, Médailles françaises, 1re partie, pl. 42, n° 1. = Petite pl. grav. sur bois. Mémoires de la Société éduenne, 1845. J. de Fontenay, p. 186, dans le texte. = Pl. grav. sur bois. De Fontenay, Fragments d'histoire métallique, p. 240, dans le texte. = Petite pl. grav. sur bois. Revue numismatique, 1847. A. Barthelemy, p. 306, dans le texte.

Quatre monnaies de Louis II, marquis de Saluces. Partie d'une pl. in-4 en haut. Tobiesen Duby, Monnoies des barons, pl. 70, nos 1 à 4.

Portes en bois sculptées en bas-reliefs qui représentent divers personnages inconnus, dont l'habillement est de la fin du quinzième siècle, à l'église de Saint-Sauveur, à Aix, en Provence. Pl. in-fol. en haut. Millin, Voyage dans les départements du midi de la France, pl. xxxix, t. II, p. 266.

Le Jeu des eschez moralise, nouuellement imprime à Paris. A la fin : Cy finist le liure des eschêz et l'ordre de cheualerie, translate de latin en francoys. Paris, Anthoine Verard, 1504. Petit in-fol. gothique, fig. Ce volume contient :

Figure représentant au milieu un roi et une reine assis, jouant aux échecs. Au fond, cinq personnages debout. A l'entour, sont douze personnages représen-

1504.
tant divers états de la vie. Pl. in-4 en haut., grav. sur bois. Au feuillet du titre, verso.

La sainte Trinité et les quatre évangélistes. Pl. in-4 en haut., grav. sur bois. Au feuillet 4, verso ; répétée au feuillet 82, verso.

Deux hommes debout, en regard, l'un armé tenant une lance ; l'autre, tenant un tronc d'arbre. Pl. in-12 en haut., grav. sur bois. Au feuillet 59, verso.

Le même volume. Petit in-fol. gothique. Exemplaire imprimé sur vélin. Bibliothèque impériale, Imprimés. Cet exemplaire contient :

Miniature représentant l'auteur, à genoux, offrant son livre à une dame, assise dans un jardin ; elle donne la main à un jeune homme qui arrive. Au fond, quelques autres personnages. Pièce in-fol. en haut. En tête du volume.

Miniature représentant un roi et une reine jouant aux échecs. Au fond, deux dames. Dans la bordure, on voit des personnages divers. Pièce in-fol. en haut. Avant le feuillet 1 du texte.

Trois miniatures représentant des sujets relatifs à l'ouvrage ; la sainte Trinité, deux personnages, la Fortune avec un homme et une femme. Pièces in-fol. en haut. Dans le texte.

Ces miniatures sont d'un travail peu remarquable ; elles offrent des détails intéressants pour les vêtements, accessoires et arrangements intérieurs. La conservation est très-belle.

L'auteur Jacobus de Cessolis, ni le traducteur ne sont nom-

més dans cette édition. On croit que ce traducteur est Jean de Vigny. 1504.

Je n'ai pas trouvé dans cet exemplaire le nom d'Anthoine Vérard, ni la date, que le manuel de M. Brunet mentionne. Il dit que cet exemplaire est orné de quatre miniatures; il en a cinq.

Les Épîtres de saint Paul glosées.... Paris, pour Authoine Verard, vers 1504. In-fol. Exemplaire sur vélin de la Bibliothèque du roi. Cet exemplaire contient : 1504?

Vingt-quatre figures gravées sur bois, enluminées. Au commencement est une miniature représentant un oratoire dans lequel une princesse, à genoux devant un prie-dieu, reçoit cet ouvrage des mains de Verard. Cette princesse est Anne de Bretagne, femme de Louis XII, que l'on voit aussi à genoux derrière elle, avec quelques seigneurs et dames de la Cour. (Van Praet). Catalogue des livres imprimés sur vélin de la Bibliothèque du roi, t. I, p. 60.

Saint-Seine-l'Abbaye, croquis historique et archéologique, etc., par Cl. Rossignol. Dijon, Douillier, 1847. In-4, fig. Ce volume contient :

La légende de saint Seine, peinte à fresque dans l'abbaye de ce nom, en vingt-deux tableaux, exécutée, en 1504, aux frais de frère Parceval de Montarby. Vingt-huit pl. lithog. de diverses formes.

La légende de saint Seine est du sixième siècle.

Les gestes romains, translatés de latin en françois, par Robert Gaguin. Paris, Antoine Verard, vers 1504. Grand in-fol., fig. Exemplaire sur vélin de la Bibliothèque du roi. Ce volume contient :

Dix-sept grandes miniatures et 118 figures gravées sur

1504? bois, très-bien enluminées. La première miniature représente Charles VIII, sur son trône, entouré de sa Cour, et Gaguin, à genoux devant ce monarque. (Van Praet), Catalogue des livres imprimés sur **vélin de la Bibliothèque du roi**, t. V, p. 55.

Le premier volume de Enguerran de Monstrellet, ensuivant Froissart, nagueres imprime à Paris, des Croniques de France, Dangleterre, etc. = Le second volume. — Le tiers volume. Paris, pour Anthoine Verard, s. d. (1504?) 3 vol. petit in-fol. gothique. Cette édition ne contient que la figure suivante :

Comment ledit Duc de Bourgongne fit plusieurs assemblées pour avoir advis sur ses affaires, etc. (1413). Pl. in-4 en haut. grav. sur bois. Tome I, feuillet 163, verso.

> Il faut observer que cette planche, donnée dans cet ouvrage pour un fait relatif à Jean sans Peur, duc de Bourgogne, a été employée deux fois dans les grandes chroniques de France, dition de Guillaume Eustace, de 1514. Voyez à cette date. Ce double emploi de la même planche pour des faits divers, de dates éloignées les unes des autres, et même dans diverses publications, qui a eu lieu souvent dans les livres des quinzième et seizième siècles, est la preuve que ces estampes n'ont de valeur historique que pour les époques de leur première publication, et qu'elles doivent même être toujours examinées avec critique.
>
> Le manuel de M. Brunet mentionne une gravure en bois, placée au tome III, après la table. Cette planche n'était pas dans les exemplaires que j'ai vus.

1505.

Février 17. Tombe de Petrus Cornilleau, abbas, au milieu de la nef en entrant, dans l'église de l'abbaye de Saint-

LOUIS XII. 259

Nicolas d'Angers. Dessin in-8. Recueil Gaignières, à Oxford, t. VIII, f. 138. — 1505. Février 17.

Figure de Jean de la Ruelle, licencié en lois, abbé de Chaalis, sur sa tombe, dans la nef de l'église de l'abbaye de Chaalis. Dessin in-fol. en haut. Gaignières, t. VII, 122. = Dessin in-8. Recueil Gaignières, à Oxford, t. VI, f. 29. — Avril 9.

Tombeau de Grillard Ruzé, chanoine de Notre-Dame de Paris, conseiller au Parlement, etc., dans l'aisle droite du chœur, un peu plus avant que la chapelle des Ursins, dans l'église de Notre-Dame de Paris. Dessin in-fol. en haut. Bibliothèque impériale, manuscrits, boîtes de l'ordre du Saint-Esprit, Ruzé. — Mai 7.

Tombe de Gauthier Brocard, conseiller au parlement de Bourgogne, etc., dans l'église des Cordeliers de Dijon, près la balustre du chœur, à droite. Dessin in-12, esquissé. Bibliothèque impériale, manuscrits, boîtes de l'ordre du Saint-Esprit, Brocard. — Mai 30.

Figure en bas-relief de Arnoult de Clairey, chanoine de Metz, dans la cathédrale de cette ville. Petite pl. grav. sur bois. Begin, Histoire — de la cathédrale de Metz, vol. 1ᵉʳ, p. 195. Dans le texte. — Juin 26.

Tombe de Pierre d'Amboise, abbé, en cuivre, au pied de l'autel de la chapelle du chasteau de Dissay, à trois lieues de Poitiers. Dessin in-fol. en haut. Bibliothèque impériale, manuscrits, boîtes de l'ordre du Saint-Esprit, Amboise. — Septembre.

Deux monnaies de Henri de Lorraine, évêque de Metz. Partie d'une pl. in-fol. en larg., lithog. De Saulcy, — Octobre 20.

1505.
Octobre 20.
supplément aux recherches sur les monnaies des évêques de Metz, pl. 5, n^{os} 163, 164.

Décemb. 12. Tombe de Catherine Mane et Blanche de Lanet, precedentes prieures, et Marie de Lanet, celerière. Blanche trépassa le 12 décembre 1505. Avec une seule figure. Cette tombe de pierre est au milieu de la chapelle de la Vierge, dans le couvent de l'abbaye de Sainte-Croix, de Poitiers. Dessin in-8. Recueil Gaignières, à Oxford, t. VII, f. 131.

1505. Tombe de Helion de Gransson, dans l'église de Saint-Barthelemy de la Marche-sur-Saosne, en la chapelle des Seigneurs, sous le vocable de Notre-Dame de Pitié, du costé de l'Évangile. Dessin in-8 en larg., esquissé. Bibliothèque impériale, manuscrits, boîtes de l'ordre du Saint-Esprit, Gransson.

> La Conqueste que fist le grāt roy Charlemaigne es Espaignes, auec les nobles prouesses des douze pers de France. Et aussi celles de Fierabras. Dut plus est cōprins aulcun recueil fait en lhonneur du tres crestien roy de Frāce Charles huyctiesme, dernieremēt decede, touchant la cōqueste de Naples et la iournee de Fornou. Lyon, Martin Hauard, 1505. Petit in-4 goth., fig. Ce volume contient :

Figure représentant un guerrier à cheval, allant à droite. Pl. in-8 en haut., grav. sur bois, sur le titre.

Quelques figures représentant des sujets relatifs au roman de Charlemaigne. Pl. in-8 carrée, grav. sur bois. Dans le texte.

Figure représentant une bataille; on lit en haut : *La*

journée de Fourneune. Pl. in-4 en haut., grav. sur bois. Au feuillet dernier, verso.

1505.

La Cōplainte de Gênes sur la mort de dame Thomassine Espinolle Geneuoise, dame Intēdio du Roy, aueques lepitaphe et le regret, en vers. Manuscrit sur vélin du commencement du seizième siècle. In-4 maroquin violet. Bibliothèque impériale, manuscrits, fonds de Lavallière, n° 147; Catalogue de la vente, n° 2987. Ce volume contient :

Miniature représentant quatre femmes vêtues de noir. Au-dessous : la cōplainte de Gênes, etc. In-4 en haut. Au commencement du volume.

Miniature représentant une femme couchée dans sa bierre; quatre femmes en noir se lamentant, et la Mort allant à droite. In-8 en larg. Dans le texte.

Miniature représentant six hommes en noir, dans une salle, à la porte de laquelle sont deux autres personnages. In-8 en larg. Dans le texte.

Ces miniatures, d'un bon travail, sont curieuses sous le rapport des costumes. Leur conservation est bonne.

Louis XII, étant en Italie, en 1502, visita le duché de Milan et Gênes. Au milieu des fêtes qu'on lui donna dans cette dernière ville, une dame nommée Thomassine Spinola conçut la passion la plus vive pour le roi. Elle lui en fit l'aveu, et lui demanda d'être son *Intendio*, ce qui signifiait, suivant les écrivains du temps, *accointance honorable et amiable intelligence*, ou maîtresse de cœur. Louis XII y consentit. Depuis lors, cette dame ne pensa plus qu'au roi; elle lui écrivait souvent. Cet amour lui devint funeste. En 1505, la nouvelle de la mort du roi se répandit à Gênes; Thomassine Spinola mourut de douleur en moins de huit jours. La République, en reconnaissance des bons offices que cette dame lui avait rendus auprès du roi,

1503. lui fit des funérailles publiques, et députa deux de ses citoyens pour porter cette triste nouvelle à Louis XII. Il regretta cette tendre amie, et fit composer pour elle, par Jean d'Auton, son historiographe, une épitaphe qu'il envoya à Gênes pour être inscrite sur son tombeau.

La Complaincte de Gennes sur la mort de dame Thomassine Espinolle Geneuoyse, Intendio du roy, auecques lepitaphe dicelle et e regrect du roy, en vers. Manuscrit sur vélin du commencement du seizième siècle. Petit in-fol. veau marbré. Bibliothèque impériale, manuscrits, ancien fonds français, n° 7666. Ce volume contient :

Miniature représentant cinq femmes vêtues de noir. Au-dessous : Gennes et quatre vers. In-4 en haut. Au feuillet 2, recto. Dans le texte.

Miniature représentant une femme couchée dans sa bierre, quatre femmes en noir se lamentant, et la Mort allant à droite. En bas, six vers. In-4 en haut. Au feuillet 7, verso. Dans le texte.

Miniature représentant sept hommes en noir, dans une salle à la porte de laquelle est un garde en noir. En bas, on lit : Regret que faict le roy pour la mort de sa dame intendyo. *Le Roy* et trois vers, dans un cadre à deux colonnes fleurdelisées. In-4 en haut. Au feuillet 9, verso. Dans le texte.

Ces trois miniatures, d'un travail soigné et fin, sont remarquables sous le rapport des costumes. Leur conservation est belle.

Des Spinola de Genes et de la complainte, depuis les temps les plus reculés jusqu'à nos jours, suivis de la complaincte de Gennes sur la mort de dame Thomassine Espinolle, Geneuoise, dame intendyo du Roy, avec l'epitaphe et le

regrect (Manuscrit du seizième siècle de la bibliothèque de la Faculté de médecine de Montpellier), etc., par H. Kühnholtz. Paris, Delion. — Montpellier, Charles Savy, 1852. In-4, fig. Ce volume contient :

1505.

Trois figures, copies des miniatures de ce manuscrit. Pl. in-4 en haut.

> Ce volume contient beaucoup de recherches relatives aux manuscrits relatifs aux amours de Louis XII avec la belle Thomassine Spinola de Gênes, amours sur la nature desquels diverses opinions ont été émises.
>
> Ce manuscrit de la bibliothèque de la Faculté de médecine de Montpellier, a beaucoup de rapports avec ceux de la Bibliothèque impériale ci-avant. Les sujets des miniatures sont les mêmes.

—

Médaille de Pierre Courthardy, premier président au parlement de Paris. Partie d'une pl. in-fol. en haut. Trésor de numismatique et de glyptique. Médailles françaises, 1re partie, pl. 54, n° 1.

1505?

Deux sceaux de Jean II, duc de Clèves et de la Marck. Partie d'une pl. in-fol. en haut. Wrée, la Généalogie des comtes de Flandre, p. 119, *b :* Preuves 2, p. 310 (par erreur 119 *a*).

Heures d'Anne de Bretagne. Manuscrit sur vélin, de 239 feuillets, du commencement du seizième siècle. Petit in-fol., reliure en chagrin noir, avec fermoirs en argent du temps de Louis XIV. Au Louvre, Musée des souverains. Ce volume contient :

Miniature représentant les armes de France et de Bretagne entourées de quatre chiffres. Pièce petit in-fol. en haut. Au feuillet 1, verso.

Miniature représentant le Christ au tombeau, faisant

1505 ? partie des quarante-huit miniatures ci-après. Au feuillet 2, verso.

Miniature représentant la reine Anne de Bretagne, à genoux devant un prie-dieu; derrière elle sont trois saintes femmes, debout. Pièce petit in-fol. en haut. Au feuillet 3, recto.

Douze miniatures représentant des sujets relatifs aux travaux des saisons de l'année. Pièces petit in-fol. en haut., dans le milieu desquelles se trouve une partie du calendrier de chaque mois. Dans les feuillets du calendrier, feuillets 4 à 16, recto.

Quarante-huit miniatures représentant des sujets du Nouveau-Testament et des saints personnages. Pièces petit in-fol. en haut. Dans le volume.

Miniature représentant le chiffre d'Anne de Bretagne, avec quatre autres chiffres à l'entour. Petit in-fol. Au feuillet dernier, recto.

Miniatures représentant chacune des fleurs et des fruits, autour desquels sont représentés des mouches, papillons, insectes et animaux de toutes sortes. Le tout sur un fond d'or. Ces miniatures, formant bordures, sont placées sur chaque feuillet, au recto. Pièces in-fol. en haut.

> Ce manuscrit est le résultat d'un travail merveilleux, remarquable par la haute habileté des artistes qui ont exécuté les diverses parties de cette œuvre, l'exactitude du dessin, la vivacité du coloris et le goût que l'on admire dans toutes les parties de ces merveilleuses peintures. C'est un des plus beaux manuscrits du commencement du seizième siècle.
>
> Ces miniatures offrent également un grand intérêt sous le

rapport des vêtements, des ameublements et de divers acces- 1505? soires.

La conservation de ce très-précieux volume est belle.

Ce volume provient de la Bibliothèque impériale, manuscrits, supplément latin, L. 635. Il en a été extrait dans ces derniers temps, et a été placé au Louvre, dans le Musée des souverains.

Figures d'après les miniatures de ce manuscrit, savoir :

Deux pl. coloriées in-fol. en haut. Willemin, pl. 181, 188.

Six pl. lithog. et coloriées. In-fol. m° en larg. Du Sommerard, les Arts au moyen âge. Album, 9ᵉ série, pl. 36 à 40 ; 10ᵉ série, pl. 11.

Deux pl. in-fol. et in-4 en haut., coloriées, Humphreys, pl. 32, 34.

Pl. in-4 en haut. Dibdin, A bibliographical — tour. Tome II, à la p. 190. Répétée, pl. in-8 en haut., 2ᵉ édition, t. II. En tête du volume.

Pl. in-4 en haut. Lacroix, le Moyen âge et la Renaissance, t. II, miniatures, pl. 28.

Le Livre d'heures de la reine Anne de Bretagne, reproduit d'après l'original déposé au Musée des souverains, avec la traduction française en regard, publié sous le patronage de l'autorité ecclésiastique, etc. Paris, Curmer, éditeur, 1859. Grand in-4, fig. Ce volume contient :

Les copies des grandes miniatures et de toutes celles représentant des sujets divers et ornements contenus dans le manuscrit. Pl. lithog. in-4.

Cette reproduction du célèbre et admirable manuscrit ci-avant

décrit est digne de l'original qu'elle est destinée à faire plus généralement connaître. Cette belle publication a été faite en cinquante livraisons.

Liber precum. Manuscrit sur vélin du quinzième siècle. In-4 maroquin vert, fleurdelisé. Bibliothèque impériale, Manuscrits, fonds de Versailles, 257. Ce volume contient :

Des miniatures représentant des sujets du Nouveau-Testament, et de l'histoire de quelques saints personnages. Pièces in-12 en haut., cintrées par le haut. Dans le texte. Toutes les pages sont ornées de bordures d'ornements, fleurs, fruits et animaux. On y remarque l'écusson d'hermines de Bretagne.

Miniature représentant la Mort tenant une flèche, placée au-dessus d'un tombeau sur lequel est étendu un squelette. In-8 en haut. En face, huit vers français, aux deux derniers feuillets du volume, qui paraissent avoir été ajoutés.

Ces miniatures, d'un travail très-fin, offrent beaucoup de particularités à remarquer pour les costumes et les arrangements d'intérieur. La conservation de ce beau manuscrit est parfaite.

La reliure porte au dos : L. D. P. D. L. R. D. F. A. D. B. (Livre de prières de la reine de France Anne de Bretagne). Il est probable, en effet, que ce livre d'heures a appartenu à cette reine.

Les Vigilles de la mort du roi Charles septiesme, à neuf pseaumes et neuf lecons, contenant la cronique, les faictz advenus durant la vie du dit feu roy, composees par maistre Marcial de Páris, dit Dauvergne. Paris, Robert Bouchier. Petit in-fol. goth., fig. *Rare.* Ce volume contient :

Figure représentant au fond une femme accouchée; sur

le devant, des femmes et le nouveau-né. Pl. in-4 en haut., grav. sur bois. Au feuillet du titre, verso. 1505?

Quelques figures représentant des sujets relatifs à l'ouvrage. Pl. de diverses grandeurs, grav. sur bois. Dans le texte.

Marque de G. Eustace. Pl. in-12 en haut. Au feuillet dernier, verso.

<blockquote>Cette édition porte tantôt la marque de G. Eustace, tantôt celle de Durand Gerlier.</blockquote>

1506.

Figure de George Baron de Clere, en Normandie, sur sa tombe, au milieu de la nef des Jacobins de Rouen. Dessin in-fol. en haut. Gaignières, t. VII, 109. = Partie d'une pl. in-fol. en larg. Montfaucon, t. IV, pl. 54, n° 4. Janvier 2

Tombe de George de Clere, mort le 2 janvier 1506, et de Marguerite de Vigny, morte le 20 décembre 1489, vis-à-vis la chaire, au milieu de la nef de l'église des Jacobins de Rouen. Dessin in-fol. Recueil Gaignières, à Oxford, t. IV, f. 86.

Figure de Marguerite de Bossu, femme d'Antoine de Fay, chevalier, seigneur de Farcourt, etc., mort le 1er avril 1521, en relief, auprès de son mari, sur leur tombeau en pierre, autour du chœur de l'église de Cauvigny en Beauvoisis. Dessin in-fol. en haut. Gaignières, t. VIII, 43. = Partie d'une pl. in-fol. en larg. Montfaucon, t. IV, pl. 54, n° 3. Février 6.

Monnaie d'Henri VII, roi d'Angleterre et de France. Avril 22.

1506.
Avril 22. Partie d'une pl. in-8 en haut. Leake, An historial accunt of english money, 2ᵉ série, pl. 3, n° 25.

Août 1. Figure de Caterine le Picart, femme de Jean Budé, conseiller du roi et audiencier de la chancellerie de France, mort le 28 février 1501, auprès de son mari, sur leur tombe, dans le chœur des Célestins de Paris. Dessin in-fol. en haut. Gaignières, t. VII, 119. = Partie d'une pl. in-4 en larg. Millin, Antiquités nationales, t. I, n° III; pl. 24, n° 2.

Septemb. 25. Portrait de Philippe, fils de Maximilien, archiduc d'Autriche, et de Marie de Bourgogne, Iᵉʳ du nom, dit le Beau, archiduc d'Autriche, comte de Flandre, duc de Bourgogne et de Brabant, roi de Castille, d'après un tableau du temps. Partie d'une pl. in-fol. en haut. Montfaucon, t. IV, pl. 23, n° 1.

Monnaie du même. Petite pl. grav. sur bois. Ordonnance, etc. Anvers, 1633, feuillet O, 5.

Idem, feuillet O, 6.

Idem, feuillet P, 5.

Idem, feuillet P, 6.

Idem, feuillet P, 7.

Idem, feuillet P, 8.

Deux monnaies du même. Idem, feuillet Q, 2.

Monnaie du même. Idem, feuillet Q, 3.

Deux monnaies du même. Idem, feuillet Q, 4.

Idem, feuillet Q, 5.

Deux monnaies du même. Idem, feuillet Q, 7. 1506.
 Septemb. 25.
Monnaie du même. Idem, feuillet R, 1.

Huit monnaies du même. Partie de deux pl. in-4 en haut. Tobiesen Duby, Monnaies des barons, pl. 82, n⁰ˢ 7 à 10; pl. 83, n⁰ˢ 6 à 9.

Deux monnaies du même. Idem, partie d'une pl. in-4 en haut. Idem, pl. 83, n⁰ˢ 1, 2.

Monnaie du même. Idem, pl. 83, n° 3.

Monnaie du même. Idem, pl. 83, n° 4.

Monnaie du même. Idem, pl. 83, n° 5.

Monnaie du même. Partie d'une pl. in-fol. en haut. Trésor de numismatique et de glyptique, Histoire par les monuments de l'art monétaire chez les modernes, pl. 19, n° 4.

Monnaie du même. Idem, pl. 19, n° 5.

Trois monnaies du même. Partie de deux pl. in-8 en haut., lithog. Den Duyts, n⁰ˢ 94, 98, 103; pl. 13, n° 87; pl. 14, n⁰ˢ 90, 94, p. 31, 32.

<small>Dans le texte, la monnaie n° 103, pl. 14, n° 94, est indiquée, par erreur, pl. 15, et sans date. (14..).</small>

Monnaie du même. Idem, n° 107, pl. 15, n° 98, p. 35.

Deux monnaies du même. Idem, n⁰ˢ 108, 115; pl. 15, n° 99; pl. 16, n° 102, p. 36, 37.

<small>Dans le texte, la monnaie n° 108, pl. 15, n° 99, est indiquée par erreur pl. 16.</small>

1506.
Sept. 25.

Monnaie du même. Idem, n° 109, pl. 16, n° 100, p. 36.

Monnaie du même. Partie d'une pl. in-8 en haut., lithog. Idem, n° 114, pl. 16, n° 101, p. 37.

Monnaie du même. Idem, n° 226, pl. xv; n° 91, p. 83.

Trois monnaies du même. Idem, n°s 227 à 229, pl. xiiii, n° 87; pl. xv, n°s 92, 93, p. 83, 84.

Six monnaies du même. Idem, n°s 230 à 235, pl. xvi, n°s 94 à 98; pl. 18, n° 114, p. 84 à 86.

Deux monnaies du même. Idem, n°s 310, 311; pl. G, n°s 40, 41, p. 121, 122.

Monnaie du même. Petite pl. Chalon, Recherches sur les monnaies des comtes de Hainaut, suppléments. Dans le texte, p. xlvii.

Huit monnaies du même. Partie d'une pl. in-8 en haut. Revue numismatique, 1848, J. Rouyer, pl. 17, n°s 4 à 9, 11, 12. = Idem, 1849, p. 133 et suiv.

Monnaie du même. Partie d'une pl. in-8 en haut. Revue numismatique, 1848, J. Rouyer, pl. 17, n° 10. = Idem, 1849, p. 143.

Trois monnaies du même. Idem, 1849, pl. 4, n°s 1 à 3, p. 147.

Quarante et une monnaies du même. Chiys, pl. 18, 19, 20, 21; Supplément, pl. 35, 36.

Vingt-huit monnaies du même. Chiys, pl. 21, 22; Supplément, pl. 35, 36.

1506.
Sept. 25.

Tombeau de Philippe Baudot, seigneur de Cressey et de Chaudenay, conseiller ordinaire du roy, mort le 10 octobre 1506, et de Claude de Mailly, sa femme, morte le 13 mai 1523, en la chapelle des Baudots, dans la sainte chapelle de Dijon. Dessin in-8 en haut., esquissé. Bibliothèque impériale, Manuscrits, boîtes de l'ordre du Saint-Esprit, Mailly.

Octobre 10.

Le Vergier d'honneur de l'entreprise et voyage de Naples par le roi Charles VIII, écrit par son commandement en rime et en prose; par Octavien de Saint-Gelais, évêque d'Angouleme, et par Antoine de la Vigne, orateur du roi. Paris, Trapperel..... In-4. Dans l'exemplaire de cet ouvrage, manuscrit, de la bibliothèque de M. de Roze, n° 1845 de son catalogue, on voyait à la tête une épître dédicatoire manuscrite sur vélin, adressée par André de la Vigne à un chevalier, sur laquelle était :

Nov. 21.

Une miniature représentant un chevalier monté sur son palefroy et armé de toutes pièces, que l'on croit être Engilbert de Clèves, comte de Nevers et pair de France.

M. Leveque de la Ravalière, de l'Académie des inscriptions, a fait une dissertation à ce sujet. Le Long, t. II, n° 17367.

Engilbert de Clèves, troisième fils de Jean Ier, duc de Clèves, mourut le 21 novembre 1506.

Le Cri des mōnoyes nouuellement publie à Paris. Ordonnance de Louis XII, rendue à Blois le 22 iour de nouembre lan de grace mil cinq cens et six. Sans lieu, ni nom d'imprimeur, ni date. Petit in-4 gothique de quatre feuillets, dont le dernier blanc. Cet opuscule contient :

Nov. 22.

Figure représentant un changeur dans sa boutique, de-

1506.
Nov. 22.
vant lequel sont un homme et un enfant. Petite pl. en haut., grav sur bois. Sur le titre.

Novemb. 29. Tombeau de Guillaume de Guegnen, évêque de Nantes, en pierre, dans la chapelle de la Magdeleine, à droite, dans la nef de l'église cathédrale de Saint-Pierre de Nantes. Deux dessins in-4 et in-8. Recueil Gaignières, à Oxford, t. VIII, f. 163.

1506. Médaille de Louis XII, ℞. *Ultus avos Troiæ*. Petite pl. Luckins, Silloge numismatum, etc. Dans le texte, p. 12.

Les Croniques du roy tres cristien Loys douziesme de ce nom, cōmencees à lan mil v^{cc} et ung, continuees jusques à lan mil v^{cc} et six. Manuscrit sur vélin du quinzième siècle. In-fol. maroquin rouge. Bibliothèque impériale, Manuscrits, ancien fonds français, n° 9701. Ce volume contient :

Miniature représentant le roi Louis XII, assis sur son trône, entouré de seigneurs et de prelats. Pièce in-4 en haut. Au-dessous, le commencement du texte. Le tout dans une bordure d'architecture ornée de figures d'enfants. Au feuillet 1, recto.

Quelques miniatures représentant des sujets de guerre. Pièces in-4 carrées. Dans le texte.

Miniatures d'un bon travail et intéressantes pour les costumes et les armures. La conservation est belle.

Modus et Ratio de divine contemplation. Paris, pour Antoine Verard, vers 1506. Petit in-4. Exemplaire sur vélin de la Bibliothèque du roi. Cet exemplaire contient :

Vingt et une miniatures et des initiales peintes en or et

en couleurs. La première des miniatures représente 1506?
Louis XII et Anne de Bretagne assis sur leur trône,
le roi Modus discutant en leur présence.

(Van Praet). Catalogue des livres imprimés sur vélin de la Bibliothèque du roi, t. I, p. 329.

1507.

Figure de Richard le Veneur, archer du roi, sur son Janvier 10.
tombeau, au milieu du chœur de Saint-Jacques, à
Meulan. Partie d'une pl. in-4 en larg. Millin, Antiquités nationales, t. IV, n° XLIX; pl. 1, n° 2. (Le texte porte par erreur fig. 5.)

Épitaphe de Christophe de Carmone, président au par- Février 10.
lement de Paris, contre le mur, dans la chapelle de
Notre-Dame de Pitié, à gauche du chœur, dans
l'église paroissiale de Saint-Gervais, à Paris, et deux
vitres représentant le même avec saint Christophe
et Radegonde de Nanterre, sa première femme,
morte le 9 août 1504, avec une princesse abbesse;
ces deux vitres dans la même chapelle. Trois dessins
coloriés in-fol. en haut. Bibliothèque impériale, Manuscrits, boîtes de l'ordre du Saint-Esprit, Carmone.

Tombeau de Jehan Saulnier, abbé de Cernin, conseiller Mars 10.
au parlement de Dijon, mort le 10 mars 1507, et
de Jehan Champriet, son neveu, mort le 22 janvier 1516, aux Jacobins de Dijon, devant le grand
autel, aux pieds des degrez, près la balustre. Dessin
in-8 en haut., esquissé. Bibliothèque impériale, Manuscrits, boîtes de l'ordre du Saint-Esprit, Saulnier.

1507.
Avril 2.

Tombeau de saint François de Paule, en marbre, devant la chapelle qui lui est dédiée, à droite, dans la nef de l'église des Minimes du Plessis-lez-Tours. Dessin in-8. Recueil Gaignières, à Oxford, t. VII, f. 210.

Portrait du même, à mi-corps, ayant les coudes appuyés sur un quartier de rocher, et tenant de ses deux mains jointes un bâton. Devant lui, une tête de mort et un livre ouvert dans lequel est écrit le mot : CHARITAS. Dans la marge, en bas : *Bart. Maninus inv. pinx*, grav. par Barthelemi Manini. Pl. in-4 en haut.

Portrait du même. *J. Harrewijn, sculp.* Pl. in-8 en haut. Mémoires de messire de Comines, 1723, t. I, à la p. 409.

Avril 28.

La Conqueste de Gennes. Et cōment les Francoys cōquesterēt la Bastille. Et de la deffense du Castelet. Auec lentree du Roy en ladicte ville de Gennes. Et ce qua este fait de par ladicte ville de Gennes pour lentree du Roy, nostre dit sire. A la fin : Fait à Gennes, le xxix dauril, lan de grace m. cccc. et sept. Petit in-4 gothique de quatre feuillets. *Rare.* Cet opuscule contient :

Figure représentant une ville, le long de laquelle est un courant d'eau ; à droite, des soldats, deux pièces de canon et des tentes. Pl. in-12 carrée, grav. sur bois. Sur le titre.

Grande lettre initiale L, dans laquelle sont figurées une chimère et diverses têtes. Pl. in-8 en haut., sans bords, grav. sur bois. Au feuillet 1, verso.

Deux lettres initiales, dans chacune desquelles est une tête. Très-petites pl. carrées, grav. sur bois. Dans le texte.

1507.
Avril 28.

> Latollite portas de Gennes. Et quis est iste glorie, en ballades, avec certains rondeaux sur la prinse et conqueste dudit lieu, composez par maistre Andre de la Vigne, secretaire de la Royne, en vers. Sans lieu, ni nom d'imprimeur, ni date. Petit in-4 gothique de quatre feuillets. *Rare.* Cet opuscule contient :

L'écusson de France. Petite pl. en haut., grav. sur bois. Au-dessus du titre.

Figure représentant une ville, le long de laquelle est un cours d'eau; à droite, des soldats, deux pièces de canon et deux tentes. Pl. in-12 carrée, grav. sur bois. Au-dessus du titre, à droite de l'écusson.

Lettre initiale, dans laquelle est une tête. Très-petite pl. grav. sur bois. Au commencement du titre.

L'écusson de France, répété au feuillet dernier, recto.

> Lettres envoiez à Paris, declairātes la conqueste et prise du Bastillon par les Francoys contre les Geneuois, avec la reduction des Gennes au tres crestien roy de France, Loys XII^e de ce nō, et cōment ledit seigneur fist son entrée en lad. ville. Et les regrets des Genevois. Sans lieu, ni nom d'imprimeur, ni date (1507?). In-4 goth. de six feuillets. *Rare.* Cet opuscule contient :

Figure représentant la prise d'un fort; on lit sur une banderole : *La prise du Bastillon.* Les soldats entrent par la porte. Pl. petit in-8 en larg., grav. sur bois. Sur le titre.

1507.
Mai.

La magnanime victoire du roy Louis XII, par lui obtenue en l'an 1507, au mois de may contre les Geneuois (Génois), offerte à Anne, reine de France, duchesse de Bretagne, par Jehan de Marestz, en vers. Manuscrit sur vélin du seizième siècle. Petit in-fol. maroquin rouge. Bibliothèque impériale. Manuscrits, ancien fonds français, n° 9707[1]. Ce volume contient :

Miniature représentant l'auteur, à genoux, offrant son livre à Anne de Bretagne, qui est assise sous un dais. Dans le fond de la chambre sont d'autres personnages, dames et hommes debout. Petit in-fol. en haut. Au feuillet 1, recto. Dans le texte.

Miniature représentant l'armée se disposant à partir. Dans le ciel, on voit deux personnages armés assis. Petit in-fol. en haut. Au feuillet 2, recto. Dans le texte.

Miniature représentant la ville de Gênes assise sur un trône, en face, parlant à trois hommes et six femmes à genoux, qui représentent la noblesse, la marchandise (le commerce) et le peuple. Petit in-fol. en haut. Au feuillet 6, recto. Dans le texte.

Miniature représentant l'armée de Gênes. Petit in-fol. en haut. Au feuillet 10, verso. Dans le texte.

Miniature représentant le roi Louis XII, à cheval, sortant de la ville d'Alexandrie de la paille, avec son armée. Petit in-fol. en haut. Au feuillet 15, verso. Dans le texte.

Miniature représentant l'armée française arrivant près de Gênes. Petit in-fol. en haut. Au feuillet 17, verso. Dans le texte.

Miniature représentant les magistrats de Gênes, à genoux, devant le roi, qui est à cheval, à la tête de son armée. Petit in-fol. en haut. Au feuillet 20, verso. Dans le texte.

1507.
Mai.

Miniature représentant Louis XII, à cheval, sous un dais, faisant son entrée dans la ville de Gênes. Sur le premier plan, sont quatre jeunes filles, à genoux. Petit in-fol. en haut. Au feuillet 22, verso. Dans le texte.

Miniature représentant la ville de Gennes (*sic*), en deuil, assise sur son trône. Devant elle, on voit la marchandise (le commerce) et le peuple. Entre ces deux figures est une femme au-dessus de laquelle on lit : Honte. Petit in-fol. en haut. Au feuillet 27, recto. Dans le texte.

Miniature représentant la ville de Gennes (*sic*), couchée dans un lit de deuil. Près d'elle sont trois personnages : Desespoir, Raige, Douleur. Une femme couronnée, en demi-figure, semble apparaître par la fenêtre. On lit au-dessus : Raisom. Petit in-fol. en haut. Au feuillet 34, verso. Dans le texte.

Miniature représentant la ville de Gennes (*sic*), à genoux devant l'image de la sainte Vierge. Petit in-fol. en haut. Au feuillet 37, verso. Dans le texte.

> Ces onze miniatures sont du travail le plus fin et le plus remarquable. Ce sont des tableaux aussi précieux par leur composition que par leur exécution et le coloris, très-curieux par une foule de détails de vêtements, d'armures et d'arrangements d'intérieurs. La conservation est parfaite. C'est un très-beau manuscrit.

1507.
Mai.
Figures d'après des miniatures de ce manuscrit. Trois pl. in-fol. en larg. Montfaucon, t. IV, pl. 1, 2, 3.

> Lexil de Gennes la Superbe, faict par frere Jehan Danton (ou d'Anton), historiographe du Roy, en vers. Sans lieu, ni nom d'imprimeur, ni date. Petit in-4 gothique de huit feuillets. *Rare*. Cet opuscule contient :

Figure représentant une ville assiégée. Sur une tour, à droite, on voit une banderole sur laquelle est une étoile ; du même côté, des soldats armés de fusils et d'arbalètes. Pl. in-8 en haut., grav. sur bois. Au-dessous du titre.

> Lexil de Gennes la Superbe, faict par frere Jehan Danton ou d'Anton, historiographe du Roy, en vers. Paris, Jehan Barbier, pour Guillaume Marchant, 1508. In-8 goth., fig. *Rare*. Cet ouvrage contient :

L'attaque de Gênes. Pl. in-8 en haut., grav. sur bois. Au feuillet 1, recto. Dans le texte.

J.-C. dormant sur la montagne des Oliviers, et quelques personnages. Pl. in-8 en haut., grav. sur bois. Au feuillet dernier, recto.

Le pape, deux prélats et un prêtre portant un reliquaire. Pl. in-8 en haut., grav. sur bois. Au feuillet dernier, verso.

> Le privilége indique en même temps deux autres ouvrages intitulés : Les triūmphes de France, par Jehan Divry, 1508, et les faitz et gestes de mōsieur le légat, par le même, 1508.

—

Octobre 8. Tombe de François Boucher, devant le milieu de la chapelle de la Vierge, derrière le chœur de l'église de

Saint-Benoist de Paris. Dessin in-8. Recueil Gai- 1507.
gnières, à Oxford, t. X, f. 36. Octobre 8.

Le Libelle des cinq villes Dytallye contre Venise, est assa- 1507.
uoir Romme, Naples, Florēce, Gēnes et Millan, fait et
composé par maistre Andre de la Vigne, secretaire de la
royne, en vers. Sans lieu ni date. Petit in-4 goth. de
huit feuillets, fig. *Rare.* Cet opuscule contient :

Écusson de France et Bretagne. Petite pl. grav. sur bois.
Sur le titre.

Prise d'une ville. Pl. in-12 en larg., grav. sur bois. Au-
dessus : *Rōme cōmence.* Au feuillet 2, recto. Dans le
texte.

Une ville entourée d'un cours d'eau. Pl. in-12 en larg.,
grav. sur bois. Au-dessus : *Naples.* Au feuillet 3,
recto. Dans le texte.

Tentes et guerriers près d'une ville. Pl. in-12 en larg.,
grav. sur bois. Au-dessus : *Florence.* Au feuillet 4,
verso. Dans le texte.

La même planche. Au-dessus : *Gennes.* Au feuillet 5,
verso. Dans le texte.

Deux cavaliers se rencontrant à la porte d'une ville,
accompagnés de leurs suites. Pl. in-12 en larg.,
grav. sur bois. Au-dessus : *Millan.* Au feuillet 7,
recto.

—

Tombeau de Guy de Rochefort, chancelier de France,
et de Marie Chambellan, sa seconde femme, à l'ab-
baye de Cisteaux. Partie d'une pl. in-4 en haut.

1507.

Cette estampe est jointe à la description historique des principaux monuments de l'abbaye de Cisteaux, par Moreau de Mantour. Histoire et mémoires de l'Académie des inscriptions et belles-lettres, Histoire, t. IX, p. 193; pl. VIII, fig. 4.

Tombeau de Guy de Rochefort, chancelier de France et de en marbre noir et blanc, dans la chapelle de Nostre-Dame de l'église de Citeaux, en Bourgogne. Dessin in-fol. en haut. Bibliothèque impériale, Manuscrits, boîtes de l'ordre du Saint-Esprit, Rochefort.

Tombeau de Jean de la Tremoille, cardinal, archeveque d'Auch, en marbre blanc et noir, du costé de l'epistre, auprès du grand autel de l'église de Notre-Dame, dans le chasteau de Thouars, en Poitou. Dessin in-fol. en haut. Bibliothèque impériale, Manuscrits, boîtes de l'ordre du Saint-Esprit, la Tremoille.

Médaille de Angelo Cato (Angelo Cattho de Sopino), archevêque de Vienne, en Dauphiné. Pl. in-4 en larg. Charvet, Histoire de la sainte église de Vienne, à la p. 629.

Figure de Françoise de Veyni, femme d'Antoine du Prat, seigneur de Nantouillet, chancelier de France, et depuis la mort de sa femme, évêque, archevêque cardinal et légat en France, sur son tombeau aux Bons-Hommes de Chaillot. Dessin in-fol. en haut. Gaignières, t. VIII, 49. = Deux dessins in-fol. magno en haut. Bibliothèque impériale, manuscrits, boîtes de l'ordre du Saint-Esprit, du Prat. = Partie d'une pl. in-fol. en larg. Montfaucon, t. IV, pl. 52, n° 2.

= Partie d'une pl. in-4 en larg. Millin, Antiquités nationales, t. II, n° XII, pl. 3, n° 1.

1507.

Portrait de Jean Molinet, poëte. Tableau copié sur celui du temps, qui est au musée de Boulogne-sur-mer, par M. Hédouin. Musée de Versailles, n° 3942.

Tombeau de Catherine de Beaufremont, femme de Pierre de Longwy, et en secondes noces de Helyou de Granson, dans l'église de Mirebeau. Pl. in-fol. en haut. Plancher, Histoire de Bourgogne, t. II, à la p. 345.

Deux monnaies de Louis XII frappées à Gênes. Petite pl. Daniel, t. VII, p. 144. Dans le texte.

Médaille de Louis XII, dont le revers représente une ruche d'abeilles. Partie d'une pl. in-4 carrée. Chifflet. Lilium Francorum veritate historica bonatica et heraldica illustratum, p. 139. Dans le texte.

Monnaie de Marie d'Albret, comtesse de Nevers, avec les armes de son mari, Charles II de Clèves, de l'époque de leur mariage. Partie d'une pl. in-fol. en haut., lithog. Morellet, le Nivernois, atlas, pl. 119, n° 30, t. II, p. 254.

> Charles II, comte de Nevers, mourut le 27 août 1521. Marie d'Albret mourut le 29 octobre 1549.

La Nef de santé, avec le gouuernail du corps humain et la condānacion des bancquetz à la louange de Diepte et Sobriete, etc. (par Nicolas de la Chesnaye). Paris, Anthoine Verard, 1507. In-4 goth. Exemplaire sur vélin. Bibliothèque impériale. Cet exemplaire contient :

Miniature représentant l'auteur à genoux, offrant son

1507. livre à une dame assise, ayant près d'elle trois jeunes filles assises, et d'autres personnages. In-8 en haut. Au feuillet 1, recto.

Des miniatures ou planches gravées, peintes, représentant des sujets relatifs à l'ouvrage. Pièces de diverses grandeurs. Dans le texte.

> Ces miniatures sont d'un travail médiocre. La conservation est bonne.

Le Mystere de la Passion de Jesus Christ, avec un prologue de l'histoire de la création, en vers. Manuscrit sur vélin du seizième siècle. In-fol. veau marbré. Bibliothèque impériale, Manuscrits, ancien fonds français, n° 7206. Ce volume contient :

Miniatures représentant des personnages ou scènes de deux figures de ce mystère. Dans la première, on voit l'auteur assis près d'un pupitre. Très-petites pièces, dans le texte.

> Ces petites peintures, d'un travail peu remarquable, offrent de l'intérêt pour les habillements des personnages. La conservation est médiocre.
>
> Ce manuscrit provient de l'ancienne bibliothèque de Gaston, duc d'Orléans, n° 24.

Le Mistere de la conception et natiuite de la glorieuse vierge Marie, auecques le mariage d'icelle. La Natiuite, Passion, Resurrection et Assencion de Nostre sauueur et redempteur Iesucrist, jouee à Paris lan de grace mil cinq cens et sept. Imprimee audit lieu pour Jehan Petit, Geoffroy de Marnef et Michel le Noir, libraires iurez en Luniversite de Paris, demourans en la grant rue Sainct-

Iacques, en vers. Petit in-fol. goth. *Très-rare.* Ce volume contient : 1507.

La Marque de de Marnef. Très-petite pl. en haut., grav. sur bois. Au feuillet 1. Au-dessous du titre.

Figure représentant Dieu le père, sur un trône, entouré de deux rangées d'anges. Au-dessous, une femme assise : *Sapience*, entre quatre autres femmes : *Verité*, — *Justice*, = *Misericorde*, — *Paix*. Au bas, à gauche, marque représentant une étoile. Pl. petit in-4 en haut., grav. sur bois. Au commencement du texte.

Des figures représentant des sujets relatifs à l'histoire de la sainte Vierge et à l'enfance de Jésus. Pl. petit in-4 en haut., grav. sur bois. Dans les premières parties du texte.

Quelques figures représentant des sujets de l'histoire de Jesus-Christ. Pl. in-12 en haut., grav. sur bois. Dans le texte.

> Les deux exemplaires de ce mistere de la Bibliothèque impériale sont tous les deux incomplets.
>
> C'est de cette édition que Parfait a donné un extrait fort étendu dans son Histoire du théâtre français, tome I. Mais, en se servant pour cela d'un exemplaire de la Bibliothèque impériale, il ne s'est pas aperçu que cet exemplaire est terminé par les derniers feuillets d'une édition du Mistere de la resurrection, donnée par Alain Lotriau et Denys Janot.

Le Mistere de la conception natiuite mariage et annonciacion de la benoiste vierge Marie, etc. Paris, veufue feu Jehan Trepperel et Jehan Jehannot. Sans date. Petit in-4 goth., fig. *Très-rare.* Ce volume contient :

1507. Deux figures relatives à la vie de la sainte Vierge. Pl. in-16 en haut., grav. sur bois. Aux premier et dernier feuillet. Dans le texte.

> Les Contemplacions hystoriez sur la Passion Nostre Seigneur, composees par maistre Jehan Gerson, docteur en théologie. Paris, Anthoine Verard, 1507. Petit in-fol. goth., fig. Exemplaire sur vélin. Bibliothèque impériale. Ce volume contient :

Quinze miniatures représentant les scènes de la Passion de Jésus-Christ. Pièces in-4 en haut. Dans le texte.

> Ces miniatures, d'un travail précieux, mais un peu lourd, offrent de l'intérêt pour des détails de vêtements et d'arrangements intérieurs. La conservation est parfaite.

> Domini Simphoriani Champerii Lugdunensi Liber de quadruplici vita, etc. — Tropheum gallorum quadruplicem eorumdem complectens historiam ; de ingressu Ludovici XII, francor, regis in urbem Gennam, etc., etc. Lyon, Jannot de Campis pour Etienne Gueynard et Jacques Huguetan, 1507. In-4, fig. *Rare.* Ce volume contient :

Quelques pl. représentant des personnages ou faits relatifs aux sujets traités dans ce volume. Pl. de diverses grandeurs, grav. sur bois. Dans le texte.

> Cōpēdiū Roberti Gaguini sup. Francorum gestis. Paris, Thilman Kerver, impensis. — Johannis parui, 1507. In-8 goth., fig. Ce volume contient :

Figure représentant saint Dagobert, saint Charlemagne et saint Louis, en pied. Au-dessous, un astre supportant un écusson des armoiries de France, et au-dessous deux légendes : Iusticia-fides. Au-dessus de

l'écusson : moutioye saint Denis. Sur les côtés douze écussons d'armoiries de provinces et villes de France. Pl. petit in-8 en haut., grav. sur bois. En téte du volume.

La marque de Jehan Petit. Pl. in-12 en haut., grav. sur bois. Au feuillet dernier, verso.

Larrest du roy des Rommains, dōne au grāt cōseil de Frāce, en vers (par Jean le Maire ou Maximien). Sans lieu, ni nom d'imprimeur, ni date. In-12 goth. de 20 feuillets. *Rare.* Cet opuscule contient :

Figure représentant un roi tenant un diplôme, suivi de deux autres personnages. Pl. in-16 carrée, grav. sur bois. Sur le titre.

Cet opuscule est relatif à l'entreprise de l'empereur Maximilien pour aller à Rome se faire sacrer roi des Romains, par le pape, et à laquelle s'opposa Louis XII. Il est de la fin de l'année 1507 ou du commencement de 1508.
Voir Goujet, Bibliothèque française, p. 93 et p. 430.

La Louenge des roys de France, en vers et en prose. Paris, Eustace de Bie, privilege pour un an, commencant le 7 juin 1507. Petit in-8 goth., fig. *Rare.* Ce volume contient :

Figure représentant deux princes se rencontrant, avec leurs suites. Pl. in-12 en haut., grav. sur bois. Au feuillet du titre, verso.

Figure représentant l'auteur, dans son cabinet. Pl. in-16 en haut., grav. sur bois. Au feuillet 2, recto.

Figure représentant un évêque assis, avec quatre personnages. Pl. in-16 en haut., grav. sur bois. Au feuillet 4, recto.

1507. Figure représentant un personnage dans son lit, entouré de personnages qui le soignent ou pleurent. Une couronne est en l'air près de lui. Pl. in-16 en haut., grav. sur bois. Au feuillet D, 7, recto.

> La Louenge des roys de France, en vers. Paris, Eustace de Brie, privilege du 7 juin 1507 au 7 juin 1508. Petit in-8 goth. Exemplaire sur vélin de la Bibliothèque impériale, différant des exemplaires ordinaires, en ce que la dernière page ne porte pas le nom de l'imprimeur, ni l'indication du privilége. Ce volume contient :

Miniature représentant un homme écrivant dans son cabinet. Pièce in-12 carrée. Au commencement du texte, feuillet 2, recto.

Miniature représentant un pré at et quatre autres personnages. Pièce in-12 carrée. Au feuillet 3, recto.

Miniature représentant un roi dans son lit, entouré de divers personnages. La couronne placée au-dessus lui échappe. Pièce in-12 carrée. Au feuillet D, 7, recto.

> Ces miniatures, d'un travail médiocre, offrent quelque intérêt pour les vêtements. La conservation est bonne.
> Sur les exemplaires ordinaires, il y a une planche de plus. Au feuillet du titre, verso.

—

Portrait, à genoux, de Élizabeth Cuissote, femme de Jean Moine Bourgeois de Chaalons, auprès de son mari. Vitrail de l'église cathédrale de Saint-Étienne de Chaalons. Dessin colorié in-fol. en haut., où elle est représentée debout. Gaignières, t. VII, 129. = Partie d'une pl. in-fol. en haut. Beaunier et Rathier, pl. 197, n° 8.

1508.

Tombeau de Gauvain de Dreux, en pierre, dans l'épais- — Mars 12.
seur du mur du côté de l'épistre dans la chapelle des
seigneurs, dans le pavillon de Saint-Nicolas de Louye.
Deux dessins grand in-4 et in-8. Recueil Gaignières,
à Oxford, t. I, f. 91, 92.

Tombeau de Raoul de Lannoy, seigneur de Marviller et — Avril 4.
de Paillart, conseiller et chambellan des rois Louis XI,
Louis XII et de Charles VIII, etc., et de Jehenne de
Pois, sa femme, morte le 16 juillet 1524, dans l'é-
glise du château de Folleville (Somme). Deux pl.
in-fol. et in-4 en haut., lithogr. Bazin, Description
historique de l'église et des ruines du château de
Folleville. Pl. 1 et 2, p. 10 et suiv. = Deux pl. lith.
in-fol. et in-4 en haut. Mémoires de la Société des
antiquaires de Picardie, t. X. Ch. Bazin, pl. 1 et 2.

Figure de Jeanne Bacquelet, femme de Thomas le Roux, — Mai 8.
conseiller au parlement de Rouen, mort le 25 jan-
vier 1491, auprès de son mari, sur leur tombe, dans
l'église de Notre-Dame la Ronde, à Rouen. Dessin
in-fol. en haut. Gaignières, t. VII, 78.

L'entrée du tres chrestien Roy de France Loys douziesme — Septemb. 28.
de ce nom, faicte en sa ville de Rouen, le 28 iour de
septembre 1508. Sans lieu d'impression. Petit in-4 go-
thique de 4 feuillets. Cet opuscule contient :

Une figure grav. sur bois, sur le titre.

—

Tombe de Jean Lenfant, chanoine, en pierre, proche la — Novembre 5.

1508.
Novembre 5.
chapelle de Saint-Crespin et de Saint-Crespinien, dans l'aisle derrière le chœur, dans l'église de Notre-Dame de Paris. Dessin grand in-8. Recueil Gaignières, à Oxford, t. IX, f. 83.

Décemb. 10. La ligue de Cambray représentée probablement dans une miniature du temps. En bas : Percusso cum Julio II Pont. max. etc. Pl. in-4 en larg.

<small>J'ignore dans quel ouvrage cette planche est placée.</small>

Tombeau de René II, duc de Lorraine, dans l'église des Pères cordeliers de Nancy. Pl. in-fol. en haut. Calmet, Histoire de Lorraine, t. III, pl. 5. == Partie d'une pl. in-fol. en haut., lithogr. Grille de Beuzelin; Statistique monumentale, pl. 6.

Portrait de René II, duc de Calabre, Lorraine, Bar, Gueldres. En bas : *Une pour tout.* Dessous deux vers latins et deux vers français. « C'est cy au vray, etc. » Pl. in-8 en haut.

<small>Ce portrait est à la tête de l'ouvrage suivant : Discours des choses advenues en Lorraine depuis le decez du duc Nicolas, jusques à celuy du duc René, par N. Remy; Pont-à-Mousson. Melchior Bernard, 1605, in-8.</small>

Sceau du même. Partie d'une pl. in-fol. en haut. Calmet, Histoire de Lorraine, t. II, pl. 4, n° 27.

Sceau du même. Idem, t. V, pl. 4, n° 6.

Sceau du même. Idem, t. V, pl. 3, n° 6. — Dans le texte, ce sceau est indiqué sous le n° 5.

Sceau du même. Idem, t. V, pl. 4, n° 4.

Deux monnaies du même. Partie d'une pl. in-8 en haut. Baleicourt; Traité — de la maison de Lorraine, n°° 3, 4.

1508.
Décemb. 10.

Quatre monnaies du même. Partie d'une pl. in-fol. en haut. Calmet; Histoire de Lorraine, t. II, pl. 2, n°° 27 à 30.

Quatre autres. — Partie de trois pl. in-fol. en haut. Idem, t. V, pl. 2, 3 et 5, n°° 7 à 10. (Les n°° 8, 9, 10. seuls sont gravés.)

Monnaie du même. Petite pl. en larg.. Köhler, t. XV, p. 289, dans le texte.

Monnaie du même. Partie d'une pl. in-fol. en haut. Trésor de numismatique et de glyptique; Histoire de l'art monétaire chez les modernes, pl. 47, n° 17.

Trente-trois monnaies du même. Deux pl. et parties de deux in-4 en haut., lithog. De Saulcy; Recherches sur les monnaies des ducs héréditaires de Lorraine, pl. 11, n°° 17, 18; pl. 12, n°° 1 à 13; pl. 13, n°° 2, 4 à 9; pl. 14, n°° 1 à 11.

Monnaie du même. Partie d'une pl. in-4 en haut., lith. Idem, pl. 12, n° 14.

Monnaie ou médaille du même. Idem, pl. 13, n° 1.

Monnaie du même. Idem, pl. 13, n° 3.

Deux monnaies du même. Partie de deux pl. lithogr. in-8 en haut. Revue numismatique, 1842. A. d'Affry de la Monnoye, pl. 10, n° 4; pl. 11, n° 1, p. 273.

1508.
Décemb. 10.
Jeton d'argent du même. Partie d'une pl. in-fol. en haut. Calmet; Histoire de Lorraine, t. V, pl. 3, n° 34.

1508. Tableau peint sur bois représentant Estienne Petit, notaire et secrétaire du Roy, mort à 24 ans en 1508, et Charlotte Briconnet, sa femme, et Magdeleine et Catherine Petit, leurs filles, contre le mur à droite, dans la sacristie du collége d'Autun à Paris. Dessin in-4 carré. Recueil Gaignières, à Oxford, t. XVI, f. 74.

Fragment de vitrail représentant des personnages saints à Saint-Nicolas de Nancy. Partie d'une pl. in-fol. en larg., lithogr. Grille de Beuzelin; Statistique monumentale, pl. 38.

Croix en pierre, ornée de différentes figures, construite dans l'ancien cimetière de l'hôpital du Saint-Esprit de Dijon, l'an 1508. Dessin in-fol. en haut. Histoire de la maison — du Saint-Esprit de Dijon. Manuscrit de la bibliothèque de l'Arsenal, p. 90.

Lentree et grans triumphes de madame la regente et de Marguerites de Flandres faictes en la ville de Cambray. Sans lieu ni nom d'imprimeur, ni date, petit in-8 gothique de quatre feuillets. *Rare.* Cet opuscule contient :

Figure représentant un homme debout. Très-petite pl. en haut., sans bords, grav. sur bois sur le titre.

Croix de Lorraine. Pl. in-16 en haut., grav. sur bois, au feuillet 1, verso.

Figure représentant la sainte Trinité. Très-petite pl.

en haut. Deux figures représentant des ornements. Très-petites pl. en larg., grav. sur bois, au feuillet 4, recto.

1508.

L'écusson de France. Pl. in-16 en haut., grav. sur bois, au feuillet 4, verso.

Le triumphe de la paix, celebree a Cambray, avec la declaration des entrées et yssues des dames, roys, princes et prelatz, faicte par Maistre Jehan Thibault, astrologue de limperiale majeste, de Madame Marguerite, la regente et la royne de Navarre. Anvers, G. Vorsteman. Sans date (1509), in-4 gothique de douze feuillets. *Rare.* Cet opuscule contient :

Figure représentant trois dames debout; à leurs pieds est un guerrier étendu à terre. Pl. in-12 en larg., grav. sur bois. Au-dessus on lit, en caractères imprimés : Madame Marguerite — la Regente — La Royne de Nauarre, sur le titre.

Les triũphes de Frãce, en vers, par maistre Jehan Divry. Paris, Guillaume eustace, 1508. In-4 gothique, fig. Le privilége indique en même temps deux autres ouvrages intitulés : Les faictz et gestes de mõsieur le legat, du même auteur et de la même année, et l'exil de Gennes la Superbe, par Jehan Dauton ou Danton, 1508. *Rare.* Ce volume contient :

Deux hommes debout près d'une tente. Pl. in-8 en haut., grav. sur bois, au feuillet di, recto, dans le texte.

Trois pièces de canon attelées allant à gauche; pièce relative à l'entrée des Français à Naples. Pl. in-8 en

1508. haut., grav. sur bois, au feuillet d, 2, verso, dans le texte.

L'auteur à genoux offrant son livre au roi assis au fond, quatre autres personnages. Pl. in-8 en haut., grav. sur bois, au feuillet d, 4, verso, dans le texte. Répétée au feuillet e, 8, recto.

L'auteur travaillant dans son cabinet. Pl. in-8 en haut., grav. sur bois, au feuillet d, 6, recto.

Les triūphes de frāce trāslate de latin en frācois, par maistre Jehā Diury bachelier en medecine selō le texte de Charles Curre Mamertin, en vers. Paris. Guillaume Eustace. Sans date. In-4 gothique, fig. Ce petit volume contient :

Marque de Guillaume Eustace. Pl. in-16 en haut., grav. sur bois, sur le titre.

L'auteur travaillant dans son cabinet. Pl. in-8 en haut., grav. sur bois, au feuillet du titre, verso.

Combat de cavaliers. Pl. in-8 en haut., grav. sur bois, au feuillet 8, verso, dans le texte.

Attaque d'une ville. Pl. in-8 en haut., grav. sur bois, au feuillet c, 1, recto, dans le texte.

Pape assis, entouré de divers personnages. Pl. in-8 en haut., grav. sur bois, au feuillet c.ii, verso, dans le texte.

Trois pièces de canon attelées, allant à gauche. Pl. in-8 en haut., grav. sur bois, au feuillet c, 5, verso, dans le texte.

Les faictz et gestes du tres reuerend pere en dieu mōsieur le 1508. legat trāslatez de latin en frācoys, par maistre ichā Divry, en vers. Paris. Guillaume eustace. In-4 gothique, fig. Le privilége indique en même temps deux autres ouvrages intitulés : les triumphes de la France, du même auteur et de la même année et Lexil de Gennes la Superbe par Jehan Dauton ou Danton, 1508. *Rare*. Ce volume contient :

La marque de Guillaume Eustace. Pl. in-16 en haut., grav. sur bois, sur le titre.

Homme d'église tenant les clefs de saint Pierre, assis de face, entouré d'autres personnages d'église. Pl. in-8 en haut., grav. sur bois, au feuillet du titre, verso.

Les faictz et gestes de tres reuerend pere ē dieu mosieur le legat translatez de latin en francoys par maistre Jehan diury bachelier en medecine selon le texte de fauste andrelin, en vers. Sans lieu ni date. In-8 gothique de huit feuillets, fig. *Très-rare*. Cet opuscule contient :

L'auteur dans son cabinet. Pl. in-12 en haut., grav. sur bois, au-dessous du titre.

Les faictz et gestes de tres reuerend pere en dieu mōsieur le legat trāslatez de latin en frācoys par maistre iehā Diury bachelier en medecine selon le texte de fauste andrelin, en vers. Paris, Jehan barbier, 1508. Petit in-8 gothique, fig. *Rare*. Ce volume contient :

La marque de Guillaume Eustace. Pl. in-12 en haut., grav. sur bois, sur le titre.

Quatre figures représentant des sujets relatifs à l'ou-

1508.

vrage. Pl. petit in-4 en haut., grav. sur bois, au verso du titre, dans le texte et au feuillet dernier.

> Les croniques de plusieurs saiges philosophes lesqls enseignent plusieurs belles et notables doctrines, etc. — Ung petit traictie dentre Lame denote et le cueur lequel sappelle Le mortissement de vaine plaisance faict et compose par Regne, roi de Cecille, duc danjou, etc. Par luy mande et Intitule : A tres reuerend pere en dieu Larceuesque de tours. Lequel traictie fut fait en Lan mil quatre cens cinquante cinq, etc., à la fin : Escript et fine par la main de Jehan Coppre pbre de Varrongnes. Au commandement de Monsieur de feagy en miliare. Lan xve et viij. Manuscrit sur vélin du commencement du seizième siècle. Petit in-fol., veau brun. Bibliothèque impériale, fonds de Saint-Germain des Prés, français, n° 1211. Ce volume contient :

> Miniature représentant un personnage assis sous un dais, écrivant. D'autres personnages assis sont près de lui. Un homme de robe et un guerrier semblent plaider. Devant, deux écrivains assis à une table. Pièce petit in-4 en haut., cintrée par le haut. Dessous, une tête de mort avec la légende : DE GRADE CHOSE PEU DE RESTE. Dans une bordure avec figures, ornements, armes, etc. Petit in-fol. en haut., au feuillet 1, verso.

> Miniature représentant un personnage assis, probablement le roi René, écrivant dans un cabinet. Pièce in-12 en larg. cintrée par le haut. Au commencement du second ouvrage, au feuillet 1, 201 du volume.

> Quelques miniatures représentant des sujets divers relatifs à l'ouvrage, dans lesquelles on voit presque

toujours une femme tenant un cœur ; dans la dernière, le cœur est placé sur la croix qu'elle élève. Pièces in-12 en larg. dans le texte.

1508.

<blockquote>Ces miniatures, de bon travail, offrent des détails intéressants, principalement la première, sous le rapport des vêtements et ameublements. La conservation est belle.</blockquote>

Sceau et contre-sceau de Baudouin de Bourgogne, dit de Lille, baron de Bagnuole, seigneur de Manilly. Partie d'une pl. in-fol. en haut. Wree ; La genealogie des comtes de Flandre, p. 128 *b*. Preuves 2, p. 406.

Monnaie de Charles-Quint, empereur, duc de Brabant, frappée pendant sa minorité. Partie d'une pl. in-8 en haut., lithogr. Den Duyts, n° 117, pl. 17 ; n° 104, p. 38.

Jeton de Louis de Lorraine, fils de René II, duc de Lorraine, évêque et comte de Verdun. Partie d'une pl. in-8 en haut. Baleicourt ; Traité — de la maison de Lorraine, n° 33.

<blockquote>Ce Louis de Lorraine, nommé évêque de Verdun en l'année 1508, renonça au sacerdoce, prit le parti des armes, et mourut au siége de Naples en 1528. V, à cette date.</blockquote>

Jeton de la chambre des comptes de Nevers, de 1507 ou 1508. Petite pl. grav. sur bois. De Fontenay ; Manuel de l'amateur de jetons, p. 408, dans le texte. = petite pl. grav. sur bois. De Soultrait ; Essai sur la numismatique nivernaise, p. 175, dans le texte.

Cronicques de France abregées, etc. Paris, veuve Jehan

1508

1508.
Trepperel et Jehan Johannot. In-4 gothique de 56 feuillets à 2 colonnes, fig. Ce volume contient :

Des figures représentant des sujets relatifs aux textes de l'ouvrage. Pl. grav. sur bois.

Cronicques de France abregées, etc. Paris, veuve Jehan Tripperel et Jehan Johannot. In-4 gothique de 58 feuillets à longues lignes, fig. Ce volume contient :

Des figures représentant des sujets relatifs aux textes de l'ouvrage. Pl. grav. sur bois.

Le blason des couleurs en Armes, Liurees et deuises, par Sicille, herault du roy Alphonse darragon. Lyon, Oliuier Arnoullet, in-16 gothique, fig. Ce volume contient :

Un personnage, tenant une espèce de sceptre, reçoit un papier que lui remet un homme qui s'agenouille. Pl. in-32 carrée, grav. sur bois, au feuillet 2, verso.

Des figures représentant des armoiries et quelques sujets, bataille, personnages seuls. Petites pl., grav. sur bois, dans le texte.

Lestjlle de parlemēt auec linstructiō e stille des reqstes. La declaratiō des pays et provinces subietz a lad. court. Et les noms des procureurs en icelle. Paris, Guille Niuerd. Sans date. In-12 gothique. *Rare.* Ce petit volume contient :

Figure représentant trois hommes de loi en robe assis, tournés à gauche. Pl. in-12 carrée, grav. sur bois, au feuillet 1, au-dessous du titre.

Lestille de Chastellet pour monstrer a ung chacun q̄lle ordre est en court layde, pceder en la ville et vicōte de Paris, p. la coustume notoiremēt gardee pour droit et 2mēt

LOUIS XII. 297

aucsi pourra estre pcureur et apres aduocat. Paris, G. 1508?
Nyuerd. Sans date in-12 gothique. *Rare.* Ce petit vo-
lume contient :

Figure représentant un avocat debout, plaidant devant
un juge assis; auprès de celui-ci, un greffier assis
écrivant. Pl. in-12 carrée, grav. sur bois, au feuillet 1,
au-dessous du titre.

La marque de G. Niverd. Pl. in-12 en haut., grav. sur
bois, au feuillet dernier, verso.

Les ordonnances des Generaulx touchãt le fait de la iustice
des aydes en la langue de Duy. Cette ordonnance datee
du 11 novembre 1508, publiee en la cour des aydes le
22 du meme mois. Paris, G. Niuerd. Sans date. In-12
gothique de 16 feuillets. *Rare.* Cet opuscule contient :

Figure représentant un homme assis, écrivant à un pu-
pitre, tourné à droite. Pl. in-12 carrée, grav. sur
bois, au feuillet 1, au-dessous du titre.

La marque de G. Niverd. Pl. in-12 en haut., grav. sur
bois, au feuillet dernier, verso.

1509.

Deux médailles de Pierre Briçonnet, seigneur de Va- Février.
rennes, etc., général des finances (receveur général),
qui mourut en février 1509. Partie d'une pl. in-fol.
en haut. Trésor de numismatique et de glyptique.
Médailles françaises, première partie, pl. 42, n° 3, 4.

*Tombe de Nicolaus Parent, en pierre, à droite, dans le Mars 3.
chapitre de l'abbaye d'Orcamp. Dessin grand in-8.
Recueil Gaignières, à Oxford, t. VI, f. 59.

1509.
Avril 22.
Sceau et contre-sceau de Henri VII, roi d'Angleterre et de France, seigneur d'Irlande. Partie d'une pl. en haut. Trésor de numismatique et de glyptique. Sceaux des rois et des reines d'Angleterre, pl. 13, n° 1.

Monnaie de Henri VII, roi d'Angleterre, frappée en France. Partie d'une pl. in-4 en haut. Thom. Pembrock, p. 4, pl. 19.

Juin 19.
Tombe de Simon de Cletz, abbas, au milieu de la nef de l'église de l'abbaye de Saint-Nicolas d'Angers. Dessin in-8. Recueil Gaignières, à Oxford, t. VIII, f. 139.

Octobre 17.
Philippes de Commines. V. à 1511, octobre, 18.

1509.
Lectres de la commission et sommation faicte aux Venissiens par monioye, premier roy Darmes de france, Et les responces desdictz Veniciens, imprimez pour guillaume bineaulx portier de la porte du pont. Sans lieu ni date. Petit in-4 gothique de quatre feuillets. *Très-rare.* Cet opuscule contient :

Figure représentant un courant d'eau entre des rochers; sur celui de droite est un édifice. Au fond, des guerriers et une ville, Pl. in-8 carrée, grav. sur bois. Au-dessous du titre.

La commission faite par Monioye, à Crémone, est datée du 14 avril 1509. La Sommation faite à Venise est du 17 suivant.

Cest la tres noble et tres excellēte victoire de nostre sire Loys douziesme de ce nom, qu'il a ḣeue moyenāt layde de dieu sur les Venitiēs a la iournee de Caranalz, et, semblablement sur les villes de Treuy : Bresse : Cresme : Cremone : et aultres villes et chasteaux de sa

duche de Millan. Lordre du camp des Veṁitiens auec le nombre des gens darmes et noms des cappitaines ; au feuillet 5, recto, ce dernier titre est répété. Au feuillet 7, verso : Imprimez à Lyon par Abraham, soubz le conge de monseigneur le chancelier de France. Petit in-4 gothique de huit feuillets, dont le dernier blanc. *Rare*. Cet opuscule contient :

Les armes de France entourées du colier de Saint-Michel et de deux branches de lis. P. in-12 en haut., sans bords, grav. sur bois, au-dessous du titre.

Figure divisée en deux compartiments représentant les combats de deux cavaliers et de deux fantassins. Pl. in-12 en larg., grav. sur bois, au feuillet 4°, recto.

Figure représentant une ville entourée d'eau. Pl. in-12 en larg., grav. sur bois, au feuillet 5, sous le second titre.

Figure représentant un combat de plusieurs cavaliers et un fantassin. Pl. in-12 en larg., grav. sur bois, au feuillet 7°, verso.

Oeuvre nouuellemēt translatee de rime italiēne : en rime francoyse, contenant laduenement du tres crestien Roy de france Loys vii de ce nom, a Millan, et sa triomphante entree audit millan, auec grande compaigne de noblesse estant auec luy. Et de la dolente prinse de Riuolte sur les venitiens. Aussi cōment il a vaincu et rue ius larmee venitiēne : et prins prisonnier le seigneur Bartholomy Dauigliano, etc., en vers. A la fin : Ce present liure nouuellement cōme dessus est dit trāslate ditalien : en rime frācoyse : a este soubz conge et licence. Imprime Lyon le xxiii iour de iuing. Lan de grace mil cinq cens

1509.

1509. et neuf. Sans nom d'imprimeur. Petit in-4 gothique de huit feuillets. *Rare.* Cet opuscule contient :

Figure représentant un roi sur son trône, entouré de divers personnages. Pl. in-12 carrée, grav. sur bois, au feuillet 1, sous le titre. Répétée au même feuillet, verso.

> Les espitres enuoyees au Roy treschrestiē de la les mōtz par les estatz de france, cōposees par Jehan danton, historiographe dudict seigneur auec certaines ballades et rondeaulx, par ledict Danton, sur le faict de la guerre de Venise composees. Lyon, Claude de troys pour Noel abraham, 1509. Petit in-4 gothique de 22 feuillets, fig. *Rare.* Cet opuscule contient :

Les armes de France. Pl. in-16 en haut., grav. sur bois, sous le titre.

Figure représentant J. C. entre deux anges; au-dessous, un prêtre officiant avec deux servants. Pl. in-12 en haut., grav. sur bois, au feuillet 2, recto. On lit au-dessus : *Leglise.*

Figure représentant un personnage tenant une banderolle sur laquelle on lit : *Noblesse.* Petite pl. en haut., grav. sur bois, au feuillet biij, verso.

Figure représentant un homme portant un sac et tenant une banderolle sur laquelle on lit : *Labeur.* Petite pl. en haut., grav. sur bois, au feuillet dij, recto.

L'auteur de cet ouvrage se nommait Danton ou d'Anton.

> Lentreprise de Venise, auec les villes citez chasteaulx : forteresses et places que usurpent et detiennent lesditz Veniciēs : des Roys, ductz, prīces et seigūrs crestiens, en

vers. Sans lieu ni nom d'imprimeur, ni date. Petit in-8 gothique de 8 feuillets. *Rare.* Cet opuscule contient :

L'écusson de France. Pl. in-16 en haut., grav. sur bois, au feuillet du titre, verso.

Figure représentant un docteur assis devant une table et un homme lisant. Pl. in-16 en haut., grav. sur bois, au feuillet dernier, verso.

> Cet ouvrage est de Pierre Gringore. A la fin sont huit vers en acrostiche qui donnent son nom.

Epistre de fauste andrelin de forly, royal poete lauree en laq̄lle Anne tres glorieuse royne de frāce exhorte le tres puyssāt et tres victorieux roy des francoys Loys douziesme de ce nō son mary a ce q̄ luy tāt et attendu veuille auācer son retour en frāce aps la triūphāte victoire p. luy obtenue sur les veniciēs. Ladicte epistre trāslatee d. latin en frācoys p. maistre Guille cretin, tresorier du bois de Vincēnes, en vers. Sans lieu ni nom d'imprimeur, ni date. Petit in-8 gothique de huit feuillets. *Très-rare.* Cet opuscule contient :

Figure représentant Anne de Bretagne assise sur un trône, tenant le sceptre. Pl. in-16 carrée, grav. sur bois, au-dessous du titre.

L'écusson de France et Bretagne. Pl. in-12 en haut., grav. sur bois, au feuillet dernier, verso.

—

Quatre médailles de Louis XII, relatives à l'Italie. Partie d'une pl. in-fol. en haut. Paruta, Graevius, 1723, pl. 212, + n° 4 à 7, t. VII, p. 1288-89.

Tableau peint sur bois représentant M^re Estienne Petit, chevalier, M^e ordinaire en la chambre des comptes,

1509. 1509, et dame Catherine Fournier, sa femme, et leurs deux enfants, savoir : Denise Petit, morte jeune, et Estienne Petit, contre le mur à droite, dans la sacristie du collége d'Autun, à Paris. Dessin in-4 carré. Recueil Gaignières, à Oxford, t. XVI, f. 75.

Palais de la cour des aides de Rouen, décoré de sculptures. Pl. lithogr. in-fol. m° en larg. Du Sommerard; Les arts au moyen âge, album, 3e série, pl. 8.

Les Eneydes de Virgille, translate de latin en francois par Octavian de Saint-Gelais, reveues et cottez par maistre Jehan Divry. Paris, pour Antoine Verard, 1509. In-fol. gothique, fig. *Rare*. Ce volume contient :

Louis XII assis sur son trône, entouré de quelques personnages; de chaque côté une colonne. Pl. petit in-fol. en haut., grav. sur bois, en tête du volume.

Onze planches représentant des sujets de l'Énéide. Petit in-fol. en haut., grav. sur bois, dans le texte.

Guide du remede damurs. Translate nouuellemēt de latin en francoys, etc., en vers. Paris Anthoine Verard, 1509. Petit in-fol. gothique, fig. Ce volume contient :

Figure représentant deux hommes, dont l'un tient un reliquaire. Pl. in-12 en haut., grav. sur bois, au feuillet 2, recto, dans le texte.

Figure représentant un docteur professant devant des auditeurs. Pl. in-12 en haut., grav. sur bois. Au feuillet 6, recto. Dans le texte.

La chasse et le depart damours faict et compose par reuerend pere en dieu messire Octovien de Sainct Gelaiz, euesque dangoulesme, et par noble homme blaise dau-

riol, etc. Paris, Anthoyne Verard, 1509. Petit in-fol. gothique, fig. *Très-rare.* Ce volume contient :

1509.

L'auteur lisant dans un livre placé sur un pupitre; d'autres livres sont autour de lui. A gauche, une femme debout, au-dessus de laquelle on lit : France. A droite, une église. Pl. in-8 en larg., grav. sur bois, en tête du prologue.

Quelques figures représentant des sujets relatifs à ce poëme. Pl. de diverses grandeurs, grav. sur bois, dans le texte.

La complainte de trop tost Marie de Nonnel Imprime, en vers. Paris, Michel Lenoir, 1509. Petit in-4 gothique de six feuillets, fig. *Très-rare.* Cet opuscule contient :

Figure représentant un homme et une femme; entre eux est un arbre. Pl. in-12 en larg., au feuillet 1, au-dessus du titre.

La marque de Michel Lenoir. Pl. in-8 en haut., au feuillet dernier, verso.

Le rommant de la Rose, nouuellement imprime a Paris, en vers. Paris, Michel le noir. 1509. Petit in-4 gothique, fig. Ce volume contient :

Figure représentant un personnage dans un lit avec un homme debout, et un autre homme à genoux devant une femme. Pl. in-12 en larg., grav. sur bois, sur le titre; — répétée au feuillet avant-dernier, verso.

L'auteur dans son cabinet. Pl. in-12 en haut., grav. sur bois, au feuillet du titre, verso; — répétée au feuillet dernier, recto.

1509. Figure debout. Très-petite pl. en haut., grav. sur bois, au feuillet f, 1, recto.

La marque de Michel le Noir. Pl. in-12 en haut., grav. sur bois, au feuillet dernier, verso.

1510.

Février 2. Tombeau de Raoul du Fou, abbé de Saint-Taurin d'E-vreux, évêque d'Angoulesme et évêque d'Evreux le 14 février 1479, en cuivre jaune, au pied des marches du grand autel, dans le sanctuaire de l'église cathédrale de Notre-Dame d'Evreux, et armes du même à cette église et à Saint-Taurin. Trois dessins in-fol. en haut. Bibliothèque impériale, manuscrits, boîtes de l'ordre du Saint-Esprit. Du Fou.

Février 24. Figure d'Anne Pot, femme de Guillaume, seigneur de Montmorenci, etc., mort, le 24 mai 1531, sur leur tombeau, dans le chœur de l'église de Saint-Martin de Montmorency. Pl. in-fol. en haut. Du Chesne; Histoire généalogique de la maison de Montmorency, p. 364. Dans le texte.

Mars 10. Portrait de Jean Geiler, prédicateur à Strasbourg, *L.-A.-D. Danneker, arq, : sc.* : In-12 en haut. Description nouvelle de la cathédrale de Strasbourg, à la p. 95.

Avril 18. Tombe de André Morpin, en pierre, à droite, près le jubé, dans l'église de Saint-Laurent de Dreux. Dessin in-8. Recueil Gaignières, à Oxford, t. V, f. 104.

Mai 25. Tombeau du cardinal d'Amboise, en marbre, à droite,

contre le mur de la chapelle de la Vierge, derrière le chœur de l'église cathédrale de Notre-Dame de Rouen. Dessin in-fol. en haut. Bibliothèque impériale, manuscrits, boites de l'ordre du Saint-Esprit, Amboise. = Pl. lithogr. in-fol. en haut. Taylor, etc.; Voyages pittoresques et romantiques dans l'ancienne France. Normandie, n° 135. = Pl. in-12 en haut. Dibdin; A bibliographical, — Tour, t. I, à la p. 57. Dans le texte. = Deux pl. in-8 en haut. Achille Deville; Tombeaux de la cathédrale de Rouen, pl. 6-7. = Pl. lithogr. et coloriée in-fol. maximo en haut. Du Sommerard; les Arts au moyen âge. Album, 5ᵉ série, pl. 31. = Pl. lithogr. in-fol. maximo en haut. Idem. Album, 5ᵉ série, pl. 16. = Trois pl. en haut. et en larg. J. Gailhabaud; livraisons 78, 200.

1510.
Mai 25.

Ce tombeau fut exécuté par Roullant Le Roux.
Le cardinal Georges d'Amboise II, neveu du cardinal Georges I, fit placer postérieurement sa statue sur le tombeau de son oncle, alors terminé depuis quelques années.

Portrait de George d'Amboise, cardinal et archevesque de Rouen, à mi-corps, tourné à droite, tenant de la main gauche un livre dans lequel il lit. Pl. petit in-4 en haut. Thevet; Pourtraits, etc., 1584, à la p. 533. Dans le texte.

Histoire de l'administration du cardinal d'Amboise, grand ministre d'Estat en France, par Michel Baudier. Paris, Pierre Rigolet, 1634. Petit in-4. Ce volume contient :

Portrait du même. *Briot fe.* Pl. in-4 en haut., à la p. 1ʳᵉ.

—

Portrait du même, à mi-corps, assis, dans une bordure

1510.
Mai 25.

à sujets et emblèmes. En haut : Georgius cardinalis ambasius. Pl. in-fol. maximo en haut. Vulson de la Colombière ; les Portraits des hommes illustres, etc., au feuillet I.

Portrait du même, en buste, tourné à droite. *Boulonnois fe.* Pl. in-4 en haut. Bullart, t. I, p. 13. Dans le texte.

Portrait du même, à mi-corps, assis. En haut, à droite, ses armoiries ; en bas : Georgius cardinalis ambasius. Pl. in-12 en haut. Vulson de la Colombière ; les Vies des hommes illustres, etc., à la p. 104.

Buste du même. Copie d'une estampe faite d'après un original. = Médaille du même. Pl. in-fol. en haut. Montfaucon, t. IV, pl. après la 20e.

Le même, sur un bas-relief d'une cheminée au palais de justice de Rouen, en face de Louis XII. Partie d'une pl. in-4 en larg. Millin ; Antiquités nationales, t. III, n° xxxi, pl. 4, n° 2.

Figure à mi-corps du même, au château de Gaillon. Partie d'une pl. lithogr. in-fol. maximo en larg. Deville ; Comptes — du château de Gaillon, pl. 1.

Sceau du même. Partie d'une pl. in-fol. en haut. Trésor de numismatique et de glyptique. Sceaux des communes, communautés, évêques, abbés et barons, pl. 10, n° 2.

Médaille du même. Partie d'une pl. in-4 en haut. Tab. II. Fig. ii. Acta eruditorum. Nova acta, 1745, p. 362.

Médaille du même. Petite pl. en larg. Köhler, t. 10, p. 97. Dans le texte.

1510.
Mai 25.

Médaille du même. Partie d'une pl. in-fol. en haut. Trésor de numismatique et de glyptique; Médailles françaises, première partie, pl. 42, n° 6.

Deux monnaies frappées en France, au nom de Jules II, pape, par le cardinal d'Amboise, légat en France. Partie d'une pl. in-4 en haut. Tobiesen Duby; Monnoies des barons, supplément, pl. 5, n°ˢ 9, 10.

Portrait de Ulric ou Uldaric Gering ou Quering, de Coustance, qui fut amené en France par Guillaume Fichet et Jean de La Pierre, et fut le premier imprimeur de Paris; ce portrait fait d'après une estampe de Bondan, que l'on trouve dans quelques exemplaires de l'*Histoire de l'imprimerie*, de La Caille, qui avait été gravée d'après une vieille peinture placée dans la chapelle haute du collége de Montaigu. Pl. in-8 en haut. lithogr. Mémoires de la Société royale des Antiquaires de France, t. XIII; nouvelle série, t. III, pl. 6, à la p. 348.

Août 23.

Tombe de Jehan de Saint-Romain, en pierre, à gauche en entrant dans la chapelle de la Vierge, dans la nef de l'église des Cordeliers de Senlis. Dessin in-8. Recueil Gaignières, à Oxford, t. VI, f. 16.

Août 28.

Tombe de Jean Chuiller, chanoine, en pierre, proche la 5ᵉ chapelle, dans l'angle gauche de la nef de l'église Notre-Dame de Paris. Dessin grand in-8. Recueil Gaignières, à Oxford, t. IX, f. 42.

Nov. 1.

Tombe de Symon Radin, en pierre, du costé de la sa-

1510.

1510. cristie, à gauche, à l'entrée du chœur de l'église des Jacobins de Paris. Dessin grand in-8. Recueil Gaignières, à Oxford, t. XI, f. 39.

Le Recueil ou croniques des hystoires des royausmes d'Austrasie ou France orientale dite a present Lorrayne, De Jerusalem, de Sicile, Et de la duché de Bar, etc., par Symphorien Champier. Lyon, Vincent De portunariis de tridino, 1510. Petit in-fol. gothique, fig. *Rare*. Ce volume contient :

Le duc Antoine de Lorraine le Bon, à cheval, suivi d'autres cavaliers armés, allant à droite. Pl. in-12 en larg., grav. sur bois. Au verso du titre.

L'auteur à genoux offrant son livre à un prince assis sur un trône, qui est sans doute le duc Antoine de Lorraine. Pl. in-12 carrée. Au verso du feuillet 2.

Plusieurs figures représentant des personnages ou des sujets relatifs à l'ouvrage. Pl. de diverses grandeurs, grav. sur bois. Dans le texte.

La date exacte de cette édition présente quelques difficultés à résoudre. V. Brunet, t. I, p. 626.

Recueil de poëmes en forme d'épîtres et autres pièces, formé pour la Reine Anne de Bretagne, à l'occasion de la guerre de Louis XII contre les Vénitiens, en 1509. Manuscrit de la bibliothèque de l'évêque de Metz. Ce volume contient diverses miniatures, dont plusieurs sont allégoriques ou relatives à la fable. Six seulement offrent des sujets historiques. En voici les indications :

1. La reine Anne de Bretagne assise avec les dames de sa cour.

2. La reine Anne, ses dames et un courrier, à qui elle 1510.
donne une lettre adressée au Roi.

3. Le Roi Louis XII écrivant une lettre à la Reine, et des officiers.

4. La Reine Anne écrivant, ses dames et deux hommes, dont un est à cheval.

5. Le Roi Louis XII, sur son trône, dictant une lettre à Jean Le Maire, qui l'écrit, un genou en terre.

6. L'église soutenue par Louis XII. Une jeune femme, représentant l'Église, est assise sous la porte d'un édifice, soutenu par deux colonnes, dont l'une est renversée par une femme représentant la Destruction. Dessous est une monnaye satirique contre Louis XII, frappée par Jules II, décrite ailleurs. Six pl. in-fol. en haut. Monfaucon, t. IV, pl. 8 à 13.

La Victoire du Roi, contre les Venitiens (par Claude de Seyssel). Paris, pour Antoine Verard, 1510. Petit in-4. Ce volume contient :

Des figures gravées sur bois (Van Praet). Catalogue des livres imprimés sur vélin de la bibliothèque du roi, t. V, p. 110.

Histoire de David et de Betsabée. Suite de dix tapisseries de haute lisse, rehaussées d'or et d'argent, exécutées en Flandres, sous le règne de Louis XII, et, à ce que l'on croit, pour ce roi. Elles ont appartenu depuis au duc d'Yorck, aux marquis Spinola, puis à la famille des Serra, de Gênes. Au musée de l'hôtel de Cluny, n°ˢ 1692 à 1701.

Tapisserie représentant l'histoire de l'Ancien et du Nou-

1510. veau Testament, à l'abbaye de La Chaise-Dieu en Auvergne; quatorze tapisseries, 32 pl. coloriées in-fol. en larg. Jubinal, t. I, p. 43-44, pl. 1 à 18; t. II, p. 1 à 5, pl. 19 à 32.

> Ces tapisseries, du commencement du seizième siècle, faites pour le lieu où elles sont placées, sont fort curieuses et d'une belle fabrication. Quoique représentant des sujets uniquement religieux, elles peuvent être consultées pour des détails de costumes de l'époque où elles ont été fabriquées.

Armes de Metz. Petite pl. grav. sur bois. Begin; Metz depuis dix-huit siècles, t. III, p. 16. Dans le texte.

Canon du temps de Louis XII. Musée de l'artillerie. De Saulcy, n° 2815.

Fontaine et fragments divers sculptés du château du cardinal d'Amboise, à Gaillon. Trois pl. lithog. en haut. et en larg. Taylor, etc.; Voyages pittoresques et romantiques dans l'ancienne France. Normandie, n^{os} 222, 223, 224.

1510? Figure à genoux de Marie de Bretagne, femme de Jean II du nom, vicomte de Rohan, comte de Porhoët, sur un vitrail, vis-à-vis de son mari, aux Cordeliers de Nantes. Dessin colorié in-fol. en haut. Gaignières, t. VII, 11. = Dessin in-fol. en haut. Gaignières, t. VII, 12. = Partie d'une pl. in-fol. en larg. Montfaucon, t. III, pl. 66, n° 6.

> La date de la mort de cette princesse n'est pas connue. Je la place à l'année 1510.
>
> Jean II ou III, vicomte de Rohan, mourut en l'année 1516. Voy. à cette date.
>
> La planche de Montfaucon porte par erreur Anne de Bretagne.

Figure de Jeanne Milet, femme de Bernard le Hallewin, greffier des requestes du Palais royal, à Paris, mort le 1500 ? auprès de son mari, sur leur tombe, au milieu de la sacristie de l'ancienne église des Blancs-Manteaux, à Paris. Dessin in-fol. en haut. Gaignières, t. VII, 121.=Partie d'une pl. in-4 en haut. Millin; Antiquités nationales, t. IV, n° XLVII; pl. 5, n° 5.

1510?

Figure de Marguerite de Barlemont, femme de Jean de la Vieuville, chevalier, seigneur de Vertrechon, etc., conseiller et chambellan de Louis XII, bailli et capitaine de la ville et château de Gisors, mort le 1520 ? à côté de son mari, sur leur tombeau, à l'église paroissiale de Gisors. = Écusson de la même, idem. Partie d'une pl. in-4 en haut. Millin; Antiquités nationales, t. IV, n° XLV, pl. 2, n°⁵ 5-6.

Figure de Blanche de Rollant, femme de Jean Neveu, président au parlement de Rouen, mort le 30 août 1504, auprès de son mari, sur leur tombe, dans la nef de l'ancienne église des Blancs-Manteaux de Paris. Dessin in-fol. en haut. Gaignières, t. VII, 116. = Partie d'une pl. in-4 en haut. Millin; Antiquités nationales, t. IV, n° XLVII, pl. 5, n° 2.

De la figure et image du monde, par Jean de Beauvau, évêque d'Angers. Manuscrit sur vélin du commencement du seizième siècle. Petit in-fol., veau marbré. Bibliothèque impériale, ancien fonds français, n° 7094. Ce volume contient :

De nombreux dessins coloriés représentant des sujets relatifs aux constellations, figures; animaux, animaux fantastiques et compositions diverses, dont quelques-

1510? unes sont singulières et bizarres. Pièces de diverses grandeurs sans bords. Dans le texte. Une lettre initiale peinte, représentant l'écusson de France, est au commencement du texte.

>Ces dessins sont exécutés avec peu de talent, sous le rapport de l'art; mais ils sont intéressants pour les vêtements et accessoires divers, ainsi que pour la singularité de quelques-uns des sujets qu'ils représentent. La conservation est bonne.
>Ce manuscrit provient de Fontainebleau, n° 939, ancien catalogue, n° 463.

Le Dyalogue de vertu militaire et de jeunesse francoise, — à la louange des princes et princesses qui ayment la science historiable. — Manuscrit sur vélin du commencement du seizième siècle. Petit in-4, veau marbré. Bibliothèque impériale, manuscrits, fonds de Gaignières, n° 69. Ce volume contient :

Miniature représentant l'écusson de France et Bretagne, en bas, une hermine. On lit au-dessus : Non mudera. Pièce in-8 en haut. En tête du volume.

Miniature représentant un cardinal, le trône pontifical vide, une femme tenant une banderole sur laquelle on lit : Vim. lvd. vicv., le pape, Jules II, assis, et deux guerriers à terre. Pièce petit in-4 en haut. Après les deux premiers feuillets du second traité.

>La seconde de ces deux miniatures, d'un fort bon travail, est intéressante pour des détails de vêtements et d'accessoires. La conservation est belle.

Les Epistrees douide, translatees par feu monsieur l'euesque dangoulesme, nōme Octavien de Saint Gelais, par le commandement du feu roy Charles septiesme (Charles VIII), en vers. Manuscrit sur vélin du commencement

du seizième siècle. Petit in-fol., maroquin bleu fleurde- 1510?
lisé. Bibliothèque impériale, manuscrits, ancien fonds
français, n° 7231 ². Ce volume contient :

Un grand nombre de miniatures représentant des faits
et des personnages relatifs aux épitres. Pièces petit
in-fol. en haut.; l'une est double.

> Ces miniatures sont d'un travail très-beau et fort soigné ; la composition en est bonne et le dessin assez correct, sauf l'excessive petitesse de plusieurs des têtes.
>
> Ces peintures offrent un grand nombre de détails intéressants et curieux pour les vêtements, ameublements et arrangements intérieurs. La conservation est belle.
>
> La reliure porte au dos : JE SUIS AU ROY LOUIS XIV.
>
> Ce manuscrit provient de Fontainebleau, n° 1831, ancien catalogue, n° 159.

Les epistres douide, translacion en vers francais. Manuscrit
sur vélin du commencement du seizième siècle. Petit
in-fol., maroquin citron. Bibliothèque impériale, manu-
scrit, ancien fonds français, n° 7232. Ce volume con-
tient :

Dix-neuf miniatures représentant chacune un person-
nage vu à mi-corps, seize femmes et trois hommes,
relatifs aux diverses épitres. Pièces petit in-fol. en
haut., en tête de chaque épître. Dans le texte.

> Miniatures d'un travail fin, très-soigné, mais un peu sec. Elles sont d'un grand intérêt sous le rapport des habillements et des coiffures de femmes, qui offrent des variétés curieuses. La conservation est très-belle.
>
> Ce manuscrit a appartenu à Louise de Savoie. Ses armes y sont peintes. Il provient de Fontainebleau, n° 267, ancien catalogue, n° 357.

—

Figure d'après une miniature de ce manuscrit. Pl. co-
loriée in-fol. en haut. Willemin, pl. 187.

1510 ? Poésies latines dédiées au roi de France. Manuscrit sur vélin du seizième siècle. Petit in-4, soie rouge. Bibliothèque impériale, manuscrits, ancien fonds latin, n° 8395. Cet opuscule contient :

Lettre initiale peinte. Au-dessous, le commencement du texte. Le tout dans une bordure d'ornements dans laquelle sont les lettres L. A. enlacées, des porc-épics, des fleurs de lis, les hermines de Bretagne et l'écusson de France, soutenu par deux porc-épics. Petit in-4 en haut. En tête de l'ouvrage.

> Cette bordure, d'un beau travail, est curieuse pour la réunion des lettres et emblèmes de Louis XII et d'Anne de Bretagne. La conservation est belle.

Comento sopra lonferno della comedia di Dante aldrigeri, fiorentino, composto da meser Guniforto deli bargigi, etc. — Manuscrit sur vélin du commencement du seizième siècle. In-fol., maroquin vert. Bibliothèque impériale, manuscrits, fonds de Lavallière, n° 19. Ce volume contient :

Bordure peinte, avec ornements et petits sujets ; en bas sont les armoiries de François Ier, soutenues par les deux salamandres et deux F couronnées. Dans le milieu, le commencement du texte, au feuillet 1.

Lettres ornées peintes, dans le texte.

> Sur un feuillet de garde est une dédicace latine au roi tres chrestien par Ja. Minutius, datée de 1519.
> Ces petites peintures, exécutées en Italie, n'offrent point d'intérêt historique, sauf l'écusson de François Ier. La conservation est bonne.

Le Roman du duc Lyon. Manuscrit sur vélin du commen-

cement du seizième siècle. In-fol., maroquin rouge. Bibliothèque impériale, manuscrits, ancien fonds français, n° 6971. Ce volume contient :

1510?

Quelques miniatures représentant des sujets de ce roman, combats, campements, martyre, enterrement, etc., pièces de diverses grandeurs. Dans le texte.

> Miniatures, d'un très-beau travail, offrant quelques détails de costumes et d'usages militaires à remarquer. La conservation est très-belle.

Loultre damoure pour amour morte. Manuscrit sur vélin du commencement du seizième siècle. Petit in-4, velours vert. Bibliothèque de l'Arsenal, manuscrits français, belles-lettres, n° 192. Ce volume contient :

Onze miniatures représentant des sujets divers, personnage au lit, guerrier, obsèques, hommages, réunions, etc. Pièces in-12 en haut. Dans le texte.

> Miniatures, de bon travail, présentant beaucoup d'intérêt pour de nombreux détails de vêtements et d'ameublements curieux. La conservation est très-belle.
> Ce volume a appartenu à Croy, poëte flamand. Il porte sa signature avec sa devise : *J'y parviendray*, et la date de 1518.

Description des côtes de l'Océan et de la Méditerranée. Manuscrit sur vélin du seizième siècle. In-fol. magno, veau bleu. Bibliothèque impériale, manuscrits, ancien fonds français, n° 8372. Ce volume contient :

Miniature représentant un portique orné, dans le milieu duquel est le commencement du texte. En tête est un portrait d'homme en buste; au bas sont les armes de la branche d'Orléans, soutenues par deux anges,

1510?

et dans chaque soubassement des pilastres, une salamandre. Pièce in-fol. magno en haut., au feuillet 1, recto.

Une grande quantité de miniatures représentant des points des côtes de l'Océan et de la Méditerranée. Pièces de diverses grandeurs. Dans le texte.

> La miniature formant le frontispice est d'un très-bon travail. Le portrait est fort bien peint et peut être regardé comme étant celui de l'auteur des cartes, ou même celui de François Ier, jeune, auquel, d'ailleurs, se rapportent l'écusson des armoiries et les salamandres. Les cartes sont d'une exécution médiocre. La conservation est très-belle.
>
> Ce manuscrit est italien; je l'indique, parce qu'il a été très-probablement exécuté pour François Ier, dont il porte, sinon le portrait, les armes et l'emblème.

La vie de Nostre Dame en quatrains. Manuscrit sur vélin du commencement du seizième siècle. In-4, maroquin rouge. Bibliothèque impériale, manuscrits, ancien fonds français, n° 7306. Ce volume contient :

Miniature représentant l'auteur à genoux, offrant son livre à Louise de Savoie; près d'elle est son fils François d'Angoulême, depuis François Ier; au fond, un jardin et quelques personnages. Pièce in-4 en haut., au feuillet 2, verso.

Miniature représentant la Sainte Vierge entourée d'anges; au-dessus trois saints personnages tenant un livre; au-dessous, le commencement du texte. Pièce in-4 en haut., au feuillet 3, recto.

Miniature représentant la création du monde. Pièce in-4 en haut., au feuillet 6, recto.

Un grand nombre de miniatures représentant des sujets de l'Ancien et du Nouveau Testament. Pièces in-12 carrées, deux sur une page. Dans le texte.

1510?

Miniature représentant l'Assomption de la Vierge, entourée d'anges, dans un portique. Pièce in-4 en haut., au feuillet 102. Dans le texte.

> Ces miniatures sont d'un fort bon travail. On y trouve beaucoup de détails intéressants sous le rapport des vêtements, ameublements et arrangements intérieurs. La conservation est bonne.
> Ce manuscrit provient de Fontainebleau, n° 2344, ancien n° 1260.

La passion de N. S. Jésus-Christ, en vers, divisés en huitains. Manuscrit sur vélin du commencement du seizième siècle. In-4, veau marbré. Bibliothèque impériale, manuscrits, ancien fonds français, n° 7668. Ce volume contient :

Douze miniatures représentant des scènes de la Passion. Pièces petit in-fol. en haut. Dans le texte.

> Ce volume est dédié à une dame non nommée par Anthoine Verard, libraire.
> Ces miniatures, d'un travail fin, offrent peu d'intérêt pour les costumes, sous le point de vue historique français, attendu leur style entièrement allemand. Elles ont été copiées sur des compositions d'artistes allemands du quinzième siècle. Bonne conservation.

L'Imitation de Jésus-Christ. Manuscrit sur vélin du quinzième siècle. In-4. Bibliothèque impériale, manuscrits, ancien fonds français, n° 7276. Ce volume contient :

Deux miniatures représentant Jésus-Christ et un

1510? personnage agenouillé. In-4 en haut. Dans le texte.

> Ces deux miniatures sont finement exécutées. Leur conservation est bonne.
> Ce manuscrit, fait pour François, duc d'Angoulême, et pour sa sœur Marguerite, provient de Fontainebleau, n° 772, ancien catalogue, n° 602.

Monologue qui est verbum, traictant de la gnacion eternelle du filz de Dieu, en vers. Manuscrit sur vélin du commencement du seizième siècle. Petit in-4, velours violet. Bibliothèque impériale, manuscrits, fonds de Gaignières, n° 42. Ce volume contient :

Miniature représentant l'écusson de France et de Dauphiné; au-dessus, la couronne royale soutenue par deux anges, et une banderole sur laquelle on lit : SIC TE FATA VOCANT NON SORTE SED VIRTUTE. Le tout sur un fonds parsemé de lettres F et de dauphins, dans un portique. Pièce petit in-8 en haut. En tête du volume.

Miniature représentant l'auteur travaillant dans son cabinet. Pièce petit in-8 en haut., au verso de la précédente.

Cinq miniatures représentant des sujets mystiques ou religieux, deux personnages conversant. Pièce petit in-8 en haut. Dans le texte.

> Miniatures de travail médiocre et de peintres différents; elles offrent quelque intérêt. La première est relative à François I^{er} Leur conservation est bonne.

Vies des pères hermites, par Gautier de Coincy, en vers. Manuscrit sur vélin du commencement du seizième siècle.

In-fol., maroquin rouge. Bibliothèque de l'Arsenal, manuscrits français, belles-lettres, n° 298. Ce volume contient :

1510?

Un grand nombre de miniatures représentant des faits divers des vies des pères, réunions, scènes d'intérieur, cérémonies religieuses, apparitions, miracles, morts, exécutions, etc. Pièces petit in-4 en larg. et plus petites. La première est placée au-dessus du commencement du texte, le tout dans une bordure d'ornements, avec armoiries mi-parties de Bretagne. Les autres sont placées dans le texte.

> Miniatures d'un travail peu fin, mais précis; elles offrent une grande quantité de particularités intéressantes sur les vêtements, armures, ameublements, accessoires et sur d'autres détails très-variés.
> La conservation est belle.

La messe de sainte Anne, mère des trois Maries. Manuscrit sur vélin du seizième siècle. In-4, soie bleue. Bibliothèque impériale, manuscrits, — ancien fonds français, n° 7329. Ce volume contient :

Miniature représentant l'auteur à genoux, offrant son livre à une princesse assise sur son trône et entourée de plusieurs dames. Un autre homme est à genoux en face de l'auteur, sur les marches du trône; écusson de France et d'Alençon. On lit en bas : A Madame Madame Marguerite de France, duchesse d'Allençon et de Berry. Pièce petit in-4 en haut., au feuillet 1, verso.

Miniature représentant plusieurs personnages groupés sur une montagne, avec des représentations de pe-

1510? tites villes. Pièce petit in-4 en haut., au feuillet 4, verso. Dans le texte.

Miniature représentant une bataille; on y voit un cavalier, dont le cheval est caparaçonné de fleurs de lis, tuant un monstre qui est étendu à terre. Pièce in-12 carrée, au feuillet 6, recto. Dans le texte.

Lettre initiale peinte représentant l'écusson de France et d'Alençon, au feuillet 9, recto, en tête de musique notée.

> Miniatures, fort bien exécutées, offrant des particularités intéressantes de costumes. La conservation est très-belle.
> Marguerite d'Orléans, duchesse d'Alençon et de Berry, fille de Charles, comte d'Angoulême, et de Louise de Savoyes, fut mariée par contrat du 9 octobre 1509. Elle épousa en secondes noces, en 1526, Henry II, roi de Navarre, prince de Béarn, duc de Nemours, dont elle eut Jeanne d'Albret. Elle mourut le 21 décembre 1549.

Privilegia concessa a Clemente VI° et alijs Romanis Pontificibus excussoribus Monetarum Civitatis Auenionen, Comitatus Venusini. Manuscrit sur vélin des quatorzième et quinzième siècles. In-fol., maroquin rouge. Bibliothèque impériale, ancien fonds latin, n° 5221; Colbert, 596; Regius, 9983[5]. Ce volume contient :

Miniatures diverses représentant des personnages saints, J. C. en croix, le portrait d'un pape, des armoiries. Pièces de diverses grandeurs; ornements. Dans le texte.

> C'est un recueil de bulles des papes sur le fait des monnaies, depuis la fin du quatorzième siècle jusqu'au commencement du seizième. Les dernières sont sans miniatures; quelques-unes sont en français.

Les miniatures, de diverses mains et, en partie, de travail italien, offrent peu d'intérêt. Leur conservation est médiocre.

1510?

Publii Fausti Andrelini Opera. Dédié à Louis XII. Manuscrit sur vélin du seizième siècle. In-fol., veau marbré. Bibliothèque impériale, manuscrits, ancien fonds latin, n° 8134. Ce volume contient :

Miniature représentant Louis XII, assis sur son trône, recevant l'ouvrage que lui présente l'auteur à genoux. Dans le fond sont divers personnages. Pièce in-fol. en haut., entourée de bordures à ornements avec les fleurs de lis et les insignes de Bretagne.

Bordure d'ornements en bas de laquelle sont les armes de France soutenues par deux anges. Dans le milieu, le commencement du texte avec une lettre initiale fleurdelisée, au feuillet 2, recto.

Miniature, d'un bon travail, fort curieuse sous le rapport des vêtements. La conservation est très-belle.

Les douze perilz denfer, par Pierre de Caillemenil. Manuscrit sur vélin du commencement du seizième siècle. Petit in-fol., maroquin rouge. Bibliothèque impériale, manuscrits, ancien fonds français, n° 7037. Ce volume contient :

Miniature représentant l'auteur à genoux, offrant son livre à une princesse assise, dont le vêtement est brodé en fleurs de lis. D'autres personnages remplissent la salle. Pièce petit in-4 en haut. Au-dessous, le commencement du texte. Le tout dans une bordure d'ornements avec armoiries. Petit in-fol. en haut., au feuillet 1, recto.

Treize miniatures représentant les divers périls qui con-

1510 ? duisent en enfer, exprimés par des compositions allusives à ces périls. Ces peintures, petit in-4 en haut., sont entourées de riches bordures d'ornements et sujets; celle du neuvième péril offre une suite de huit têtes de femmes coiffées de diverses manières et d'un aspect ravissant. Pièces in-4. Dans le texte.

> Ces miniatures, d'un travail admirable, sont de véritables tableaux, aussi remarquables par la composition que par le faire et la couleur. Elles demanderaient d'être toutes décrites pour faire juger de l'intérêt qu'elles méritent. On y peut remarquer beaucoup de détails curieux sur les vêtements, ameublements, accessoires et usages. La conservation est très-belle.
>
> Ce manuscrit, qui a été exécuté pour Louise de Savoie, provient de Fontainebleau, n° 816, ancien catalogue, n° 510.

Le Liure de dares de Phrigie de la destruction de Troye leql fut translate de grec en latin par ung historiographe romain nôme Cornelius nepos et de latin en francoys par maistre Robert Frescher bachellier forme en theologie. Manuscrit sur vélin du seizième siècle. Petit in-4, maroquin rouge. Bibliothèque impériale. Manuscrits, supplément français, n° 291. Ce volume contient :

Miniature représentant Louis XII assis, auquel le traducteur, un genou en terre, présente son livre. Pièce in-8 en haut., cintrée par le haut. Au-dessous, le titre. Le tout dans une bordure fleurdelisée avec légende, lettres initiales et le porc-épic couronné. In-4 en haut., au feuillet 1, verso.

Lettres initiales peintes, dont la première représente le porc-épic. Dans le texte.

> La miniature est d'un bon travail et fort curieuse pour les deux figures qu'elle représente. La conservation est bonne.

Le Recueil des hystoires de Troyee, cōpose par venerable 1310?
homme Raoul le Feure, prestre chapellain de mon tres
redoubte seig. mons le duc Phelipe de Bourgoigne, en
lan de grace mil cccc lviiij, etc. Manuscrit sur vélin du
commencement du seizième siècle. In-fol., maroquin
rouge. Bibliothèque impériale, manuscrits, ancien fonds
français, n° 6896, ancien n° 122. Ce volume contient :

Miniature représentant l'auteur travaillant dans son cabinet. Pièce in-4 carrée, au feuillet 1, verso. Dans le texte.

Miniature représentant l'enfance d'Hercule; au fond, dans une chambre séparée, on voit Jupiter et Alcmène sur un lit. Pièce in-4 en larg. étroite, au feuillet 73, recto. Dans le texte.

Miniature représentant Hercule tuant le lion de Némée. Pièce in-4 en larg. étroite, au feuillet 99, recto. Dans le texte.

Miniature représentant le roi Priam, Hécube, leurs enfants et d'autres personnages. Pièce in-4 en larg. étroite, au feuillet 180, recto. Dans le texte.

<blockquote>Miniatures d'un très-beau travail; elles offrent beaucoup d'intérêt pour les vêtements, armures et ameublements. La seconde, particulièrement, est un tableau d'intérieur fort curieux. La conservation est très-belle.</blockquote>

L'Hystoire de Xenophon du voyage fist Cyrus en Perse, translate en françois par Claude de Seyssel. Manuscrit sur vélin du commencement du seizième siècle. In-fol., veau marbré. Bibliothèque impériale, manuscrits, ancien fonds français, n° 7141. Ce volume contient :

Miniature représentant l'écusson de France, soutenu

1510 ? par un cerf ailé et un porc-épic. Au-dessous, des vers ;
le tout dans une bordure d'ornements. In-fol. en
haut. Feuillet après la table.

Miniature représentant Claude de Seyssel à genoux,
offrant son livre au roi Louis XII, assis sur son trône,
et vu de face. Douze personnages sont assis devant
le roi, dans une enceinte ronde. En haut, l'image
de Dieu. Au-dessous, le commencement du texte. Le
tout dans une bordure d'ornements. In-fol. en haut.,
au feuillet 1, recto. Dans le texte.

Sept miniatures représentant des sujets de la vie de
Cyrus, la mort de Darius, scènes militaires, un banquet avec musiciens et danseurs. Pièces in-4 carrées,
cintrées par le haut, au commencement de chacun
des sept livres. Au-dessous, le commencement du
texte du livre, le tout dans une bordure d'ornements.
In-fol. en haut. Dans le texte.

> Ces miniatures sont d'un travail fin, plein de sentiment et de goût. Elles sont très-curieuses sous le rapport des armes, des vêtements et d'autres particularités des usages du quinzième siècle. La scène du banquet est surtout remarquable. La conservation de ce très-beau volume est parfaite.
> Ce manuscrit provient de Fontainebleau, n° 664, ancien catalogue, n° 427.

Listoire de Thucydide athenien de la guerre des atheniens
et peloponesiës, translate par messire Claude de Seyssel,
euesque de Marseille, adresse au trescretien roy de
France Loys XII^e de ce nom. Manuscrit sur vélin du
commencement du seizième siècle. Petit in-fol. 2 vol.
cartonnés. Bibliothèque impériale, manuscrits, fonds de
Saint-Germain des Prés, français, n° 81. Ce volume contient :

Miniature représentant Louis XII, assis sur son trône,

entouré de quatre personnages, auquel l'auteur, un genou en terre, offre son livre. Pièce petit in-4 en haut. Au-dessous, le commencement du texte ; le tout dans une bordure d'ornements, avec fleurs, fruits et armoiries. Petit in-fol. en haut., dans le volume I, au feuillet 1, recto.

1510?

Miniature représentant l'écusson de France soutenu par deux porcs-épics. Au-dessous, un porc-épic couronné, dans une bordure d'ornements avec figures, fleurs, fruits et un porc-épic. Pièce petit in-fol. en haut., dans le volume I, au dernier feuillet de la table, verso.

Miniature représentant l'auteur dans son cabinet, écrivant. Pièce petit in-4 en haut. Au-dessous, le commencement du texte; le tout dans une bordure d'ornements, avec fleurs, fruits et armoiries. Petit in-fol. en haut., dans le volume I, au commencement du texte, recto. Lettres initiales peintes. Le volume IIe ne contient aucunes miniatures.

> Ces trois miniatures sont de très-bon travail ; elles offrent de l'intérêt pour des détails de vêtements. On voit dans la troisième une curieuse réunion de livres, disposés sur des tablettes et sur un pupitre. La conservation est très-belle.

Le XVIIIe liure des histoires de Dyodorus, sicilien, qui traicte des successeurs du Roy Alexandre le grant, translate de grec en latin par messire Jehan Lascary, et de latin en francois par messire Claude de Seyssel. Manuscrit sur vélin du seizième siècle. In-fol., veau marbré. Bibliothèque impériale, manuscrits, ancien fonds français, n° 7147. Ce volume contient :

Miniature représentant l'écusson de France soutenu par

1510 ? deux porcs-épics. Pièce petit in-4 en larg., sans bords, feuillet après la table, verso.

Miniature représentant le roi Louis XII°, assis sur son trône, auquel Claude de Seyssel, un genou en terre, offre son livre ; autres personnages debout. Pièce petit in-4 en haut. Au-dessous, le commencement du prohème. Le tout dans une bordure d'ornements, avec fleurs et armoiries. In-fol. en haut., au feuillet 1 du texte, recto.

Miniature représentant des guerriers près d'une ville, dans laquelle est un homme couché, entouré de divers personnages. Au-dessous, le commencement du texte, et une bande d'ornements. Pièce in-fol. en haut., au commencement du texte, recto.

<small>Miniatures d'un travail peu remarquable, mais offrant de l'intérêt pour les vêtements. La conservation est belle.</small>

Translation de listoire de Appian alexandrin des gestes des Rommains, par messire Claude de Seyssel, conseiller et maistre des requestes ordinaire de lostel du tres crestien Roy de France Loys xij° de ce nom. Manuscrit sur vélin du seizième siècle. In-fol., 2 volumes, veau brun. Bibliothèque impériale, manuscrits, ancien fonds français, n°s 7148, 7149. Cet ouvrage contient :

Miniature représentant les armes de France ; en bas, deux porcs-épics. Pièce petit in-4 en haut., t. 1, à la fin de la table.

Miniature représentant Louis XII sur son trône, auquel Claude de Seyssel, un genou en terre, présente son livre ; au fond, quelques personnages. Pièce petit in-4 en haut., cintrée par le haut. Au-dessous, le com-

mencement du texte. Le tout dans une bordure d'or- 1510?
nements, avec fleurs, animaux et armoiries. In-fol.
en haut., t. I, au feuillet 1 du prohème, recto.

Miniature représentant un prince sur son trône, avec
 divers personnages ; au-dessous, un écrivain travail-
 lant dans son cabinet. Pièce in-4 en haut., cintrée
 par le haut. Au-dessous, le commencement du texte ;
 le tout dans une bordure d'ornements, avec fleurs et
 animaux. In-fol. en haut., t. I, au commencement
 d'un second prohème, recto.

Miniature représentant le dévouement de Régulus. Pièce
 idem, idem, t. I, au commencement de la guerre
 lybique, verso.

Miniature divisée en deux compartiments, représentant
 un combat et une allocution. Pièce idem, idem, t. I,
 au commencement de la guerre parthique, recto.

Miniature représentant le siége d'une ville. Pièce idem,
 idem, t. I, au commencement de la guerre illirique,
 recto.

Miniature représentant un combat. Pièce idem, idem,
 t. I, au commencement de la guerre celtique, recto.

Miniature représentant une proclamation faite d'une tri-
 bune à de nombreux personnages. Pièce idem, idem,
 t. II, au commencement des dissensions civiles, recto.

 Ces miniatures sont d'un bon travail et offrent beaucoup
d'intérêt pour les vêtements et armures. La conservation n'est
pas belle. La reliure porte les chiffre et emblème de Henri II.
 Ce manuscrit provient de Fontainebleau, anciens nos 988
et 303.

1510 ? Les Livres particuliers de Justin. traduits en français. Manuscrit sur vélin du commencement du seizième siècle. In-fol., maroquin noir. Bibliothèque impériale, manuscrits, ancien fonds français, n° 7150. Ce volume contient :

Miniature représentant l'écusson de France soutenu par deux porcs-épics. Au-dessous on lit : « Exorde de messire Claude de Seyssel, docteur es droits, conseill͞r et maistre des requestes ordinaire de lhostel du trescretien roy de France Loys XII de ce nom, en la translation de lystoire de Iustin de latin en francois adressant audict seigne͞r ; » et au-dessous, l'écusson de Cl. de Seyssel. Pièce petit in-fol. en haut. Feuillet après la table.

Miniature représentant Louis XII, assis sur son trône, auquel Claude de Seyssel, un genou en terre, offre son livre. Quelques personnages sont au fond de la salle. Pièce petit in-4 en haut., cintrée par le haut. Au-dessous, le commencement du texte. Le tout dans une bordure d'ornements, avec fleurs et animaux. In-fol. en haut., au feuillet 1 du prohesme (prologue), recto.

Miniature représentant au fond Louis XII et la reine Anne de Bretagne, assis avec diverses dames; auprès sont des musiciennes, sur le devant quelques chevaliers debout. Pièce idem, idem, au commencement du texte. Lettres initiales peintes et ornements.

<small>Miniatures d'un travail très-fin, fort intéressantes pour les vêtements et arrangements intérieurs. La conservation est belle. C'est un manuscrit remarquable.</small>

Ce manuscrit, dédié à Louis XII, provient de Fontainebleau, 1510?
n° 663, ancien catalogue, n° 493.

La tres celebrable et fameuse vie du tres noble, tres puissant et tres magnanime capitaine rommain Pompee le grant, translatee de latin en francoys par Simon bourgouyn, bachelier en loix. — La tres illustre vie de Marc Tulle Cycero, redigee de Plutarque grec en latin sur doctissime et elegant orateur Leonard Aretin. et translatee de latin en langue francoyse par Symon Bourgouym bachelier en loix. — La tres illustre vie du nble tres prudent et clement publie Scipion Jaffricain capitaine victorieux rommaien par tres elegant acteur Donat Acciole, redigee de Plutarque grec en latī. Et translatee discelluy latin en Langue francoyse par Symon Bourgouyn bachelier en loix. Manuscrit sur vélin du commencement du seizième siècle. In-fol., veau fauve. Bibliothèque impériale, manuscrits, ancien fonds français, n° 7164. Ce volume contient :

Des miniatures représentant des faits relatifs aux récits de ces trois vies : combats, faits de guerre et maritimes, triomphes, cérémonies religieuses, conseils, entrevues, exécutions, repas, etc. Pièce petit in-fol. en haut. Dans le texte.

> Miniatures d'un très-bon travail; la plupart sont de belles compositions. Elles offrent beaucoup de détails curieux sur les vêtements, armures, accessoires et les arrangements intérieurs. La conservation est belle.
>
> Ce manuscrit provient de l'ancienne bibliothèque de Gaston de France, duc d'Orléans, n° 22.

Ung petit trectie sur le decours ruyneux de Assirie, de Groce, de Romme, et triumphe de France regnes monarques — au roy mon souverain seigneur, en vers. Manuscrit sur vélin du commencement du seizième siècle.

1510? In-fol., veau marbré. Bibliothèque impériale, manuscrits, ancien fonds français, n° 7224. Ce volume contient :

Miniature ou plutôt dessin colorié représentant l'auteur, conduit par un enfant, offrant son livre au roi Louis XII, assis sur son trône. Petit in-fol. en haut., au commencement du texte, verso.

Trois miniatures ou plutôt dessins en camaïeu représentant *Assirie*, *Grece* et *Romme*, avec, au fond, des édifices qui sont renversés. Petit in-4 carré. Dans le texte.

Un quatrième dessin représentant *France*, assise, sur un trône avec, au fond, une ville. Petit in-4 carré. Dans le texte.

> Ces dessins, d'un travail médiocre, ont peu d'intérêt sous le rapport des costumes et autres renseignements historiques. La conservation est médiocre.
>
> Ce manuscrit, qui a appartenu à Louis XII, provient de Fontainebleau, n° 443, ancien catalogue, n° 795.

◆ Histoire sommaire des rois de France, en latin. Manuscrit sur vélin du commencement du seizième siècle. Petit in-fol., veau brun. Bibliothèque de l'Arsenal, manuscrits, lat., histoire, n° 84. Ce volume contient :

Inscription peinte, dédicace à la reine Anne de Bretagne ; au-dessous, lettre peinte F, dans laquelle est le buste peint de cette reine. — En bas de la page, écusson de France et Bretagne soutenu par deux génies. Petites pièces, au folio 1, recto.

Miniatures représentant des initiales, dans lesquelles sont les portraits, têtes seules, des rois de France, de-

puis les temps fabuleux auxquels on a voulu fixer l'origine de la France, jusqu'à Louis XI. Pièces in-12 carrées. Dans le texte.

1510?

>Ces petites miniatures sont très-finement exécutées. Les ressemblances des derniers rois seules ont quelque exactitude.
>La conservation est très-belle.
>Ce manuscrit a appartenu au couvent des frères prescheurs de Grenoble.

Chroniques d'Enguerran de Monstrelet. Manuscrit sur vélin du siècle. In-fol. 3 volumes, maroquin rouge. Bibliothèque impériale, manuscrits, fonds de la Vallière, n° 32. Catalogue de la vente, n° 5056. Ce manuscrit contient :

Miniature en camaïeu représentant Louis XII, armé de toutes pièces, à cheval, allant à gauche, dans une tente d'étoffe fleurdelisée. Autour, dans une bordure, sont les têtes en médaillons des neuf preux : César, Alexandre, Hector, Josué, le roi David, Judas Macabée, le roi Artus, Charles le grant et Godefroy de Billion. In-fol. en haut. Au commencement du premier volume.

Miniature en camaïeu représentant le duc de Touraine, Dauphin, fils de Charles VI le Bien-Aimé, et depuis Charles VII. Il est assis sur son trône, de face; dans le fond, une campagne. Autour, dans une bordure, sont les bustes en médailles de neuf empereurs romains : Nerva, Titus, Auguste, etc. In-fol. en haut. Au commencement du second volume.

Un grand nombre de miniatures en camaïeus représentant des faits historiques, batailles, combats singu-

1510 ? liers et en champ clos, siéges, cérémonies, entrevues, entrées. Plusieurs de ces compositions sont placées dans des vues de villes qui offrent beaucoup de richesse d'architecture. Pièces de diverses grandeurs. Dans le texte des trois volumes.

Un grand nombre de lettres grises d'ornements.

> Ces miniatures sont d'un travail très-remarquable et souvent d'une grande finesse. Elles sont curieuses pour beaucoup de détails d'armures, de costumes et d'usages du temps où elles ont été peintes. Les deux principales, placées en tête des deux premiers volumes, sont surtout d'un grand intérêt. Les détails d'architecture que l'on voit dans beaucoup de ces compositions, sont à remarquer et paraissent indiquer quelquefois un artiste italien ou des souvenirs de l'Italie. La conservation est très-bonne.
> Charles de France, dauphin, avait reçu l'investiture du duché de Touraine en 1416.
> D'après une mention, à la fin du troisième volume, cet ouvrage a été écrit par Antoine Bardin, serviteur de Messire Francoys de Rochechouart, Gouverneur et Lieutenant general à Gennes pour le roi Louis XII. Il fut achevé au palais de Gennes, la vigile de N. D. d'aoust 1510.

Figure d'après des miniatures de ce manuscrit. Pl. in-fol. en haut. Silvestre; Paléographie universelle, t. III.... La bataille de Patai. V. à l'année 1431. V. Revue archéologique de A. Leleux; Vallet de Viriville, xiie année, 1855-1856, p. 79. Sur la figure de Jeanne d'Arc, représentée dans la même miniature.

Ad Lodovicū Regē Galliarum eius nomine XII. Lodovici Heliani v. f. doctoris de bello reparando aduersus Hispanos Oratio. Manuscrit sur vélin du seizième siècle. In-8,

soie brune. Bibliothèque impériale, manuscrits, ancien fonds latin, n° 6204. Ce volume contient : 1510?

Miniature représentant Louis XII sur son trône, auquel l'auteur se présente; à droite, deux autres personnages. Très-petite pièce carrée, au-dessous du titre et au-dessus du commencement du texte. Le tout dans une bordure d'ornements, avec, au bas, l'écusson de France. In-8 en haut., au feuillet 1, recto.

<small>Cette petite peinture, d'un travail ordinaire, est curieuse par le sujet qu'elle représente. La conservation est belle.</small>

Statuts de l'ordre de Saint-Michel. Manuscrit sur vélin du commencement du seizième siècle. In-4, velours violet. Bibliothèque impériale, manuscrits, fonds de Saint-Germain des Prés, français, n° 1827. Ce volume contient :

Miniature représentant les armoiries de Montmorency, soutenues par deux griffons. Pièce petit in-4 en haut., au feuillet 1, verso.

Miniature représentant le roi Louis XII tenant un chapitre de l'ordre de Saint-Michel. Pièce petit in-4 en haut. Au feuillet après la table, verso.

<small>Ces deux miniatures sont entièrement gâtées.</small>

Statuts de l'ordre de Saint-Michel du 1^{er} août 1469. Manuscrit sur vélin du quinzième siècle, in-4, vélin. Bibliothèque impériale, manuscrits, fonds de Saint-Germain des Prés; Harlay, n° 407. Ce volume contient :

Miniature représentant Louis XII assis, tenant un chapitre de l'ordre de Saint-Michel; un grand nombre de chevaliers sont autour du roi. Sur le devant, sont deux chiens. Pièce petit in-4 carrée. Au-dessous, le

1510? commencement du texte et l'écusson de France entre deux chevaliers ailés tenant une guirlande. In-4 en haut., au feuillet 1, recto.

> Miniature, très-finement exécutée, offrant beaucoup d'intérêt sous le rapport des vêtements. La conservation est médiocre.

Poëme sur l'embrasement d'un vaisseau, en vers. Composé en latin par Brice. Translate en vers français par Pierre Choque dit Bretagne, dédié à la royne Anne de Bretagne. Manuscrit sur vélin du seizième siècle. Petit in-fol. de 13 feuillets, veau marbré. Bibliothèque impériale, manuscrits, fonds Lancelot, n° 33; Regius, n° 7658[2]. Ce volume contient:

Miniature représentant la reine Anne de Bretagne assise sur un trône, entourée de trois personnages, à laquelle l'auteur présente son livre. Pièce petit in-fol. en haut., au feuillet 1, verso.

Miniature représentant un vaisseau en flammes. Pièce petit in-fol. en haut., au feuillet 9, verso. Dans le texte.

> Miniatures d'un travail très-médiocre. La première offre quelque intérêt pour les vêtements. La conservation est bonne.

François Petrarche. Les remedes de l'une et l'autre fortune, translate en francois. Manuscrit sur vélin du commencement du seizième siècle. In-fol., maroquin rouge. Bibliothèque impériale, manuscrits, ancien fonds français, n° 6876. Ce volume contient:

Miniature représentant un écusson d'armoiries miparti de France et de Savoie, soutenu par deux anges. In-fol. en haut., au feuillet 1, verso.

Miniature représentant la Fortune assise ; autour d'elle sont quatre figures de femmes éplorées. In-fol. en haut., au feuillet 2, recto.

1510?

Miniature représentant la Fortune assise, ayant la moitié de la figure de couleur naturelle, et l'autre moitié noire. A gauche et à droite sont deux femmes debout. In-4 en haut. Au-dessous, le commencement du texte. Le tout dans une bordure d'ornements. In-fol. en haut. Au commencement du premier livre, feuillet 9, recto. Dans le texte.

Miniature représentant la Fortune assise. A gauche et à droite sont deux femmes, auprès desquelles on lit : *douleur-crainte*. In-fol. en haut. Au commencement du second livre, feuillet 129.

Des jolies initiales.

<blockquote>
Ces trois miniatures sont d'un très-beau travail ; elles offrent des exemples remarquables de vêtements de femmes de l'époque. La conservation est très-belle.

Ce volume fut fait pour Louise de Savoie, mère de François I.
</blockquote>

Le liure de Jehan boccace des cas des nobles hōmes et fēmes translate de latin en francois par moy laurent de premierfait clerc du dyocese de troyes et fut compile ceste translacion le quinziesme jō dapuril mil quatre cens et neuf, etc. Manuscrit sur vélin du commencement du seizième siècle. In-fol., maroquin rouge. Bibliothèque impériale, manuscrits, ancien fonds français, n° 6882, ancien n° 379. Ce volume contient :

Miniature représentant un personnage assis, vu par le dos, lisant, dans son cabinet, et sous la dictée duquel

1510 ? paraît écrire un homme assis à droite. Aux vitraux sont quatre armoiries écartelées d'Orléans, Visconti et Pièce in-4 carrée, au feuillet 1, recto.

> Cette miniature, d'un beau travail, est intéressante sous le rapport du vêtement du personnage et de l'ameublement de la salle. La conservation est belle.
>
> Ce manuscrit a été exécuté pour le jeune duc d'Angoulême, depuis François I.

Jean de Werchin, chevalier senechal de Haynaut, envoyant un de ses hérauts en diverses provinces pour faire harmes. Miniature d'un livre du commencement du seizième siècle, manuscrit de la Bibliothèque royale. Pl. coloriée in-fol. en haut. Willemin, pl. 185.

> La planche de Willemin porte que cette miniature est copiée du manuscrit de la Bibliothèque impériale, n° 8299, fonds Colbert.
>
> Cette indication est inexacte d'abord, parce qu'un manuscrit du fonds Colbert ne peut pas porter un numéro sans sous-chiffre.
>
> En second lieu, le manuscrit n° 8299, ancien fonds français, ne contient pas de miniatures.
>
> Le manuscrit de Monstrelet, du fonds Colbert, n° 8299 [5. 6.], contient un grand nombre de fort belles miniatures ; mais celle représentant Jean de Werchin ne s'y trouve pas.
>
> L'indication du manuscrit duquel Willemin a tiré cette miniature n'étant pas exacte, cette reproduction ne peut pas être classée à l'article du manuscrit même. Suivant l'opinion mentionnée dans le texte de Willemin, je la place au commencement du seizième siècle, à l'année 1510.

Le blason des armes, auec les armes des princes et seigneurs de France. Paris à l'seigne de Sainct Nicolas. S. d. In-16 gothique, fig. Ce volume contient :

Des figures représentant des armoiries. Petites pl. grav. sur bois. Dans le texte.

LOUIS XII. 337

La marque de l'imprimeur ou du libraire. Enseigne moy 1510?
mon Dieu, etc. P. S. Pl. in-12 en haut., grav. sur
bois. Au feuillet dernier, verso.

Le blason des couleurs en armes, liurees et Deuises, etc.,
par Sicille herault du tres puissāt roy Alphonce darra-
gon de Sicille, etc. Paris à l'enseigne Sainct Nicolas
S. D. In-16, gothique, fig. Ce volume contient :

Des figures relatives au blason. Petites pièces grav. sur
bois. Dans le texte.

Gerard de Roussillon, s'ensuyt l'hystoire de Monseigneur
Gerard de Roussillon, iadis duc et conte de Bourgongne
et d'Acquitaine. Lyon, par Lovis Perrin, 1856. Petit
in-4, fig. Ce volume contient :

Figure représentant un cavalier allant à gauche ; au
fond, un autre cavalier et deux personnages debout.
Pl. in-8, grav. sur bois. En tête du texte.

C'est une réimpression d'une édition de ce roman, imprimée
à Lyon, Olivier Arnoullet. Petit in-4 sans date, mais du com-
mencement du seizième siècle. Le seul exemplaire connu est
dans la bibliothèque de la ville de Grenoble.
Voir le Manuel du libraire de M. Brunet, t. II, p. 386.

Les troys grans. Cestassauoir Alexandre, Pompee et Char-
lemaigne. Sans nom d'auteur, lieu, nom d'imprimeur
ni date. Petit in-4 gothique de dix feuillets, dont un
blanc, fig. *Rare.* Cet opuscule contient :

Figure représentant un roi sur son trône, entouré de
divers personnages ; sur le devant, deux chiens. Pl.
in-12 en haut., presque carrée, grav. sur bois. Au-
dessous du titre, feuillet 1.

Figure représentant un roi assis sur son trône, tenant

VII. 22

1510? l'épée et le globe. Pl. in-12 en larg., presque carrée, grav. sur bois. Au feuillet 1, verso. Alexandre.

La figure première répétée. Au feuillet 4, recto. Dans le texte. Pompée.

Figure représentant un roi assis sur son trône, entre un chevalier et un clerc. Pl. in-12 en larg., grav. sur bois. Au feuillet 6, verso. Dans le texte. Charlemaigne.

Les Lóuenges du Roi Louis XII, par Claude de Seyssel (Paris, pour Antoine Verard, vers 1510). Petit in-4. Exemplaire sur vélin de la bibliothèque du roi, le même qui fut présenté par l'auteur à Anne de Bretagne. Ce volume contient :

Une miniature représentant la reine Anne de Bretagne, assise sur son trône, entourée de dames et de seigneurs (Van Praet). Catalogue des livres imprimés sur vélin de le bibliothèque du roi, t. V, p. 112.

Lespoir de paix — et y sont declares plusieurs gestes et faitz daucuns papes de romme. Le quel traite est a lhōneur du tre chrestiē Loys douziesme de ce nom Roy de france. Compille Par Maistre Pierre Gringore, en vers. Sans lieu ni nom d'imprimeur, ni date. Petit in-8 goth. de 8 feuillets. *Rare.* Cet opuscule contient :

L'écusson de France, entouré du cordon de l'ordre de Saint-Michel. Pl. in-12 en haut. sans bords, grav. sur bois. Sur le titre.

Les excellentes vaillances, batailles et conquestes du roy de la les mons, composees par plusieurs orateurs et facteurs et presentez audit seigneur, en vers. Sans lieu ni

nom d'imprimeur, ni date. Petit in-4 gothique de seize 1510? feuillets, dont le dernier blanc, fig. *Rare*. Cet opuscule contient :

Figure représentant un guerrier dans un chariot à quatre roues, tenant une flèche. Pl. in-12 en haut., grav. sur bois. Au feuillet 9, verso.

Figure représentant le pape assis, avec quatre personnages debout. Pl. in-12 en haut., grav. sur bois. Au feuillet 13, recto.

Monographie de Notre-Dame de Brou, par Louis du Pasquier. Paris, Victor Didron, 1858 (?). In-fol. atlantico. Trois feuilles de texte pour le faux-titre, le titre et une notice. Ce volume contient .

Trente planches en partie coloriées représentant des détails des sculptures de cette église, des tombeaux de Marguerite d'Autriche et de Philibert le Beau, duc de Savoie, et des vitraux de cette église.

—

Deux tableaux représentant un chevalier, la sainte Vierge et autres figures...., du commencement du seizième siècle, placés dans la chapelle du château de Pagny en Bourgogne. Pl. in-4 en haut. lithogr. Mémoires de la Commission des antiquités du département de la Côte-d'Or. Henri Baudot, t. 1, 1838, etc., p. 360.

L'auteur pense que ces tableaux peuvent représenter l'amiral Chabot.

Vitrail de l'église de Saint-Ouen de Rouen, représentant la sybille Samienne, peint sous Louis XII. Pl.

1510 ? frise in-fol. en haut. Séances publiques de la Société libre d'émulation de Rouen, 1823, pl. 2.

Peinture sur verre représentant saint Éloi, accusé d'infidélité, pesant, en présence du roi Dagobert, une selle d'or enrichie de pierreries. Les costumes sont ceux du règne de Louis XII. Musée du Louvre, objets divers, n° 1048. Comte de Laborde, p. 406.

Vitre représentant Philipes Pot, chevalier de l'ordre du Roy Louis XI, seigneur de la Rochenolay, et la sainte Vierge, au-dessus du grand autel, du costé de l'evangile, dans le chœur des Cordeliers de Dijon. Dessin in-fol. en haut. Bibliothèque impériale, manuscrits, boîtes de l'ordre du Saint-Esprit, Pot.

Trois hommes du temps de Louis XII, sans dénomination, vitraux de la nef de l'église de Saint-Étienne de Chaalons. Quatre dessins coloriés, in-12 en haut. Gaignières, t. VII, 136 à 138.

Six personnages de la cour et du temps de Louis XII, pris d'une miniature représentant la cour de ce roi, sans autres désignations. Six dessins coloriés en haut. Gaignières, t. VII, 139 à 144. = Pl. in-fol. en haut. Montfaucon, t. IV, pl. 28.

La parabole de l'homme qui voit une paille dans l'œil de son voisin, et ne voit pas une poutre dans le sien, représentée par deux personnages habillés en fous; costumes du temps de Charles VIII et de Louis XII, dans la chapelle de Commines, au couvent des Grands-Augustins de Paris. Pl. in-4 en haut. Millin; Antiquités nationales, t. III, n° xxv, pl. 9.

Armure française du commencement du seizième siècle. 1510?
Pl. in-fol. en haut. Musée des armes rares, anciennes et orientales de S. M. l'Empereur de toutes les Russies. Pl. 73.

Deux siéges et un bahut du commencement du seizième siècle, du cabinet de M. le vicomte de Sennones. Pl. coloriée in-fol. en haut. Willemin, pl. 276.

Deux chaises en bois sculpté représentant, l'une des sujets saints, l'autre, les armes de France, du temps de Louis XII, de la collection du Sommerard. Pl. lithogr. et coloriée in-fol. m° en haut. Du Sommerard; les Arts au moyen âge, Atlas, chap. 12, pl. 6.

Coffret en cuir bouilli, avec figures et ornements, du commencement du seizième siècle. Musée du Louvre; objets divers, n° 1141. Comte de Laborde, p. 419.

Chaire à prêcher, près de laquelle sont deux statues de sainte Catherine et de saint Quirin, du commencement du seizième siècle, dans l'église de Saint-André lez Troyes. Pl. in-fol. en larg., lithogr. Arnaud; Voyage — dans le département de l'Aube, pl. 1, p. 17.

Plafond du palais de justice à Grenoble. Pl. lithog. in-fol. en haut. Taylor, etc.; Voyages pittoresques et romantiques dans l'ancienne France, Dauphiné, n° 91.

Fragment d'un manuscrit sur vélin du seizième siècle, Heures de Nostre-Dame à lusaige de Constāce, ayant

1510 ? appartanù à Francoys de Briqueville en 1553. Il contient :

Calendrier du commencement du seizième siècle, avec douze miniatures, représentant des sujets relatifs aux saisons. L'une est in-12 en larg., les autres sont petites. Placées à chacun des mois de l'année. Au Musée de l'hôtel de Cluny, n° 805.

Deux écussons attribués à des abbés de Fontenelle ou Saint-Vandrille, et peut-être à Jacques Hommat, mort au commencement du seizième siècle. Petites pl. grav. sur bois. Précis analytique des travaux de l'Académie royale des sciences, belles-lettres et arts de Rouen, 1832. Dans le texte, p. 249.

Détails de sculptures de l'aile de Louis XII, du château de Blois. Ces détails représentent sept figures plus ou moins érotiques. *J. de la Morondière del. Pl. sup-plre*. Petit in-fol. en haut. De la Saussaye ; Histoire du château de Blois.

Cette planche ne se trouve pas dans tous les exemplaires de l'ouvrage.

Trois jetons divers, dont un du temps de Louis XII, sans dates certaines. Partie d'une pl. lithogr. in-8 en haut. De Fontenay ; Fragments d'histoire métallique, pl. 20 (texte 11), n°s 1 à 3, p. 223 et suiv.

1511.

Janvier 2. Tombe de Pierre de Chasteaubrian, chanoine, proche le neuvième pilier dans le milieu de la nef de l'église

de Notre-Dame de Paris. Dessin grand in-8. Recueil Gaignières, à Oxford, t. IX, f. 15.

1511.
Janvier 2.

Tombeau de Jeanne de Bourbon, fille de Jean de Bourbon II^e du nom, comte de Vendosme, femme de Jean II, duc de Bourbon, appelée communément la douairière de Bourbon, femme en secondes noces de Jean, seigneur de la Tour, III^e du nom, comte d'Auvergne et de Boulogne, et en troisièmes noces, de François de la Pause, fils de son maître d'hôtel, au couvent des cordeliers de Vic-le-Comte. Pl. in-fol. carrée. Baluze; Histoire généalogique de la maison d'Auvergne, t, I, à la p. 351.

Janvier 22.

Tableau représentant l'Annonciation, sur les volets duquel sont les portraits de Jeanne de Bourbon, fille de Jean de Bourbon II^e du nom, ayant derrière elle saint Jean l'évangéliste, et de Jean, seigneur de la Tour III^e du nom, comte d'Auvergne et Boulogne, son mari, en secondes noces, ayant derrière lui saint Jean-Baptiste, mort le 28 mars 1501. — Ce tableau donné par cette princesse au couvent des cordeliers de Vic-le-Comte, fut donné par ces Pères au cardinal de Bouillon, en 1703. Pl. in-fol. en larg. Baluze ; Histoire généalogique de la maison d'Auvergne, t. I, à la p. 351.

Tombe de Charles d'Amboise, seigneur de Chaumont, grand maître et amiral de France, gouverneur et lieutenant général pour le roy Louis douziesme aux duchés de Milan et de Gênes, en cuivre jaune, à gauche, dans la chapelle de Saint-Jean, dans l'église des cordeliers d'Amboise. Dessin in-fol. en haut. Biblio-

Février 11.

1511.
Février 11.

thèque impériale, manuscrits, boîtes de l'ordre du Saint-Esprit, Amboise.

Il y a sur cette tombe deux figures de chevaliers.

Portrait du même, à mi-corps, vu de face, tenant un bâton de la main droite et appuyé de la gauche sur une table. Pl. petit in-4 en haut. Thevet; Pourtraits, etc., 1584, à la p. 405 (par erreur 179). Dans le texte.

Portrait en pied du même, sans indication où ce monument existait. Dessin in-fol. en haut., Gaignieres, t. VII, 95.

Figure du même, d'après un tableau du temps. Partie d'une pl. in-fol. en haut. Montfaucon, t. IV, pl. 27, n° 3.

Portrait du même, coiffé d'une toque et portant le collier de l'ordre de Saint-Michel. Tableau d'un peintre de l'école de Leonardo da Vinci. Musée du Louvre, tableaux, écoles d'Italie et d'Espagne, n° 404.

Ce portrait avait été porté dans les Catalogues précédents comme étant celui de Charles VIII, ou de Louis XII.
Voir : les Apocryphes de la peinture, etc., par M. Feuillet de Conches; Revue des Deux Mondes, 1849, t. IV, p. 653.
Il y a une copie de ce portrait au Musée de Versailles, n° 899.

Camée attribué à Charles d'Amboise, seigneur de Chaumont, en agate onyx, de la collection des camées et pierres gravées de la Bibliothèque impériale. Ce ca-

mée fut d'abord donné comme représentant Char- 1511.
les VIII ou Louis XII. Février 11.

<small>Voir Chabouillet, Catalogue — des camées et pierres gravées de la Bibliothèque impériale, n° 324, p, 63.</small>

Tombe de Jehanne de Crees, abbesse, au milieu de la Février 24.
nef de l'église de l'abbaye du Pré, au Mans. Dessin
grand in-8. Recueil Gaignières, à Oxford, t. VIII, f. 37.

Tombeau de Philippe de Commines et de Hélène, fille Octobre 18.
de Jambe ou Chambes d'Argenton, seigneur de Mon-
soreau, sa femme, au couvent des Grands-Augustins
de Paris. Partie d'une pl. in-4 en larg. Millin ; Anti-
quités nationales, t. III, n° xxv, pl. 8, n° 3.

<small>Le texte porte par erreur n° 2.
Philippe de Commynes mourut le 18 octobre 1511, et non le 17 octobre 1509, comme l'ont répété tous ses biographes d'après Sleidan. Mémoires de Philippe de Commynes, édition de Mlle Dupont. Notice, p. cxxx.</small>

Tombeau de Philippe de Commines et d'Hélène Cham-
bes, sa femme, morte le 1531, aux Grands-
Augustins de Paris, transporté au Musée des monu-
ments français. Pl. in-12 en haut. A. Lenoir ; Histoire
des arts en France, pl. 72.

Monument érigé à Philippe de Commines, aux Grands-
Augustins. — On y voit sa statue, celle d'Hélène de
Chambes, sa femme, morte le 1531 ? et celle
Jeanne de Commines, leur fille, morte le 19 mars
1514. Ce tombeau était d'abord au château de Gail-
lon ; il avait été exécuté par Paul Ponce Trebati pour
Georges d'Amboise. Pl. in-8 en haut. A. Lenoir ;
Musée des monuments français, t. II, pl. 83, n° 93.

1511.
Octobre 18.

Portrait de Philippes de Commines, seigneur d'Argenton, à mi-corps, tourné à droite, la main droite sur un livre. Pl. petit in-4 en haut. Thevet; Pourtraits, etc., 1584, à la p. 317. Dans le texte.

Portrait du même, en buste, tourné à droite. N. L. Fe. In-4 en haut. Bullart, t. I, p. 140. Dans le texte.

Portrait du même, en buste, tourné à gauche, dans un médaillon ovale. En bas, quatre vers : *Témoin de vérité*, etc. *Audran, sculp.* Pl. in-8 en haut. Mémoires de messire Philippe de Comines, 1706-1714, t. I. En tête.

Portrait du même. En bas, quatre vers : *Témoin de vérité*, etc. *C. Vermeulen, sculp.* Pl. in-8 en haut. Mémoires de messire de Comines, 1723, t. I, à la page 1.

Portrait du même, en buste, tourné à gauche. Médaillon rond. Pl. in-4 en haut. Mémoires de messire Philippe de Comines, etc. — Londres-Paris. Rollin, 1747, 4 vol. in-4, fig., t. I, p. 1.

> Ce portrait peut être regardé comme imaginaire.
> Un portrait de Louis XI, placé dans ce volume, est sans intérêt.

Portrait du même, en buste, tourné à droite. En bas, quatre vers *Témoin de vérité*, etc. *C. Vermeulen fe.* Pl. in-8 en haut.

Statue du même, à mi-corps, agenouillé, en pierre coloriée, par un sculpteur inconnu. Musée du Louvre; sculptures modernes, n° 85.

Sceau du même. Petite pl. grav. sur bois. Mémoires de Commynes, édition de Mlle Dupont, t. I, p. cxxxvii. Dans le texte. — 1511. Octobre 18.

Vue du siége de la Mirandole, dans une bordure de figures et ornements. En bas : La ville de la Mirandole, représentant à l'entour l'assiégement de l'armée du pape et de l'empereur, contre les François et ceux de la dicte ville. Pl. in-fol. en larg., grav. sur bois. — 1511.

Plat de faïence représentant les armes de Notre-Seigneur et du roi Charles VIII, portant la date de 1511. Du cabinet des médailles et antiques de la Bibliothèque impériale. Pl. in-8 ronde, grav. sur bois. Revue archéologique ; A. Leleux, 1853. A. Chabouillet, p. 354. Dans le texte.

Opus, multas atque jurium varias decisiones complectens. Parisiis, Jean Parvus (1511). In-8. Exemplaire sur vélin de la bibliothèque du roi. Ce volume contient :

Une miniature représentant le cardinal d'Albret recevant ce volume des mains de l'auteur. Au 20e feuillet, verso. (Van Praet) Catalogue des livres imprimés sur vélin de la bibliothèque du roi, t. II, p. 49.

1512.

Sceau de François d'Orléans II° du nom, duc de Longueville, comte de Dunois et de Tancarville, grand chambellan de France et connétable héréditaire de Guyenne. Partie d'une pl. in-fol. en haut. Trésor de numismatique et de glyptique. Sceaux des grands feudataires de la couronne de France, pl. 32, n° 3. — Février 12.

1512.
Avril 11.

Tombeau en marbre de Gaston, comte de Foix, par Agostino Busti, qui devait être élevé dans le dôme de Milan, et ne fut pas terminé; statue et fragments des bas-reliefs. Deux pl. in-fol. en haut. Willemin, pl. 234-235.

> Le corps de Gaston de Foix fut transporté à Milan, après la bataille de Ravenne, et placé dans le dôme; les Français ayant abandonné la ville, ce corps fut placé dans l'église de Sainte-Marthe et enterré sans faste. En 1515, les Français reprirent Milan, et c'est alors que fut ordonné à Agostino Busti ce tombeau, qui devait être magnifique et du fini le plus précieux. Après la cession de Milan à François Sforce, ce mausolée fut abandonné. La statue est au musée de Brera; les autres sculptures ont été dispersées et se trouvent dans diverses collections.

Détails du monument de Gaston de Foix, au musée de Brera, à Milan. Deux pl. in-fol. en haut. Cicognara; Storia della scultura, t. II, pl. 77-78.

Statue de Gaston de Foix du monument qui lui avait été élevé, qui fut détruit, et dont les restes ont été transportés au musée de Brera, à Milan, par Augustin Busti, dit le Bambaja. Pl. in-4 en haut. coloriée. Camille Bonnard, costumes des treizième, quatorzième et quinzième siècles, t. II, pl. 64.

Portrait de Gaston de Foix, duc de Nemours, à mi-corps, tourné à gauche, tenant de la main droite un bâton. Pl. petit in-4 en haut. Thevet; Pourtraits, etc., 1584, à la p. 322. Dans le texte.

Portrait du même, sur une tapisserie du temps qui représente son histoire. Dessin colorié in-fol. en haut. Gaignières, t. VII, 94.

LOUIS XII. 349

Portrait du même, debout, armé, dans une bordure à sujets et emblèmes. En haut : GASTO DE FOIX. Pl. in-fol. max° en haut. Vulson de la Colombière ; les Portraits des hommes illustres, etc. Au feuillet L.

1512.
Avril 11.

Portrait du même, debout, armé. En haut, à gauche, ses armoiries. En bas : GASTO DE FOIX. Pl. in-12 en haut. Vulson de la Colombière; les Vies des hommes illustres, etc., à la p. 129.

Figure du même, tirée d'une tapisserie où était représentée toute son histoire. Pl. in-fol. en haut. Montfaucon, t. IV, pl. 21.

Portrait du même en pied. Tableau par Philippe de Champagne. Musée de Versailles, n° 1184.

<small>Ce portrait faisait partie de la galerie du Palais-Cardinal.</small>

Buste du même. Les noms sont gravés à la pointe sur le fond. Estampe gravée par G. Bleker. *Très-rare.*

Tombe de Henricus ialec, presque au milieu de la nef de l'église de Saint-Yves de Paris. Dessin grand in-8. Recueil Gaignières, à Oxford, t. X, f. 59.

Avril 13.

Tombeau de Jehan de Chissey, sieur de Serranges, mort le 19 mai 1512, et de Jehanne de Brassey, morte le 6 octobre 1522, sa femme, à Tart le haut Saint-Pierre, paroisse, sous le Jubé, devant la porte du chœur. Dessin esquissé in-8 en haut. Bibliothèque impériale, manuscrits, boîtes de l'ordre du Saint-Esprit. Chissey.

Mai 19.

<small>Dans ce recueil se trouvent trois autres tombes, non figurées, avec armoiries seules de la famille de Chissey, des années 1562, 1621 et 1623.</small>

1512.
Août 24.
Figure de Jeanne la Fol-mariée, femme de Clerembault de Champaigne, notaire du roi et trésorier de son artillerie, mort le 4 novembre 1494, à côté de son mari, sur leur tombe, dans la nef de l'ancienne église des Blanc-Manteaux de Paris. Dessin in-fol. en haut. Gaignières, t. VII, 85. = Partie d'une pl. in-4 en haut. Millin; Antiquités nationales, t. IV, n° XLVII, pl. 4, n° 8.

> La table du Recueil de Gaignières, donnée dans la Bibliothèque historique de Le Long, porte ce dessin au n° 83.

Septemb. 26. Tombe de Jehan (VIII) d'Amboise, évêque et duc de Lemgres (Langres), pair de France, lieutenant général es pays de Bourgogne, etc., en cuivre jaune, au pied du balustre du grand autel, dans le milieu du chœur de l'église des cordeliers de Dijon. Ms. de Pailliot à M. le président de Blaisy, t. II, p. 402. Dessin in-fol. en haut. Bibliothèque impériale, manuscrits, boîtes de l'ordre du Saint-Esprit, Amboise.

> Jean VII, cardinal d'Amboise, évêque de Langres, mourut en 1497.
> Jean VIII d'Amboise, aussi évêque de Langres, mourut le 26 septembre 1512.

Novemb. 20. Tombeau de Katherine de Dreux, dame d'Esneval de Berville et Beaussast, femme de Louis de Brézé, comte de Maulevrier, en pierre, à droite du grand autel de l'église de Notre-Dame, paroisse de Pavilly, en Normandie. Deux dessins grand-in-8 et oblong. Recueil Gaignières, à Oxford, t. I, f. 93, 94.

Décemb. 21. Tombe de Jacques Cœur, archer de la garde du chas-

tel de Dijon, à l'église des jacobins de Dijon, en laisle droite du chœur, pres la chapelle des Godrans. Dessin in-8 en haut., esquissé. Bibliothèque impériale, manuscrits, boîtes de l'ordre du Saint-Esprit, Cœurs.

1512. Décemb. 21.

Fenêtre en verre peint dans la chapelle de Gruthuyse, à Notre-Dame de Bruges, représentant Jean de Bruges, VI^e du nom, sire de Gruthuyse, etc. Pl. in-8 en haut. (Van Praet.) Recherches sur Louis de Bruges, à la p. 72.

1512.

Vitrail représentant la promenade du bœuf gras, de l'église de Bar-sur-Seine. Pl. in-fol. en larg., lithogr. Arnaud; Voyage — dans le département de l'Aube, pl. non numérotée, p. 102.

Introduction et vers latins adressés à Francois de Valois, duc d'Angoulesme, par Francesco Molini. Les vers sont au nombre de 18, égal à celui des années de Francois de Valois, en 1512. Manuscrit sur vélin du seizième siècle. In-4 de quatre feuillets, veau fauve, avec des impressions représentant quatre fois d'un côté saint Sébastien, et de l'autre, un vase avec deux anges. Bibliothèque impériale, manuscrits, ancien fonds latin, n° 8396. Cet opuscule contient :

Miniature représentant Jésus en croix ; à gauche, François de Valois à genoux, soutenu par une femme ayant sous son bras une bande portant : *S. Agnes*, 1512. Cette sainte représente sans doute Louise de Savoie. A droite, un pape assis, avec une bande portant : *Ales mercurij*. Pièce in-4 en haut., au feuillet 2, verso. Ornements et bordures aux deux derniers feuillets.

Cette miniature, d'un travail très-fin, est fort curieuse par

1512. le sujet qu'elle représente. Elle a été exécutée par un artiste italien et probablement en Italie. La conservation est très-belle.

Habetis hic Romane fidei spectatissimi cultores, insignem ac unionibus comparandam repetitionem C. ut inquisitionis de hereticis in VI luculenter et composite digestam a D. Nic. Bertrando. Impresse Tholose industria magistri Johannis magni Johannis 1512. In-4 gothique. Cet opuscule contient :

Figure représentant deux hommes attisant un feu, dans lequel sont deux cadavres humains qui brûlent, duquel sortent deux diables. Pl. in-12 en larg., grav. sur bois, au feuillet 1, au-dessous du titre. Répétée au feuillet dernier blanc.

> Cette représentation d'un auto-da-fé publiée dans ce temps, en France, est fort curieuse. Il y a peu d'exemples de telles représentations.

Origenis opera omnia (latine, ex variis antiq. interpretationibus edita, studie Jac. Merlini, cura Guil. Parvy). Parisiis, J. Parvus et Jod. Badius, 1512. In-fol., 4 tomes en 2 volumes. Cet ouvrage contient :

Frontispice représentant divers ornements et figures dans lequel est le titre imprimé. Au milieu est une vignette représentant une imprimerie ; on y voit un compositeur, un imprimeur, avec les deux tampons, et un autre pressant la presse, qui est au milieu. Sur une des traverses de cette presse on lit : Pretū ascēsianū. En bas est le monogramme des imprimeurs : Pl. in-16 en haut. Le tout in-fol. en haut., grav. sur bois. En tête de chacun des quatre volumes.

> Une copie de cette vignette est placée dans Brunet, t. III, p. 574.

Marque de Mathieu Bolsec, imprimeur de Paris, d'après une de ses publications de 1512. Pl. in-16, en haut, grav. sur bois. Dibdin ; The bibliographical Decameron, t. II, à la p. 294. Dans le texte.

1512.

Deux médailles de Louis XII, portant au revers : PERDAM BABILONIS NOMEN, et dont l'une a de plus la date 1512. Deux petites pl. De Thou ; Histoire universelle, t. XV. p. 509-517. Dans le texte.

> Ces pièces furent frappées relativement aux guerres de Louis XII, en Italie, à cette époque, et à ses dissensions avec le pape Jules II.
> Il y a eu de longues discussions pour savoir si la pièce sans date avait été frappée en 1501 ou plus tard.
> Plusieurs auteurs ont pris part à ces discussions; Hardouin, François Hotman, Fr. Pithou, P. Petau, Leblanc, Luckins (Strasbourg, 1620), de Thou.

Médaille frappée par ordre du pape Jules II contre Louis XII. Elle représente d'un côté ce roi, comme sur les ducats d'or de Milan, et au revers, avec la légende : *Mediolani Duc* ; au lieu des armes de Milan, Jules II, à cheval, un fouet à la main, chassant Louis XII du Milanais et foulant aux pieds l'écu de France. Partie d'une pl. in-fol. en haut. Montfaucon, t. IV, pl. 13.

Deux médailles de Louis XII, frappées à l'époque de la bataille de Ravenne. Petite pl. Luckius ; Silloge numismatum, etc. Dans le texte, p. 23.

Médaille de Florimond Robertot, baron d'Alluye, secrétaire du roi sous le règne de Charles VIII. Partie d'une pl. in-fol. en haut. Trésor de numismatique et

1512. de glyptique ; Médailles françaises, première partie, pl. 43, n° 3.

Écu d'or de Louis XII, avec la légende : PERDAM BABILONIS NOMEN. Petite pl. grav. sur bois. Revue numismatique, 1842. E. Cartier, p. 350. Dans le texte. = Petite pl. grav. sur bois. Fillon ; Considérations — sur les monnaies de France, p. 172. Dans le texte. = Partie d'une pl. in-fol. en larg. Klotz ; Historia nummorum contumeliosorum et satyricorum, pl. 4, p. 135.

> Cette monnaie ou médaille fut frappée relativement aux querelles de Louis XII avec le pape Jules II.

Deux monnaies de Antoine le Bon, duc de Lorraine, portant l'année 1512. Partie d'une pl. in-4 en haut., lithogr. De Saulcy; Recherches sur les monnaies des ducs héréditaires de Lorraine, pl. 15, n°⁵ 10, 11. Le texte porte au n° 10, 1513, par erreur.

Monnaie de Jean et Catherine, roi et reine de Navarre. Partie d'une pl. in-4 en haut. Poey d'Araut, pl. 13, n° 10, p. 200.

Jeton de la ville de Nevers. Petite pl. grav. sur bois. De Fontenay ; Manuel de l'amateur de jetons, p. 406. Dans le texte. = Petite pl. grav. sur bois. De Soultrait; Essai sur la numismatique nivernaise, p. 164. Dans le texte.

> Plainte sur le trespas du saige et vertueux cheualier feu de bonne memoire mess⁴ Guillaume de Byssipot, en son vivant seig' de Hanaches, vicomte de Falayse, et lung des gentilzhommes de lostel du tres victorieux Roy Loys xij de ce nom, en vers. Manuscrit sur vélin du seizième

siècle. Grand in-8, maroquin rouge. Bibliothèque impériale, manuscrits, ancien fonds français, n° 8034. Ce volume contient :

Miniature représentant le vicomte de Falaise mort, couvert de son armure et couché sur un tombeau, sur lequel on lit : NON SINON LA HANACHES. A l'entour sont un guerrier aux pieds ailés et neuf dames. En haut, un ange; au-dessous, un paysage. Pièce in-8 en haut. Feuillet avant le commencement du texte.

<small>Cette miniature est d'une charmante exécution, les vêtements et les coiffures des dames sont variés et fort remarquables.
Ces neuf dames représentent sans doute les neuf muses; le guerrier aux pieds ailés est le dieu Mercure. La conservation est très-belle.
Guillaume de Bissipot, seigneur de Hanaches, vicomte de Falaise, mourut avant 1514.</small>

La chronique de Gennes, avec la description de l'Italie, vers 1512. Petit in-8. Exemplaire sur vélin, de la bibliothèque du roi. Ce volume contient :

Une miniature représentant l'auteur offrant son livre au roi Louis XII (Van Praet). Catalogue des livres imprimés sur vélin de la bibliothèque du roi, t. V, p. 85.

1513.

Tombe de Antoine de Veres, mort le 21 janvier 1513, et de Anys Dellery, sa femme, morte le 12 mai 1512, en pierre, au milieu de la chapelle des seigneurs d'Amilly, en Brie, paroisse Saint-Pierre. Dessin in-fol. en haut. Bibliothèque impériale, manuscrits, boîtes de l'ordre du Saint-Esprit, Veres.

Janvier 21.

1513.
Février 2.

Figure de Jeanne, femme de Yvon Dure, auprès de Robert Dure, son fils, principal au collége du Plessis, à Paris, sur leur tombe, dans la nef de l'église de Saint-Yves, à Paris. Dessin in-fol. en haut. Gaignières, t. VII, 128.

> La table du Recueil de Gaignières, donnée dans la Bibliothèque historique de Le Long, porte 1515.

Tombe de Jeanne, femme de feu Yvon Dure, et mère de Robert Dure, alias Fortunatus, morte 2 février 1513, et de Robert Dure, mort 27 may 1525, la 3ᵉ du 2ᵉ rang des tombes, dans la nef de l'église de Saint-Yves de Paris. Dessin grand in-8. Recueil Gaignières, à Oxford, t. X, f. 56. = Partie d'une pl. in-4 en haut. Millin; Antiquités nationales, t. IV, n° xxxvii, pl. 2, n° 4.

> Millin indique la mort de Jeanne Yvon Dure au 12 février 1514.

Février 21. Monnaie de Jules II, pape, frappée à Avignon. — George de Ambasia, cardinal légat. Petite pl. grav. sur bois. Ordonnance, etc., Anvers 1633. Feuillet E. 6. = Petite pl. grav. sur bois. Idem. Feuillet Q, 4. = Partie d'une pl. lithogr. in-8 en haut. Revue numismatique, 1839. E. Cartier, pl. 12, n° 3, p. 271.

Mars 17. Figure de Bauduin, seigneur de Croix, de Fiers, etc., écuyer du roi de Castille, sur son tombeau, aux Récollets de Lille. Partie d'une pl. in-4 en larg. Millin; Antiquités nationales, t. V, n° lvii; pl. 1, n° 1.

Avril 4. Tombe de Raoul de Lannoy, seigneur de Marviller, conseiller et chambellan des rois Louis XI, XII et Charles VIII, et de madame Jehenne De Pois, sa

femme, morte le 16 juillet 1524, et statues en bas-reliefs de ces deux personnages, dans l'église de Folleville, département de la Somme. Pl. in-8 en haut., lithogr., et partie d'une autre in-8 en larg. Idem. — Dusevel et Scribe; Description — du département de la Somme, t. I, aux p. 282 et 292; texte, p. 292. = Pl. lithogr. in-fol. en haut. Taylor, etc.; Voyages pittoresques et romantiques dans l'ancienne France. Picardie, 2ᵉ vol., n° 32. = Partie d'une pl. in-8 en larg. Pl. lithogr. Archives de Picardie, t, I, à la page 261. = Pl. in-8 en larg., lithogr. Mémoires de la Société des antiquaires de Picardie, t. III, p. 466. Atlas, pl. 40, n° 96.

1513.
Avril 4.

Portrait à cheval de Pierre de Rohan, seigneur de Gié, maréchal de France, en pierre, au-dessus de la porte du château du Verger. Dessin in-fol. en haut. Gaignières, t. VII, 96. = Dessin in-fol. en haut. qui le représente debout. Gaignières, t. VII, 103. = Pl. in-fol. en haut. Montfaucon, t. IV, pl. 25. = Partie d'une pl. in-fol. en haut. Seroux d'Agincourt; Histoire de l'art, etc. Sculpture, pl. xxxviii, n° 9, t. II, d. p. 70.

Avril 22.

Figure du même, à genoux, vitrail près le grand autel, dans le chœur de l'église du Verger, en Anjou. Dessin colorié in-fol. en haut. Gaignières, t. VII, 102.

Devise du même et ses initiales, tirées des vitraux de château du Verger, en Anjou. Partie d'une pl. coloriée in-fol. en haut. Willemin, pl. 275.

Figure à genoux du même. Vitrail de l'église de Sainte-Croix du Verger, en Anjou. = Figures à genoux des

1513.
Avril 22.

trois fils du maréchal de Gié et de Françoise de Penhoet. Vitrail de la même église. Partie d'une pl. in-fol. en haut. Montfaucon, t. IV; pl. 26, n°ˢ 1-3.

Cinq tapisseries représentant Pierre de Rohan, seigneur de Gié, maréchal de France, dans les états par où il avait passé, comme : homme d'armes, — guidon, — enseigne, — général, — maréchal de France. Ces tapisseries, faites par son ordre, étaient placées dans son château du Verger. Cinq dessins coloriés in-fol. en haut. Gaignières, t. VII, 97 à 101. = Pl. in-fol. en haut. Montfaucon, t. IV, pl. 24.

Mai 29. Figure de Jean-Pierre Marchand de Rigny le Feron, auprès de sa femme, sur leur tombe, avec leurs neuf enfants, dans l'église de l'abbaye de Vauluisant. Dessin in-fol. en haut. Gaignières, t. VII, 134.

Juin 3. Sensuyt le traicte de la paix faicte et pmise A tout iamais entre le tres crestien Roy de france Loys douziesme de ce nom Et la illustrissime seigneurie de Venise. Cryee et publiee à Paris, le vendredy troisiesme jour de juing mil cinq cens et treze, auec une belle ballade, Et le regrect que faict ung angloys de Millort hanart. en vers. Sans lieu ni nom d'imprimeur, ni date. Petit in-8 gothique de 4 feuillets. *Rare.* Cet opuscule contient :

Figure représentant deux personnages près d'un coffre ouvert. Pl. in-16 carrée, grav. sur bois. Sur le titre.

Figure représentant un personnage en robe et des hommes armés. Pl. petit in-12 en haut., grav sur bois. Au feuillet dernier, verso.

Juillet 12. Tombeau de Perouelle de Becherelle, veuve de Jehan

Chenu, s' de Moncheureul et de Germefray, en pierre, du costé de l'evangile, au bas des marches du grand autel de l'église paroissiale de Cheury en Brie. Dessin in fol. en haut. Bibliothèque impériale, manuscrits, boîtes de l'ordre du Saint-Esprit, Becherel-Montchevreul. 1513. Juillet 12.

Tapisserie représentant le siége de Dijon, divisée en trois tableaux : le premier, commencement du siége ; le deuxième, procession dans un moment de trêve en l'honneur de Notre-Dame de Bon-Espoir ; le troisième la fin du siége. Cette tapisserie est conservée au musée de Dijon. Trois pl. coloriées in-fol. en haut. Jubinal, t. I, p. 36 à 38, pl. 1 à 3. = Pl. lithogr. et coloriée in-fol. max° en larg. Du Sommerard; les Arts au moyen âge. Album, 3° série, pl. 36. Septemb. 13.

Tombe de Johannes de Loyon, abbas, au milieu du chapitre de l'abbaye de Villeneuve, près Nantes en Bretagne. Dessin in-8. Recueil Gaignières, à Oxford, t. VIII, f. 169. Septemb. 26.

Tombe de Gratien de Saint-Per, en pierre, dans la chapelle de la Vierge, dans la nef de l'église des Cordeliers de Senlis. Dessin in-8. Recueil Gaignières, à Oxford, t. VI, f. 14. Novembre 8.

Statue de Clémence Isaure, que l'on pense avoir été autrefois sur son tombeau dans l'église de la Daurade, à Toulouse ; elle fut placée ensuite dans la salle de l'Académie des Jeux floraux, et depuis dans la salle des illustres Toulousains, dans la même ville. Partie d'une pl. in-4 en larg. Millin ; Voyage dans les dé-

1513.
Novembre 8.

partements du midi de la France. Pl. LXXIV, n° 3, t. IV, 1re partie, p. 435.

Figure de Jean le Prevost, bourgeois de Beauvais, vitrail des Jacobins de Beauvais. Dessin in-fol. en haut. Gaignières, t. VII, 126.

Figure de Catherine, femme de Jean le Prevost, bourgeoise de Beauvais, auprès de son mari. Vitrail des Jacobins de Beauvais. Dessin in-fol. en haut. Gaignières, t. VII, 127.

La Gaule armorique ou la petite Bretagne et des Gouverneurs, Rois, Princes, Ducs et Contes qui l'ont regies (sic) depuis lan 281 jusques a lan 1513. A Leiden lan 1662. Manuscrit sur papier du dix-septième siècle. In-4, veau brun. Bibliothèque de l'Arsenal, manuscrits français, histoire, n° 259. Ce volume contient :

Un très-grand nombre de dessins à la plume représentant des écussons d'armoiries de familles de la Bretagne. Dans le texte.

<p style="padding-left: 2em; font-size: smaller;">Ces dessins sont d'exécution très-médiocre.

La conservation est bonne.</p>

Ordonnance et diplôme sur les monnaies de l'an 1250 à 1513. Manuscrits du temps in-fol. Bibliothèque des ducs de Bourgogne, n° 6727 ; Marchal. t. III, p. 367. Ce volume contient :

Des empreintes de monnaies.

Les fleurs et manieres des têps passez et des faitz merueilleux de dieu tāt en lancien testamēt comme en nouueau. a la fin : Ce present liure dit le fascicule ou fardelet des temps a este translate de latin en francoys par — Pierre

Sarget et depuis par Pierre Desrey. Paris, Jehan de la roche pour Jehan petit et Michel le noir, 1513. Petit in-fol. gothique, fig. Ce volume contient : 1513. Novembre 8.

La marque de Jehan Petit. Pl. in-12 en haut., grav. sur bon. Sur le titre.

Figure représentant l'auteur dans son cabinet. Pl. in-4. en haut., grav. sur bois. Au feuillet du titre, verso.

Quelques figures représentant des villes, des personnages et des animaux. Pl. de diverses grandeurs, grav. sur bois. Dans le texte.

—

L'incrédulité de saint Thomas, peinture d'Arnaut Demole, vitrail de la cathédrale d'Auch. Pl. lithogr. in-fol. en haut, coloriée. De Lasteyrie ; Histoire de la peinture sur verre, pl. 81.

An inquiry into the difference of style observable in ancient glass paintings, especially in England, by, an amateur (C. W.). Oxford John Henry Parker, 1847. In-8. 2 vol., dont un de planches. Cet ouvrage contient :

Vitrail représentant l'incrédulité de saint Thomas, de la cathédrale d'Auch. Pl. in-8 en haut., n° 22.

Copie réduite de la planche donnée par M. Lettu, dans : Description de l'Eglise métropolitaine du diocèse d'Auch, pl. 23.

Le Catholicon des mal aduisez autrement dit le Cymetiere des malheureux, cōposé par venerable et discrette persone maistre Laurens desmoulins prestre, en vers. Paris, Jehan petit et Michel le noir, 1513. In-8 gothique. Ce volume contient :

Figure représentant un cimetière avec divers cadavres

1513. découverts, et une femme qui enterre un mort. Pl. in-12 carrée, grav. sur bois. Sur le titre.

La marque de Jean Petit et Michel Le Noir. Pl. in-12 en haut., grav. sur bois. Au feuillet dernier, verso.

—

Sceau de Hugues de Boulangiers, abbé de Saint-Pierre ou Saint-Père d'Auxerre. Partie d'une pl. in-4 en haut. Grivaud de la Vincelle ; Recueil de Monumens, etc., pl. 39, n° 2, t. II, p. 322.

Sceau de la faculté des arts (quatre nations) de l'Université de Paris, gravé en 1513. Partie d'une pl. in-fol. en haut. Trésor de numismatique et de glyptique ; Sceaux des communes, communautés, évêques, abbés et barons, pl. 1, n° 12.

Monnaie de Antoine le Bon, duc de Lorraine, portant l'année 1513. Partie d'une pl. in-4 en haut., lithog. De Saulcy ; Recherches sur les monnaies des ducs héréditaires de Lorraine, pl. 15, n° 12.

Deux monnaies d'Henri VIII, roi d'Angleterre, frappées à Tournay. Partie d'une pl. in 4 en haut. Ruding, Annals of the coinage of Britain. Rois d'Angleterre, pl. 7, n°ˢ 13-14.

Monnaie du même. Partie d'une pl. in-4 en haut. Idem. Supplément, partie 2, pl. 12, n° 9.

Deux monnaies du même. Partie d'une pl. in-4 en haut. Hawkins ; Description of the anglo-gallic coins, pl. 3, n°ˢ 1, 2, p. 90.

Tombeau de Jeanne de Chicou, seconde femme de Hue

ou Huet du Châtelet, mort vers 1520, avec son mari, dans l'église des Cordeliers de Thons. *Humblot del. Ravene, sculp. Page.* 69. Pl. in-fol. en larg. Calmet ; Histoire généalogique de la maison du Châtelet, à la page 69.

1513.

1514.

La deploration de la feue Royne de France (Anne de Bretagne), composee (en vers) par maistre Laurent des Moulins. Sans lieu ni date (vers 1514). Petit in-8 gothique de 16 feuillets, fig. *Très-rare.* Cet opuscule contient :

1514.
Janvier 9.

La reine Anne de Bretagne assise de face. Pl. in-12 en haut., grav. sur bois. Au 1ᵉʳ feuillet sous le titre.

Une fleur de lis. Pl. in-16, grav. sur bois. Au feuillet dernier, recto.

Figure représentant les armes de France et de Bretagne. Pl. in-12 en haut., grav. sur bois. Au feuillet dernier, verso.

Commemoration et advertissement de la mort de tres chrestienne, tres haute, tres puissante et tres excellāte princesse ma tres redoubtee et souueraine dame madame āne, deux fois royne de frāce, duchesse de Bretaigne, seulle heritiere d'icelle noble duché, cōtesse de mōfort, de richemōt, d'estāpes et de vertuz. enseignemēt de sa progeniture et cōplāite q̄. fait bretaigne, son premier herault et l'un de ses roys d'armes. Manuscrit sur vélin, petit in-fol., maroquin citron. Bibliothèque impériale, manuscrits, ancien fonds français, n° 9709. Ce volume contient :

Miniature représentant les armoiries d'Anne de Breta-

1514.
Janvier 9.

gne : France et Bretagne. In-12 en larg. Au 1er feuillet, verso.

Neuf miniatures représentant les diverses cérémonies et stations des obsèques de la reine Anne. Petit in-fol. en haut. Dans le texte.

Miniature représentant le vase d'or en forme de cœur, dans lequel fut placé le cœur de la reine Anne.

Un grand nombre d'armoiries sur les marges.

> Ces miniatures sont curieuses ; mais le travail en est médiocre. La conservation est très-bonne.
>
> Il existe des manuscrits semblables, ou à peu près semblables à celui-ci, dans plusieurs bibliothèques publiques de l'Europe. La Bibliothèque impériale en possède divers, comme on va le voir. Il paraît que l'auteur de cet ouvrage a fait exécuter ces divers manuscrits, qui se ressemblent, surtout quant aux miniatures, et peut-être à la demande de personnages qui avaient assisté à ces funérailles, qui furent célébrées avec une grande pompe.

Les obsèques de la reine Anne de Bretagne, comme ci-avant. Manuscrit sur vélin. Petit in-fol., maroquin citron. Bibliothèque impériale, manuscrits, ancien fonds français, n° 9710. Ce volume contient :

Des miniatures semblables à celles du n° 9709.

> La conservation est bonne.

Les obsèques de la reine Anne de Bretagne, comme ci-avant. Manuscrit sur vélin. Petit in-fol. cartonné. Bibliothèque impériale, manuscrits, ancien fonds français, n° 9711. Ce volume contient :

Des miniatures semblables à celles du n° 9709.

> La conservation est très-bonne.

Les obsèques de la reine Anne de Bretagne, comme ci-avant. Manuscrit sur vélin. Petit in-fol., veau marbré. Bibliothèque impériale, manuscrits, ancien fonds français, n° 9713. Ce volume contient :

1514.
Janvier 9.

Des miniatures semblables à celles du n° 9709, mais celles petit in-fol. en haut. sont seulement au nombre de cinq. le volume étant incomplet.

La conservation est bonne.

Les obsèques de la reine Anne de Bretagne, commme ci-avant. Manuscrit sur vélin. Petit in-fol., veau rouge. Bibliothèque impériale, manuscrits, ancien fonds français, n° 9712. Ce volume contient :

Des miniatures semblables à celles du n° 9709.

La conservation est bonne.

Les obsèques de la reine Anne de Bretagne, comme ci-avant. Manuscrit sur vélin. Petit in-fol., veau brun. Bibliothèque impériale, manuscrits, ancien fonds français, n° 9713[2]. Ce volume contient :

Des miniatures semblables à celles du n° 9709.

La conservation est bonne.

Les obsèques de la reine Anne de Bretagne, comme ci-avant. Manuscrit sur vélin. Petit in-fol., veau brun. Bibliothèque impériale, manuscrits, fonds de Baluze, n° 9613[2]. Ce volume contient :

Des miniatures semblables à celles du n° 9709.

La conservation est bonne.

Les obsèques de la reine Anne de Bretagne, comme ci-avant. Manuscrit sur vélin. Petit in-fol., veau marbré.

1514.
Janvier 9.

Bibliothèque impériale, manuscrits, ancien fonds français, n° 9713[4]. Ce volume contient :

Des miniatures semblables à celles des articles précédents.

La conservation est belle.

Les obsèques de la reine Anne de Bretagne, comme ci-avant. Manuscrit sur vélin. In-4, veau fauve. Bibliothèque impériale, manuscrits, fonds de Saint-Germain des Prés, n° 1544. Ce volume contient :

Des miniatures semblables à celles des articles précédents.

La conservation est belle.

Les obsèques de la reine Anne de Bretagne, comme ci-avant. Manuscrit sur vélin. In-4, maroquin rouge. Bibliothèque impériale, manuscrits, fonds de Saint-Victor, n° 690. Ce volume contient :

Des miniatures semblables à celles des articles précédents.

La conservation est belle. Sur le volume on lit : HECTOR LE BRETON, SIEUR DE LA DOINNETERIE, ROY D'ARMES.

Les obsèques de la reine Anne de Bretagne, comme ci-avant. Manuscrit sur vélin. In-4, soie bleue. Bibliothèque impériale, manuscrits, fonds de Saint-Victor, n° 691. Ce volume contient :

Des miniatures semblables à celles des articles précédents.

La conservation est bonne.

Les obsèques de la reine Anne de Bretagne, comme ci-

avant. Manuscrit sur vélin. Petit in-fol., veau rouge. Bibliothèque de l'Arsenal, manuscrits français, histoire, n° 380. Ce volume contient :

1514.
Janvier 9.

Des miniatures semblables à celles des articles précédents.

> La conservation est bonne.

Les obsèques de la reine Anne de Bretagne, comme ci-avant. Manuscrit sur vélin. In-4, cartonné. Aux archives de l'État, M. M., 859. Ce volume contient :

Des miniatures semblables à celles des articles précédents.

> La conservation est bonne.

Les obsèques de la reine Anne de Bretagne, comme ci-avant. Manuscrit sur vélin de la Bibliothèque royale de Munich. Codices gallici. In-fol., n° 20. Ce volume contient :

Des miniatures semblables à celles des articles précédents.

> La conservation de ce volume, que j'ai examiné avec toute l'attention qu'il mérite, est bonne.

Les obsèques de la reine Anne de Bretagne, d'un manuscrit du temps, de la bibliothèque de M. l'évêque de Metz. Cinq pl. représentant les mêmes sujets que les manuscrits précédents. In-fol. en larg. Montfaucon, t. IV, pl. 14 à 18.

> Funérailles d'Anne de Bretagne. Manuscrit du seizième siècle, 1er tiers de 27e, Bibliothèque des ducs de Bour-

1514.
Janvier 9.

gogne, n° 10445. Marchal, t. II, p. 321. Ce volume contient :

Des miniatures.

Vie de la reine Anne de Bretagne, femme des rois de France Charles VIII et Louis XII, suivie de lettres inédites et de documents originaux, par Le Roux de Lincy. Paris, L. Curmer, 1860-1861. Imprimé chez L. Perrin, à Lyon. 4 vol. in-8. Cet ouvrage contient :

Figures représentant des portraits, médailles et monuments divers relatifs à la vie d'Anne de Bretagne. Pl. de diverses grandeurs.

Statue d'Anne de Bretagne, sur le tombeau où elle est avec Louis XII, son mari, mort le 1er janvier 1515, à l'abbaye de Saint-Denis. Pl. in-8 en haut., grav. sur bois. Rabel ; les Antiquitez et singularitez de Paris. Dans le texte, f. 71, verso. = Même pl. Du Breul ; les Antiquitez et choses les plus remarquables de Paris. Dans le texte, f. 82, verso.

Deux statues d'Anne de Bretagne, sur le tombeau élevé à Louis XII et à elle, en marbre blanc, par Paul-Ponce Trebati, à l'abbaye de Saint-Denis. Pl. in-4 carrée. A. Lenoir ; Musée des monuments français, t. II, pl. 85, n° 94 (réimpression du t. II). = Deux pl. in-fol. en haut. et in-8 en larg. A. Lenoir ; Histoire des arts en France, pl. 74, 75. = Pl. in-8 en larg., grav. par C. Normand, Landon, t. XII, n° 56. = Partie d'une pl. lithogr. in-fol. m° en haut. Du Sommerard ; les Arts au moyen âge, Atlas, chap. V,

pl. 9. = Partie d'une pl. in-8 en larg. Guilhermy ; Monographie — de Saint-Denis, à la p. 124.

1514.
Janvier 9.

Statue représentant la Justice, qui est le portrait de la reine Anne de Bretagne, une des quatre statues placées aux coins du tombeau élevé par cette princesse à la mémoire de François II, duc de Bretagne et de Nantes, son père, œuvre de Michel Columb, dans l'église des Carmes de Nantes, réédifié dans la cathédrale de cette ville, après les troubles de la révolution de 1792. Partie d'une pl. lithogr. in-fol. m° en haut. Du Sommerard; les Arts au moyen âge, Atlas, chap. V, pl. 9.

Statue d'Anne de Bretagne, par Paul-Ponce Trebati, à côté de celle de Louis XII, au château de Gaillon. Pl. in-8 en larg. A. Lenoir ; Musée des monuments français, t. II, pl. 86, n° 445.

Peinture sur verre représentant le mariage de saint Joseph, d'après un carton d'Alb. Durer, où l'on remarque le portrait d'Anne de Bretagne, sous la figure de la Vierge, du Musée des monuments français. Pl. in-12 en haut. A. Lenoir; Histoire des arts en France, pl. 66.

Portrait d'Anne de Bretaigne, espouse du roy Charles VIII. Médaillon sur un soubassement orné d'enroulements, *de sa médaille conservée chez M. Petau, con^{er} au parlement*. Pl. petit in-fol. en haut. Au-dessous, en caractères imprimés, un quatrain : APRÈS *avoir sousmis*, etc. Mézerai ; Histoire de France, t. II, p. 272. Dans le texte.

1514.
Janvier 9.

Portrait d'Anne de Bretaigne, seconde espouse du roy Lovis XII. Médaillon sur un soubassement formé d'un cartouche, *du cabinet de M. Chappellain, s^r de Palleteau*, etc. Pl. petit in-fol. en haut. Au-dessous, en caractères imprimés, un quatrain : ANNE, *espouse d'un Roy*, etc. Mézerai; Histoire de France, t. II, p. 370. Dans le texte.

Portrait de la même. *J. Robert delineavit. Gaillard, sculpt*. Pl. in-8 en haut. Velly, Villaret et Garnier; Portraits, t. II, p. 63.

Portrait de la même, tiré d'une miniature d'un ouvrage intitulé : Proverbes et adages. Manuscrit de la Bibliothèque royale. Partie d'une pl. in-fol. en haut. Willemin, pl. 238.

<small>Ce portrait paraît être plutôt celui de Claude de France, première femme de François I.</small>

Anne de Bretagne assise sur un trône, devant laquelle sont quatre femmes et un ange, dans un jardin. En bas : DIVE JUNONI ARMORICE SACRUM. Pl. in-4 en haut., grav. sur bois.

<small>J'ignore dans quel ouvrage cette planche est placée.</small>

Sceau et contre-sceau d'Anne de Bretagne, reine de France. Partie d'une pl. in-fol. en haut. Wree; la Généalogie des comtes de Flandre, p. 99 *b*. Preuves 2, p. 220.

Deux médailles de la reine Anne de Bretagne, femme de Charles VIII. Pl. in-8 en larg. Mézerai; Histoire de France, t. II, p. 273. Dans le texte.

LOUIS XII. 371

Monnaie d'Anne de Bretagne, reine des Français, duchesse de Bretagne. Partie d'une petite pl. en larg. Köhler, t. VI, p. 185. Dans le texte.

1514.
Janvier 9.

Six monnaies d'Anne, duchesse de Bretagne, femme de Charles VIII et de Louis XII. Partie d'une pl. in-4 en haut. Tobiesen Duby; Monnoies des barons, pl. 67, n°s 1 à 6.

Monnaie d'Anne de Bretagne, frappée à Nantes. Partie d'une pl. in-4 en haut. Conbrouse, t. III, pl. 67.

> Le catalogue à la fin du volume fait confusion pour les pièces de cette planche.

Monnaie d'Anne, duchesse de Bretagne. Partie d'une pl. lithogr. in-8 en haut. Revue numismatique, 1841. E. Cartier, pl. 20, n° 13, p. 368 (texte pl. 19, par erreur).

Monnaie d'Anne, reine de France, duchesse de Bretagne. Partie d'une pl. in-8 en haut. Revue numismatique, 1847. A. Barthélemy, pl. 20, n° 7, p. 436.

Médaille servant de jeton pour l'écurie de la reine Anne de Bretagne. Partie d'une pl. in-fol. en haut. Trésor de numismatique et de glyptique. Médailles françaises, pl. 4, n° 4.

La publication des joustes publiees à Paris à table de marbre par Mōtioye, premier herault d'armes du roy de France. Le mardy xv iour de jauier mil cinq cēs et xiiii. Sans lieu ni nom d'imprimeur, ni date. Petit in-8 gothique de quatre feuillets. *Rare.* Cet opuscule contient :

Janvier 15.

Figure représentant un combat de deux cavaliers, dont l'un est jeté à terre d'un coup de lance de son adver-

1514. saire. Au fond, un roi et une reine dans une tribune. Pl. Petit in-12 en larg., grav. sur bois. Sur le titre.

Figure représentant deux guerriers à pied combattant. Au fond, derrière le rempart d'une ville, deux personnages. Pl. petit in-12 en larg., grav. sur bois. Au feuillet dernier, verso.

Figure de Jeanne, fille de Philippe de la Clyte, Commines, femme du comte René de Penthièvre, sur son tombeau, au couvent des Grands-Augustins de Paris. Partie d'une pl. in-4 en larg. Millin; Antiquités nationales, t. III, n° xxv; pl. 8, n° 2.

Le texte porte par erreur n° 3.

Mars 19. Monument érigé à Philippe de Commynes, mort le 18 octobre 1511, aux Grands-Augustins, sur lequel est la statue de Jeanne de Commynes, sa fille. Pl. in-8 en haut. A. Lenoir; Musée des monuments français, t. II, pl. 83, n° 93.

Mars 31. Tombe de Nicholaus Boutery, en pierre, à droite dans le chapitre de l'abbaye d'Orcamp. Dessin grand in-8. Recueil Gaignières, à Oxford, t. VI, f. 60.

Tombeau du cœur de Charlotte d'Albret, femme de César Borgia, dans l'église voisine du château de la Motte-Feuilly (Indre). Pl. in-4 en larg. Revue archéologique. A. Leleux, 1852, pl. 204. Henri Aucapitaine, à la p. 703.

Juin 3. Tombe de Janico du Halde, en pierre, devant la chapelle de la Vierge, à gauche, dans la nef de l'église

des Cordeliers de Senlis. Dessin petit in-4. Recueil Gaignières, à Oxford, t. VI, f. 10.

1514.

Épitaphe de deux abbés, morts le 12 août 1514 et le 20 juin 1537, en cuivre. Au-dessus est l'ascension de N. S., les deux abbés à genoux, saint Pierre et saint Jacques; contre le mur, proche la porte qui va au cloître, dans la croisée, à droite, dans l'église de Saint-Maurice d'Angers. Dessin in-8. Recueil Gaignières, à Oxford, t. VIII, f. 113.

Août 12.

Médaille de Pierre de Sacierges, évêque de Luçon. Partie d'une pl. in-fol. en haut. Trésor de numismatique et de glyptique. Médailles françaises, 1re partie, pl. 51, n° 8.

Septemb. 9

Tombe de Claude de Rabodanges, au fond, à gauche, sous les charniers de l'église de Saint-Paul, de Paris. Dessin in-8. Recueil Gaignières, à Oxford, t. XII, f. 25.

Septemb. 24.

L'entrée de tres excellente princesse dame Marie d'Angleterre, Royne de France, en la noble ville, cité et université de Paris, faicte le lundy vi jour de nouembre lan de grace mil cccc xiiij. Petit in-8 goth. de 8 feuillets. Cet opuscule contient :

Novembre 6.

Une figure grav. sur bois, sur le titre.

Une oraison faicte a Marie Dangleterre, Royne de france, estante a Paris aux tournelles recitee par maistre Max du Breul, au nō de luniversite, en lan 1514, 6 novembre — 26 novembre. Manuscrit sur vélin du seizième siècle. In-4 cartonné. Bibliothèque impériale, ma-

1514. nuscrits, ancien fonds français, n° 9715. Ce volume contient :

Miniature représentant la reine Marie d'Angleterre, femme de Louis XII, sous un dais, entourée de plusieurs personnages, à laquelle l'orateur de l'université présente une couronne; des personnages à genoux sont sur le devant. Pièce in-4 en haut. Feuillet au commencement, verso.

Bordure d'ornement avec lettre peinte aux armes de France. Pièce in-4 en haut. Au feuillet 2, recto.

<small>La miniature, d'un travail remarquable, est fort curieuse pour les vêtements. La conservation est bonne.</small>

Décembre 4. Portrait de Guillaume Briçonnet, évêque de Nismes et de Saint-Malo, archevêque de Reims, de Narbonne, cardinal, premier ministre d'État sous Charles VIII, en buste, de profil, tourné à gauche, dans un ovale. *B. Moncornet, excudit.* Pl. petit in-4.

Portrait du même, en buste, de profil, tourné à droite, dans un ovale. *G. H. Pinxit. Basan, sculp., à Paris, chez Odieuvre.* Pl. petit in-4.

Portrait du même, en buste, dans un médaillon rond. *G. H. Pinxit, Bosan sculp.* Pl. petit in-4 en haut. Dans une bordure, pl. séparée (Charpentier). Description — de l'église métropolitaine de Paris, p. 313.

Portrait du même, en buste, de profil, tourné à droite. En bas : GUILLELMUS, CARD. BRICONNET, etc. Pl. petit in-4.

<small>Il existe deux autres portraits de ce cardinal, copies de ceux cités ; ces divers portraits sont plus ou moins inexacts.</small>

Missale. Manuscrit sur vélin du seizième siècle. In-8, maroquin rouge. Bibliothèque impériale, manuscrit, ancien fonds latin, n° 1116. Ce volume contient :

1514.

Quelques miniatures représentant quelques sujets du Nouveau Testament et sacrés. Pièces de diverses grandeurs. Dans le texte.

> Ces miniatures, d'un travail peu remarquable, offrent de l'intérêt pour des détails de vêtements. La conservation est bonne. Cependant il y a une mutilation.
> Une mention indique que ce manuscrit a été fait en 1514.

Les chroniques de Judas Machabée, par Charles de Saint-Gelays. Paris, Antoine Bonnemère, 1514. Petit in-fol., exemplaire sur vélin, de la bibliothèque du roi. Ce volume contient :

Dix miniatures et des initiales peintes en or et en couleurs (Van Praet). Catalogue des livres imprimés sur vélin de la bibliothèque du roi, t. IV, p. 265.

> Un second exemplaire en vélin de la même bibliothèque contient :

Onze miniatures et des initiales peintes en or et en couleurs. Le titre est remplacé par un titre manuscrit orné des armes de François I. Une miniature représente ce roi assis sur son trône et entouré de seigneurs de sa cour, au verso du titre. Une autre miniature représente l'auteur dans son étude, au second feuillet. Cet exemplaire est magnifique. Idem, p. 266.

Les grandes Croniques, vertueux faicts et gestes de la Saincte histoire des tres preux nobles princes et valeureux pontifes Màthatias et de son tant renōme filz le

1514.
preux Judas Machabeus, etc., translatee de latin en nostre vulgaire francois, par reverend et scientifique hōme Charles de Sainct Gelays, chanoine et eslu de Angolesme, etc., pour — Francois Vallois, par la grace de dieu roy de France, premier de ce nom. Paris, Anthoine Bonnemere, 1514. Petit in-fol. goth. Exemplaire sur vélin. Bibliothèque impériale. Cet exemplaire contient :

Miniature représentant François I, debout entouré de divers personnages. Petit in-fol. en haut., en tête du volume, feuillet 1, verso.

Miniature représentant Charles de Saint-Gelais écrivant dans son cabinet. Petit in-fol. en haut. Au feuillet 2, verso.

Des miniatures ou pl. grav. sur bois, peintes, représentant des sujets relatifs aux récits de l'ouvrage. Pièces de diverses grandeurs. Dans le texte.

Ces miniatures sont d'un travail médiocre ; les deux premières offrent de l'intérêt. La conservation est bonne.

Cette édition paraît être la même que celle de la même date citée ci-avant, mais avec un titre différent.

Le seiour dhonneur, compose par reuerend pere en dieu messire Octauien de Sainct gelaiz, Euesque dangoulesme. Paris, Anthoyne Verard, 1514. In-4 goth. Ce volume contient :

L'auteur assis dans son cabinet, tenant un livre ; on voit d'autres livres, un pupitre. Petite pl. en larg., grav. sur bois. En tête du prologue.

Le cuer de philosophie. Translate de latin en francoys, A la requeste de Philippes le bel, roy de france. Nouuelle-

ment imprime a paris pour Jehan de la garde, 1514. 1514.
Petit in-fol. gothique, fig. Ce volume contient :

Des figures représentant quelques sujets relatifs à l'ouvrage ; le filz du roy si comme il parle à son maistre du filz de lempereur, le triumphe aux roys, des scènes d'intérieurs et diverses ; figures relatives à l'astronomie et à la connaissance des temps par l'examen des mains. Pl. de diverses grandeurs, grav. sur bois. Dans le texte.

Même ouvrage. Exemplaire sur vélin de la bibliothèque du roi. Cet exemplaire contient :

Plusieurs miniatures et initiales peintes en or et en couleurs (Van Praet). Catalogue des livres imprimés sur vélin de la bibliothèque du roi, t. III, p. 24.

Les tragedies de Seneque. Parisiis. J. Parvus et Jod. Badius, 1514. In-fol., lettres rondes. Ce volume contient :

Figure représentant une imprimerie. Pl. décrite à l'édition d'Origène de 1512.

Claude de Seissel, évêque de Marseille, présentant à Louis XII sa traduction de Thucydide en français, miniature placée à la tête de cet ouvrage, manuscrit du temps, de la bibliothèque de M. l'évêque de Metz. Pl. in-fol. en haut. Montfaucon, t. IV, pl. 19.

Les illustrations de gaule et singularité de Troye. Paris, pour Enguillebert de Barnef et maître Jehan de Barnef et Pierre Viart, 1521. In-4 goth., fig. Ce volume contient diverses estampes sans intérêt historique, excepté la pièce suivante :

L'ecusson de France et un autre mi-partie de France

1514.

et de Bretagne. En bas, sous le premier, la salamandre ; sous le second, des renards. En haut, sur une banderole : Vivite felices. Pl. in-4 en haut., grav. sur bois. A la fin du prologue du tiers livre. Dans le texte.

<blockquote>Cette pièce paraît relative au mariage de François I et de Claude de France, fille de Louis XII et d'Anne, duchesse de Bretagne.</blockquote>

Les croniques de France, nouvellement imprimées à Paris. auecques plusieurs incidences suruenues durant les regnes des tres chrestiens roys de France tant es royaulmes dytallie, Dalmaigne, Dagleterre, Despaigne, Hongrie, Jerusalem, Escoce, Turquie, Flandres et autres lieux circonuoisins. Auecques la cronique frere Robert Gaguin, contenue a la cronique Martinienne. Ils se vendent à paris en la rue neufue nostredame a lenseigne de Agnus dei (à la fin du 3e volume) : *Imprimées a paris lan mil cinq cens et quatorze le premier iour de octobre pour guillaume eustace, libraire du Roy*. 3 vol. in-fol. goth., fig. Cet ouvrage contient :

Un grand nombre d'estampes représentant divers sujets relatifs à l'histoire de France, depuis le commencement de la monarchie, jusqu'au règne de Louis XII. La dernière de ces pl. représente les obsèques de la reine Anne de Bretagne, grav. sur bois. Dans le texte.

<blockquote>Ces estampes n'ont de valeur historique que pour l'époque de la publication de cette édition des Croniques, dites de Saint-Denis.</blockquote>

Les Chroniques de France, dites de Saint-Denis. Paris, Guillaume Eustace, 1514. In-fol., 3 volumes, fig. Exem-

plaire sur vélin de la bibliothèque du roi. Cet exemplaire contient :

1514.

Cinquante grandes miniatures, des bordures et initiales peintes en or et en couleurs (Van Praet). Catalogue des livres imprimés sur vélin de la bibliothèque du roi, t. V, p. 90.

Les grandes croniques, etc. Cōposees en latin par reuerend pere en dieu et religieuse personne maistre Robert Gaguin. — Et depuis en lan Christifere, 1514, soigneusement reduictes et translatees a la lettre de latin en nostre vulgaire francoys. — Ensemble aussi plusieurs additiōs des choses aduenues es temps et regnes des Treschrestiēs Roys de frāce Charles VIII — et Loys XII. Paris, pour Poncet le Preux et Galliot du pre, 1514. In-fol. gothique, fig. Ce volume contient :

L'auteur assis dans un jardin, devant un pupitre. Pl. in-4 carrée, grav. sur bois. A la fin de la table, verso.

Quelques figures relatives à l'histoire de France ; saint Denis et saint Remi, batailles, etc. Pl. de différentes grandeurs, grav. sur bois. Dans le texte.

La proposition et harēgue, translatee de latin en francoys par messire Claude de Scessel, cōseiller et ambassadeur du roy trescrestiē Loys douziesme de ce nō, au roy dangleterre, henry septiesme de ce nom, pour le mariage d⁻ madame Claude de france : Auecques monsieur le duc de Valois. Sans lieu ni nom d'imprimeur, ni date. Petit in-4 gothique de six feuillets. Cet opuscule contient :

Figure représentant un mariage béni par un prélat, en

1514. présence de quelques spectateurs. Pl. in-12 en larg., grav. sur bois. Au dernier feuillet, verso.

> Les grādes croniques de Bretaigne nouvellement imprimees a Paris, etc. Paris Jehan de la roche pour Galliot du pre. Petit in-fol. goth., fig. Ce volume contient :

1. L'écu de Bretagne, soutenu par deux anges. In-16 en larg., grav. sur bois. Sur le titre.

2. Lettre P, dans laquelle on voit l'auteur écrivant son ouvrage. In-8 carré, grav. sur bois. Au feuillet a, 1, recto. Dans le texte.

3. La prise de Rome par Brennus. Petit in-4 en haut., grav. sur bois, feuillet 9, verso. Dans le texte.

4. L'annonciation de la Vierge. Petit in-4 en haut., grav. sur bois, feuillet 19, recto. Dans le texte.

5. La naissance de J. C. Petit in-4 en haut., grav. sur bois, feuillet 20, recto. Dans le texte.

6. Sainte Catherine, debout. In-12 en haut., grav. sur bois, feuillet 37, verso. Dans le texte.

7. Les sept saints de la bretaigne et autres. Petit in-6 en haut., grav. sur bois, feuillet 45, recto. Dans le texte.

8. Combat d'Artur contre Flollo, à Paris. Petit in-4 en haut., grav. sur bois, feuillet 64, recto. Dans le texte.

9. L'écu de Bretagne, soutenu par deux lions. In-8 carré, grav. sur bois, feuillet 96, verso. Dans le texte.

LOUIS XII. 381

10. Le duc Alain IV, qui erigea la justice en Bretaigne ; 1514.
il est représenté sur son trône entouré de divers personnages. Petit in-4 en haut., grav. sur bois, feuillet 118, verso. Dans le texte.

11. L'écu de Bretagne du n° 1, au-dessus d'un tronc d'arbre. In-8 en haut., grav sur bois, feuillet 135, recto. Dans le texte.

12. Le n° 10 répété, feuillet 141, recto. Dans le texte.

13. Le n° 9 répété, feuillet 144, recto. Dans le texte.

14. Bataille d'Autroy entre Charles de Bloys et le comte de Montfort. Petit in-4 en haut., grav. sur bois, feuillet 172, verso. Dans le texte.

15. Le n° 9 répété, feuillet 228, recto. Dans le texte.

16. Le n° 10 répété, feuillet 237, verso. Dans le texte.

17. Idem, feuillet 286, recto. Dans le texte.

18. Le n° 9 répéte, feuillet 299, verso. Dans le texte.

19. Le n° 10 répété, feuillet 301, verso. Dans le texte.

20. Le n° 9 répété, feuillet 305, recto. Dans le texte.

21. Le n° 10 répété, feuillet 309, recto. Dans le texte.

22. Le n° 1 répété, à la fin du volume.

On voit par le détail des planches de cet ouvrage, ainsi que l'observation en a déjà été faite plus d'une fois, que dans les livres de cette époque, les estampes étaient employées successivement pour des faits de dates diverses. Il résulte de ces doubles emplois très-fréquents dans les publications de la fin du quinzième siècle et du commencement du seizième, que ces

1514.

estampes n'ont de valeur historique que pour l'époque de leur publication. Ces exemples sont fréquents.

Sceau et contre-sceau de la ville de Paris, fait à l'époque de la mort de Louis XII. Partie d'une pl. in-fol. en haut. Trésor de numismatique et de glyptique. Sceau des communes, communautés, évêques, abbés et barons, pl. 1, n° 6.

<small>Ce sceau, en argent, est au cabinet des médailles de la Bibliothèque impériale.</small>

Jetoir de Pierre le Gendre, trésorier de France, du roi Louis XII. Petite pl. grav. sur bois. De Fontenay; Manuel de l'amateur de jetons, p. 132. Dans le texte.

Jetoir de la chambre des comptes de Dijon, sous Louis XII. Petite pl. grav. sur bois. De Fontenay; Manuel de l'amateur de jetons, p. 335. Dans le texte.

Trois jetons de la chambre des comptes et de Jaques Hurault, trésorier de France, sous Louis XII. Partie d'une pl. in-8 en haut. Revue numismatique, 1847. A. Duchalais, pl. 3, n°s 2 à 4, p. 53 et suiv.

Jetoir de la chambre des comptes de Bourgogne. Petite pl. grav. sur bois. De Fontenay; Nouvelle étude de jetons, p. 115. Dans le texte.

1514?

Épitaphe de Philippes Bouton, chevalier, seigneur de Corberon, etc., conseiller et chambellan de Charles, duc de Bourgogne, et du roi Louis XI, faite par lui, gravée sur une plaque de bronze placée dans la chapelle de Notre-Dame, dans l'église paroissiale de Saint-Hilaire de Corberon. Pl. in-4 en haut., grav. sur bois.

Palliot; Histoire généalogique des comtes de Cha- 1514?
milly de la maison de Bouton, à la p. 304. Dans le
texte.

<blockquote>Sa mort fut de peu de temps antérieure à la publication de son testament, qui eut lieu le 21 août 1515.</blockquote>

Portrait de Marie Gaudin, dame de la Bourdaisière, femme de Philibert Babou, seigneur de la Bourdaisière, secrétaire et argentier du roi, trésorier de France. Elle fut la première maîtresse de François I, alors duc de Valois. Tableau sur bois. Musée de l'hôtel de Cluny, n° 762.

1515.

L'obseque et enterrement du Roy (Louis XII). Sans lieu 1515.
ni date. Petit in-8 goth., fig., 8 feuillets. *Très-rare.* Janvier 1.
Cet opuscule contient :

Figure représentant le roi Louis XII étendu sur un cercueil, et couvert d'un dais porté par des pénitents. On voit quelques autres personnages. Pl. in-12 en haut., grav. sur bois sur le feuillet 1, recto, au-dessous de la ligne du titre.

<blockquote>Les Annales du roy Loys douzieme lorsqu'elles commencerent en l'an 1507. Manuscrit sur vélin du seizième siècle. In-fol. maroquin rouge. Bibliothèque impériale, ancien fonds français, n° 8421. Ce volume contient les miniatures suivantes :</blockquote>

Le roi Louis XII, sur son trône, entouré d'un très-grand nombre de personnages. Petit in-fol. en haut. En tête du volume, après l'exorde.

1515. Huit sujets divers, marches de troupes, assemblées, combats, réception par le roi d'envoyés genois (Genevois). In-4 en haut. Dans le texte.

> Ces miniatures sont intéressantes par les sujets qu'elles représentent. Leur conservation est fort bonne.

La cronique du Roy tres chrestien Louis dōziesme de ce nom de l'an mille cinq cens, auecques le Remanant de lannee precedente, cōtenant les ultransmontaine gestes des francois. Manuscrit sur vélin du seizième siècle. In-fol. maroquin citron. Bibliothèque impériale. Manuscrits, ancien fonds français, n° 9700. Ce volume contient :

Miniature représentant une flotte et une armée. On y lit trois fois : LILIA FLORENT. Petit in-fol. en haut. En tête du volume.

Quatorze miniatures représentant des combats, siége de ville, entrevues, un combat en champ clos. In-8 en larg. Dans le texte.

> Miniatures intéressantes et d'un bon travail. Leur conservation est très-belle.

Les croniques du roy trescrestien Loys douziesme de ce nom, cōmencees a lan mil vcc et ung, et continuees jusques a l'an mil vcc et six. Manuscrit sur vélin du seizième siècle. In-fol. maroquin rouge. Bibliothèque impériale. Manuscrits, ancien fonds français, n° 9701. Ce volume contient les miniatures suivantes :

Louis XII, sur son trône, entouré de divers personnages, parmi lesquels trois cardinaux. Dans une bordure. In-fol. En tête du volume.

Huit sujets relatifs à l'ouvrage, marches de troupes,

campements, combats, passage d'une rivière, entre- 1515.
vue, mort d'une dame. In-4 en haut. Dans le texte.

<small>Miniatures faites avec soin. Leur conservation est bonne.</small>

Les Anciennes et modernes genealogies des Roys de France, et mesment du roy Pharamond, avec leurs epitaphes et effigies, par Jean Bouchet. Poictiers, Jacques Bouchet, 1527. Petit in-4 goth., fig. Ce volume contient :

L'écusson de France supporté par deux anges; au-dessous la salamandre. Petite pl. carrée gravée sur bois. Sur le titre.

Vue de la ville de Troie en flammes, d'où sortent trois troupes d'hommes à cheval, ayant chacune une bandière sur laquelle on lit : *Francus-anthenor-eneas*. Pl. petit in-4 en haut. gravée sur bois. Devant le feuillet 1.

Les portraits des rois de France, depuis Pharamond jusqu'à Louis XII, roy 57e. Cinquante-sept petites planches entourées de bordures en haut., grav. sur bois. Dans le texte.

<small>Ces portraits, fort mal exécutés, sont presque tous imaginaires, excepté les derniers.
Il y a diverses autres éditions de cet ouvrage, publiées à Poictiers et à Paris, avec les mêmes planches ou des planches à peu près semblables.
En voici les indications :
Poictiers, Jacques Bouchet, 1529.
Paris et Poictiers, 1531.
Poictiers, Jacques Bouchet, 1535.
Paris, Galiot du Pré, 1536.
Poictiers, Jacques Bouchet, 1537.
Paris, 1537.</small>

1515. Paris, Arnould et Charles les Angeliers frères, 1539.
Paris (Fr. Regnault), 1541.
Paris, Galiot du Pré, 1541.
Poictiers, Jacques Bouchet, 1545. In-fol.
Cette dernière édition est la plus complète.

Tombeau de Louis XII sur lequel sont les statues de ce roi et d'Anne de Bretagne, sa femme, morte le 9 janvier 1514, à l'abbaye de Saint-Denis. Pl. in-8 en haut., grav. sur bois. Rabel, les Antiquitez et singularitez de Paris. Dans le texte, fol. 71, verso. = Même planche. Du Breul, les Antiquitez et choses plus remarquables de Paris. Dans le texte, fol. 82, verso. = Dessin in-4. Recueil Gaignières, à Oxford, t. II, f. 50. = Pl. in-fol. carrée. Felibien, Histoire de l'abbaye royale de Saint-Denys. A la p. 562. = Planche in-8 en larg. Al. Lenoir, Musée des monuments français, t. II, pl. 85, n° 94. = Pl. in-4 carrée. Al. Lenoir, Musée des monuments français, t. II, pl. 85, n° 94 (Réimpression du tome II). = Trois planches in-4 carrées. Al. Lenoir, Musée des monuments français, t. VIII, pl. 256-257, 258. La pl. 256 est la même que la planche 85 du tome II (réimpression). = Deux pl. in-fol. en haut., et in-8 en larg. A. Lenoir, Histoire des arts en France, pl. 74-75. = Partie d'une pl. lithog. in-fol. m° en haut. Du Sommerard, les Arts au moyen âge, atlas, chap. 5, pl. 9. = Pl. in-fol. magno en haut. Al. Lenoir, Monuments des arts libéraux, etc., pl. 45, p. 47. = Pl. in-8 en larg., grav. par le Bas. Landon, t. IX, n° 15. = Six dessins in-fol. en haut. Percier, Croquis faits à Paris, etc. Bibliothèque de l'Institut. = Deux pl. in-4 en larg. J. Gailhabaud, livraison 83. = Partie

d'une pl. in-8 en larg. Guilhermy, Monographie — de Saint-Denis, à la p. 124.

1515.

Tombeau de Louis XII, dit le pere du peuple, dessiné, gravé et publié par E. F. Imbard. Paris, P. Didot l'aîné, 1815. In-fol., fig. Cet ouvrage contient :

Neuf planches représentant le symbole de Louis XII, son portrait d'après une statue en albâtre, par Demagiano, faite pour le château de Gaillon, en 1510, par ordre du cardinal d'Amboise, et les détails du tombeau, parmi lesquels est la statue d'Anne de Bretagne, femme de ce roi, morte le 9 janvier 1514. In-fol. en haut.

—

Figure à cheval de Louis XII, sur la porte du château de Blois. Partie d'une pl. in-fol. en haut. Montfaucon, t. IV, pl. 20. = Partie d'une pl. in-fol. en haut. Pl. 4. De la Saussaye, Histoire du château de Blois.

> Cette statue représentait Louis XII encore jeune et avec des traits plus agréables que presque tous les portraits qui restent de ce monarque. Elle fut détruite en 1793.

Statue de Louis XII, par Paul Pouce Trebati, à côté de celle d'Anne de Bretagne, au château de Gaillon. Pl. in-8 en larg. Al. Lenoir, Musée des monuments français, t. II, pl. 86, n° 445. = Partie d'une pl. lithog. In-fol. m° en larg. Deville, Comptes — du château de Gaillon, pl. 1.

Tronc en albâtre, débris d'une statue de Louis XII, par Demugiano, au château de Gaillon. Pl. in-8 en haut. Al. Lenoir, Musée des monuments français,

1515. t. II, pl. 87, n° 446. = Pl. in-8 en haut. Al. Lenoir, Musée des monuments français, t. VIII, pl. 259.

Statue de Louis XII, à la chapelle du Saint-Esprit, à Rue. Partie d'une pl. in-8 en haut., lithog. Mémoires de la Société des antiquaires de Picardie, t. III, p. 465, atlas, pl. 38, n° 95.

Statue à mi-corps de Louis XII, en bronze, du Musée du Louvre. Partie d'une pl. gr. in-8 en larg. De Clarac, Musée de sculpture, pl. 1118-1119.

Statue de Louis XII, roi de France, debout, en albâtre, par Laurent de Magiano, artiste milanais; restaurée en partie. Musée du Louvre, sculptures modernes, n° 16.

Figure de Louis XII, debout; tiré des manuscrits de M. de Gaignières. Partie d'une pl. in-fol. en haut. Montfaucon, t. IV, pl. 20.

Louis XII, sur un bas-relief d'une cheminée, au palais de justice de Rouen, en face du cardinal d'Amboise. Partie d'une pl. in-4 en larg. Millin, Antiquités nationales, t. III, n° xxxi, pl. 4, n° 2.

Portrait de Louis XII, à genoux, vitrail aux Célestins de Paris. Partie d'une pl. in-4 en haut. Millin, Antiquités nationales, t. I, n° III, pl. 19, n° 4.

<small>Ce portrait a été fait sous François Ier, en 1540, en remplacement de celui du temps, détruit par une explosion de la tour de Billy, arrivée le 19 juillet 1538.</small>

Buste de Louis XII, coeffé du mortier. Camée Sardonyx. Au cabinet des médailles antiques et pierres

gravées. Du Mersan, Histoire du cabinet des médailles antiques et pierres gravées, n° 422, p. 121.

1515.

Portrait de Louis, duc d'Orléans et comte d'Angoulesme, à mi-corps, tourné à droite, la main gauche élevée. Pl. petit in-4 en haut. Thevet, Pourtraits, etc., 1584, à la p. 297. Dans le texte.

Portrait de Louis XII, en buste, tourné à droite. Bordure ovale, où on lit : Lvdovicvs xii d. g. Francorum rex. Estampe gravée par Jean Rabel. In-16 en haut.

Portrait en pied de Louis XII, le père du peuple, sans indication d'où ce monument existait. Dessin colorié. In-fol. en haut. Gaignières, t. VII, p. 93.

Portrait de Louis XII, à genoux, d'après une miniature d'un manuscrit latin de Ptolémée de la Bibliothèque royale de Paris. *Coeurè del. S. Freemann sc.* Pl. in-4 en haut. Dibdin, A bibliografical — tour, t. II, à la p. 215.

L'indication du manuscrit donnée par l'auteur n'est pas suffisante pour le désigner positivement.

Figure de Louis XII, d'après les monuments du temps. Ovale in-12 en haut., gravé sur bois. Du Tillet, Recueil des roys de France, p. 240. Dans le texte.

Portrait de Louys XII. Médaillon sur un soubassement orné d'un porc-épic. *Tiré du cabinet de Mons. de Thou.* Petit in-fol. en haut. Au-dessous, en caractères imprimés, un quatrain : Lovys *par sa valeur*, etc. Mezerai, Histoire de France, t. II, p. 274. Dans le texte.

1515. Portrait de Louis XII, tourné à droite. Ovale, bordure ornée. In-8 en haut. Mémoires de messire de Comines, 1723, t. II, à la p. 194.

Portrait de Louis XII, en forme de buste, tourné à droite. *B. Audran, sculpt.* In-12 en haut. Histoire de Louis XII (par Jacques Tailhé). Paris, Lottin, 1755, t. 1, en face du titre.

Portrait de Louis XII. *Boizot del, Piussio sculpt.* In-8 en haut. Velly, Villaret et Garnier, t. II, p. 70.

Portrait de Louis XII. *Hazé*, 1840, *Bourges*. Pl. in-4 en haut., lithog. Pierquin de Gembloux, Histoire de Jeanne de Valois, pl. 11.

> Ce portrait, qui fait pendant à celui de la reine Jeanne, donné dans le même ouvrage, et qui a été dessiné d'après de bons originaux, est fort ressemblant.

Portraits de Louis XII. Voir à l'année 1499.

Recueil de titres relatifs à la maison royale — Louis XII; de la fin du quinzième siècle et du commencement du seizième. Manuscrits sur vélin. In-fol. cartonné. Bibliothèque impériale, Manuscrits, fonds de Gaignières, n° 912. Ce volume contient :

Quelques sceaux originaux en cire.

> La conservation des sceaux est médiocre.

Meubles en bois sculptés, chaires, crédences, du règne de Louis XII. Musée de Cluny, n°ˢ 533, 534, 559, 564.

Grande coupe, en verrerie de Venise, aux armes du

roi Louis XII de France. Musée de l'hôtel de Cluny, n° 1304. 1515.

Sceau et contre-sceau de Louis XII. Petites pl. gravées sur bois, tirées sur une feuille in-4. Hautin, fol. 195.

Sceau et contre-sceau de Louis XII. Partie d'une pl. in-fol. en haut. Wree. La généalogie des comtes de Flandre, p. 100 *b*. Preuves 2, p. 222.

Sceau de Louis XII, de 1502, et son contre-scel. Deux pl. de la grandeur de l'original (?), gravé sur bois. Nouveau traité de diplomatique, t. IV, p. 152, 153.

Deux sceaux de Louis XII et contre-sceau. Pl. in-fol. en haut. Trésor de numismatique et de glyptique, Sceaux des rois et reines de France, pl. 14, n°s 1, 2.

Sceau et monnaie de Louis XII. Partie d'une pl. in-8 en haut. Revue de la numismatique belge, C. Piot, t. IV, pl. 20, n°s 19, 20.

Sceau de Louis XII, en or, du cabinet des médailles antiques et pierres gravées, de la Bibliothèque impériale. Pl. in-4 en haut. Magasin encyclopédique. A. L. Millin, 1808, t. IV, à la p. 5; Godefroy, 1809, t. I, p. 265. = Pl. in-4 en haut. Description d'un sceau d'or de Louis XII, par A. L. Millin. Paris, Watermann, 1814. In-8, fig. = Pl. in-8 en haut. Dibdin. A bibliographical — tour, 2ᵉ édition, t. II, à la p. 49.= Pl. in-8 en haut. Du Mersan, Notice, etc., pl. 7.=Pl. in-4 en larg., coloriée. Lacroix, le Moyen âge et la Renaissance, t. V, gravure, planche sans n°.

Voir Du Mersan, Histoire du cabinet des médailles, antiques et pierres gravées, p. 32.

1515. Médaille de Louis XII, frappée à Milan. Partie d'une petite pl. Luckins, Silloge, Numismatum, etc. Dans le texte, p. 3.

Douze médailles du règne de Louis XII. Deux pl. petit in-fol. en haut. Mezerai, Histoire de France, t. II, p. 364, 366. Dans le texte.

Médaille frappée en Provence, sous le règne de Louis XII, représentant des marteaux et des tenailles. Pl. in-4 en haut. Saint-Vincent, Monnaies des comtes de Provence, pl. sans n° (après pl. 11).

Deux médailles de Louis XII. Partie d'une pl. in-fol. en haut. Trésor de numismatique et de glyptique. Médailles françaises, première partie, pl. 4, nos 2, 3.

Médaille de Louis XII, R[. Anne de Bretagne. Partie d'une pl. in-fol. en haut. Idem, pl. 4, n° 6.

 Cette médaille paraît avoir fait partie d'une suite de portraits des rois de France, dont il reste peu de pièces.

Médaille de Louis XII, R[. un porc-épic. Partie d'une pl. in-fol. Idem, pl. 5, n° 2.

Médaille de Louis XII, R[. un porc-épic. Partie d'une pl. in-fol. en haut. Idem, pl. 6, n° 1.

Trois monnaies de Louis XII, roi de France. Petites pl. grav. sur bois. Ordonnance, etc. Anvers, 1633, feuillet C. 5.

Six monnaies du même. Petites pl. grav. sur bois. Idem, feuillet D. 8.

Monnaie du même, frappée à Gênes. Petite pl. grav. sur bois. Idem, feuillet I, 1.

Monnaie du même, frappée à Ferrare. Petite pl. grav. sur bois. Idem, feuillet I, 1.

1515.

Monnaie du même. Petite pl. grav. sur bois. Idem, feuillet I, 1.

Monnaie du même. Petite pl. grav. sur bois. Idem, feuillet Q, 4.

Cinquante-neuf monnaies du même. Petites pl. grav. sur bois, tirées sur douze feuilles in-4. Hautin, fol. 197, 199, 201, 203, 205, 207, 209 211, 213, 215, 217, 219.

Monnaie du même. Partie d'une pl. in-fol. en haut. Du Cange; Glossarium, 1678, t. II, 2; p. 629-630. — Idem, 1733, t. IV, p. 924, n° 23.

Huit monnaies du même. Partie d'une pl. in-fol. en haut. Idem, t. II, 2, p. 643.

Deux monnaies du même. Petites pl. Paruta, édition de Maier, 1687, feuillet 141.

Cinquante-neuf monnaies du même, frappées tant en France qu'en Italie, dont quelques-unes frappées en Italie, sont antérieures au règne de Louis XII. Quatre pl. in-4 en haut. Le Blanc, pl. 318 *a-b*, 324 *a-b*, aux p. 318 et 324.

Quatre monnaies du même. Dessin, feuille in-fol. Supplément à Le Blanc, manuscrit de la bibliothèque de l'Arsenal, f. 23.

Trois monnaies du même, frappées à Milan et à Gênes. Partie d'une pl. in-fol. en haut. Du Molinet. Le ca-

1515. binet de la Bibliothèque de Sainte-Geneviève, pl. 35, 7 à 9.

Monnaie du même, ayant au revers la légende : Perdam Babilonis nomen. Petite pl. J. Harduini opera selecta, p. 905. Dans le texte.

Deux monnaies du même. Partie d'une pl. in-fol. en haut. Paruta Grævius, 1723, pl. 211, n°os 1, 2, t. VII, p, 1287-88.

Quatre monnaies du même. Partie d'une pl. in-fol. en haut. Idem, pl. 213, n°os 9 à 12, t. VII, p. 1289.

Le texte porte, par erreur, tab. ccxxiii au lieu de ccxiii.

Monnaie du même. Partie d'une petite pl. en larg. Köhler, t. V, p. 225. Dans le texte.

Monnaie du même. Partie d'une petite pl. en larg. Idem, t. VI, p. 185. Dans le texte.

Neuf monnaies du même. Partie de deux pl. in-fol. en haut. Du Cange ; Glossarium, 1733, t. IV, p. 960, n°os 25 à 29 et p. 965, n°os 1 à 4.

Cinq monnaies du même, frappées à Milan. Partie d'une pl. in-fol. en haut., grav. sur bois, n°os 50 à 54. Muratori ; Antiquitates Italicæ, etc., t. II, à la p. 601-602. Dans le texte.

Deux monnaies du même, frappées à Milan. Partie d'une pl. in-fol. en haut., grav. sur bois, n°os 28, 29. Idem, t. II, à la p. 609-610. Dans le texte.

Monnaie du même. Partie d'une pl. in-fol. en haut.,

grav. sur bois, n° 11. Idem, t. II, à la p. 761-762. 1515.
Dans le texte.

Monnaie du même. Partie d'une pl. in-4 en haut. Thom. Pembrock, p. 4, pl. 19.

Cinq monnaies du même, frappées à Milan. Partie d'une pl. in-4 en haut., grav. sur bois. Argelati, t. I, pl. 16, n°ˢ 50 à 54.

Deux monnaies du même, frappées à Milan. Partie d'une pl. in-4 en haut., grav. sur bois. Idem, t. I, pl. 19, n°ˢ 28-29.

Monnaie du même, que l'on peut aussi attribuer à Louis XI. Partie d'une pl. in-4 en haut., grav. sur bois. Idem, t. I, pl. 81, n° 11.

Deux monnaies du même, frappées à Milan. Idem, t. I, p. 296. Dans le texte.

Cinq monnaies du même, frappées à Milan. Partie d'une pl. in-4 en haut., grav. sur bois. Idem, t. III, Appendix, pl. 5, n°ˢ 32 à 36.

Monnaie du même, frappée à Asti. Partie d'une pl. in-4 en haut., grav. sur bois. Idem, t. III, Appendix, pl. 9, n° 5.

Trois monnaies du même, frappées à Milan. Petites pl. grav. sur bois. Idem, t. V, feuillet 21, verso. Dans le texte. Numérotées IX, X, IX (pour XI), texte feuillet 20, verso ; numérotées XI (pour IX), X,-XI.

Quatre monnaies du même. Partie d'une pl. in-4 en haut. Tobiesen Duby ; Monnoies des barons, supplément, pl. 5, n°ˢ 3 à 6.

1515. Monnaie d'un Henri, seigneur de B. et de V., dans le même goût que les écus d'or de Louis XI et de Louis XII, que l'on ne peut pas expliquer. Partie d'une pl. in-4 en haut. Tobiesen Duby; Monnoies des barons, supplément, pl. 10, n° 5.

> Cette monnaie est de Henri, comte de Brederode, seigneur indépendant de Vianen, en Hollande, mort en 1568. Revue numismatique, 1849. A. Chabouillet. Petite pl. grav. sur bois, p. 217. Dans le texte. Ce n'est donc pas une monnaie qui ait rapport à la France.

Quatre monnaies de Louis XII, frappées en Provence. Partie d'une pl. in-4 en haut. Saint-Vincens; Monnaies des comtes de Provence, pl. 11, nos 3 à 6.

Vingt-trois monnaies du même. Partie de deux pl. et pl. in-fol. en haut. Trésor de numismatique et de glyptique. Histoire par les monuments de l'art monétaire chez les modernes, pl. 4, nos 11 à 16; pl. 5, nos 1 à 15; pl. 6, nos 1, 2.

Deux monnaies du même. Pl. in-8 en haut., lithogr. De Bastard; Recherches sur Randan, pl. 17, à la p. 188.

> La table porte pl. 16.

Monnaie du même. Partie d'une pl. in-4 en haut. Conbrouse, t. III, pl. 55 = reproduite t. IV, pl. sans numéro.

Monnaie du même, frappée à Naples. Partie d'une pl. in-4 en haut. Conbrouse, t. III, pl. 67.

> Le catalogue, à la fin du volume, fait confusion pour les pièces de cette planche.

Monnaie du même. Pl. in-4 en haut. Idem, t. III, pl. 68, = reproduite t. IV, pl. sans n°.

Monnaie du même, frappée à Naples. Partie d'une pl. in-4 en haut. Idem, t. IV, pl. 196, n° 2.

1515.

Monnaie du même, pour la Bretagne. Partie d'une pl. in-4 en haut. Idem, t. IV, pl. 197, n° 2.

Douze monnaies du même. Partie d'une pl. in-4 en haut. Du Cange; Glossarium, 1840, t. IV, pl. 14, n°ˢ 1 à 12.

Monnaie du même, frappée en Bretagne. Partie d'une pl. in-8 en haut. Revue numismatique, 1846. Al. Ramé, pl. 5, n° 9, p. 56.

Deux monnaies du même. Partie d'une pl. in-8 en haut. Bulletin de la Société de Statistique — du département de l'Isère, 2ᵉ série, t. II, à la p. 350.

Vingt-neuf monnaies du même. Deux pl. in-8 en haut. Berry; Études, etc., pl. 49, n°ˢ 1 à 17; pl. 50, n°ˢ 1 à 12, t. II, p. 321 à 341.

Jeton de Louis XII, pour la chambre des comptes de Besançon. Petite pl., grav. sur bois. Rossignol; des Libertés de la Bourgogne, p. 34. Dans le texte.

Jeton fait à l'imitation d'une monnaie de Louis XII. Petite pl. grav. sur bois. De Fontenay; Nouvelle étude de jetons, p. 11. Dans le texte.

Mereau portant : Volgue la Gallee de France, frappé sous Louis XII. Partie d'une pl. in-8 en haut. Revue numismatique, 1848. H. Hucher, pl. 16, n° 11, p. 385-987.

FIN DU TOME SEPTIÈME.

TABLE DES MATIÈRES

CONTENUES

DANS LE TOME SEPTIÈME.

TROISIÈME RACE. (Suite.)

Charles VII................................... Page 1
Louis XII, le père du peuple................... 94

FIN DE LA TABLE DU TOME SEPTIÈME.

PARIS. — IMPRIMERIE DE CH. LAHURE ET Cⁱᵉ
Rues de Fleurus, 9, et de l'Ouest, 21

www.ingramcontent.com/pod-product-compliance
Lightning Source LLC
Chambersburg PA
CBHW051353220526
45469CB00001B/231